The Spiritual Eyes
on the Canvas:
Colors and Lines & Good and Evil

丁建元　著

畫布上的靈眼：色與線與善與惡

| 責任編輯 | 王婉珠 |
| 書籍設計 | a_kun |

書　　名	畫布上的靈眼：色與線與善與惡
著　　者	丁建元
出　　版	三聯書店（香港）有限公司
	香港北角英皇道 499 號北角工業大廈 20 樓
	Joint Publishing (H.K.) Co., Ltd.
	20/F., North Point Industrial Building,
	499 King's Road, North Point, Hong Kong
香港發行	香港聯合書刊物流有限公司
	香港新界荃灣德士古道 220-248 號 16 樓
印　　刷	中華商務彩色印刷有限公司
	香港新界大埔汀麗路 36 號 14 字樓
版　　次	2021 年 8 月香港第一版第一次印刷
規　　格	特 16 開（150 × 230 mm）340 面
國際書號	ISBN 978-962-04-4829-4

目錄

CONTENTS

拾穗者

拾穗，拾穗的三個女人。當米勒完成此作後，便立即受到許多人的非議和詬病。這幅作品為希臘王子預購，可是，當王子看到後，感到失望甚至有些慍怒，巴黎的街頭巷尾，多少美女麗媛，明眸皓齒，娉婷婀娜，可是，米勒居然給他畫了三位拾麥穗的農婦，她們醜而且腌臢，更別說連面孔都沒露出來！連總是支持米勒的藝術評論家羅·德·聖－維克托看後都連連搖頭，遺憾地說道："這些女人好像是擺在田野裏的烏鴉。米勒先生似乎以為，彆腳的技巧適合於表現貧窮的場面；他畫醜陋也沒有重點，他的粗魯絲毫沒有減弱。"話說得明白，畫風彆腳粗魯，看不到重點，尤其不該把目光對準毫無美感的下里巴人。

精於寫實的畫家在巴黎眾多，但極少有人把題材落在郊外農村。眼睛聚焦在農民身上的畫家，恐怕唯有米勒。維克托不理解，米勒已經偏離了巴黎所謂高雅的繪畫主流，就是描繪"貧窮的場面"，畫出"醜陋"，此畫也如希臘王子的埋怨，米勒有意隱去了人物的面孔。

收麥的日子，滿目是豐收景象。平遠的麥田好像從觀眾的腳下推至遙遠，但依然可以清晰地看到村莊。高大的綠樹下，幾座寬大的房屋，白色的山牆，兩坡紅瓦，或許那就是存糧的倉庫。再遠，是拉開的地平綫，只能隱隱看到灰藍和微綠的細痕，天地空間完全困住人的視野，使得麥田佔據了三分之二畫幅；在米勒的筆下，空曠的麥田似乎有種微妙的傾斜，人感覺有某種些許的暈眩。割麥，當然是從畫的下面向前推進的，幾日過去，人們已經收割到遠處，這邊早已拾掇乾淨。割麥的人們依然不懈地忙碌着，成群的收割者橫散着排開，即使因為透視，但依然能看得清楚，多數人都彎着腰，不停地揮拉着鐮刀。距離雖然使物像變虛，但米勒取其神韻，生動畫出割麥人的不同姿勢。側耳彷彿能聽到無數鐮刀混亂地、沙沙地插進麥壟，以及刀刃混雜連續地割斷麥秸的嚓

嚓聲。麥稈上的塵土乾燥地浮揚，落在人的手上、胳膊上和臉上。太陽照耀着麥田，勞作者都穿着灰色、白色的單衣。男人戴着遮陽帽；女人穿着裙子，頭戴軟帽或繫着白帕。可以想像，汗水和着粉塵，從他們的額頭、從耳輪前後和脖梗淊淊流淌，浹濕後背，身上散發出熱烘烘的體味兒。

在收割者後面，滿地躺着結實的麥捆。如果太陽曬久了，穗上的麥粒就會脫落，必須儘快運走。這邊有幾個人正在忙着裝車。大車後面插着兩根粗長的木槓子，麥捆就層層上摞。麥子已經摞得很高很高，似乎已經到了載重的極限，頂上的男人正在用力扯拉着繩索，但下面的人還是叉起一捆麥子全力上舉。實在裝不下了，車下兩位婦女，穿着相似的淡黃衣裙，各抱着一捆麥子正要轉身離開。大車前頭，兩匹青黑色的大馬好像覺得就要啟程，端正地站好等待車伕的指令。

成熟麥子的橘黃色、明黃色，成為《拾穗者》當然的主色調。此時不是明媚燦爛的艷陽天，空中浮着淡薄的雲，但光照還是明亮暖熱。陽光照耀着麥田，麥田也反耀着陽光，麥田裏的塵埃飄起來，和天上的雲都成了金黃色。大車前面，還有臨時堆起的麥垛，遠近如小小金山，麥垛四周又是散亂的麥捆，有的麥捆因為匆忙鬆開了，實在顧不上，那就先攤在地上……細節，米勒就以這些個細節，反復表現如此豐稔甚至奢侈的景象，空氣中瀰漫着醉人的麥香！

畫面分為天地兩層，地上只有近景和遠景，反而更加強化了對比的鮮明。米勒用了這麼多橘黃和明黃，色塊有深有淺，鋪陳着田地的富饒和慷慨，但在三位拾穗婦女這裏，收割後的麥茬地，幾乎只有黑土。黑是土的本色，在米勒這裏，他把土地畫出了土壤。土地和土壤不同，土地是泛指，土壤是耕種者最切身的生存地畝，它就是種植、墒情和糧食；這黑色的土壤疏鬆、細軟、肥沃，散發着太陽曬出的溫暖。這片黑土此時踩在三位婦女的腳下，但是不屬於她們。黑色深重、陌生，也暗喻着三位婦女的生活處境。當然，它也使畫面得到穩定。

割麥割麥，收麥運麥，在割麥人群後面，遠遠地站着一匹黑馬，馬背上坐着一人。黑馬昂首站立，人也昂首挺胸地看着前面，姿態裏帶着威嚴。這個人即使不是麥田的主人也是監工。割麥的人都是臨

時僱來，這裏當然是私人農場。或許就是因為此人騎馬來到，這邊三位拾穗的婦女早就看到了，立即感到了局促和緊張，頭雖然低着但心裏明白，膽怯地往這邊遊走，遠遠地離開，儘量躲避開那個人的目光。三個女人，像空腹覓食的母雞，緩慢並專注地走着、瞅着，低頭尋找地上的麥穗和麥粒兒。

"你要允許外人到自己的地裏拾穗"，這是從希伯來人那裏傳下來的古訓。他們的祖先告訴後人："你的農場在收穫時，不可拒絕拾穗者，應該自由地讓貧苦的人拾取落穗，主是你的神，祂會使你的農地取得豐收。"如果拒絕了拾穗的窮人，明年就會受到天懲而歉收。《聖經》中也申明，窮人的拾穗權是上帝的給予："在你的地收割莊稼，不可割盡田角，也不可拾取所遺落的。不可摘盡葡萄園的果子，也不可拾取葡萄園所掉的果子，要留給窮人和寄居的，我是耶和華你們的上帝。"在《路得記》裏，當寡婦路得在財主波阿斯收割的麥地裏拾穗，波阿斯看到後吩咐僕人："……並要從捆中抽出些來，留在地上任她拾，不可叱嚇她。"波阿斯與路得交談，兩家居然還是族親。於是，波阿斯讓她從這裏扛回六簸箕大麥。後來，路得成了他的妻子。陀思妥耶夫斯基從這則故事裏，看到了波阿斯的恩德不是自覺，而是"故意"，他用麥穗和大麥做了圈套，為了得到路得亡夫的"遺田"。在中世紀歐洲，窮人拾穗要徵得主人的同意，因此也會因有些財主的吝嗇、冷漠而被拒絕。為了給窮人留條活路，教會專門為他們規定了"拾穗權"。法國的許多村莊立下規矩："太老、太幼、太弱者准許拾穗"，"貧窮的男女應被允許拾穗"，後來甚至成為國家法律的條文。

TWO

地有主人，田地也是領地，地界也是不能隨意侵越的邊界，地裏的一墩野草也是他的私產。在人家地裏得到允許，把麥穗撿起來，這與站在門口乞討沒有不同。即使麥子收割完、收拾完，有上帝或者法律給予的權利，或者主人根本不屑，但在三位農婦這裏，心依然是卑怯的，她們只在、只可在這遠離收割的地方。倘若無意走近那片區域，定會受到嚴厲的呵斥。看那監工騎在馬上，居高臨下也居高望遠，甫看他兩眼向前，但冷厲的餘光肯定也沒放過這邊三個女人。令人注意的是，米勒把地平綫推得很遠也抬得很高，拾穗女人全處於地平綫以下，甚至這位要直

一下腰的老婦──她們是下層的底層人，是位卑的低賤人，是法國農村最貧困的人，孤淒、遊離、無助。古時的路得尚且還有亡夫的"遺田"，而她們，極有可能沒有一寸土地！

拾穗女人，近乎特寫般靠近觀眾，甚至就站在我們的面前。她們腳下的地面，黑土裸露，顯然不知梳理了多少次，不知經過了幾撥拾穗者，只有稀稀拉拉的麥茬，哪裏還有什麼麥穗，連麥草都沒留下幾根。但是，還會有，還會有麥粒兒，小小麥粒兒總會躲過細心的眼神。果然，她們看到了，兩個人彎下腰去；中間的女人伸出右手，幾乎用所有的指頭去抓，胳膊幾乎垂直地伸下來，抓得笨拙而有力，她是生怕有一粒麥子再漏掉。左邊的女人也看到了麥粒，伸長胳膊，張開拇指和食指就要去捏，要把麥子一粒一粒捏出來，捏進口袋。三個女人已經遊走得很久了，總是彎着的腰酸疼難耐，但眼睛依然不肯從地上挪開，如果伸直腰喘口氣，就可能把腳下的麥粒兒錯過，所以，中間的女人只好把左手反搭在後腰上，稍微緩解筋骨。最右邊的女人年齡最大，累得腰都一下子直不起來了，只好用左手按住膝蓋，支撐上身微微喘息，可是她的頭依然低着，兩眼依然瞅着地面，生怕有一粒、兩粒麥子埋在浮土裏、掉進土縫裏或壓在土塊下。羅曼·羅蘭看到這幅畫，曾經激動地嘆息："三個令人難忘的農婦在田間拾麥穗，她們好像用手指甲摳出她們渴望找到的麥穗。"每一粒麥子對她們都是無比珍貴，這是活命的口糧！

曾有專家證實，三位農婦確有其人，而且是祖母、母親和孫女。我未睹其詳，或許她們就是米勒的鄉親甚至鄰居，不知這個家庭遭遇了什麼，致使祖孫三代女人一起出來撿麥穗。割麥的人群裏也有不少女人，為何她們不在其中，農場主為何不僱傭三人中的年輕者；她們的兩代丈夫，很可能也不在割麥的人群裏，此時，他們在哪裏做活，全都不得而知。靠三個女人撿拾麥穗維持飯食，這個家庭肯定陷入了極其悲慘的境地。在遍地麥浪的季節，他們卻在飢餓中掙扎。

列維納斯，法國充滿人道的哲學家，他把飢餓形容為在死亡和上帝之間的動搖，因為它既撕裂着人的生理需要，又對人的完整意義進行無情剝奪，其痛苦的尖銳摧毀着所有本能意念中最本質的肯定，從而對生存產生陣陣絕望。理解列維納斯和米勒此作不難，只要面

對一束麥穗餓上七天即可。但是，你仍然無法和畫中人物感同身受，她們面對的是沒有盡頭的貧困，是飢餓最可怕的懸臨和威脅。

飢餓讓人頭暈眼花，四肢無力，腿如灌鉛，胃在痙攣、腸子糾結；餓到最後肚皮就會薄得透明，死羊般的眼睛黯淡無神。當年，斯諾先生來到戰亂的中國，看到武漢飢民悲慘的情景，"你有沒有見到一個人一個多月沒有吃飯？兒童更加可憐，他們的小骷髏彎曲變形，關節突出，骨瘦如柴，鼓鼓的肚子由於塞滿了樹皮鋸末，像生了腫瘤"。這也理解了蕭紅的文字，當她幾天沒有飯吃眼冒金星，盯着房間裏所有的東西問："床板可以吃嗎？草墊子可以吃嗎？"

可以，墊子裏面填充的是碎草，當人餓到極限的時候！

法國作家薩特曾這樣說過，人，"寧可有尊嚴地忍飢捱餓，也不願受奴役中有麵包吃"。這是吃飽之後吐出的昏話，它引起阿倫特的反感和譏嘲："……任何人只要對人體的種種運動過程稍加觀察，就會知道這一說法是錯誤的。"世上人，並非全都是壯士，更多俗人必須靠衣食溫飽活着。魔鬼試探耶穌的忠貞，聖子說："人活着，不是單靠食物，乃是靠神的口中所出的一切話。"在這裏，耶穌沒有否定食物，而是將它與神的聖言並列，甚至作為不可或缺的前提。陀思妥耶夫斯基也看到，"在食物問題上，包含着整個此世的偉大秘密……為了食物，多少靈魂在互相廝殺"。羅贊諾夫據此解釋說："貧窮、令人憂鬱的痛苦、沒有被溫暖的肌體和飢餓的肚子的疼痛，將壓制人的心靈裏的神的東西，他將拒絕一切神聖的東西，去敬拜粗野的、甚至是低級的，但卻能給人以食物和溫暖的東西。"

有俄國詩人，曾真摯熱情地詠嘆玫瑰般的愛情和溫馨的眼淚，寫過嫉惡如仇的階級背叛，當他後來生活潦倒直至在街上乞討時，他感嘆着："為了食物，任何卑鄙的勾當我都可以去幹。"

凡上種種，都有助理解三位拾穗的飢餓女人的辛苦、痛苦和悲苦。讓所有人填飽肚子，無饑饉寒冷之虞，乃是一個社會存在的底綫倫理。只要還有一家拾穗人，這個社會就不能稱為善好和正派，因為它的制度依然造成貧富差距，或者它有能力救助但卻冷漠。米勒是位虔誠的基督徒，從祖母的教誨裏，他被植入了普世的悲憫。在畫中，他描繪出天地的金黃，陽光依然透過浮雲照耀世界，他讓陽光裏充滿神意元素，流溢着

上帝的垂愛，在這垂愛裏，窮人、富人都是平等的。陽光灑在三位拾穗者的頭上、背上、胳膊上、手上，但也對比出她們身底下重重的陰影，陰影被米勒着意強調，它從人物的額頭、脖子，她們彎屈的腰和腹部，背光的身側與身後，投在地上的影子和黑土重合，而且越往外越黑。這裏就不僅是人物的當下處境，甚至就是命運和宿命，貧窮與飢餓如影形隨。這不是上帝分散了慈福，而是這個現實太多的不公。

THREE

對三位拾穗婦女的衣着表現，米勒頗費匠心。她們全都穿着粗布棉襖和棉裙，不知穿過了多少年，襖與裙全都褪色，破舊不堪。右邊半站的老婦，上穿的棉襖早就泛白，袖子和肩膀的接縫開裂，不知是綫縫不住布，還是布咬不住綫，腋下的棉絮露了出來。經年在外的日曬，破襖所有受光地方，如袖子、肩背幾乎都看不到本色，只有襖背下面和紮腰處以及袖底的夾縫，還殘留着原初的深藍。貧寒之家，做一件棉襖實屬不易，即使襖被穿成了這般模樣，腰前還要紮塊髒兮兮的圍裙護住。再用土黃色的舊布疊成了口袋，繫在腰前。

中間的女子，黑色棉裙，同樣辨不清上衣是白是黃還是淺藍，袖子從肩膀開始，磨出了一溜破綻，露出連續的綫縷和窟窿，但是她還是要戴上兩隻套袖；套袖也舊了，或許就是用舊紅布粗針大綫地縫成，上面粘了一層灰土，為了不讓套袖下滑，還用細繩緊緊紮牢；三人中她最年輕，套袖的朱紅和紅頭巾搭配，還是給這一身鶉衣的姑娘添了些秀氣。姑娘腰下的口袋最大，這更像專為拾穗縫成，背帶在後交叉，敞口的袋子垂在腰下，可以方便地把帶稈兒的麥穗放在裏頭，口袋集中了三個人所撿，而其他口袋只放短穗和麥粒。祖孫三人的穿戴，符合各自的年齡與身份，可以看出，米勒注重顏色的配置和照應。祖母和母親，都穿藍色棉裙，而母親穿着棕灰色破襖，袖子明顯因為縮水而變得又短又瘦，露出半截手腕；母親紮着普藍頭巾，而祖母的頭巾已經看不出土黃或土灰，就是一塊骯髒的抹布。衣裳的顏色，在三人身上產生交替性的襯托和對比，使形象因為家庭而親和。她們都穿着木鞋，行走起來笨重吃力。天氣越來越熱，割麥的人們全都是單衣，可這三個女人仍然是棉衣棉裙，只

有一種解釋：她們還沒有應時可換的衣裳。

因為畫題是拾穗，手，是必須刻畫的，米勒當然不會在此輕心。他讓三個女人的三隻手伸出來，伸到讀者面前。三隻手因為拾穗相同，也因年齡不同。最左邊女人的手迎在陽光裏，微白，但指頭沾滿黑土，手的動作靈活；中間姑娘的手，正在地上抓捏，五指是黑的，但手背有着微紅；而老婦的兩隻手，左手按在膝蓋上，只看到外側，右手伸出，好像捏住了一粒麥子；這兩隻手，棕黑、枯乾，就像兩隻被烤得焦糊的獸爪，呼應着同樣棕黑色的臉，令人觸目驚心。這雙最老的手，辛苦了一輩子的手，做了多少髒活、重活和累活，經受過多少磨難而且依然經受着，直到有了兒媳，又有了孫女並且長成了姑娘。可是，這些手依然為貧窮和飢餓所促逼，在人家的地上尋找餬口的糧食。往前指的手、抓捏的手、暫且抬起來的手，全都表現出執着，細細端詳和體會，手的不同動作裏，似乎帶着惶恐和焦灼的喜悅，因為它抓到了麥子！……這也應了某位哲人的話，手，一直是人性的例證。

正如希臘王子的埋怨，三個女人的面孔沒有露出來，只有老婦起身的時候才看到她的鼻頭、嘴唇和突出的顴骨。就這半邊肖像，盡可以看到她的木訥和愚鈍。細看暗影裏那兩張低下去的臉，姑娘的臉相比稍白，而她母親的臉色幾乎和祖母一樣黧黑，是醬黑色、醬紫色，甚至和遠處拉車的黑色牲口構成了暗喻。是的，臉不需要也不必要露出來，這不單是拾穗的動作使然，而且對於拾穗者，對於在飢餓中煎熬、苟活着的人，已經把生命的欲求降低到最低層面，收縮進肉體裏，人的所謂臉乃至尊嚴也就隨着抹去。若說她們心中還有殘存的精神，那就是乾癟的咕咕作響的肚子。

米勒是在自己最窮困、最窘迫的日子裏完成此作。因為畫賣不出去，交不起房租也付不起欠費，甚者被人斷了麵包，喊來警察上門催款；而灶前的劈柴只夠燒幾天。妻子面如菜色，幾個孩子嗷嗷索食。因為勞累、憂愁和焦慮，強壯的米勒屢屢病倒在床，這使他深深體驗到物質匱乏對家人的身心摧殘。畫家苦苦思索錐心自責，卻找不到讓妻兒受凍捱餓的理由。期間他彷彿看到麥田裏三位拾穗的女人，苦命相惜，鄰人如我。

噴鼻的麥香，飽滿的麥粒，雪白的麵粉，焦黃誘人的麵包啊。

世上的貧窮不全都是殘酷的，最殘酷的貧窮，是窮進了腸子！

深淵旁

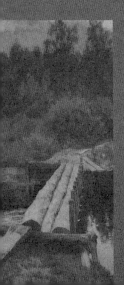

解讀列維坦這幅作品，首先要了解背後曾經發生的故事。

在離樹林不遠的村莊，磨坊主美麗的女兒，和一位給地主養馬的年輕人悄悄相愛，因為懷孕被父親發現了。冷酷頑固的磨坊主，絕不允許她嫁給一個貧窮下賤之人，更不能容忍這個壞蛋的勾引使女兒墮落，給他的殷實之家蒙上了恥辱，從此敗壞了自己的名聲。可是，姑娘卻是鐵了心腸，任憑父親反復勸告、威逼和謾罵，全然不為所動。磨坊主把所有的憤怒和仇恨，全部傾注到這個年輕人身上；他賄賂了徵兵局的官員，突然在某日派人把小夥子捆綁起來強行拉走，判他終身服役不得返回。這意味着年輕人不是在戰場上倒下，也會老死軍營。關在家中的姑娘聽到後，不停地啼哭、低泣，她心碎了、絕望了，就在夜深人靜的時候逃出屋子，跑出了村莊，沿着熟悉的小路，徑直穿過黑暗中的樹林。姑娘一路小跑，身後的狗吠和林中的梟鳴，她都聽而不聞，最後就站到這偏僻的水潭邊上，對着幽暗的水面稍稍定神，理了理頭髮就一頭扎了進去……

詩人普希金聽到這個悽慘的故事，寫下了著名詩篇《女水妖》。詩中寫道：傳說，在古老的城堡的東郊，有一片灌木林，每當到朦朧的午夜時候，

"便有一個散披着長髮的幽靈

從墓地的亂石堆後走出

在通往深潭

泥濘的小路上

望着終身兵役的駐地

整夜地哭泣……"

這位少女，曾經那樣“聰明伶俐”，她“緋紅的面孔有着天真的腼腆”，眼睛中“閃爍着秋八月的星星”。但是，因為家庭的拒絕，因為父親和官府把她的愛人送上了不歸路，她自殺了。

離普希金寫下這首詩後七十五年，畫家列維坦，到烏爾弗男爵夫人的莊園做客，聽說故事就發生在這裏。於是，列維坦來到水淵旁，四周空寂，草木無語，普希金的詩句輕輕響在心裏。列維坦悲傷而沉重地看着這片吞噬了姑娘生命的深水，想像着她美麗如花的面容和出水後的慘景，徘徊復徘徊。此時，他也肯定會想到自己曾經熱戀的那位姑娘，讓他多少次燃起愛的火焰，可是，也是因為門第與財富，終成水月鏡花。列維坦的愛被重創之後，他心灰了、冷了，致使他立誓不婚，至今還是獨身。在列維坦的眼裏，所謂愛情，就是愛過和錯過，因為錯位而錯過，因為錯過而痛失，因為痛失而回望；愛是有情人不成眷屬，是界分兩岸、脈脈無語甚至就是生離死別！──那位被強行徵走的年輕人，就是因為愛踏破了世俗的門檻為人不容。他去了哪裏？隨着隊伍走過了哪些地方？期間經歷了多少戰事或者故事？最後是喋血沙場還是僥倖活着？老死之後埋在什麼地方？他肯定一生牽掛着家鄉的姑娘，姑娘腹中還有他們的孩子，他永遠不會知道姑娘不堪欺凌早就尋了短見。而他作為農奴，已經被剝奪了歸來的權利，即使埋進土裏，也是含恨不瞑直到地老天荒……

我總在揣摩列維坦的構思，按照尋常想法，他應該描繪姑娘被人從水裏抬到岸上的情景。性情剛烈的少女的屍體，僵硬地躺在地上，被水浸泡的裙子緊貼着身體，水又流到地上。她或許還赤着雙腳，趾縫裏帶着淵底下的污泥，紛亂的頭髮上沾着腐草敗葉，臉被水泡得蒼白而雙唇發青；她那“閃爍着秋八月的星星”般的眼睛緊緊閉着，或者睜着，大睜雙眼帶着幽憤看着蒼天；她的右手應該捂在肚子上，因為裏面是正在發育成胎兒的孩子。兩條人命，很可能讓善良的列維坦無法下筆；而且，這樣的構思已經被他的老師彼羅夫採用了，彼羅夫就畫過《投河的女人》，被打撈出來的女人黑衣黑裙，直挺挺地躺在莫斯科河河岸邊，白襪子上沾滿枯草，黑色長髮在頭頂大片散開，先前簪戴的小花散落在頭髮上。如果這樣畫來，列維坦不僅沿襲了他人的舊窠，也會被看作普希金詩歌的圖解甚至就是一幅插圖。

列維坦也沒有畫姑娘的村莊，或者林邊荒地上死者的淺墳；但他依然畫風景，畫這彎彎的河道和水潭，水潭對岸的樹林和天空。但是這已經不是純粹的風景，雖然景中無人，但是長久看去卻感到人在，視而不見但久視可見。這人物就站在水面上，或者隱在眼前的密林裏，這是一種幻覺、一種幻影，幻影就是姑娘的幽靈。

天空，樹林，水灣。

水灣和樹林與天空平分了篇幅。截流的小水壩，中間架着窄橋，橋由三根脫皮的圓木拼成。小路從畫的下面開始，經橋到達彼岸，然後貼着幾叢蓬蒿向左偏行，又從樹林下拐到遠處。正是夕陽斜照時分，弱化的光映着滿天的雲彩，漫漶的白雲、灰雲和青灰色的雲，都被照出一層淡黃；雲在緩慢地移動、翻捲、變化；最遠處的黑色雲絮，光中如同灰紫色的流煙。在動着的雲彩下面，樹木卻完全入靜，沒有風，也沒有了光，暮靄混合着從樹底下浮起的潮氣迷在林間，使深綠色的枝葉漸漸迷在越來越濃的黑色裏。草木氣息和下面腐葉的氣息，也在瀰漫着，在林梢無形地繚繞。樹林像展開的幕帳圍在河灣前，透出沉鬱肅穆的氣氛。但在水灣裏，夕陽的餘光遙遙地投到水面上；水壩和橋，又把河分成上下兩截。小橋底下的瀉流激盪着河的下游，下游的水面波光激灩，恍惚聽到連續不斷的凌凌細音。

列維坦將水灣作為近景，進行了照相般的逼真刻畫。三根圓木，並排前伸，它粗硬結實，但也易滑危險。橋體右邊立着八根木樁，這是調水的木閘；河對岸，木樁擠住三塊木板，防止水壩滑塌。在橋這端的黃土堆上，生長着成墩的青草和兩株野蒿，一條又長又厚的木板，壓在一根橫木上，這是因為雨後水浸黃土會泥濘，但在畫面中又起到引領效果，並且和對岸鋪開的木板相呼應；木板和木橋在夕光裏，顯得沉穩、堅實，但其他的木頭都已經枯朽。在木板的左側，七根並排的原木躺在地上又伸到水中，斷根粗突，棕黑色的外皮已經腐爛、殘破，受潮的地方生出了青黴。列維坦筆下這七根木頭僵直平躺，如同排開的屍體，而且恰好處在對角綫下，它在暗示着死亡。

橋前橋後都是木頭。木板木柱，木樁木樑，新木朽木，列維坦畫出各種木頭的纖維、疤紋、裂縫、糙皮和黴點黴斑，鋸解後留下的痕跡、劈茬和截面，精微細緻，大師神技令人讚嘆！列維坦描繪橋頭的黃土，用了

赭赤，在滿眼灰綠色的基調裏，使得小土堆得以突顯。我猜想列維坦是在告訴人們，姑娘就是站在這裏，然後赴水而死。

橋，把人們的目光引向對面的樹林甚至更遠，也把深淵分割出來。半邊深淵雖然映出天光，但樹林黑色的影子進了水中，使得深淵包含着一種靜肅的殺氣。水太深、太重甚至底下太冷，那邊還漂浮着一片片黏厚的水藻。如果陽光退去，水面就會閃着鬼魅般的幽光，它陰寒、陰森而又陰險，就像一處水墓連着可怕的地獄。它曾經溺殺了一位可憐的姑娘，雖然她被埋葬在遠處的土坑裏，但這淵水，永遠囚禁了她的靈魂。

面對自殺，我想到了迪爾凱姆（又譯作涂爾幹），他曾經專門著述自殺的悲劇。當他的弟子也是他嫡親兒子死在戰場上，他在給友人的信中寫道：「人只有承受，才能活着。」反之，當人承受不了生活的壓迫沒有希望的時候，就像這位姑娘，以死和此生了斷。摯愛的人被抓走了並且有去無返，即使生下孩子，她們母子，今生也注定生活在世俗的羞辱裏，人們會嘲笑她、叱罵她，向她們母子投以白眼；她會被父親趕出家門，四處要飯逃生，居無定所。在俄羅斯農村風俗裏，失去貞操的姑娘，就被所謂的道德刑判了、流放了，刑期直到老去，但是，未了的母親的餘刑，依然會延續到作為私生子的孩子身上。愛沒有罪，罪與惡，其實犯在無情摧殘愛的人群那裏。然而，在這個冷血的現實裏，有誰能接受這個姑娘的訴告？唯一的出路就是母子自殺。有位蘇格蘭學者克里斯蒂，研究了種種自殺案例後看到，自殺不是對生活的厭棄，也不是從經受的悲傷中解脫，「而是因為不可遏制的憤怒，或者他知道他的死會陷對手於不義」，他期待死後的反響勝過了求生的本能。這也應了奧古斯丁的話，自殺者「誤把非存在當作安靜和更好的存在」──既然我死都不怕，這就足以證明我以前的作為是對的，我以我死讓他們愧疚並受到正義的譴責！

朋霍費爾也曾這樣論到，人，為了尊嚴可以有別於其他生命，他以自殺捨棄了自己但也超越了自己，它是人作為人「最後一次極端的自我稱義」。然而，這卻是「極端」的，使人走向自殺的極端者不是自殺者自己，而是惡勢力的圍剿、進逼和折磨，它使人一直退到無奈的絕地，這時候，受害者不會屈服，他依然具有最後的資本來抗

爭，這最後的資本就是自我的身體和生命，毀滅它，以毀滅告白冤屈，伸張正義！反說迪爾凱姆的話，人沒有了承受，那就不能活着！"極端"的姑娘以死明志，她認定自己因為自殺而仍然"活"着，她的屍體悖論性地成為最後的王牌和盾牌。

可是，叔本華如此嘆息道："生命毀滅時，世界卻仍然無恙。"

按照基督教或東正教教規，信徒是不准自殺的。因為人乃神造，生命不屬於個人而屬於上帝，生養他的父母，僅僅是上帝的託管者；人若自殺，便是奪了上帝之權，犯了狂妄之罪。在東正教這裏，違逆了神明的自殺者，教堂不能給他做法事，靈魂當然不會被拯救，其遺體也沒有進入村社墓地的資格，只能在某處荒地草草掩埋，墳前甚至不能插上一根十字架。可憐的姑娘、忠貞剛烈的女子，她想以自殺喚來一束世人溫暖同情甚至仗義的目光，可又恰恰證明了她根本的軟弱和無助，死後依然被作為罪人歧視和拋棄，成了野鬼孤魂！

眼前的風景，完全隔離了甚至遠離了人境。密集的樹木和灌木，在無風中肅肅靜默，看不到邊際，只有莽莽蒼蒼的一片，阻住了人們的視綫。天空中的雲和光，帶有黃昏將至的暗淡。而雲，不安地捲着、飄着，彷彿要漫過來、壓過來。靜止的樹林、樹梢和樹冠高低起伏，卻充滿錯覺的騷動。構圖是平行的、平衡的，在平靜中透出令人喘不過氣來的沉悶和壓抑，甚至有某種緊張與恐懼就深藏在樹林裏，它暗秘、神秘、幽秘，樹林中不只有禽獸，甚至也潛伏着魔鬼，貌似的靜寂中，卻有着各種相反和對立的力量。木橋，帶着一種推力指向彼岸；水閘，帶着阻力攔住水潭；水潭，又以更大的吸力含而不露；橋下的流水，帶着引力瀉入下游；雲彩，自左向右飄移；光，又從右方照射過來。河的對岸是彎的，形成一個橫貫畫面的大弧形，又使得樹林具有圍過來的態勢。高與低，深與淺，動與靜，明與暗，實與虛，無聲與有聲，都在發生着對比和反襯。尤其橋下流出的水聲，在巨大沉寂裏，玲玲琮琮響着，水流很窄，水聲很細、很碎也很渺小，需要人沉下心來聆聽，但這清晰的水聲，最能撥動着人們的心弦。

因為年代久遠，列維坦大約已經找不到埋葬姑娘的地方。但是，她的靈魂就在這片深水裏，依然思念着她的愛人。每當夜闌更深時候，或者陰雨綿綿之際，她會站在岸邊的草地上，輕輕地哭着，望着遠方，她會把心素託付給雲彩，託付給流風，讓風和雲做她的信使，帶上她的歌哭和

淚水，到那個不知什麼地方的營帳裏，放在他的枕頭上。她斷定那個同樣苦命的人，也無時無刻不惦念着自己，盼着上帝在哪一年、哪一天能開眼，讓他們重逢。於是，姑娘微笑着，就站在他的夢裏。夢中天空晴朗，雲朵潔白，地上開滿星星般的野花。他們領着一群孩子，在一間小小的木屋裏過着清貧而甜蜜的日子。姑娘想得太久了，她會借着月光走出這片林子，想要站到村口眺望他的歸來，但是，又隨着熹微的黎明無奈返回。多少次，姑娘白色的靈魂從淵水裏飄出，像一縷水氣裊裊而起，然後纏在高樹的橫枝上，盼望在路的盡頭出現他打馬飛奔的影子，可是，她無數次失望了，多少年裏她就是借水而訴，借水而哭。⋯⋯

河水的下游，陽光璀燦地照在水面上。水面在靠近此岸的地方瀲漾着、游動着，一片波紋被照耀成了碎金般的色彩，它明亮、響亮而嘹亮。雖然上面的水潭因為樹影而黑沉，雖然岸邊的枯樹如同屍體，但強烈的水光依然在這邊顫動，並把光波向四外散開。這是畫面的高光區，列維坦把對姑娘命運的理解和悲憫，化成了火一樣的激情，把畫意在這裏推向了高潮，這是用銅號和風琴合奏出來的聖歌，它高亢、高貴也帶着悽愴和悲壯在水面上無聲地響起。列維坦，就是以此來為亡靈祈禱，既然當初教會不為她作彌撒，那我就在畫中為她作一次輓祭！

光落到這裏，是有着緣由的，在列維坦的心裏，唯有上帝是慈悲的，上帝不會因為姑娘犯了教門之忌而上了另冊，而是用神的恩典寬恕了她。如果說她有罪，那是因為她純潔地墜入愛情，但是，對於一個視愛情、自由和自尊高於自己生命的人，她何罪之有！聖子曾經說過："我是世界的光。跟從我，就不在黑暗裏走，必要得着生命的光。"這是他用光來救贖姑娘！這斑斕的金光是在下沉，光會沉到水面下，沉到水層下，一直沉到水淵下，沉到淤泥裏，然後拉成一條金子的長鏈，救出那個冰冷哀傷的幽魂。

祂說，復活在我！

莊園殘

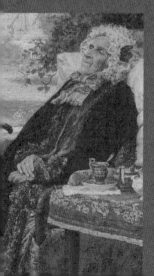

在這處貴族莊園裏，木屋門前，坐着主僕兩位老婦，正曬着太陽，消磨時光。

木屋右邊牆下，一叢丁香樹，枝下仍然有簇簇紫花開放。在俄羅斯，這花要從春天開到初夏的五月。此時，春天和煦溫馨，沒有風，陽光因為天有浮雲變得很淡，它給天地帶來了暖意，但也未能消盡從樹叢下透出來的縷縷輕寒。屋主人倚靠在沙發上，在背後加上厚厚的套着潔白細布的軟墊，她雙腿伸開，肢體舒展，雙腳相搭又擱在朱紅色的墊子上，安適得慵懶。而女僕，當然是不配坐沙發的，她也沒有從屋裏搬個椅子或者小凳，或許把眼前這些家什搬出來已經夠累的了，也就懶得再動。看主人安穩了後，她就隨便地坐在門前的木台階上。忙慣了的僕人，趁這空閒給自己織雙襪子或其他什麼。貴族老婦人也就不再搭理僕人，她將手杖別在右邊的扶手下，把披身的黑色輕氅往前拉緊，用手壓住；黑色的輕氅，像是平絨布料，從內裏、對襟還有下沿，可以想到裏面縫襯着銀狐，輕軟而溫暖。陽光微妙的暖芒，輕柔地在她的臉上漾動，汗毛孔裏都是熨帖。她的眼睛就眯了起來，好像進入了假眠，但卻陷入了對往事的回憶和緬想。

遠處，是一幢又高又大的木房子。房子上下兩層，下層非常寬非常高，上層與此相比，小了一倍而且較低；厚木板釘成的坡頂，頂上立着煙囪，檐下是成排的窗戶。下層的大門開在山牆上，並且探出很有氣勢的露台。平伸的露台有層層綾腳，底下又有四根粗圓的柱子穩穩支撐。柱子下有墩礎，柱頭按有頂板並且雕花；柱墩分別立在分開的石頭台基上，台基下面還有拱洞，台階鋪疊在兩基之間；上層的房子像是客舍，門前露台，又是兩排細柱撐起了遮棚。看房子，就可以想像到當年的氣派，可是，它早已棄之不用也無力修繕，房頂日曬雨淋

已經朽裂、朽爛，朽成了灰色。雨水或雪水漏下去，滲下去，流到下層的坡頂上，雙重的侵蝕使這一層的木板爛得更甚，好多木板頭完全爛掉，原本齊整的木檐豁切缺殘。為了防止禽獸的侵擾，棲為巢穴，甚至還可能有不軌之人，於是，主人乾脆把下層的破窗用木板封死；豎起的木板釘死後，為了加固又釘上橫斜的板子，讓這座曾經宏偉的房子真真成了空屋、廢屋甚至死屋。

收回目光，再看平坦的大院子，已經長滿了成片的野草、野菜和野生樹苗，從大房子的牆基下，斷斷續續一直蔓延到這邊，直到兩位老婦的腳前和階下。春天，在這寒土地上姍姍而至，春訊一到，草就生長得旺盛而潑辣，幾乎要把整個院子佔滿，人行的小路，被它們侵蝕得彎曲狹窄。但是沒有人清理收拾，也不必清理。因為沒有幾人踐踏，野草野菜就更加恣肆，尤其在老婦面前的這一片，簡直就是悄無聲息地圍攻，它們似乎要把院子佔領後，再從台階、從門口長到屋子裏。

主人和僕人都老了，兩個老人守着這座破舊莊園，苟且生活在這座木屋裏。馬克西莫夫僅僅截取木屋一角，讓它和遠處的大屋遙相對比。相比之下，人住的木屋雖舊亦新，粗實的圓木摞成牆，窗子就開在截短的圓木間，結實的外框裏嵌着玻璃窗，外框塗成棕褐色，內框塗成藍色。圓木牆也曾用棕褐和藍色的油漆塗刷過，但已經褪掉，顏色只是殘留在木縫間；窗框上的顏色，也早已褪去了新艷。兩層平寬的台階上，也曾塗過藍色，但此時只有隱隱的藍意，台階的木頭早已開裂。

兩個老婦人都不說話，陪伴她們的，還有一隻狗，這乖順懂事的畜牲知道誰是主人，趴在旁邊對着主人的腳靜靜守着。這狗好像也老了，老狗更熟知主人的臉色，主人不吱聲牠就沉默在側。狗是雜毛，黑白相間。額頭、鼻樑直到嘴巴是白色的，腰腹是白色的，後面觸地的是白尾巴。因為老，毛也有些髒亂；牠趴在那兒，蜷臥着，後肢收攏右前爪伸出，頭也安然地貼在地上，好像也在模仿着主人；這狗顯然被擬人化了，牠也是家中一員，牠的兩隻眼睛靜靜看着前面，頗有些深沉，彷彿知道主人在想些什麼，於是牠也在想主人所想，想那如煙往事。應注意的是，這隻老練的狗卻是橫擋在小路上，牠把路阻住了；我們有俗語曰：好狗不擋道；而在這裏不僅暗示着狗的看守職能，也表明早就少有人前來莊園探望或造訪，豈止是門前冷落車馬稀，甚至就沒有車馬了！

一切，都在寂靜裏；一切，都在空寂裏。

一隻小鳥突然落在狗旁邊一隻廢棄的盒沿上，好奇地看着老狗，像是在小聲問："嘰嘰，你在想什麼呀？你在想什麼呀？嘰嘰！"

但是，狗卻根本不理牠也懶得理牠，——小東西，你懂什麼！

在遠處，淡藍色的天空中飄着白雲，白雲鬆散而輕盈，幾隻南來的燕子快樂地飛翔着，或高或低地旋飛，牠們愜意清亮的呢喃聲聲傳來。這些小生靈們，在為大地又一輪迴春而歌唱，全不管人世的紛紜事情。

TWO

不知道這座莊園何年所建，歷經了多少歲月，世襲了多少代。在古老的俄羅斯，最早的貴族，是各公國封臣的子孫。因為和王族有着血緣，各有自己的領地，自然在領地上建造莊園。與其豪宅相配套的，還有倉庫、馬廄，有麵包房、磨坊、酒坊、養牛場等等。莊園四周，是他們的土地、林場和牧場，還有散落遠近的村莊，村莊裏所有人都是歸屬貴族的農奴，為其種地交糧。在這片土地上，莊園的主人就是這裏的君王；他們被農奴服侍着，甚至可以養兵。當沙皇統一了天下，隨征的將軍們雖然沒有煊赫的家世和高貴血統，但因戰功卓著也封為貴族，在皇帝賜予的土地上居住、耕種、納稅，並且世代保留軍籍。到彼得大帝執政，法律規定，體老傷殘的受封軍人，他的土地可以傳給孫代，條件是家中必須有人繼續服役。又到了葉卡捷琳娜時代，國家久無戰事，疆域遼闊，政局穩固，為了顯示女王的大度開明，葉卡捷琳娜免除了貴族為國征戰的義務，完整保留他們的土地，並把大片草原和八十餘萬農奴劃歸給這些人，其中有些人還被賜為名門望族。聖詔規定，他們可以自由遷徙到京畿之處任何地方，在自己的領地上建造莊園。

有了恆產也就有了恆心。於是，這些貴族不惜重金，聘請國內甚至歐洲的著名建築師和工匠，來為自己營造華美的宮殿。好多人偏愛法蘭西巴洛克建築，它形體簡潔、嚴謹和靈動，裝飾元素精雕細琢而且色彩明快。花園的樹籬、樹冠，也被修剪出立體幾何形狀，裏有池塘、涼亭和噴泉，甬道端頭或兩旁，立着古典風格的大理石雕像。而老派貴族則墨守成規，堅持俄羅斯民族崇尚自然的傳統，追求荒野情趣，

就地取材，體現出本土的原始美學，也樂得自在逍遙和浪漫。看這畫中的莊園，當屬於後者。

風燭殘年的貴族老婦，眼睛深陷，乾癟的臉上全是皺紋，腮頰上的皺紋如同核桃上的紋路。嘴唇向內收縮，使得鼻子和下巴前翹。雖然絲毫沒有了中年以前的風韻，但臉上依然帶着冷冷的矜持和優越，這是平生養成的主子的餘威。主人就是主人，尤其是當着僕人的面，即使快成了僵屍，架子仍然端着。看她這把年紀，還不合時宜地戴着用輕透白紗縫製的軟帽，滿頭都簇出花朵。軟帽的左側，還綴上兩片碧綠的細絹做成的葉子，尤其扎眼。脖子上圍着絲緞花巾，裏面穿着肥長到腳跟的碎花裙子，寶石藍的軟緞鞋，更不用說銀狐皮毛襯裏的輕氅。一隻精緻的金絲花鏡，捏在手裏。

僕人就是僕人，和主人相比，她好像稍小幾歲，當然也老了。她臉上的皺紋也多，但是更深；枯黃色的皮膚，彎鼻樑，尖鼻頭，嘴角下拉，但身板壯實，雖然穿着褙子和裙子並且坐在台階上，仍然可見粗腰肥臀。她嚴實地繫着頭巾，裙子不是新的，但由於儉樸的本性，或者因為剛才搬運沙發、桌几和其他，她把方格圍裙繫在腰上，怕弄髒和磨損了衣裳，即使完成了這些工作，依然沒有把圍裙解下來，因為，過會兒還要把這些搬回屋裏。老僕人認真地編織着，和主人的手相對比，一個靜放，一個忙碌；一個保養得仍然白細，四指修美，食指上還有金戒指；一個手掌厚實指頭粗短，手背皺糙凸顯筋絡，骨節也大，這是一雙勞作的手。

老貴族保持經年的生活習慣，曬着太陽，還要喝咖啡，需要糖和甜點。方形茶几鋪着挑花桌布，桌布朱紅色；茶几和沙發全都舊了，桌腿、扶手，本來塗着棕色油漆，但油漆到處剝落，木頭也裂出了細紋，為了把它蓋住，居然又在棕紅的底子上馬虎地補塗了些綠漆，更顯髒俗。主人喝咖啡用的器皿，全是細瓷而且玲瓏精巧。咖啡杯的把兒與口沿上，鋈上金色，杯子裏面放着小銀匙；青花小瓷罐和大點兒的糖罐，做工極為精美，而旁邊的柺杖也非平常之物。在這邊，僕人喝水，用的卻是粗瓷大杯。台階上的紅銅茶飲正冒着熱氣，上面放着白鐵壺，這是為主人備足了開水並且保溫；銅茶飲和鐵壺被擦得鋥明瓦亮，足見僕人的勤快和細心。僕人身後還搭曬着沉重厚實的地毯，地毯花團錦簇，雖然舊了，但仍在訴說着往日的奢華。

女主人身後的丁香樹，枝條密集，但也遠離了盛年，不少枯枝穿插其間，葉子小瘦，花簇不再蓬勃爛漫地綻放，有些枝頭已經開不出花來了。再細看，花都是藍灰色，這是花到晚期紫色褪盡，快要枯萎凋零的時候。丁香樹，多都栽進貴族的莊園裏，成叢、成片芳香熱烈；在俄羅斯，它被譽為"貴族之花"，也成為歡樂和愛情的象徵。眼前情景，真也是樹老花殘，美人遲暮；樹猶如此，人何以堪！

想當年，老主人作為年輕的新娘，門當戶對、兩情相悅地走進這座莊園。她穿着雪白婚紗，頭戴花冠，坐在盛裝着鮮花的馬車上走過田野，後面是長長的送親隊伍和嫁妝。隨着馬鈴兒歡快清脆的叮噹聲，走進了丈夫家族的領地，龐大的迎親人群鼓樂喧揚，接她走進教堂舉行莊嚴的婚禮。然後，再然後，然後的然後，她成了莊園的女主人。

THREE

貴族莊園的生活，被描寫進屠格涅夫、托爾斯泰乃至蒲寧的小說裏。這裏樓舍精雅，四處亭台點綴。花園裏，按季節綻放着月季、玫瑰、芍藥、牡丹、鬱金香、鳶尾蘭，當然少不了丁香。果園裏栽有櫻桃、杏子、桃子、李子、蘋果等等。大量的僕人、農夫、廚師、木匠、鐵匠、鞋匠和裁縫，各司其職。女主人料理家中事務後，在女僕的陪伴下到花園散步，在亭子下小憩閒坐，看着家奴院工忙碌着，種菜灌園，修理花木，伺候牲口，耕種收穫。興致來時，還可以讓姑娘們領着，到附近的樹林裏採鮮蘑菇，用摘來的野果製成口味獨特的果醬。麵包房裏，每天都飄出木柴燃燒和烤麵混合的焦香。有文化的女主人，最愛獨在房中讀着《聖經》，讀普希金或茹科夫斯基的詩篇，最時髦的是讀法語、德語原版書籍。再覺煩悶，還可以隨着丈夫坐上馬車，到周邊村子裏巡視，看着農奴們全家老少恭敬地站在村口或路旁，脫帽彎腰向老爺施禮。

莊園裏經常迎來八方賓客，當然都是上流社會的達官政要、名流雅士。賓主們在客廳高談闊論，不時有琅琅笑語，然後擺開華筵。地窖裏存放着大量的伏特加，有從法國進口的葡萄酒和香檳。廚師們忙着準備上等的食品和酒餚，做好新鮮的牛排，捉來肥美的鱘魚，把成群的母雞宰殺後做成雞冠汁。女僕們則把家中的瓷器、銀器和水晶器皿

擦洗得光亮耀眼，把燭台擦拭乾淨，再踩着高凳子小心認真地擦着枝形吊燈。另一些女僕，把各種水果洗好後放在大盒子裏。如果宴會選在節日，院工們要把外面的花壇、樹籬再次修剪。如果不是冬天，還要到處插上玫瑰花，在水塘四周的樹枝上掛上成排的燈籠。

夕陽時分，各路客人陸續到來。先聽到搖動的馬鈴在極遠處響起，然後越來越近、越來越響亮，然後就聽到馬蹄叩擊路面的聲音，馬車的影子越來越清楚。四輪馬車、帶臥鋪的轎式馬車、蘭朵式敞篷馬車，還有單座輕便的雙輪轎車。車伕們身穿白襯衣，黑色的天鵝絨坎肩，有的帽子上還插着一根孔雀羽毛。為了多玩些日子，有的客人還帶上家眷、保姆和穿制服的僕人。

主人招待必須要慷慨，要揮霍浪費、一擲千金，這熱情豪爽的接待既是情感和利益的階段性總結，更重要的是在周到的禮儀上更深地結緣和結盟。宴會總是持續到深夜，然後，酒酣耳熱的男女賓朋走向更大的房子，那裏是舞廳。天花板上的吊燈全都亮了，成簇的蠟燭全部點燃。音樂響起，莊園有自己的樂隊。換上晚禮服和花裙子的紳士淑女，成雙成對翩翩起舞，皮鞋在木地板上嫻熟地邁出、劃挪，女人隨着男人的領舞婀娜旋轉，掠地的裙子旋起、落下，落下又旋起，細汗香粉，鬢影零亂。待一曲終了，有的便暫時收住，手托杯盞呷着紅酒。登徒子便湊在女人身邊喁喁低語，巧言調情，低笑、淺笑、媚笑或者狎笑，這多半會演繹出一些露水故事。外面的水塘，被燈籠映出一團一團的紅光，紅光顫漾着輕紋，有人在划着小船。不遠處，還會傳來一兩聲花腔女高音……

如果是冬天，人們當然要去打獵。好事的男女都換上獵裝，背上獵槍縱馬原野，後面跟着一群兇惡極惡的獵犬。莊園裏的人們轉眼就看不到他們馳騁遠去的身影，但很快就會聽到狗群的狂吠，然後就是清脆的槍聲裂開冷凝的空氣，回聲遼遠。他們會想到槍聲響處，樹枝上的積雪也會簌簌震落。狗叫聲越來越激烈，聲音裏充滿嗜血的亢奮。日落時候，獵隊歸來，把凍硬的兔子、狍子、鹿或者狼扔在地上，讓家奴們忙着拾掇，他們把野獸剝皮開膛，把血淋淋的肉塊挑在鐵架上，架上乾柴，紅烈烈的火苗燒烤着，肉塊上油泡吱啦啦地冒出來，滿院子的香味兒，讓已經關進籠舍的狗們憤憤不平，流着涎水呲牙裂嘴，眼睛閃着藍綠的光芒，甚至咯嘣咯嘣地啃着鐵柵欄。

宴客，從來不是一天半日就結束，而是延續多日甚至半月之久，直到主客全都快樂得半死不活才收場！

在俄國十八世紀的宮廷裏，有位詩人這樣嘆道：

"哪裏佳餚滿席，哪裏就是墳墓；哪裏響起酒宴的歡呼，哪裏就是喪葬的悲鳴。" 因為他們忘了始祖被逐出天堂的告誡："你將要滿頭大汗地吃自己耕種的糧食。" 不勞而獲，則是違背了天理！

幾乎轉眼之間，這一切全都過去了。當年來到這座莊園的人們，今日安在？他們怎麼會想到多少年後的今天，院子裏長滿了荒草。馬克西莫夫生動地描寫這條小路，是有着深刻寓意的。它原本就屬於院子，因為野草而荒蕪，好像帶着一種膽怯和懼怕，軟弱遊移，在草間擺動後，遠遠避開那座大房子。小路僅僅是院子死前的殘存和喘息，作為人跡與行走的標誌，它從右下角的台階下，彎彎伸出，然後伸向左前方，在構思上，它延伸拉長了觀眾的思緒，並引向畫面之外。路，越走越窄，越走越細，而且很快就會被草掩埋。

FOUR

畫面最顯眼的，是貴族老婦腳下的那塊墊子。在綠色、藍色的基調裏，這紅色的墊子雖然和茶几上的台布相照應，但總顯得突兀。雖然舊了甚至破了，但墊子裏的填充物仍然富有彈性。馬克西姆畫出墊子的紋理，邊緣結實的綾腳和角上的絲穗，甚至一根綾頭也沒放過。當老婦的雙腳放上去後，朱紅色的墊子前邊起皺，乾燥的細土便從鞋底落下來，也落到墊子前面的褶皺裏。朱紅色的墊子，表現了主人的享受，也助化了她的尊貴、自傲甚至含而不露的霸道。

不知道老主人是怎樣管理這座莊園統治農奴的。在這片領地上，她就是主宰者。俄國法律規定，貴族、地主對農奴擁有司法權，可有佔有、買賣，決定他們的婚嫁，並可以隨意處置懲罰。如果農奴逃離、反抗，主人有五年的追捕權，可以捉到後殺死他。貴族懲罰農奴常用的刑具是皮鞭，皮鞭是用生牛皮擰成，上面擰上鐵絲或者金屬圈兒，一鞭子抽上去，就會撕裂皮肉、傷筋動骨，幾鞭就可能致人死命。連女皇葉卡捷琳娜都告訴身邊的人說："沒有哪一座莊園沒有鐵項圈、

鐵鏈和刑具，用來懲罰那些罪行極其輕微的人。"有個女貴族叫薩爾蒂科娃，是個年輕寡婦，後來找了個情夫，但這情夫又娶了別的女人。薩爾蒂科娃把所有的怨恨和憤怒向農奴發洩，她用鞭撻、潑開水、釘子釘，用木柴、木板和擀麵杖毆打，有三十幾人被她摧殘致死，其中包括多位孕婦和一名十歲的孩子，其罪惡連朝廷都看不下去，立即將薩爾蒂科娃法辦。作家陀思妥耶夫斯基講述了一個他親眼目睹的故事，有位農奴的孩子打了貴族老爺的狗，這個貴族居然當着孩子母親的面，呼來群狗撲向孩子，當場把他撕成了碎塊。

屠格涅夫的母親彼得羅芙娜，在她的莊園裏專橫跋扈。她暴躁、變態而且冷酷。她要求所有的農奴必須絕對服從，對家奴們所有的職責都作出嚴格規定，包括睡覺起床。每天早晨，這個女人的首件事情，就是用紙牌算卦，預測當日的運氣，如果抽出的是黑桃皇后，她這一天都會心煩意亂，雷霆盛怒。她在莊園裏設立警察局，任命常向她打小報告的一位老女僕為局長。這位局長看到任何不順眼的農奴，當天就會向主子報告，女貴族立即把他抓來用皮鞭抽打，甚至連兒子屠格涅夫也嚐到了惡母的皮鞭之疼。

莊園的貴族，可以肆無忌憚地凌辱女奴。年輕時候的托爾斯泰，就是一位浪蕩公子，他隨意強迫、引誘有姿色的姑娘，生下好多私生子，半公開的只有一個，作為院工留在莊園裏。這個農奴永遠不知道，這位道貌岸然的老爺，竟是他的生身父親。後來托爾斯泰在自己的懺悔中寫道："我賭博，揮霍，吞沒農民勞動的果實，處罰他們。過着淫蕩的生活，吹牛撒謊、欺騙偷盜、形形色色的通姦、酗酒、暴力、殺人……沒有一種罪行我沒有幹過。"

詩人涅克拉索夫這樣寫了他家的莊園，名為《故園》：

"是在豪華酒宴和荒誕的傲慢中，

在可恥的荒淫和卑鄙的橫暴中度過的；

在這裏，一大群沮喪、膽怯的奴隸，

羨慕着最下等的貴族的狗的生活……"

沙皇亞歷山大一世後來也看到了，農奴制是一種"邪惡"的制度！

家族的敗落、破落各有緣由，天災與人禍，或者兩者混然莫辯。因為世事動盪天下大亂，戰爭的劫難重創了貴族之家；或者因為兩族間的宿怨深仇相互搏殺，或者因為基因和病變，亦或就生出了不肖之子後繼無人……但是，一個階層的敗落，必然是大勢使然。當從歐洲傳來了自由、平等的思想，一些貴族的子弟也產生了對農奴制的痛恨。越來越多的農奴逃出莊園和主人領地。俄國廣袤的原野，土地肥沃，撒下種子就可收穫，好多農奴甚至逃到遠方的邊疆。當時有句俗語：俄羅斯農民就像樹林裏的熊，不套上鼻環就會到處遊蕩。尼古拉一世要改革農奴制，因為它是"顯而易見的罪惡"，但是遭到了朝野上下大量貴族的抵制。不久，克里米亞戰爭爆發，英法奧聯軍已經使用先進的米尼綫膛槍，用電話聯絡，而俄軍還使用老舊的燧發滑膛槍和土槍長矛。慘敗之後，尼古拉沙皇病氣身亡，終使即位的亞歷山大二世痛下決心，欲要強國，必先廢除農奴制。他頒佈法令，貴族、地主可以在自願原則上單個或整體上解放農奴，農奴為自己分得的土地交納贖金。後來，朝廷又發佈公告，允許貴族、地主與農奴簽訂協議，發給他們永久使用的土地，解除勞動關係！

古老殘酷的農奴制，轟然倒下。看畫中，大房子露台下面的地上，躺着一棵和立柱一樣粗的大樹，樹皮已經朽爛，如同一具橫陳的僵屍，連旁邊幾棵小樹也已死亡。這是馬克西莫夫對農奴制發出的最具象徵的詛咒！

FIVE

家奴院工，能走的全都走了，只有這位老僕人留下來，或許她就是單身，和主人相依為命，相依為命的還有這隻老狗。廢除農奴制後，不知道這座莊園裏發生了些什麼。男主人或許已經去世，就埋葬在遠處的祖林裏。他們的子女們何在？或許在他鄉或異國謀生，莊園的出路在哪裏？畫家克拉姆斯科依，很早就預見了貴族莊園的衰敗，曾經畫出《老屋一瞥》。高大的屋內落滿塵土，牆上掛滿祖先的遺照，破沙發、破桌凳，舊家具全都堆積到牆根下。畫家用的是速寫技法，畫面模糊，好像被浮塵迷離了眼睛，帶着一種舊夢依稀的虛恍和虛無。一位粗壯的老者站在門道上，看着守宅的僕人用鑰匙撥着鏽鎖。老者瞪大灰藍色的眼睛，理智地看着房頂，腰前是個鼓鼓的帆布錢包，裝着

他賺到的盧布，這座房子從今往後，就屬於他了。風水流轉，蕭條易代，老宅換了新主！

三十多年後，根據相同意蘊，契訶夫寫出名劇《櫻桃園》。女貴族安德烈耶夫娜，從國外重回她的莊園，巧的也是在春天，雖然有料峭的寒氣結成白霜，但白色的櫻桃花已經怒放。她要處理掉莊園，把它拍賣給一位開發商。劇尾，當女貴族坐上馬車離去後，響起了斧子砍倒櫻桃樹的沉鈍之聲。更為神秘的，另一種音響從遠處傳來，"彷彿從天邊傳來一種琴弦崩斷的聲音，憂鬱而縹緲地消失了"。在話劇中，這聲音不知源於何處，在冥冥中響起又消失於冥冥，這是天音嗎？是宿命的定數嗎？

韋伯曾經說過："幸運之所以幸運，冥冥中自有定數。"反而言之，不幸之所以不幸，定數也在冥冥中。

曾為歌舞場，今成陌室空堂。

曹雪芹這樣喟嘆紅樓夢："喜榮華正好，恨無常又到。"

孔尚任這樣喟嘆金陵南明王朝："一場歡喜忽悲辛，嘆人世，終難定。"

"眼看他起朱樓，眼看他宴賓客，眼看他樓塌了。"

但是，又有人起朱樓，又有人宴賓客了。

這"無常"是什麼？這"忽"字裏面包含着何種力量？孔尚任連用了三個"眼看"，這眼是誰之眼？人眼還是天眼？凡眼還是神眼？或者就是世人的眾眼！至於興衰枯榮的秘密，我還是相信劉禹錫的詩句："興廢由人事，山川空地形。"人事之重重在制度，如果這個制度是罪惡的甚至邪惡的，早晚必會廢除，廢除起因於受害者，但也因造孽者而引發，造孽他人，必也會成為惡者最終的自裁。

莊園的制度，制度的莊園！

閉目養神的老貴族，腦海裏煙雲迷茫，榮華富貴全成了幻影。或許她耳邊此時響起經文中的話："將來在這地必有人買房屋、田地和葡萄園。"

"因為受造之物服在虛空之下，不是自己願意，乃是因那叫他如此的。"

於是，老婦在心裏默默唸着祈禱文："主啊，一切都在你裏面，我也在你裏面，請接受我。"

瓦‧馬‧馬克西莫夫這幅作品，調子是淡淡的，沒有渲染和聲張，平靜裏彷彿籠罩着可感的憂傷。他好像看到了偶在，觸到了可怕的永恆，難以道也道不盡。他溫和的節制，坦然而又含蓄，這是詠嘆調，也是安魂曲。以賽亞‧伯林曾經這樣評說屠格涅夫的小說，可以作為《往事如煙》的註腳："他既是輓歌詩人 —— 專事眷戀日漸衰敗的別墅，以及別墅中無能又令人不僅心儀的居主，而哀悼其殘輝餘魅。"

近衛軍臨刑的早晨

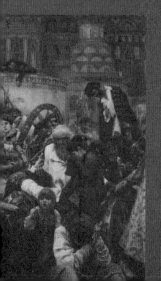

這是因為彼得皇帝變革引發的未遂政變，近衛軍中的叛逆者，此時在紅場臨刑。

年輕的彼得沙皇當政後，很快把目光投向了西方。此時的歐洲，早已經進入了發達的工業社會，先進的技術和資本制度，創造出湧流的財富，也促使人們的生活走向文明。而古國俄羅斯在彼得的眼裏，是個五大三粗的巨人，渾身密毛打着哈欠，沒有進取，慢吞吞地遊逛在自己的土地上；或許就是因為土地遼闊，因為遼闊而封閉，因為封閉而自閉，因為自閉而落後；農奴世代供養着享樂浮華的貴族，貴族壓迫着愚昧無知的農奴；即使做官為宦、身居上層的貴族，照樣沿襲着這個民族的種種劣根性，他們懶散守舊，頑固顢頇，粗野而無教養。彼得清楚地意識到，這個國家要想強大，必須變革，儘快和歐洲接軌。

國事最難者就是變革，革除舊弊、沉弊並使民眾洗心革面，而最深層的變革，就是權力、地位和利益的重新分割與分配，尤其在俄羅斯這樣的君權國家，等級嚴明，派系交錯，變革啟動，輕則傷筋動骨，重則你死我活，嚴謹清醒的政治家，必在現有框架內循序漸進。然而，沙皇體制下的變革，不會有真正的脫胎換骨，因為所有的沉疴病灶皆為皇權使然，而帝王的宮殿就奠基於這種制度，改到深處，必會挖到祖墳甚至斷了自家的龍脈。彼得當然明白，所以他的變革就如我們的晚清，西學為用，底盤不動，以皇威推動改革為鞏固王權開路；彼得就是以暴力的鐵腕甚至鐵血對付反對者，但是，暴力又必然激發暴力的回應和反撲。

彼得皇帝稟賦超群謀略蓋世，他知道，欲要對接歐洲必須有出海口，然而波羅的海被強大的瑞典佔領，南面的黑海又被土耳其扼住，俄國不但沒有海軍，陸軍也不成體統。彼得兼用走出去和請進來策略，組

織人員到歐洲考察，進入工廠學習製造，把優秀的外國專家高薪聘請到國內；他自己則隱姓埋名，到歐國的大造船廠和工人同在車間勞動，刻苦學習繪圖設計；彼得最重視艦船大炮的製造，他要為俄羅斯締造戰勝敵國的海軍。在國內，他興建工廠、學校和醫院，創辦報紙介紹歐洲先進文化，嚴厲革除舊的風俗習慣，先從體面開始；他下旨：截短俄國男人蓋到腳面的長袍，換上他從德法引進的服裝款式，使人活動便捷利落，並嚴令剪掉他們的大鬍子，不從者重罰，俄羅斯人必須先從臉上乾淨起來！

彼得首先要在黑海打開缺口，他於一六九五年統兵遠征亞速城。亞速位於頓河入海口，此地被土耳其人佔領後，修築了堅固的石堡，圍有土堤壕溝。戰鬥打響，彼得親臨前綫擔任炮手，但是久攻不克，敵人從海上後援而至，俄軍只好撤退。次年，彼得再次率領他新建的艦隊捲土重來，終於破城得勝。但是，未來還要和瑞典決戰，俄國艦隊需要擴充強大，於是，他讓一部分近衛軍在此駐紥，修築工事，自己又帶領團隊奔赴荷蘭，阿姆斯特丹有歐洲最大的造船廠。

可是他沒有想到，後院就要起火了。

近衛軍，始於古羅馬時代的奧古斯都，是專門保衛元首的精銳隊伍。因為近衛軍遍佈宮廷內外，侍守帝王之側，知道甚至目睹了太多的宮廷秘聞、醜聞和現場，自然也就浸泡在暴君武夫的毒酒裏，每每捲入派系的殘酷絞殺，成為皇帝興廢的主要力量。沙皇近衛軍，是裝備精良的莫斯科衛戍部隊，兵員大多來自城中居民，職責是皇朝內外的警衛，鎮守都城各處城門和塔樓；只要沒有戰事，朝廷對他們的管理是鬆散的，離開哨位和兵營，就是自由人。當時近衛軍的俸祿太低，甚至不能按時發放，軍官沒有衣食之憂，但士兵很難養家餬口，他們只好學點兒手藝，做些小買賣，在市場上擺個攤位甚至乾脆沿街叫賣。雖然生活窘迫，各有怨言，但畢竟是在皇城當差，服的是帝王身邊之“役”，總有些優越的感覺，能忍便也忍了。可是現在，攻下亞速城又被留守在此，近衛軍官兵們不淡定了：老子流血拚命攻破敵堡，僥倖活下來，不但沒有賞賜，反而依然在這裏受苦；不但每天要訓練，還要搬石運土修建碉堡，筋骨酸疼得提不上褲子，吃的卻是粗茶淡飯甚至還吃不飽，這他媽的哪裏是高人一等的皇家衛隊，就是一群連百姓都不如的苦役犯、流刑犯，一群被鞭子抽打的畜生！家裏來信了，妻子老母哭訴着，因為他們不能

做生意，家裏缺麵了，缺柴了，沒錢了，還有對兒子、丈夫的思念、埋怨和哀傷，這更使得官兵們窩火憋氣和惱怒！

京城的大貴族和教堂神甫，也對彼得恨之入骨。他們咒罵彼得是"酒肉沙皇"、"反基督沙皇"，他推行的所謂改革完全是"造孽"！有的教徒用右手食指和中指畫十字，要召喚天雷劈了彼得這個惡魔。有人暗地裏到近衛軍中活動，挑唆他們反戈一擊，殺死彼得，並且"用刀切成五塊"，讓太子阿列克謝即位。

此前，在彼得未出國時，就有幾名近衛軍頭目密謀在街上擊殺皇上，但很快被處置。彼得沒有想到，更大的陰謀正在醞釀，其禍首就是公主索菲婭。

這時的索菲婭，因為先前參與政變，被彼得監禁在聖母修道院裏。但是，公主的篡政野心並未收斂，依然關注着朝中風雲。看到彼得粗暴專橫，剛愎自用，而且不信教不信神，激起了朝野一片不滿和仇恨，而彼得好像充耳不聞，總是往國外跑。索菲婭斷定，時機已經到來，於是，她挑撥一些近衛軍軍官的妻子，傳話給她們丈夫，做好起事準備，功成之後封官加爵。偏偏這時候，軍中下令，駐紮亞速四個團的近衛軍，立即開往立陶宛。這下子，官兵們實在受不了啦，各自罵罵咧咧，路上開小差的人越來越多。逃回莫斯科的人，到處訴說守邊之苦，大罵皇帝無道；有的揚言要把彼得請來的外國專家全部殺掉！幾位軍官悄悄與索菲婭會面，雙方達成交易，待彼得回國後果斷出手，擁戴公主上位！

莫斯科城中謠言四起：皇帝早就在國外失蹤了，至今生死不明，現在的彼得是個替身。又傳：因為不服命令，朝廷馬上要整肅近衛軍，要撤掉一批、關押一批甚至絞死一批。先做了逃兵又別有用心的人遵照密令回到部隊，把這些消息帶到了立陶宛，官兵們相信了，軍營立時大嘩，他們立即拔營啟程，揮師帝京，四個團的近衛軍，肅肅厲馬凜凜殺氣。可是，當他們將要到達京郊時候，已獲情報的戈登將軍伏兵先擊，挫敗了叛軍，時在一六九七年二月。

彼得收到戈登將軍的密札後，八月，他從阿姆斯特丹回國。

彼得明白誰是政變的主謀，於是，他特別選定九月十七日開始審訊犯人，這天，恰是索菲婭公主的命名日。

審訊，到九月底基本結束。彼得下令，從十月十日開始，首先在普列奧布拉任斯科耶村對叛軍執行判決。到十月二十七日，在紅場和聖三一修道院，對其餘罪犯開刀問斬！

TWO

當畫家蘇里科夫要再現這段歷史的時候，已經過去了一百八十年。

當年行刑分三個地方，但蘇里科夫最終把地點選在紅場，而他的靈感也來自這裏。為了找到當年的語感、情感或者說骨感，蘇里科夫多次在紅場踱步、久坐，靠在宣諭台下陷入沉思。在空闊的廣場上，和四周建築相比，宣諭台甚至稱不上起眼，就是用花崗岩砌成的圓台，開口三層台階，對着遠處的克里姆林宮。走上台階，裏面又是一圈白石圍牆，中央凸起圓台，宣諭官就站在這裏傳達宮廷的聲音。它雖然很矮，但在那時候卻是俄羅斯國家的喉舌所在，是最高也最神聖的媒體傳播中心。蘇里科夫這樣回憶："……有一次，我徜徉於紅場，四周空無一人。在離宣諭台不遠的地方我停下腳步，出神地看着瓦西里升天大教堂的輪廓，忽然在我的腦海裏閃現出近衛軍臨刑的場面，畫面如此清晰，以至於我怦然心動。"

我曾經在莫斯科紅場上留連，克里姆林宮南牆的右側，矗立着瓦西里升天大教堂，教堂門向東方。而小小宣諭台，在教堂大門的右前方而且相距甚遠。按照實際距離與各自體量和相互間的比例，皇宮、教堂和宣諭台不可能同處在一幅畫面中。但是，蘇里科夫做到了，他大膽位移甚至三者並置，並且儘可能推到距觀眾最近的地方，此舉非巨匠莫為。通過他的"聚拉"，就使畫作的寓意厚重起來，豐富的層次通過縱深透視，有一種難以言盡的神秘內蘊在三者之間流動，這是那個時代的俄羅斯社會政治的高度濃縮和象徵。

瓦西里升天大教堂。

這是俄羅斯最瑰麗的古典建築，為他們最崇拜的聖母瑪利亞營造的豪宅，它完美體現出人間的靈性和神性，甚至還有對權力的強勢標榜。它造型旖旎，敷以五彩，是童話與神話的結合。巍峨龐大的基座和塔樓，正中矗立着棱錐形棕紅色的帳篷式尖頂，陡峭地直插雲霄。圍繞它的，

是高低大小不等的圓型結頂，這些結頂不像普通東正教堂呆板的圓葱頭模樣，而是在結頂的表面雕刻出棱條或者棱塊，彼此形成的弧綫搖擺着，或左或右扭轉往上，光滑流暢的瓜棱收束到頂端的尖頭；棱塊貼在結頂表面，如同被抽象後的鱗片。結頂底下層層圓形的托座、柱座，柱座又和下面更粗的托座相連，粗圓的托座又砌出波狀綫或半圓拱。我想，設計者是從松塔、陀螺、海螺或者貝殼那裏汲取了靈感，從林間空地上的篝火得到啟示，使結頂的棱綫帶有強烈的動感；黃色和綠色相間運用，如同草地上綻放的黃花，亦如綠草和陽光溫和地輝映和纏繞；教堂主座，以棕紅為主調，又用土綠、松綠、灰藍、粉青和響亮的紅白色，裝飾在壁柱、拱券、拱檐、窗楣、柱墩和綫腳等各種單元上；窄的矩形和尖銳三角和半圓的運用，在超穩中有着向天超越的態勢。教堂斑斕、絢麗，無比精緻，有着讓人眼花繚亂的絕美。教堂當初是以伊萬雷帝的旨意興建，他是俄國歷史上最殘暴、最酷烈的帝王，殺人如麻，惡貫滿盈，因為逆犯皇威他用權杖擊碎了兒子的腦袋。據說竣工的教堂無與倫比，伊萬雷帝為了使它空前絕後，竟然挖掉設計者瓦西里的雙眼。

教堂迎面而立，其主題詞就是升天。但是，蘇里科夫又別有用意地截去了上部，天，沒有了。

這裏也有影射，因為彼得大帝也殺死了太子阿列克謝。

右邊的克里姆林宮，也是伊萬雷帝時期建造。它依據河畔的山丘，藉勢圍城，既是皇家宮殿，又是防衛堡壘。宮殿成三角體系，厚重高聳的堞牆，牆中有寬大的通道可以巡邏，無數射擊孔居高臨下，鑄鐵大炮冷冷地藏伏在雉堞後面。城堡開有四座城門，建有十九座哨樓和塔樓；塔樓的方體之上錐頂高聳，哨樓內部可以屯兵。壁壘森嚴的克里姆林宮，就是俄羅斯民族的最高主宰。和世界上所有宮廷一樣，這裏同樣充斥着血腥殘酷的爭鬥。皇親國戚，權臣佞臣，宦寺女謁，圍繞在當朝帝王周圍邀寵取媚，也相互傾軋，結夥拉幫作蛇蠍較量。為了權力，不惜親眷互殺，更不用說還有強藩外患。極權之下，誰都不會長久安全，血酬定律，成為黑暗政治陰謀中的不變規則，尤其在王朝的代際轉換時候，彼得皇帝概莫例外。

蘇里科夫把教堂、王宮和宣諭台全都集中到畫面上，暗指俄羅斯政教合一的傳統。按照《聖經》的說法，政治必須和宗教分離，這就是著

名的 "上帝的歸上帝，愷撒的歸愷撒"；前者掌管天堂的鑰匙，後者掌握世間的利劍，而且，這世上權力也是來自上帝的給予，也要受到神明的約束。

可是，從伊萬雷帝始，東正教在刀劍的屠戮下，終於就範於沙皇。馬克思曾經說過："東正教不同於基督教其他各教派的特點，就是國家與教會、世俗生活與宗教混為一體。" 到彼得這裏，原本不信神的他重新頒佈聖旨，宗教人員上任，必須先向朝廷宣誓："我宣誓，永遠聽命於我天堂和真正的國君，……永遠做他們忠實的僕人，並服從他的意志，我承認沙皇是我們這個神聖組織的最高裁判官。" 政教分離，雙方可以稍有監督和制衡，至少可以在最低程度上給人些微的自由。對堅定的信徒，可以對政治、政體，對暴君進行批評、指責甚至譴責，宣講來自神的正義；即使沉默，也會有沉默的不平和憤怒在心，這都會使暴君有些微的收斂和忌憚。但是，當宗教被皇權俘虜、收編後，他統治的觸鬚，就會伸到社會的各個角落甚至人心最隱秘的地方，再把奴性注入靈魂。

彼得沙皇秉承了伊萬雷帝強悍野蠻的理政基因，他說："國王不僅要坐在國王的位置上，而且還要坐在上帝的位置上！"

THREE

對近衛軍叛逆的嚴厲的鎮壓和懲罰，在彼得這裏，既有新仇，也有舊恨，雖然過去了幾十年，但它筆筆記在皇帝的賬上，今天，他就要用亂臣賊子的鮮血埋單了！

故事要上推到彼得的祖父那裏，老沙皇阿列克謝。

從阿列克謝這代開始，俄羅斯最高貴的家族出現了生理退化；他本人雙腿有疾，體疲萎靡，生下一堆子女大都先後夭折，唯獨活下來的，是小兒子阿列克謝。可是，這獨子卻又肌肉鬆垂，病態虛胖，兩眼黯淡無神，性格怠惰遲鈍。老沙皇駕崩，皇太子登基，又生了五男六女，但是三個兒子又早早死掉，剩下的費奧多爾和伊萬，卻都是病秧子，伊萬還患有癡呆症。為皇家傳人慮，阿列克謝只好再婚，娶了納雷什金大臣的女兒娜塔莉亞，終於生下一個健康的兒子，這就是彼得。

在彼得四周歲的時候，父皇阿列克謝病亡，費奧多爾作為長子，理所當

然地成為沙皇。看着病怏怏的皇帝，所有人都不會懷疑，他必定短命，權杖和國家最終會落到彼得手上。可是，費奧多爾外祖父這裏，米洛夫拉夫斯基家族，不可能眼睜睜地看着大權旁落，如果失勢，家族面對的是敗落甚至遭貶之災。於是，他們開始打壓、排擠彼得母子，使這孤兒寡母幽居在宮中的一處房子裏倍受冷落。母子熬煎了一年後，只好搬出克里姆林宮，住到郊外的村莊裏。

果然不出所料，六年後，費奧多爾晏駕。按照宮中律，皇位繼承者應從他的兩個弟弟中選出一位，朝廷要召開宗務會議、大杜馬會議，最後再由縉紳會議定奪。這時，伊萬已經十五歲，但是，一位癡呆兒無法臨朝當政，而十歲的彼得，生得聰明健壯，自然可以勝任國君。但是，米洛夫拉夫斯基家族決誓不讓，伊萬為大，必須讓他接任沙皇。為了達到目的，這個家族完全豁出來了，不惜兵戎之鬥。他們進宮上朝的時候，都把鎧甲穿在官袍裏面，隨時準備相拚。與此同時，伊萬的嫡姐索菲婭公主殺將出來。索菲婭違犯了公主不准在百姓前露面的戒律，公然參加費奧多爾的葬禮，並且哭訴着告訴人們，皇帝是被人毒死的，而且就要對伊萬下手了！米洛夫拉夫斯基家族成員四處活動，拉攏挑撥部分近衛軍，告訴他們，俸祿微薄並且發放不及時，完全是納雷什金家族從中作梗；想有厚祿，必須把這個家族擊垮，擁戴伊萬當政，這樣，他們才能說話算數，好日子為期不遠！

一六八二年五月五日，宮中警報突然尖厲地響起來，有人大聲喊着："納雷什金他們把伊萬勒死了！"一群近衛軍應聲而動，舉起大刀長矛，喧囂着衝進克里姆林宮，徑直衝到紅廊前的廣場上，吶喊着要為伊萬報仇。太后娜塔莉亞見狀，立刻把伊萬和彼得從屋裏領出來，謠言不攻自破。但是，騷亂並沒平息，亂軍中有人點火燒油：殺！殺！一位狂怒的禁衛軍士兵伸出長矛，一下刺死了太后身邊的大臣，緊接着，五六位大臣死在亂刀之下。隨後，納雷什金家族的許多成員先後被殺害，有的被流放到修道院裏。八天後，朝廷在宣諭台上昭告天下：伊萬和彼得同時即位，伊萬位在彼得之前。幾天後，宮中又傳新令：鑒於伊萬多病，彼得幼小，由公主索菲婭攝政！

攝政的索菲婭狂妄歹毒，彼得母子不堪忍受宮中的屈辱，他們輾轉來到普列奧布拉任斯科耶村，避開了索菲婭的鋒芒和政治旋渦，暫且過起了隱居的日子。目睹了太多宮鬥黑暗和殘相，幼小的彼得開竅了，

他在這裏，開始了臥薪嘗膽般的學習和歷練，文韜武略全面發展。他以遊戲為名招募了一群少年，組成了自己的軍團，操練不輟。近衛軍在他面前殺人的情景刺激了他的身心，由此落下可怕的後遺症，肩膀經常莫名地痙攣，面部神經突然間就會抽搐起來，端正的臉龐立刻扭曲得可怕。仇恨的種子，就這樣在心中生根發芽，並且長出了毒刺。

索菲婭當然不是善仁之輩，嘗到權力的快感後，這個女人的野心驟然膨脹，她想成為俄羅斯的女王，甚至私下裏製作了皇袍和肖像。她開始拉攏黨羽，策劃於密室。但是，公主的所為總是瞞不住朝中的眼睛，有人給娜塔莉亞太后出謀，於是，在一六八九年，彼得舉行了婚禮，這標誌着皇帝已經成年。皇帝只要成年，索菲婭就不得繼續攝政。可是，索菲婭豈能罷休，她收買了一夥宮中近衛軍，於八月七日深夜突然襲擊彼得寢宮，逮捕了侍衛，幸好彼得在外躲過一劫。當親信打馬趕到這裏，彼得在留宿地立刻起身，只穿一件襯衫赤腳上馬，和隨從跑進偏遠的一片樹林裏躲藏。次日，效忠彼得的軍團圍剿了叛亂者，叛軍頭目被處死，也把索菲婭監禁起來。這個恐懼之夜，又一次摧殘了彼得，他的身體經常在半夜裏強烈地抽動，四肢不停地顫抖……

現在，從國外返回的彼得大帝，要加倍地討還血債了，除了宮中多年來的奪權之仇，他還要藉此震懾所有反對他的人。他下達峻令：所有的叛軍，從各關押處全部解往普列奧布拉任斯科耶村。於是，所有人犯戴着手銬腳鐐，被荷槍實彈的軍警看押着，步履緩慢沉重地走在土路上；傷殘者或者重病者，被扔到平板大車上，車輪吱吱嘎嘎地在結冰的村道上行進。各路囚犯集中後，分別關進村舍、地窖或者馬廄裏。全村分成十四個刑訊地點，村裏村外全部戒嚴。憲兵們個個面目猙獰，刀像寒冰一樣閃閃發亮，連流浪的野狗都嚇得不敢吠叫，遠遠地躲離開。

FOUR

普列奧布拉任斯科耶村，是少年彼得的避難地，也是他最早招兵點將的營盤，他的模擬戰場，現在又成為殘忍的酷刑地和屠宰場。

彼得白天忙碌在工地和車間，和外國專家商討造船造炮事宜，批閱臣僚送來的文件，簽發國內國際的公文並書寫信札，眾多複雜甚至棘手的事情都要他決斷。到了晚上，黑暗籠罩了莫斯科城。深秋初冬的寒夜，峭

厲的疾風，吹來了小雨或者早至的雪花，彼得隨便到一位將軍家喝酒用飯，到了午夜時分，精力愈加旺盛和亢奮。他從桌子旁站起來，兩米多高的身材魁梧挺拔，在燈光裏如同大殿的立柱，也令人想到神話中的赫拉克立斯巨人；他用厚厚的圍巾裹住臉，然後坐上雙輪馬車，催促馭手甩開鞭子，全不懼黑夜裏劇烈的顛簸，一直趕到普列奧布拉任斯科耶村，他要親自審訊要犯！

快到村外的時候，老遠就會看到到處閃耀的火光，火光裏晃動着士兵們的身影，聽到犯人變了聲的慘叫，一股股焦糊的烤人肉的氣味陣陣傳來，這使彼得尤其感到了征服者的愉悅和快感。

村內十四處院子裏，木柴燃起的火堆熊熊燃燒，畢畢剝剝地冒着火星。在屋內，犯人被繩索捆住手腕，吊在木架上，下邊的人，用牛皮鐵環擰成的鞭子或者用棍杖猛烈地抽打他們，發出瘆人的劈啪聲，犯人前胸後背，全都血肉模糊。行刑者讓他們招出主謀的名字，如果硬是不說，就把他們放下來，拖到場院外面的麥秸上，點燃麥草用濃煙熏炙，直到他們窒息、昏死，然後再把他們拖回來，灌上烈性伏特加，人就慢慢蘇醒過來，劊子手再把他們吊上架子繼續審問。據蘇聯專家馬夫羅金描述："拷刑架軋軋作響，笞杖劈啪地響，骨頭發出脆裂聲，筋脈斷裂，被烙鐵燒糊的肉滋滋作響。"

當時，有位叫柯布爾的外國使節，被允許到現場觀看，親眼見到村裏的地獄場面。他們經過了各處牢房，"向一個地方走去，從那裏發出的最淒厲的叫喊聲表明那邊有着最可怕的慘劇，……他們害怕得直打哆嗦。他們已經看了三間小木房，裏面滿地都是血水，甚至一直流到了門廊，這時候，更怕人的尖叫和最痛苦的呻吟使他們再想看一看第四間小木屋裏所出現的恐怖場面……"可是，當他們剛一進去，就嚇得連忙衝出來，——"沙皇站在一個吊在天花板上的、赤身裸體的漢子面前"。

這裏的審訊直到最後的判決，都不需要法律，嚴刑之後如果招供並記錄在案就是程序。彼得大帝對法律有着本能的反感。依法、遵法意味着在法律面前的平等，按法治罪，當然也是對特權的限制。皇帝可以制定法律，但也可以繞開，可以枉法甚至廢法，真正的法律是在獨裁者的嘴上。彼得在國外的時候，有人問他俄國有沒有律師。彼得的回答是：連我如果有兩個的話，回去我就吊死那一個！

雖然動用了如此酷烈的刑罰，甚至面對皇帝，但這些近衛軍官兵大都無所畏懼，即使用燒紅的鐵筷子，也難以撬開這些硬漢的牙齒。據說在普列奧布拉任斯科耶村，招供者極少，多數人犯只承認自己是武裝暴動，但絕不是陰謀活動；他們是不堪忍受軍旅苦役和極差的待遇起事，而作為軍人，尤其捍衛的是自己的尊嚴，不屬於暗中營營苟苟，那是壯士不為！之前，被戈登將軍逮捕的叛軍有五十六人，嚴刑拷打後全部處死，但是，沒有一個人吐出索菲婭的名字。

死刑執行終於開始，首先在這裏，在一處營房前面有塊隆起的平地，豎起了幾十排示眾的柱子。全副武裝的近衛軍包圍着刑場，所有的外國使節被邀請到場。彼得大帝帶着大臣們來到了，他沒有騎馬，而是坐在豪華馬車上。人群迅速散開，全都禁聲不語，看着皇帝的馬車停在一排斷頭台前。彼得從馬車下來，雙目如炬，面如閻羅，看着一群一群遍體鱗傷的死刑犯被押過來，站滿了刑場。然後，一位審判官站在凳子上，高聲宣讀着叛亂者的罪狀。柯布爾看到，死刑犯們"臉上既看不出悲傷，也看不出臨死時的恐懼。這種近乎毫無感覺的勇敢精神，我認為絕不是由於他們的堅強剛毅，而只是由於他們記起了曾經受過的那種慘無人道的拷打，他們不再珍視自己，而是憎厭他們的生命了"……

行刑了，罪犯們被依次拉到斷頭台前，躺下，粗野威風的劊子手掄起斧子，嚓、嚓地砍在他們的脖子上，鮮血像醬油一樣瞬間噴濺而出，頭顱像紅葫蘆一樣滾落下來。然後，另一名劊子手撿起頭顱，把它嘭地紮在柱子頭上，血水就順着柱子潺潺下淌，但很快就凝凍。

為了加快懲罰進度，彼得別出心裁，命人在克里姆林宮外牆所有的炮眼裏，全部插上一根木棒，每根棒上絞死兩名犯人，用這個辦法，有兩百人當天就被處決。被絞死的人懸掛在半空中，眼睛鼓突，黑紫的舌頭從嘴裏長長地拉出來，領口裏、毛髮裏甚至衣裳凌亂的窟窿和褶皺裏，都積着小雪，結着冰凌，凜冽的寒風吹着尖銳的鬼哨，搖擺着僵硬的屍體，連城牆似乎也在顫栗。馬夫羅金寫道，整整一個冬天，"在莫斯科到處吊着被絞死者的發青、浮腫的屍體，到處亂扔着被砍下的腦袋，被車裂者的畸形的身體。這種新的處死形式 —— 車裂，是彼得從海外各國搬來的"。

索菲婭公主被囚禁在聖三一修道院裏，彼得專門在這裏豎起三十個絞刑架，並圍成四方形，有兩百名官兵當着索菲婭的面被絞死。其中，有三

名軍官曾向索菲婭遞交勸進書，彼得就把他們絞死在索菲婭修道室的窗外並且吊在那裏，把勸進書繫在一名死者的手上。彼得下旨並頒佈訓誡，索菲婭和她的同謀妹妹剃度為修女，終生不准走出修道院！

蘇里科夫所描繪的紅場屠殺，是在十月二十七日。

動刀之前，彼得嚴令：朝內和京都所有貴族和書記官，此日必須站到紅場上，不准漏缺！——他把這些人集中起來，就站在叛軍人犯後面。這些養尊處優、冥頑僵化的傢伙，不為社稷想，不為民族想，許多貴族結成各種利益集團，營私舞弊，貪污腐敗甚至竊國肥己；為了阻撓改革，他們煽陰風點邪火，造謠惑眾，製造事端，唯恐天下不亂。刑前，彼得讓人在每位貴族縉紳面前放上一名死囚，先讓他們宣讀罪狀，再由他砍下死囚的腦袋。彼得騎在馬上，監看着這些人動手。可是，這些搖唇鼓舌的人，此時完全癱了，他們臉色蠟黃，虛汗從頭上、腮上淌下來，又淌下肉滾滾的脖子，他們雙手拎起沉重的斧子，手腕發軟，兩腿嗦嗦直抖，幾次用力舉起又幾次落下；他們眼睛驚恐躲閃，瞟瞟左右，瞥瞥前後，就是不敢看馬上的帝王。彼得皇帝勃然大怒，藐視並且厭惡地叱罵着這些無用的東西，讓劊子手奪過斧子！——這一天，有一百四十四人被絞死，三百三十人被砍頭；三百多人的血汩汩地流到地上，積成一汪一汪的血坑，紅場，真的成為紅場了。

畫面看上去非常複雜，能看清的人物多達六十多個，但從整體佈局看，只是左右兩部分。臨刑的近衛軍有六人，在人群和囚車間依次排開，呈微微的弧綫，他們身邊站着或坐着的，是自己的親人，後面是看押的憲兵。左上方，擠站在宣諭台內外的是圍觀的群眾。宣諭台，高出囚犯和家屬的頭頂，牆上的石灰黯淡變黃，有小片的剝落處露出磚塊，上面磨損的圍沿和邊飾都被仔細地畫出。左邊的人群，佔據三分之二的篇幅，而彼得和朝臣、外國使節和主教，還有紫紅色轎式四輪馬車，車裏坐着客人，只佔很小的版面。六位臨刑的近衛軍，有五位大致處在中綫上，正好對着觀眾平視的目光，在他們身後，憲兵們手握斧鉞和菱形矛，雖然歪斜高低甚至前後交插，也大致在較高的層

面上擺開並向左延伸，一直延伸到絞刑架下。齊刷刷的士兵蕭森站立，齊刷刷的刀斧閃着寒光。左右兩邊，在體量上形成強烈的對比。在灰青色和棕灰色的調子裏，蘇里科夫着意突出近衛軍的白色襯衣；按照軍階和職務，他們的大衣及上衣有藍色、青黑色、暗紫色和紅色，但還是這白色襯衣，鮮明地引聚了觀眾的目光，而且他們胸前被燭光映出淡淡的金黃。為了結構的嚴謹，因情節、細節的需要和情緒的強弱配比，蘇里科夫完美表現了各組人物表情的呼應。最左邊的死囚背對觀眾，又與正轉身赴刑的囚犯相照應。左二的囚犯的目光，又和騎在馬上的彼得目光遙遙相對，這使得看似雜亂、散亂的畫面渾然一體。

初冬的莫斯科，已經寒氣凜冽，但如此重大的事件早已震動了全城，人們早早趕來，佔據最高的地方觀看，從宣諭台，到後面的樓頂，都是擠在一起的人群。克里姆林宮的人們，全都站到塔樓上面俯看。似乎無風，初升的太陽驅散了黑夜，天空散着浮雲，浮雲又被陽光映出淡淡的土黃和微紅，似乎有着些微微的暖意。但是，太陽還是被樓殿擋住，這邊的樓面和地上，恍惚尚有未盡的夜色。醬色的、青黑色的骯髒路面，被先前的雨水浸泡，又被囚車的輪子軋出散亂的深轍，深轍裏又積着水，結成薄冰，黑泥上結着霜花。細心的蘇里科夫，並未忽略這些轍印，短的、長的，筆直的和彎曲的，交叉的和分離的，轍印亂中有序，帶着運動的節律感和緊張感；尤其右側的車轍，直指遠處的絞刑架。整個畫面沒有聲響，所有的人都保持着沉默、啞默甚至近乎凝重的窒息。朝廷持續兩月的審訊和殺戮，讓血腥籠罩了整個皇城，即使旁觀者的膽子也被嚇破了。激動的好像只有林中的烏鴉，牠們早就聞到了人肉和血的氣味，成群地飛集到紅場這裏，但又為人群和刀斧所懼怕，只在塔樓那邊的天空中旋飛，遠眺着這裏發出哇哇地噪鳴。

每位死刑犯手裏，都握有一根白蠟燭，火苗燃燒、搖動；白天的燭火沒有光暈，光芒細密、細弱地映照着，光裏有着血色的微紅；融化的燭油淌下來，黏稠的脂液凝在燭體上；這是東正教的重要儀式，是在葬禮上為死者送行和祈禱，光明代表着神的意念，上帝在燭光裏顯靈，祂會憐憫信徒的卑弱並寬恕他們生前的罪過，然後向天堂超度他們的靈魂。這些將死但尚活的近衛軍人犯，居然握着蠟燭為自己送葬，自己把自己送給死神也送給上帝；人言道向死而生，而他們卻是向死而死，管他死生！

坐在中間囚車上的，是位老戰士。寬厚的背已經微駝了，積雪一樣厚的白髮壓在頭上，連鬢的黑蒼蒼的大鬍子，襯着他青銅色的臉膛；他的眉底圓瞪着一雙眼睛，向下直直地凝視、逼視，陷入了沉思；鐵鑄般的鼻頭不屈地聳起，緊閉的嘴唇含着的全是剛毅和憤怒。脖子下面的釦子已經撕開，襯衣領子翻到兩邊，手中的蠟燭被身旁的憲兵奪過去正要吹滅，這就意味着下一個臨刑；老人伸出左手，撫着趴在他懷裏哀慟的女兒，右胳膊僵硬地伸到妻子背後想攬住她，但那隻手已經完全腫得烏青黑紫，然而這雙黑手是軍人的手，依然像鉗子一樣堅硬，指甲如同甲胄上鐵的鱗片；這雙手，曾經握住刀槍，為沙皇征戰沙場，流血賣命，也是這個家庭生活的依靠，不想今日落得如此下場。死不足懼，但他不明白，忠於皇家為何落罪，又為誰上了刑場。

坐在老戰士左邊囚車上的，是一位中年囚犯。此時，他的妻子，正把紅色軍服披在他的肩上。妻子兩眼含淚，卻沒有哭泣，她好像是一位貴族的女兒；而囚犯似乎全無感覺，握着蠟燭的右手相當有力。這個人有着蒙古血統，他的身上帶着韃靼人甚至成吉思汗的基因，漆黑的頭髮又厚又亂地蓋住腦袋，髮絲粗硬與同樣漆黑粗硬並野蠻的大鬍子連成一片；他皮膚微黑，眉毛上揚，兩眼如狼一樣閃出兇光；桀驁不馴的鷹鈎鼻子，似乎在一陣一陣噴吐着怒氣。他是一名軍官，當然也是這次起事的骨幹，又是經住了嚴刑拷打的死硬分子。他好像在回顧這次未遂的兵變過程，梳理着種種情節和人物，就想找出哪些關節處、關鍵處的失誤、失策致使最終失敗，出師未捷，英雄絕路，他有太多的不甘。他想得太執着，擱在腿上的左手都鬆弛下來，但就是不想自己很快被斬首。他的軍服猩紅乾淨，左襟上一排金黃色的攀釦像隊列一樣整齊；這個雙腿被鐵鐐鎖在車上的危險人物，即便如此，後面的憲兵依然不敢放鬆警惕，手執斧鉞，面色嚴肅地守住他。

畫面最左邊的囚犯，也是一位老兵了，蓬鬆蒼白的頭髮，寬寬的肩背，左耳上帶着耳環，好像標明他是俄國的另一部族。他也老了，受到連續的刑具折磨，已經難以忍受筋骨和皮肉的劇疼，只好斜倚在車後面的橫欄上；身體耐不住早晨的寒冷，他吃力地把藍色軍大衣拉過來，半披在肩頭；他手執蠟燭，頭顱低垂，從他繡花的衣領上，可以看到衰老的皮色和青筋。他背過身去，什麼也不看，只是孤獨地歪躺在麥草上，默默等待惡時辰的到來；而他的老妻，戴着黑帽，穿着黑色衣袍，就坐在車後面的泥地上；老妻完全被災難壓垮了，她腰彎肩

垂，鼻兩側凸起兩道明顯的斜紋，皮膚枯黃，深陷的眼窩以下全是紅的，那是哭出的血；她的一隻手撫在膝蓋上，一隻手扳住囚車後面的木樑，土灰色的指頭用力扳着，手心冰涼，就像撫着親人的胳膊，僅以這般為他送行……

又一位囚犯走向刑場了，他站起身來，扔掉蠟燭，連軍大衣也扔在地上，犯人標誌的紅帽子也撕下來，擲在大衣上；燭尚未熄滅，還有一點火紅頑強地燃燒，一縷細煙裊裊飄動；他或許只用眼看了一下妻子，輕輕撫一下孩子的腦袋，然後就隨着憲兵向前走去。那憲兵黑皮長靴，青黑色大衣，袖口暗紅，後背下兩枚銅釦，下有六道暗紅色的釦飾，暗示什麼不言而喻；憲兵右手緊握一柄利劍，掛在腰上的劍鞘輕輕擺動。魁梧的中年囚犯低着頭，而憲兵臉色獰厲，手從囚犯的胳膊間插過，撫住他的後背，似乎低聲說着什麼。囚犯的妻子，揚臉看着遠天雙眼絕望，左手抓着臉，右手無助地摳住衣領，她的小女兒趴在母親的胸前，她不敢大聲，只是嚶嚶低哭，因為皇帝就在不遠。

最年輕的這位囚犯站着，高居於眾人之上。他身材高挑，疲削但健康，頭髮鬍髭凌亂但剛勁；他的頭雖然低下來，手執蠟燭和下邊的親人告別，但是頎長的脖頸筋絡暴起，臉上全是仇恨。一名憲兵揚着脖子，正把他的大衣撕下來。

我想，蘇里科夫在創作前期，在查閱資料時肯定會讀到柯布爾的敘述。就在這裏，有一名近衛軍囚犯，"被妻子兒女一直送到斷頭台上，——她們發出淒厲刺骨的哭聲。可是那個人卻鎮靜地把一雙手套和一方花手帕交給她們，作為紀念，隨後把腦袋擱在斷頭台上"。有人告訴柯布爾，彼得對戈登將軍說，這些近衛軍執拗地不要性命，"即使在斧子下面，他們也不肯承認自己的罪行"。柯布爾記敘道："還有一個人，往劊子手那邊走去，擦身經過沙皇面前的時候，竟大聲說：'讓開，皇上，我要在這兒跪下呢！'"有位姓奧爾洛夫的死囚被點名了，他撥開眾人站了出來，昂起頭，甩開押他的士兵，然後邁開大步向前走，但看到地上有顆砍下的頭顱擋住去路，奧爾洛夫"嘭"地一腳把它踢開，踩着血水從容赴死。這一腳頓時驚動了所有的人，騎在馬上的彼得激賞其勇，大喊一聲停下，隨即將奧爾洛夫釋放，之後留在自己身邊。後來，奧爾洛夫在宮中任職，他的孫子接續祖父，亦為朝中高官，甚至成了葉卡捷琳娜女皇的情夫，這是後話。

勇敢，血性，血氣。亞里士多德曾說過，勇敢之人本質上是有血氣的，但這血氣並非全是盲目甚至魯莽的，它本質上是理性目的以及為了高貴理智而選擇的行為，在殘酷乃至死亡面前，它會滋長出對不能克服和戰勝的憤恨，就像用他的頭反復地撞擊硬牆，讓死亡和毀滅化為自我的榮譽。這似乎與生俱來或者在後天砥礪中完成的勇敢和血性，確有着超乎道德價值的效果，甚至輕蔑死亡的歹徒，也會為自己帶來一絲意想不到的光芒，更何況是軍人是戰士。左二，戴着紅帽子的這位刑犯，同樣坐在囚車上，手裏握着蠟燭，只有他的刑具特別，兩隻胳膊被繩索緊緊捆住並且纏了幾道，平伸的兩條腿被鎖在木枷裏；木枷用厚厚的硬木製成，兩端打上鐵箍，鉚上鐵釘，一端的鐵箍帶有鐵環，鐵環上拉着鐵鏈。他從木枷的圓洞裏伸出兩條腿，左腳穿着皮軍靴，但是右腿和腳卻用布包裹着，裏纏得很厚很粗，不用說這腿被打斷了，打殘了，甚至已經壞死。但是，這個人還像野獸一樣掙扎着，他不順、不從、不服！看他的身材並不粗壯，但是他暴烈、騷動，寒冷中只穿着一件白襯衣，大衣落到後面，似乎妻子給他披上又被他執拗地晃掉。妻子無奈地靠在他旁邊，雙手合握，滿面哀淒。但是，這個人梗起脖子尋找着彼得，當彼得往這邊看的剎那，兩個人的目光一下子相遇了，瞬間，他血脈賁張怒髮衝冠，被縛的上身竭力側扭，似乎想要撐斷繩索站起來，衝過去，但掙脫不成只能前傾；他的脖子圓細而長，腦袋稍小，但他頭髮棕紅、鬢毛棕紅、鬍子棕紅，——下巴上棕紅的山羊鬍子立時像火苗一樣翹了起來；他硬棱棱的眉骨，蝮蛇腦袋一樣的鼻子，眼裏射出的是兩道火光或電光，兩道目光無形地從眾人中間穿過，直射到坐在馬上的彼得臉上，它是挑鬥、挑戰和挑釁！雙方就這樣對視着，這裏沒有等級只有對手，沒有生死只有對決，這是精神與意志的攻擊和廝殺！彼得驕橫地藐視着，似乎在說，我是你的絕對主宰，在我腳下，踩死你就如踩死螞蟻！這軍人似乎說，我將死但我不怕死，我會帶着對你的鄙視死去，因為你沒有征服我，你也永遠征服不了我！

彼得當然需要屬下乃至天下的忠誠，叛忠乃是逆天之罪。忠的根本在於誠，最高的忠誠還不僅僅是平常的承諾和守信，而是為了要緊險境裏的擔當甚至捨上身家性命。然而，真正的忠誠是對於正當、正確和正義的信守，為了共同的理想福祉和家國大業。但是，帝王要的是對他個人的忠誠，他可以恩賜，可以封官加爵，維繫這種忠誠的是知恩

圖報，主子馬下，是奴才的盡職。但是帝王又時刻懷疑着這種忠誠，他也明白，背叛從來就是忠誠的暗影，籌碼就是砝碼，當誘惑大到某種峰值的時候，這個陰影就會被誘發。從人性維度看，就如《聖經》所言，"人是心懷二意的"。所以，帝王着力培養的是臣僚的愚忠，是盲目的效忠。但是在皇族間謀權奪位內亂頻生時候，忠誠必然會動搖、分化，它在盤算着，如押注一樣賭着哪位龍子會勝出，端地是榮損與共。擁戴索菲婭做皇帝，同樣也是盡忠，卻因失敗而成了被誅殺的賊寇；弔詭的是，這全是沙皇門裏的家事。這些近衛軍至死不會明白，無論忠誠哪一位，自己都是一隻聽令的獵狗，得到皇帝寵倖的，就是脖子底下一隻鍍金的鈴鐺！

蘇里科夫在這裏，卻是讚頌戰士、勇士和烈士的不屈精神，這流淌在俄羅斯民族身上的血性，是面對刀叢慷慨悲壯的人格力量，就如《聖經》所高亢詠嘆的：

"死啊！你得勝的權勢在哪裏？

死啊！你的毒鉤在哪裏？"

<div style="text-align:center">SIX</div>

蘇里科夫對彼得大帝的塑造，是帶有貶斥的。儘管他騎在馬上，而且身高兩米零四，雖然畫家遵循透視法則，但看上去還是有意"矮化"了他。親臨並且監斬的彼得身穿軍衣，靴子踩在金馬鐙上；他上身粗渾，胸脯挺起並微微後仰，左手拉着紅色韁繩，右手握成錘子般的拳頭放在腿上，其造型如雕塑般孔武有力，透出只有帝王才有的自信、倨傲和沉雄；他緊閉嘴唇，唇上留着小鬍子，濃黑眉毛下一雙牛卵般的大眼炯炯有神，眼裏射出森嚴的光芒，遙遙對着這個死囚；他的坐騎，這匹健壯的高大的青驄馬，卻又生着白色鬃毛，白面額，白色的四隻鐵蹄，後面抖着白色尾巴，尾巴根子翹起來；這畜牲好像也知道自己屬於皇家，背上坐着的是天下王者，當沙皇扭頭右看的時候，牠也挺起脖子，歪過頭來，豎起兩隻尖削的短耳，大眼也如助陣一般向這看來，甚至還可能響亮地噴了幾下鼻子！

馬前面站着一位外國使節，雙臂高抬，右手握拳堵在嘴上，面對眼前情

景他好像在想，如此這般是否合法？另一位使節攤開雙手，好像在向彼得求情，但是彼得根本不予理睬！

在畫面最右邊，站立着莫斯科大主教，他戴着黑色圓桶形僧帽，身穿紫紅長袍，黃白雜混的大鬍子飄在胸前，雙手相握，挺着肚子。作為東正教的首領，神意的代表者，上帝在這塊土地上的最高祭司，他至少可以勸告沙皇儘可能少殺，以此傳達耶穌寬恕的聲音，但是，面對這慘不忍睹的場面，他竟然沒有絲毫的同情和悲憫，卻同樣鄙視、仇恨和厭惡地看着臨刑的近衛軍囚犯們。

現在應該寫索菲婭公主了，此時她已被囚禁在聖三一修道院裏。曾經有位法國人這樣描述公主："她身材極肥大，簡直是個怪物，腦袋足有一蒲耳那麼大，臉上毛髮很重，腿上長着瘤子。"但據說這位法國人僅是道聽途說，並未親眼見過索菲婭。彼得曾經說到自己這位同父異母的姐姐，說她"是一位外貌和頭腦都臻於完美的公主，只不過她野心勃勃，對權力的欲望沒有止境"。

好在有列賓的油畫《索菲婭公主》，使我們看到，索菲婭的外貌既不醜惡，也非"臻於完美"。索菲婭的故事和命運給了列賓創作的激情，他於一八七一年完成此作。

聖三一修道院，又名聖母修道院。索菲婭，這位曾經的攝政女王站在關她的屋子裏，雙臂抱起並且挽着，斜靠在後面的桌沿上。桌子鋪着灰褐色台布，一把陳舊的軟墊椅放在旁邊，軟墊暗紅但早已髒污。人到中年的公主，有着鐵塔般的高大身軀，肥胖或者叫豐碩、豐滿，使得她脖子粗短，鬆弛的皮肉垂成雙下巴；她的腦袋大而渾圓，五官端正，似乎和彼得一樣繼承了父皇的容貌特徵；碳黑色的眉毛很長，上挑後又延到兩側的髮際；兩隻大眼圓圓地瞪着，黑珠突出目光集中，眼瞼四周充血。此時，她正在沉思或者說在狂想。

列賓重在刻畫人物的性格，外在的一切都為了襯托、烘托索菲婭的心理。雖然索菲婭抱着胳膊，上身收束，但裙袍往下呈現出明顯的擴張感和膨脹感，似乎和這屋子的狹窄、逼仄形成強烈的衝突。這是修道室，也是禁錮的囚牢，甚至是困死活人的墓穴；牆是堅硬的，裏面是黑暗冰冷，窄窗透明地界分出內外，反而更加強化了壁牆圍逼的態勢。對至高權力的貪婪和渴望，處心積慮地謀劃政變，鐵下心來暗殺

等等，還有一朝皇袍加身的狂喜，耗費了這個女人太多的精力，卻沒有想到滿盤皆輸。野心破滅後的焦躁和絕望，遭監禁後的孤獨，難以發泄的壓抑和憤怒，都從索菲婭這雙眼睛裏流露出來，而女人本性裏那點兒柔情早已退化淨盡，皇權意識的毒液浸透了她的靈魂。

列賓，同樣細緻而高超地描繪出索菲婭的錦袍，銀灰色的袍面上浮繡出極其精細、精美的花卉圖案，閃着高貴的光澤。袖口、領口，從頸下到腳面長長的開襟，全都綴滿成串的珍珠，還有更昂貴的紅寶石和綠寶石。倘若不是這身衣裝，不是耳朵上的赤金墜子、錦袍底下探出的一雙秀巧的鞋尖，還有胳膊上托又壓住的乳房，幾乎看不出這是個女人。索菲婭像一頭關在囚籠裏的的母獅子，她棕色的長髮放肆地披散在後背也披散在肩膀上，肩前的髮梢形成急流似的迴旋。這頭母獅子好像掙扎過了，咆哮怒吼過了，暫且停下來，收住她的暴烈。她也明白，一切都結束了、完蛋了，未完的只有日日晨鐘暮鼓伴隨着自己的後半生，甚至死後就埋葬在外面的院子裏。

桌子上放着一部打開的經書，銀製的燭台上，一截白蠟早已熄滅，索菲婭也懶得點上。後面牆上的聖龕裏，一點熾黃的燭光在輕微閃亮，映出了古舊的宗教壁畫和聖母像。聖母好像關切地看着索菲婭，不久前才關進來的沙皇公主，怎麼可能靜下心來研讀經文皈依上帝！右邊的拱窗，在厚厚的石牆外面，居然嵌着兩層鐵櫃子，鐵櫃穿插，成了菱格，外面的陽光和雪光反射進來，光很淡、也很冷，它也使畫面得到豐富的補充和空間聯想。鐵窗界分了內外，隔斷了自由，也剝奪了被囚者曾經的皇朝特權，她的威風、尊貴和榮耀。而在窗外，還吊着一名近衛軍的屍體，屍體黑青，脖子被拉拽得又長又細，耳廓已經變得乾白。這不僅是對索菲婭的殘忍警告，還有對她勞而無功的嘲弄和侮辱。可是，這位血性公主依然不懼、不服！列賓在黑褐色的背景裏，採用了銀灰、絳紫、金黃、烏青和暗紅褐色，尤其是索菲婭腳下的地毯，就是汪開的一大片血泊。

黑格爾稱讚拿破崙是騎在馬上的“世界靈魂”，此前的彼得大帝，亦可謂“馬背上的俄國靈魂”。他矢志改變俄羅斯，給這個懶散、落後的民族裝上歐洲的“芯片”，讓它強大和文明，而且矯枉通常導致過正。從國事構建到百姓的風俗習慣，他都事必躬親，夙興夜寐，但自己的生活卻是節儉樸素。因為“朕即國家”，又是標榜自己是上帝在人間的權

威，當然也是俄羅斯的救世主。既然他是為了江山社稷，沒有個人私欲，那麼任何不從者、反對者都必然是不軌甚至邪惡的異端，必須除之而不容絲情。處置完叛亂後，他又把反對變革的太后葉芙多吉婭落髮為修女，送進了蘇茲達爾的修道院。後來，又把太子阿列克謝關進彼得保羅要塞的監獄，據說其因為用刑過重而死。列寧曾經說過，彼得是以粗野對付粗野。之後，彼得和他的軍隊終於擊敗瑞典，打開了波羅的海出口。幾乎同時，他從全國強徵民夫，成群的民夫用繩子依次拴住押到西地，在海邊的泥沼裏開建彼得堡。在惡劣的自然環境裏，軍警們用皮鞭和刺刀逼迫農奴們勞動。苦役、寒冷、飢餓、疾病，使得幾十萬人死亡，後來，普希金這樣反問："歷史的進步是不是、有沒有必要以犧牲個人為代價？"如果彼得這時還活着，坐在普希金面前，他會斬釘截鐵地說：必要！完全必要！我所有的行為都是必須的！因為我不是為我，是為了國家的強大，為了俄羅斯的神聖，為了神聖的目的，需要過程需要人群作為鋪墊，就是要一批人甚至一代人的生命作為路基的殘渣，這都是必要的！合理的！

—— 套用法國羅蘭夫人一句話：神聖啊，神聖，多少罪惡藉汝而行！

蘇里科夫不是哲學家，他難以深刻把握近兩百年的歷史，他的心態和思想是矛盾的，既有對近衛軍品格的讚頌，也有對彼得的批判和理解。但是，現實主義的豐富也在這裏，他以嚴格、嚴謹的寫實重現當年，讓人在這種豐富裏面讀出不同的層次和維度。更可貴的，是畫家對百姓苦難生活和命運的關注，充滿深沉的人道情懷。他讓一位貧窮的老婦和她的小孫女處在畫面靠前的中間位置上，作為老近衛軍囚犯的妻子，她就坐在泥濘的地上，在畫面上這裏層次最低，她不再看臨刑的丈夫，頭完全垂下來，胳膊支在腿上，一手抵住額頭，一隻手裏還握着一樣東西，是判決書？或者是丈夫留給她的什麼遺物；她一身粗布衣裳，頭用藍布包裹，冬天裏，可憐的她腿腳只用破布包住再用繩子捆緊禦寒；腳穿一雙完全裸露的樹皮鞋，粘着黑泥的鞋底正對着觀眾，—— 她是從鄉村來的，走了很遠很遠的路，就是在刑前見丈夫一面……而站在最前面的小孫女，緊紮着的艷紅頭巾尤其醒目，這是畫家為她祈福嗎？

彼得的偉業彪炳了史冊，也將他的流毒傳給了後世的幾代沙皇。

國家的強大，是以民眾的自由幸福為指歸的，而以犧牲百姓為代價的強大，那指定是魔鬼自己的強大。

從後來那個利維坦的巨人身上，依稀看到彼得的幽靈！

不相稱的婚姻

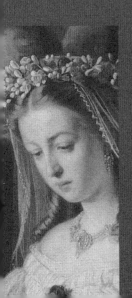

古老教堂裏，正在舉行一場婚禮。因為新郎在當地不同凡響，年老神父披上厚重華美的法衣出場。

按照東正教的儀規，神父先要把新郎新娘領到聖壇前，分別給他們一枝白蠟燭；蠟燭點燃，神父的右手分別放在他們的頭上祝福並唸誦着："我們祈求主賜給他們以完美的愛、平安和救助。"接着誦讀《馬太福音》第十九章第六節的誡命："天主所配，不再是兩人，而是一人，而且永不分離。"完了，再祈禱，神父拿過新娘的戒指，套在新郎的中指上，再把新郎的戒指套在新娘的右手食指上，又這樣唸道："上帝從太初以來創造男女，把女子配與男子作內助……女子應畏懼男子。"最後，神父神情嚴肅，看着兩個新人，分別問是否願意與對方結婚，以前是否別人訂有婚約。如果雙方都回答願意並且沒有從前婚約，神父又會開始祈禱："祈求上帝賜新郎新娘以節操和多子……使他們能看到兒子的兒子。"這時候，聖酒已經倒在杯子裏，酒液清冽透明，閃閃發亮。新郎新娘把酒飲完，跟在神父後面，繞着聖壇緩緩而行；新娘取下頭上的花冠，和新郎一起低誦着祈禱文。神父又分別發出指令："你吻你的妻子。""你吻你的丈夫。"吻儀完成，神父又拉着新娘的手讓新郎握住，然後取走蠟燭，插在聖壇前的台座上，婚禮由此完成。在畫中，此時神父左手托着開啟的《聖經》，右手正要把新郎的戒指戴到新娘的手上。令人詫異的是，新郎已經很老，而新娘卻是一位豆蔻少女，盡可以叫新郎祖父了。所以，這是不相稱的婚姻。

俄羅斯畫家瓦·弗·普基廖夫，旨在表現這樁婚姻的不相稱。這是以真實的案例為依據的，畫家本人就是旁觀者、見證者甚至當事人，——在創作過程中他靈機一動，居然把自己也添進畫裏，就站在少女新娘的背後，雙臂抱在胸前，冷眼含怒，逼視着新郎。

據說新郎也有原型，是一位退休的將軍。新郎的體貌特徵，得到了完美的塑造。雖然已經卸去了戎裝，但是軍旅生涯的經歷和磨鍊，人雖然已經衰老，但身板依舊挺拔。將軍非常重視晚年的這次婚禮，他像初婚的年輕人一樣，穿上和自己年齡並不相配的西裝。鐵灰色的高檔西裝，貼身、考究，墊肩邊綫清晰優美，寬大的翻領從脖頸圍下來，在胸前交合在一枚鈕子上；翻領上面襯縫着深黑色的平絨，與下面未扣的衣角形成板硬流暢的弧綫。西裝裏面，套着淺駝色毛衣，毛衣內裏是白襯衣，襯衣的豎領顯然漿過，衣領豎到腮下，再用白紗巾圍住並打成蝴蝶結。因為他是新郎，是這場婚禮的男主人，更因為他的身份和地位，所以處在畫面的中心位置並略微高出他人。將軍很紳士，好像也很有修養，很高雅也很做作，當然也很無恥。

新郎大約有八十多歲，頭髮差不多全掉光了，光禿禿的腦殼在光映中更加蒼白；嘴巴上的鬍子特意刮乾淨了，後腦勺、腦兩側的毛髮和連鬢的鬍鬚，依然殘存着原來的淡金色，但更多的卻是老朽後的枯白。因為空氣的流動，或者就是一縷細風輕輕吹來，頭上吹起的白毛兒細如兔毫，又如冬天霜後的一絡死草；將軍的腮已經乾癟了，塌進去了，不再滋潤的肌肉也失去了彈性，鬆弛的老皮萎縮成醜陋的皺紋又垂延到下巴；只有鼻子，這塊長長的脆骨依然豎立着，但鼻翼兩邊的斜紋一直拉到腮底；因為牙床的衰變和牙齒缺殘，嘴唇收縮內凹，成了兩片快要風乾的薄肉，一顆門牙稍微露出，因為嘴唇已經包不住它，甚至可以看到裏面疏鬆的牙縫。

再看將軍的眼睛，這雙眼睛曾經很大、很亮，但是眼皮早已垂下來，睜開都會吃力。他眼窩下陷，眼球像魚泡一樣，眸子黯淡，眼白渾濁；細細端詳，可以隱約看出這雙眼睛的風流和色欲。因為養尊處優，他的腮頰上依然有着微紅，臉上看不到一點兒黑斑；這隻執燭的手保養得柔軟細膩，手指修長。畫家沒有放過這位老新郎肖像的任何細部，甚至眉毛和耳朵。眉毛先是變白，然後慢慢稀少，最後纖細欲無，而右邊的眉毛卻挑得很高，簡直就要飛揚起來。簸箕般的大耳朵微微泛紅，像一對翅膀扎煞着，顯得霸氣而放蕩。一種優越和傲慢，在人物不經意間顯露出來。

此時，新郎側臉斜睨着自己的新娘，全然不把在場的人們放在眼裏，甚至忽視了神父的存在。他也明顯感到來自新娘後面男子的目光，但

他並不在乎，心裏好像在說，我老嗎？我是老，但我是將軍，我有資格、有能力再娶新娘，因此我又不老，這婚禮就是我不老的證明；即使我老了，這又有什麼要緊？今日我就抱得美人歸！

是的，他是曾經的將軍，胸前掛着兩枚勳章。大的一枚掛在左胸前，八角勳章上的紅色，凸起的射綫，正中圓環裏的圖案和俄文，都刻畫得無比的清晰而精緻，甚至帶着金屬的硬度。另一枚勳章掛在脖子上，是用鮮紅的緞帶繫着的亞歷山大‧涅夫斯基勳章。為了加強渲染，畫家讓燭光映到兩枚勳章上，再讓紅色反射到翻領。這是將軍的戰功標誌，是他從軍晉升顯赫的履歷牌照，也是他的政治資本和社會威嚴。專門研究制服的美國學者保羅‧富塞爾看到，古代俄羅斯軍裝最顯著的特點，是肩章很大，勳章種類繁多。這顯示了斯拉夫人的兩大迷戀：頭銜和等級，而頭銜就是等級。

普基廖夫精心描繪兩枚勳章，是有深意的，它是這樁不相稱婚姻能成婚的籌碼，或者說憑藉它所包含的地位、資格乃至財富，在"不相稱"裏坐實了"相稱"。種種"不相稱"被"相稱"了，它經過了官府的認證和同意，又在這裏被上帝認可，相稱的就是合規的、合理的而且合乎神的旨意！

TWO

所謂不相稱的婚姻，首要是年齡的不相稱帶來心理的尤其生理的不相稱。然而，在這裏都不是問題，都可以擺平為相稱。這位少女新娘，與其說找的是丈夫，不如說找的就是垂暮將軍。他有功勳，有軍銜和官職，當然有着顯耀的貴族家世和深厚的背景；他承蒙着朝廷的皇恩，有自己的領地和莊園，雖然解甲歸田但依舊榮華富貴，他有成群的家僕侍奉伺候着他，遠近村莊裏全是為他耕種收穫的農奴。夫人死了，但他續弦的心思執着而強烈，仍然有着和女人肌膚相親的需求。雖然在這世界上的日子寥寥可數，但是活一天也要有女人陪伴，也要品嚐美艷的快感。看這老新郎的身材、面相和氣質，當年也是俊朗帥氣、瀟灑倜儻人物。從這雙睜不開的老眼裏，可以想到他盛年時的眄盼流光，脈脈含情。他有大把的金錢揮霍着，在莫斯科，或者在彼得堡的沙龍裏、酒店裏、舞場賭場上甚至在高等妓院裏，傍花眠柳，不斷地獵艷。即使稍有

自斂，但在風燭殘年依然不收花心，居然以枯槁之軀娶一位可以做他孫女的少女為妻，足以證明這是一個十足的色鬼甚至淫棍。這與其說是尋求新愛與己為伴，排遣孤獨和寂寞，不如說就是依仗權勢和金錢買性尋歡，即使已經失去了功能，也要滿足眼福和性佔有，至少還有性的想像甚至幻想，完全不顧忌世間的人倫。

法國作家居友看到，性在道德中佔有頭等重要的位置，這在老年群裏、自私者中尤甚。這是因為，"每當生命之源衰竭時，人的整個生命就會感到需要拯救……"但是，對於這些人，拯救的向度不是崇尚德性、盡善完貞甚至仰望神明，而是以好色來激發自己熱量減退的肉體，通過對女人的迷戀和陰暗的快意得到醉感。巴塔耶也說過，一旦人們有了強烈的死亡意識，就會這樣，"我盡最大限度地相信，在狹隘的形式下，死亡的世界或者死亡的一般幻象存在於色情的底層"。

普基廖夫的這幅作品，當然畫不出成婚之前的故事，此前怎樣使這位妙齡少女就範。這期間都發生了什麼，老將軍怎樣盯上了這個尤物，又怎樣託付媒人上門，經過了多少苦口婆心的勸說，怎樣被婉拒又怎樣讓女子的父母動心直到答應這門親事。甚至還會有引誘，會有脅迫甚至威逼；最後，家裏和家外，聯手劫掠了少女的心性。當然，家中通過聯姻，攀附上了這位靠近棺材的權貴，為了財富和地位，不惜奉上美若天仙的女兒作為祭品。

對於老人，舍斯托夫曾說過這樣的話，"華髮蒼髯一般被人當成戰勝情欲的可靠標誌"，人們對老年人的"關心、恭敬，是讓老年人'遠離生活'"。這好理解，人老了，就要自覺退至生活的邊緣，疏離乃至遠離種種誘惑，收縮心智回味平生，避開紛亂的侵襲而安然延年於最後時光。但是，如果這位將軍在場，他肯定會反感甚至厭惡舍斯托夫的忠告。他會對舍斯托夫說，我是華髮蒼髯，可是我為什麼要戰勝情欲？我是老人但我是非凡的老人，我不可能混同於那些彎腰弓背、步履蹣跚的如同螻蟻的人，我是人物，是貴族，是將軍，我有值得炫耀的人生履歷；當年我縱馬疆場，劍影刀光裏我衝鋒陷陣，功名我有了，利祿我有了，並且我依然健康，我仍然喜歡女人，當然更喜歡少女；在這個世界上，大多數東西是可以置換的。只要有了權力、勢力和金錢，就可以置換到我所要的；因為有了這些，我已置換到爵位和

名譽；再看這個社會現實，別的不說，即便是只有金錢，它不僅僅能夠購物，而且更能置換，它可以把醜的、惡的，置換成美的、善的；可以把怨恨置換成友情，把低賤置換成高貴，當然還可以把我這"老朽"置換成年輕，更可以從我喜歡的姑娘這裏置換出愛情！愛情，愛情是個什麼東西？它真的像詩人們叨叨的那麼純潔高尚麼？非也，所有所謂愛情的背後，搖曳閃爍的都是性的影子！

……

<div align="center">

―――――――――――― THREE ――――――――――――

</div>

畫面裏共有十個人物，除了神父、新郎和新娘，其他都是親友團的成員。普基廖夫嫻熟地運用了對比手法，不放過每一個人物，通過各自的表情和眼神揭示其複雜的內心世界。

新郎背後和右邊，是新娘的父親母親，他們的年齡當然比女婿小得很多。這位父親不看女婿，也不關心神父在做什麼說什麼，梗着粗短的脖子頭歪向右邊，耷拉着眼皮好像這樁婚事與我無關，之前他喝了酒，酒勁兒未消，腮幫子和鼻頭還是微微紅着；他不高興，沒情緒，心裏頭老大的不滿，嘴角下拉，臉皮緊繃，他當然不是反對這門親事，也不是後悔把這如花似玉的閨女嫁給這個老鬼，更不會因為自己同意而感到愧疚，很可能就是彩禮給得不多，當初就應該獅子大開口，放開膽子要，但是自己的卑微和懼怯妨礙了出價，生生便宜了這個老畜牲！而他的老婆，好像年齡比丈夫大，在斜照的光裏，面色蒼老，五官有些模糊，但仍然可見額頭上的皺紋，皺紋像細長的黑綫，這髒兮兮的婆娘，似乎臉也洗得馬虎；這是個愚蠢、呆笨的女人，一臉的苦命相，瞪着死魚般的大眼仰視着她的老女婿，眼神空洞；可以看出，這個女人勞作受累並且常常捱揍，像母牲口一樣出力但在家中沒有話語權，決定女兒婚事的絕不是她；但從這時起，她就成了將軍的岳母，出席婚禮必須要莊重地打扮自己，但她又不知道怎樣穿戴合適，在新衣服上面，又圍着一件淺黃色的土氣又俗氣的披肩；灰絮般的頭髮上，居然還臭美地插着一簇小花兒！

在婆娘後面站着兩個老漢，都比新郎小了不少。最左邊的是位軍人，偏歪着頭往這邊看，從眉心向下斜挺着蠻硬的大鼻子，灰厚齊整的大鬍子

如兩片毛刷，從鬢角往下刮得灰青；他的頭偏歪着，好像在看着新郎，但是右眼卻悄悄地瞄着美貌的新娘，瞄着新娘的臉蛋兒和裸露的酥肩，心裏實在是饞貓般的羨慕。同樣，靠近他的另一位老漢，因為被婆娘擋着，脖子肯定是焦急地挺了起來，臉拚命地上仰，往上仰，因為心情急迫用力太大，使得鼻孔噴張，可以塞進兩個彈丸兒；他八字眉下瞇起兩眼，目光從婆娘的頭頂上，直直對着少女的肩膀和胸脯，因為着迷近乎癡迷，嘴都忘情地咧開，咧開的嘴唇間露出幾顆枯黃的醜牙。

再看右邊，在新娘的腦後，有位高個子中年男人，一張飲酒後的紅臉，兩隻眼睛瞪得圓圓，直勾勾地看着新娘，他嘴唇緊閉，雙眉陡豎，心裏面全是嫉妒、忿恨和惱怒，恨不得像野獸一樣撲上來，可是自己無權無勢，只能眼看着這老不死的傢伙霸佔這般尤物。性欲的火苗此刻正在他體內藉着酒精燃燒，正如叔本華所言，"（性欲）它是年輕男子的思想和日常生活的嚮往，而且通常也是老年人的，它是一種執念，時時縈繞在無恥之徒的內心……"是的，它是一種執念，執着而又頑固！而神父，在將軍面前，腰彎曲下來，腦袋前伸，小心認真甚至謹小慎微，生怕哪裏惹得將軍不快；他卑下、猥瑣，哪裏是一位神意的傳達者和教堂的主持，在權貴面前，就是一位奴才！

人們沒有注意到，此畫最精彩的是對所有人物頭髮的描寫，讓所有的頭型、頭髮自然亮相，高度寫實也帶有嘲諷。神父的腦殼，上面完全光亮了，沒有油性頭皮像曬乾的葫蘆，退到後腦勺下面的一溜毛髮，枯白枯黃並且蓋在脖根上，只在耳輪上邊和連鬢的蒼白鬍子相連。左上面兩個老漢，或者頭頂蒼髮稀少，黑不壓白；或者早已生出華髮，毫無光澤。老婆娘的灰頭髮灰亂骯髒，而她的酒鬼丈夫，滾圓的腦袋上，稀疏的頭髮幾根幾根地留在頭皮上，只有額頂上的一叢，可憐兮兮地往後倒下。後面那個男人，面孔完全被擋住，只露出半邊腦袋卻全部禿光，就像河灘上被水浸泡的圓石，青苔不生，臉和頭達成了完美的結合與混合。瞪眼發怒的這個中年人，紅頭皮上的黑髮，只剩下一根一縷，完全蓋不住下面的肉蛋，但是，這個無比在意自己容貌的傢伙，還是細心地往左梳理，或許還塗上了髮蠟。唯有畫家本人，他把自己扮作儐相，只有半邊身軀在畫中出現，但他滿頭黑棕色的密髮，並且漂亮地捲曲，旺盛的密髮掩住半邊耳朵，然後從耳前往下延續，直到下面細密的短鬚，短鬚和嘴唇上修剪出來的優美撇長的八字

鬍相照應，盡顯年輕雄性的陽剛與英俊；他身穿黑色西裝，也是白色豎領襯衣，紮白色蝴蝶結，但比老新郎的襯衣領結更純更白，它和胸前別着的白玫瑰和白手套連續呼應；儐相雙臂相別抱在胸前，冷峻地看着這個道德淪喪的老東西。

——頭髮，頭髮，所有的頭髮都在正襯和反襯，都是為了突出儐相尤其是新娘的頭髮！

FOUR

人群後面是矗立的壁龕，它在上面佔據了半邊篇幅。壁龕右邊是最暗的角隅，雖然有光從高處的窗外透映進來，但角隅依然是沉重的部分。光亮與微暗中，可以看到古老斑駁的壁畫。歲月和歷久的煙塵，使得牆壁的顏色帶有暗淡的土紅與灰褐。普基廖夫精雕細琢，壁龕的立面、凹面、柱帶和綫腳，頂上的三角楣和拱形山花，間立的花瓶形小壁柱，壁柱上的紋飾和點點反光還有下面邊框的圖案，全部逼真地描畫。聖子和抱嬰的聖母，頭上的光輪晰晰可辨。懸在天花板上的紫銅吊燈，古典而精緻；吊燈四周，眾多的藤蔓造型的燈柱往上彎舉，托着花朵狀的燭碗；正中的銅球下，有倒垂的圓錐，有一種下指垂賜的感覺，而且正對着神父的頭頂；吊燈和從旁邊投下的光相互補充，寓意着上帝的慈愛和光明恩典。吊燈球體上的鏽斑和柱托上的積炱，都使吊燈顯出銅的質感，它又和壁龕上探出的銅燈相呼應。在光的照耀下，神父的法衣更顯華貴和神聖，它以暖褐為底色，和對面壁龕的色調達致穩重和平衡。對法衣的表現，顯示出普基廖夫高超的技藝；法衣厚重、軟韌，精美到了繁縟甚至繁瑣的程度；凸繡的大朵牡丹和蔓草，綴滿的寶石，穿行其中的金綫若隱若現；紅綫和金絲織在布面上，金黃、暖褐和朱紅甚至血紅，隨着光照變幻閃耀，同時把一種橘紅色淡淡地反射到新娘的裙子上，就像是神給予她的福音。

東正教教義認為，婚姻是對上帝的義務，它是"對人類命運的偉大補償"，生命因為婚姻而繁衍，只有子孫的綿延瓜瓞才可以預示對死亡的勝利。女人，是上帝在創世時候從亞當身上取下一塊肋骨所造，然後告訴亞當，"這是你的骨中的骨，肉中的肉，可以稱她為女人"。所以，後世結婚，乃是"男女為一體的再次體現"。

聊且將這神話傳說作為真實，但是把這真實放在年齡段上，那便是荒唐了。上帝取下亞當的骨頭，那青年的骨頭必是結實強壯的，它的血髓裏帶着活躍的基因。從上帝造人的先後次序看，女子略小於男人，但大致同時同齡。至高至尊的上帝如果真在，怎麼也不會等亞當老了再取下一塊骨質疏鬆的肋巴。所以，這樁婚姻不但亂倫，更是逆違了上帝冒犯了神明，真是既傷天又害理！以老將軍這"棺材瓤子"的體能和壽命，已經不能履行作為丈夫的職責，但是，他仍然要明媒正娶走進教堂，完全踐踏了最基本的良知。可是，在東正教堂裏，卻為這樁不相稱的婚姻披上合神、合法的外衣。

偶然讀到別爾嘉耶夫的這段文字，簡直就是針對這樁"不相稱的婚姻"。"教會為任何一個男人和任何一個女人舉行婚禮的聖事，這聖事把人的命運聯繫起來，他們外在地和形式上是自由的，並且外在地和形式上表達自己對婚姻的認可。對教會而言，如同對社會一樣，個性的隱秘生活在這個意義上完全是無法認識和無法理解的。比如，教會可以為一個十七歲的姑娘和一個七十歲的老頭舉行結婚儀式，也許是父母強迫地把姑娘出嫁，他們的想法可能是很自私的，而姑娘只需要形式上的認可，這個認可可能是不真實的，是出於恐懼才表達的，……在這個結婚儀式上唯一的確實深刻和神秘的就是婚禮類似於受難"，它使"人們被迫生活在謊言、偽善、暴力、對人的最隱秘的情感的褻瀆之中"。

該把目光對向新娘了。畫家有意把她和神父向觀眾拉近，在構圖上，分別為矩形和大致的等腰三角，再加上後面人群的平綫，壁龕右側的垂綫和老新郎的居中，還有整體的沉默造成的氣氛，緊緊地圍堵住新娘，超常地穩重和肅穆，讓她有着近乎窒息的壓抑。這個少女，這個美女或仙女，穿着婚紗裙裾，下有裙撑，雖然裙子從細腰下誇張地撑開，依然可以看到她婀娜的身材；她皮膚粉嫩，潔淨柔和，在投過來的光裏似乎浮着脂玉般的溫存。她脖頸圓潤，裸露的雙肩綫條纖細雅致。她面容嬌美，深深的青細的眉毛，花鬚一樣輕輕翹起，又細柔地彎下；雖然垂下眼睛，仍可見黑黑的眸子，畫家甚至畫出她幾乎合攏的睫毛；直到現在，她仍然沉浸在無限的悲淒和哀傷中，小巧的嘴唇楚楚可憐。在眾多的禿頭、斑禿的老男人的所謂頭髮之間，姑娘長着金紅色的秀髮，細密柔軟的金紅色的頭髮油亮迷人；因為婚禮，頭髮被刻意分梳，又被捲成螺旋的筒狀，一捲兒一捲兒地從耳後分垂到雙

肩上。她頭頂花冠，蟬羽般透明、空氣般輕盈的細紗披在後面，又半罩在下面的裙裾上；花冠是用酸橙花編成，精工製作，翠綠的葉莖，繁密的花兒居然全是水珠般的蓓蕾。另一枝酸橙花，垂掛在姑娘的右胸，花朵已經盛開，它與花冠相照應。姑娘的這身嫁妝，絕對價格不菲，雙層裙服，外裙大襬，襯裙是用鯨魚骨作為骨架撐起。外裙上繡出精美的花飾，層疊的蕾絲花邊，輕紗上勾鏤出的圖案清晰又朦朧，像冰痕、冰斑和冰花，的確是冰清玉潔；她頸下戴着的項鏈，是串聯、並聯甚至簇集起來的珍珠和白金，幾十枚大珍珠在下端組成心的形狀；右手腕上，戴着寬寬的金鐲子，上面鑲嵌着一顆方大的紅寶石。畫家為少女的遭遇傷心、痛心而且痛惜，他把所有的讚美和同情，全都傾注在對細節、細物精微絕倫的刻畫上。

穿上這身婚裝，戴上種種首飾，出身貧微的姑娘華貴了也高貴了，可是，她在哭，此時在無聲地哭泣，眼角、眼皮是紅的，鼻頭也是紅的，她哭了不知有多久，在婚前的白天和黑夜，在成婚這天的黎明甚至在被人簇擁走進新郎的莊園和教堂的路上。她哭，又不敢哭；流淚，又把淚水擦掉。這時候她已經疲憊了，麻木了，當神父把蠟燭交給新郎和她，新郎拿得相對端正，而她，只用三個手指敷衍地捏着下端，蠟燭歪斜。她好像聽不見也不想聽神父說了些什麼，只是把要戴戒指的手伸了過去，眼卻完全不看。她低着頭，甚至腰也彎下去……戒指、項鏈和鐲子，在這裏已經不是飾物，它變成的鐐銬和鎖鏈，是她今生難以掙脫的刑具。

這個苦命的少女，當她從教堂走出之後，此生的命運就注定了、鐵定了。少女走進老將軍的家庭，成為他的妻子。東正教在《家庭秩序》中明確囑咐所有男人："對不服管教的妻子應狠狠鞭笞。" 即使對賢惠的妻子，也應當 "不時毆打一頓，但要私下裏進行，同時要注意方法，不能用拳頭打，因為那樣會導致瘀傷"。所以，女人要盡妻子之道，要全心全意服侍丈夫，聽從他的吩咐，順從他的意志，屈從他的威嚴，否則，他就有懲罰妻子的權力；他可以專橫、暴躁、無理、恣肆，但妻子必須默默忍受。這位少女受到怎樣的對待，完全看這位老鬼的脾氣，還有他的家人們的評判。作為他的少妻，實際上是他的玩物，他的女僕或丫環，他泄欲的性器。似乎少女的出頭之日，是他儘快死去，或許在某個時辰，這老東西會突然倒地，口吐白沫雙腿亂蹬，繼而命歸黃泉。但是，按照俄國法律和東正教規，貴族不准離婚；對於妻子，丈夫去世也

不准改嫁，更何況這少女出身寒門。於是，在不久的將來，她會成為一位貴族將軍的遺孀，一位年輕美麗的寡婦。這朵鮮花，不是插在牛糞上，而是插在棺材的板縫裏，最後插在墳墓的土堆上。從不久的未來開始，她就作為活人嫁給了死亡，嫁給了空房，但是空房不空，因為房子裏掛起的是老新郎的遺像；幽靈永在，她就要一襲黑衣，頭戴黑紗，在節日和他的忌日裏祭奠亡靈，為他秉燭祈禱。在莊園附近的林間草地上，有這個家族的墓群，在這座墓穴裏，已經躺進去兩具屍體。但是還有一個空位，留給這位仍然相當年輕的女人……

老傢伙到了這把年紀，當然世事洞明了。你看他站在那裏，不動聲色，但他知道四周的人們各自想些什麼，他也看透了女孩兒的內心。他坦然而輕蔑，輕蔑而坦然，坦然而又自信；他斜睨着少女，眼縫裏流出的神情好像在說，不必抹淚，不必啼哭，這都沒有用，你這隻黃雀兒、金絲鳥，從今往後逃不出我的手心，因為你屬於我，我是你的丈夫、你的主宰，我用重金娶了你，這是上帝送給我的禮物，你必陪伴我讓我高興和快樂，即使我死去你也要守着我；你是我的艷福，我的靈魂永遠罩在你的頭上！

俄國批評家斯塔索夫看了這幅畫，他感嘆道："畫中沒有火災，沒有殺戮，畫的只是在教堂裏神父畢恭畢敬地給灑滿香水的將軍——一具活木乃伊，為了官銜和金錢而出賣自己青春的哭泣的姑娘舉行的結婚儀式。"但是，畫中恰恰表現了無聲的災難和對鮮活生命的殺戮。因此，畫作一面世，就刺痛了好多貴族官僚，他們哪個不是紙醉金迷、荒淫靡亂，明裏暗裏霸佔玩弄女性。時過也，境遷也，今日再看此畫，仍有多少"不相稱的婚姻"或明或暗地"相稱"發生！

猶太人的孩子

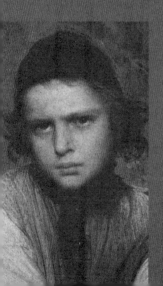

猶太男孩坐在自家門口的圓木上,十三四歲,一個人,靜靜地,似乎陷入了沉思。

作為猶太人的後代,其衣帽特徵是明顯的。白色上衣外面,套着褐黃色披肩,披肩布料微皺,像輕細的密網,裏面的上衣隱隱透出。披肩下面四角,各繫一根成束的長綫,這叫繸子。或許因為他還年小,披肩尚未嚴格,而在成年猶太人那裏,披肩必須是白色的,在讀經或禱告時候披在身上。角上這四根繸子,據說已有三千四百年歷史。在《舊約‧民數記》裏,上帝耶和華曉諭猶太人的祖先摩西:"你吩咐以色列人,叫他們世世代代在衣服邊上做繸子,又在底邊的繸子上釘一根藍細的帶子。你們佩戴這繸子,好叫你們看見就紀念遵行耶和華一切的命令,不隨從自己的心意,眼目行淫邪,像你們素常一樣;使你們紀念遵行我一切的命令,成為聖潔,歸於你們的上帝。"在《申命記》裏,上帝復又囑告猶太人:"你要在所披的外衣四周做繸子。"

繸子有着深刻的象徵寓意,它的數值是六百;每根繸子要成環打成五個雙結,下面有八根綾,兩者相加是十三,十三再加六百,示明上帝告訴摩西,要猶太人遵守六百一十三條典章和律令並銘記在心。在古時候,每條繸子裏要加一根藍帶,但藍帶時為珍貴稀缺之物,唯貴族皇室才可佩有,它代表着屬神的地位和權柄。所以,披肩不是衣裝,而是歸信於猶太教的禮儀表徵;把它披在肩上,上帝的誡命和種種法則,如同經綾緯綾一樣管束着自我,面前貼心而收心,後面貼背而背負神的目光,這目光裏有着讚許也會招來譴責。在誦讀經文和禱告的時候,披肩就是誠與信,表示忠貞不渝地做耶和華的子民。披肩在身且與身俱在,它是柔軟的但也是最沉重的擔當,它與個體生命不可分離更不容叛離。在《新約》裏,繸子也會帶來平安吉祥,它把健康賦

予信眾；一位患了血漏的婦女，就是摸了耶穌披肩上的繸子，神的法力使她痊癒。披肩蓋在肩頭，平伸雙臂，又如展開的兩翼，所以在猶太教裏，它又隱喻着向天界飛翔的翅膀。

猶太男孩戴着一頂小圓帽，在希伯來語裏它叫基帕，意思為遮蓋。《塔木德》教導猶太人，都要戴上基帕，因為基帕壓頂，會讓人時刻知道頭上有神，神有庇護也有啟示，讓人永存敬畏自戒之心。按猶太古老風俗，男子三歲，就要戴上基帕，因為他開始懂事。

蘇聯評論家岡姆別爾格－維爾日賓斯卡婭，這樣評論克拉姆斯科依的油畫，"……同他的許多同行不一樣，他不利用繪畫講故事，而專心解決哲學的與心理的課題"，而尤為稱道的，是他創作的肖像畫，"畫中顯示出克拉姆斯科依的才華——善於分析人的心理，聰明而有眼力，準確地猜透人的本質"。克拉姆斯科依的人物肖像畫，可以列成長廊：列夫·托爾斯泰、列賓、巴格寥夫、馬克西莫夫……既有詩人畫家，也有美女麗媛，甚至有磨坊老農、馬車伕和執着的流浪漢。維爾日賓斯卡婭說得準，只要稍加端詳，就會發現這些人物肖像的眼睛裏，流露出與其身份、地位、秉性和生命體驗相符合的豐富與深刻，而且有着微妙複雜的信息，讓讀者可意會也不可意會，可言傳又難以言傳。這些神秘的信息屬於傳主個人，也屬於克拉姆斯科依對人物精微的透視和理解，他的確是將人物作為哲學與心理學的課題。但是，很少有人注意這幅《猶太男孩》，可能因為就是一個孩子，而且是個猶太人。

人物居中，下橫圓木，正好是穩定的等腰三角結構。他這個年齡，正是天真爛漫或者帶着男孩特有的生龍活虎之時，但是他卻孤獨地坐在這裏，彷彿有着重重心事，其神情和坐姿，帶着不該早有的老成。黑色的基帕下，一張圓胖胖的臉，稚嫩、純淨，兩腮帶着淡淡的紅潤，下巴柔和；暗黃色的頭髮和零星黑髮混合，從基帕下面，從臉兩側蓬亂旺盛地披散，披散並且張揚，髮稍還曲成了渦捲兒，這在視覺上和基帕形成相反的對比，似乎暗示着，他自由的天性已經被壓住並且束縛；他脖子上繫着黑色圍巾，黑圍巾成為基帕的呼應，隱喻着神戒和規箴在孩子很小時候就要將其歸服。而黑色，體現出教義的嚴格和莊重，也在色彩上襯托出人物的俊美。這張臉是清秀的，未沾塵俗的；淡而細長的平眉，懸膽般的鼻子；最動人的是這雙眼睛，它與眉毛近靠，眸子晶亮如同黑寶石，目光平靜、溫和卻又充滿遙遠的深邃；他雙唇輕合，唇綫含蓄，唇

色嫩紅甜美。克拉姆斯科依曾經說過，畫人物的臉孔，應該畫得"使你看起來似美非美，好像嘴唇立刻就要顫動——總之，在呼吸"！久看這孩子的嘴唇，雖然靜靜閉合，似乎可以聽到他微微的鼻息，感到嘴唇是在顫動，他好像有話要說，要傾訴但又難以言說，所有的話語都被雙唇閉在心裏……

一個可愛的猶太男孩，如果熟悉史上對猶太人的種種詆毀、謾罵和污衊，任何一位不帶宗教狂熱和種族歧視的人，怎麼能容忍說這樣的孩子是"殘忍野蠻"的後裔，是"污穢"的惡魔的種子！

TWO

居住在俄羅斯的猶太人主要來自波蘭。波蘭在歷史上，被俄國、奧地利和德國多次侵略甚至合夥三次瓜分，分地上的居民，也隨着歸併到異國的版圖上。他們是波蘭人，又是猶太人，是失國的難民和流民，又是異教徒。在東正教的眼裏，這些猶太人是叛徒猶大的子孫，他們信的是逆教和邪教，於是對其厭惡、憎恨、敵視並屢屢迫害。在古代基輔城，東正教徒首次開始對猶太人的屠殺，他們的居住區被全部搗毀。到葉卡捷琳娜女王當政，受法蘭西自由和人權思想影響，女王要塑造自己慈善開明的形象，要對猶太人施行懷柔，但是遭到東正教上層的激烈反對。於是，女王只好給猶太人劃出柵欄區，位在西部邊陲的狹長地帶。但是，這並不表明俄羅斯要對猶太人平等接納，沙皇政府規定，猶太人不准進入、染指重要職業，因為他們的根子已經墮落，在娘胎裏就壞。東正教的小冊子詛咒猶太人是"上帝的謀殺者"，"被藐視的民族"。俄國主教聖約翰·克里索斯托稱猶太人污穢，猶太會堂是"惡魔們的庇護所"。沙皇在寫給母親的信裏也說："俄國的壞事十分之九都是猶太人幹的。"連作家陀思妥耶夫斯基也相信，是猶太人剝削了基督教，他們要"毀滅和奴役世界上其他非猶太族群"，有位宮廷大臣給陀氏寫信，完全贊同他的說法："關於猶太佬，你寫的都完全公正、合理，他們獨佔一切，他們破壞一切……"

除卻教理不同，更重要的是猶太人經營商業。基督教尤其東正教，遵奉耶穌忠告，相信財富不在地上而在天堂，商賈是恥辱的，賺錢是卑

劣的，只有輕視、蔑棄在世的享受，靈魂才會被上帝悅納。因為法律的禁止和東正教的排斥，猶太人只能做被人不齒的商貿生意。但是，在他們因為賺錢而富有後，又使東正教徒們羨慕、嫉妒和憎恨，指責他們奸詐、陰險、投機、坑騙。然而事實是，大多數猶太人並不富裕，只能做些小買賣，他們靠補鞋、裁縫或經營客棧，或者給人打雜度日，做卑下的工作勉強餬口，許多家庭極度貧窮甚至到了赤貧的境地。

孩子的背後，就是他的家。

看這半截院牆，沒有一塊規整的石頭。大的很大，小的很小。石面有的是灰褐色，有的是陶灰色，有的是青灰色，有的是褐紫色，有的是土黑色，全都無角無棱。可以想到，壘牆的時候，大的用完了，只好用小的，小的石頭比拳頭大不了多少；石頭不夠，只好加上幾塊紅磚。這些石頭，好像是從田野或者河床上撿來的野石，慢慢地積少成多，再用石灰摻砂，把它們壘成了院牆，牆頂不平，靠門的地方居然豁着。牆面上的各種各色石塊和磚塊，就像在舊衣上貼着的補丁，顯得殘破。門框用的是原木，門是用單薄的板子拼合，不知它們推閉了多少年，門板邊沿早就破損朽爛，間縫很大，半開的門扇早已傾斜。門和門框一樣，都變成了灰黑色。看不到院內太多的情景，只從開門處看到模糊的屋檐下，靠牆豎着的乾樹條，這是他們全家冬天煮飯取暖的柴禾。

該是俄國的深秋時節，霜如白色的粉末，凝結在石牆上，凝結在牆面凸出的石頭上，凝結在破門邊沿和門框的橫樑上。克拉姆斯科依對霜的處理尤為細膩，霜在各種物體上形成了綫和面；枯蒿的細莖上的圓球，上面都有霜花，被點化得清晰而又迷離。男孩身邊的一切，都是破敗、簡陋、貧困而悽慘的。畫面調子灰暗，加上白裏透青的肅肅寒霜，冷嚴之氣，不動聲色地瀰漫、籠罩着這個猶太家庭，也恍惚向觀者縷縷襲來。

天冷了，可是獨坐的孩子衣着單薄，他將胳膊收起來，右臂壓在左臂上，再把手伸進腿腹之間，左手掖在右臂底下，胸膛微微前傾，兩腿並緊，膝蓋好像本能地往上、往裏，這是守住身體的熱量。他不是端正地坐着，而是向左微側；雙膝向左歪，肩膀右高左低，好像潛意識地向家門靠近，然而臉卻向右前方看着；他像要躲避什麼，迴避什麼，有某種從骨子裏面透出的緊張，同他眼睛裏流出的神情一樣。

他的眼睛，澄澈明亮，但又蘊含着太多的隱情，沉靜也冷靜；人坐在這

裏凝然不動，黑色的眼珠不是向遠方注視，像望見了什麼又像望也未望，只是一種朦朧的感覺在輕輕折磨着他的內心，所以目光裏又有無盡的迷茫和憂傷，一種深沉的抑鬱甚至悲哀。這是別樣的目光，目光看得深也看得淺，看得清也看不清，但這是一雙懂事知情甚至接近成熟的眼睛，聰明而有智慧，雖然臉上依然帶着孩童的羞澀。我想，他肯定從長輩那裏，聽到了太多的故事和傳說，《舊約》中猶太人慘痛的歷史和流離苦難，連同上帝的告諭和訓示，已經扎根在他的心底，甚至還有自己的經歷和目睹，就像嚴霜一樣凝結在他的命裏，變成了生存的底色。他似乎感到，因為自己是猶太人，隨着自己的長大，一種危險和威脅正悄悄地向他逼近，他無法擺脫，更無法抗拒，所以眼睛裏充滿深深的恐懼和畏怕。閉住的雙唇裏，是難以表達的屈辱和悲憤。

THREE

經文中記載了，是猶太人出賣並殺害了耶穌，總督彼多拉原本不想懲罰耶穌，但為猶太人所不容。於是，對耶穌施以磔刑後，彼多拉說："流這義人的血，罪不在我，你們承受吧。"於是，猶太人這樣回答："祂的血歸到我們和我們的子孫身上。"於是，可怕的天譴般的劫難開始了世傳性的延續。當耶穌復活，屢屢對猶太人發出咒語："你們是出於他們的父魔鬼"，而不是"出於神"，"是一群殘忍的野獸"。在《彼得後書》裏，耶穌又警告門徒們，"在百姓中有假先知"，而假先知就是猶太人，他們僭取神名為惡，必將"自取滅亡"！當耶穌的信眾遍佈歐洲，誦經中的這些句子，就成為報仇的憑據和雪恨指令，對猶太人的殺害便是替天行道。直到耶路撒冷被幾番攻陷，猶太人開始了千年的流亡、流散，流落各地。失去家園，也意味着拔根和漂泊，寄人籬下也是寄人刀叢的空隙。而基督徒對他們的殺戮、任殺甚至濫殺，無論多麼殘忍，都是正當的同態復仇的歷史性追殺。世上所有的宗教都在宣昭博愛，然而有所教必有所宗，有所宗必有所派，有所宗必有不宗或者異宗，宗派之教必然難以寬容不宗尤其異宗，必然對其排斥、鄙視甚至滅殺；所謂的愛，也就悖反性地成為排斥、歧視甚至仇恨他宗的燃料，也悖反性地將仇恨作為信仰的凝聚力量。

"祂的血歸到我們和我們的子孫身上"，早已無法考證此語的真實，但是這句讓天地為之顫栗的話，成為猶太民族永遠難以償完的血債，一代代的猶太子孫，平白無辜地被人凌辱和屠殺。世間沒有至高的法庭為這千古傳說厘清真相並公正宣判，更難為曾經的煙雲歷史行使訴訟，這是與這個種族繁衍相隨的沒有盡頭的株連。當猶太嬰兒破開胞衣，他就是逆子，是罪犯，他的血液是黑的，他的心臟長滿了獸毛，你就要防範他、侮辱欺負他，甚至等機會奪取他的性命。耶穌曾經讓門徒"收刀入鞘"，但又鼓動他們："沒有刀的要賣衣服買刀！"我想到了中國近代女子單士厘，她記敘了十五世紀的意大利，每當節日時候，猶太人就被押到大街上，剝光他們的衣裳，裸露全身，只有下面一縷布條；在人們的哄笑中，他們排在驢子後面行走，後面跟着水牛、斑馬等牲畜；直到上午九點左右，才允許他們用金子贖免。失國之遺黎，悲莫如此！痛莫如此！

落草在別人的土地上，活在異邦、異族和異教的包圍之中，頭上永遠懸着達摩克利斯之劍，活也就成為苟活，家舍和所有，不定到什麼時候就被劫奪。但是，伴着猶太人的是《舊約》中耶和華的聖言，是跟隨着摩西逃出埃及穿越苦海的先輩傳奇；西奈山的上帝顯靈，使他們成為人間的選民；所以，在猶太信徒眼裏，任何苦難和災難都是自己走近上帝的煉獄。就靠這種忠信，猶太民族流居各地，像被狂風吹散在沙漠裏的耶利哥玫瑰，只需一滴水就可以盛開。只要有幾戶猶太人在某地落草，首要的是先建教堂，他們聚積起來，用古老的意第緒語誦經重溫上帝的教誨。他們組織嚴密，彼此扶持，團契取暖。既然四周全是陌生、冷漠和敵意，那只好同宗（教）同族（種族）鄰居在同一小區休戚相望。然而，這更因為自我的區隔加大了與他人的隔閡，隔閡也不斷強化着猶太人內心的自負和優越，也就悖反性地為連續的悲劇譜寫序曲。選民情結與骨子裏面的崇高，必會引發他人的情緒回應。尤其是好多外來猶太人成了富人、富豪時候，外人的仇富心理和宗教宿怨等等，又混合成為反猶的邪惡火苗。

猶太教義稱，上帝是唯一的沒有偶像的神，因為一成偶像，偶像必是人的形象，而人的形象必然是對上帝的褻瀆；最高的權力不在世上，而是在上帝那裏，這塵世的權力都歸諸上帝。《塔木德》告訴猶太人，"上帝認為：不先徵求社會的意見，我們不能為大眾任命統治者"。而且，要對權力保持永遠的警惕，"要提防當權者，因為這種人不是為了私利

便不會親近於人";它也尖銳地指出:"弄權者必為權所埋葬,權力其實就是奴役。"這公元三世紀的羊皮書卷,居然先知般透視出權力的本性並且預判,它蔑視專制,透出民主和民權的曠世語音。這種一神教和反偶像是極為嚴厲的,它肯定了權力的本源和歸屬,那就是:天具和天賦,而所有的"奉天承運",都是假神與偽神,這是對上帝聖尊的狂妄僭越和盜取,猶太教徒可以不抵抗因為難以抵抗,但他們決不認同和屈服。兩千多年前,猶太人對愷撒說:"我們將向你交出貢賦,但不會向你獻上崇拜;你是帝王,但不是上帝……"正因如此,也必使獨夫民賊不安、忌恨和仇恨,這是卡在他喉嚨裏吐不出也嚥不下的一根橫刺。後來,希特勒在餐桌上說過一句深刻的話:"猶太人發明了良心。"

所以,他要成為德意志土地上的帝王,必須要踐踏這個良心。

我總以為,希特勒大肆屠殺猶太人,除了政治上的宿恨和財富掠奪,反偶像也是他說不出口的一個理由!

再回到猶太男孩。

他孤單地坐在家門口,目光楚楚,不知道小小的他看到過什麼,經歷了什麼。或許他多少次聆聽甚至目睹了先輩和父輩的種種遭遇,他在街上在村外或者無論什麼地方,在異族異教的鄰里之間,在和他們的孩子玩耍的時候,或者在學堂裏,會受到嘲笑、戲弄甚至呵斥和辱罵。可以想像,對自己的孩子外出時候,父母是怎樣的叮囑,囑咐他們怎樣小心謹慎,他們可能面對的,不只是頑劣的孩子,還有街頭的痞子和流氓,甚至碰上醉酒的蠻漢,都有可能因為他是猶太人而無端攻擊。就這樣,從孩童時候起,四周潛在的敵意和生存的險惡就記到他的心裏。然而,這還不是最可怕的,最可怕的是突然降臨的血光之災,不只是家產被掠,甚至被殘酷滅門。在俄羅斯歷史上,從沙皇到地方官員,常常下令對猶太人驅逐,對搶劫甚至殺害猶太人者視而不見,以默許而縱容。赫魯曉夫在他的回憶錄裏,記敘他童年時候在頓巴斯,看到尼古拉二世下達屠猶命令,並讓哥薩克人操刀。於是,這些哥薩克人用刀、用來復槍血洗猶太人住宅區;而俄羅斯人用棍棒毆打、謾罵,燒毀猶太人的皮革廠,搶掠鐘錶店,然後謠傳說沙皇下令,三天之內可以對猶太人為所欲為。果然,三天以後,"所有的搶劫和殺人不予懲處"。赫魯曉夫和小夥伴專門跑到工廠醫務室去看被

打傷的猶太人，看到的卻是，"被毆打致死的猶太人屍體在地板上排列成好多行"。此次，上萬猶太人被殺。

一九一八年到一九二〇年，俄國人又開始迫害、屠殺猶太人……

看這猶太男孩坐的姿式，他的身體是收縮的、緊張的而不是放鬆的，這並不全因為天氣寒冷，而是無邊的另一種冷酷。雖然坐在這裏，但好像在往右邊退挪、退縮，他不敢離自家門口太遠，這樣可以隨時退到門口，躲進家裏。

```
┌─────────────────────────────────────┐
│                FOUR                  │
└─────────────────────────────────────┘
```

克拉姆斯科依畫中的所有物象，都不是閒筆。男孩所坐的木頭，粗圓平放，它被刻畫得有相當的重量。圓木被鋸截成一段後，放在牆下，又重重地壓在兩根略細的斜放的木頭上。三截原木，短杈、疤痕，劈裂一塊後露出的黃色紋理和很長的裂縫，上面的落霜和底下的黴斑，全都細細呈現出來。三根木頭，兩斜一橫，橫木最粗，而且一頭擔在斜木上；兩邊豎立的門框和上面的橫樑，後面一堵石牆，垂直綫、橫綫和斜綫，背後石牆的硬面，再加上男孩正中而坐，克拉姆斯科依讓畫面形成堅實的穩定感。——他把這穩定感給予這個孩子，祈望他有穩定的家、穩定的生活、穩定的生命和穩定的未來，這個穩定對於猶太人是多麼的重要！——可是，下面的木頭已經腐爛，並且帶着多雨後的潮濕。不知三根原木從何處搬來，放在牆下做什麼用，當然是用錢購得，買木的初衷是什麼，蓋房或者做家具，不得而知；但是新房並沒有蓋起，木頭卻放成這個樣子，是何種原因延擱甚至放棄？不得而知。在木頭左邊，是一片枯黃的矮草，幾根蒿子高高地生長起來，又隨着季節枯黑，莖稈上挑着成串成簇的絨球；最近處是一株向日葵，早已從地裏拔了出來，根上還帶着一塊黑土，粗糙的直杆被攔腰折斷，斷裂處又結着細細白霜，下面幾片葉子，萎枯的乾葉如黑色破布；向日葵的花盤被鐮刀砍下了，而向日葵正是信仰的象徵。幾根赫紅色的高草兀自立着，和男孩披肩上的繸子相呼應。這一切，都在補充豐富着畫面的內容。而在色彩上，克拉姆斯科依同樣扣住"主題"搭配，讓色彩變成哲學與心理上的語言，而不是表面的和諧。從孩子腳底下的破木板，到粗木一頭的裂面，再到他的披肩和牆壁，甚至高的和低的野草；門裏的黑暗和頭上的基帕，脖

子上的圍巾到及膝的黑襪；從門框門板，到男孩的醬色褲子和皮鞋。他讓褐黃色給予男孩以溫暖，抵抗着寒冷，又以深郁的棕黑、灰棕訴說這個家庭的生存境況。尤其是這雙皮鞋，已經殘破了，鞋底開裂，鞋頭開口，鞋面上的黑棕色被磨出細毛兒；細看，這是一雙大人的皮鞋，是父親曾經穿着它，為全家生計奔波，破成這個樣子還是捨不得扔掉，又穿到兒子的腳上；顯得空蕩的皮鞋，既不跟腳也不暖和，畫家似乎在暗示着，孩子走着的，還是和父輩同樣的路！

即使畫的是一個孩子，克拉姆斯科依依然採用了平視的角度，而且盡力拉到觀眾面前。這讓我想到了英國學者齊格蒙·鮑曼的話，他在研究納粹對猶太人的大屠殺的專著裏這樣說過："道德看起來符合視覺法則。靠近眼睛，它就龐大而厚實；隨着距離的增大，對他人的責任就開始萎縮，對象的道德層面就顯得模糊不清，⋯⋯"這說明，關注的程度就是關心的程度。在這平視和近視裏，包含着克拉姆斯科依對成人與孩子，對俄國人和猶太人，對猶太教和東正教的平等訴求。誠如維爾日賓斯卡婭所說的："他熱烈捍衛人權、譴責暴行、不公平、撒謊。⋯⋯而強烈表現全人類原則的藝術，⋯⋯"不是任何畫家都能擔得起這個讚語，畫家自己也曾說過，他努力"注意光、色與大氣"，但"同時不失去藝術家最珍貴的品質 —— 良心"。何謂"全人類原則"和"良心"？那就是人類的平等和對人權的尊重 —— 它應該超於任何政治和宗教之上！人們或許沒有注意到，在畫面最頂端的邊緣處，在黑屋子的檐口上面，有一角藍天。藍天很小，但它透來高遠的蔚藍，藍色近逼着寒霜。就是這小小的三角藍天，使得門框的立柱，使院子，使猶太男孩子有了一種導引，那是信的帝界，一處精神的希望的出口。

就在當今，一位法國記者訪問著名猶太人思想家喬治·斯坦納。喬治同為猶太集中營的研究者，他想到了同為猶太人的悉尼·胡克臨終的追問："作為猶太人，人們如何在身體上幸存於大屠殺的劫難？"這個陰影，至今還壓在好多猶太人心上。斯坦納說道："如果你被告知你還未出生的孩子或許遭遇另外一場大屠殺，或另一種形式的奧斯維辛集中營，或面臨再次被奴役和毀滅的威脅，如果你擁有一種選擇，要麼改變宗教信仰，放棄猶太教，要麼不要孩子，你會如何選擇？"他回答，如果我們知道兇惡的、非人的命運在等待我們，那就拋棄這古老的宗教，"來到另一邊"，譬如英國和美國。斯坦納的回答是無

奈的，也是無力的，但他話意裏透出兩個重要的概念，那就是，制度和國家，但首要的，要有自己的祖國！可是，在百多年前的俄羅斯，對於這個猶太男孩，即使他看到了惡魔正向他走來，看到了尖利的牙齒和舌頭舔嘴時的倒刺，他能躲到哪裏？他能逃到"另一邊"嗎？他，無路可逃。

看着畫中這一角藍天，似乎聽到了克拉姆斯科依心中的祈禱和告祝，這是《以賽亞書》和《羅馬書》中的句子：

"以色列啊，……原來滅絕的事已定，必有公義施行，如水漲溢。"

"如今也是這樣，照着揀選的恩典還有所留的餘數。……於是以色列全家都要得救。"

路上

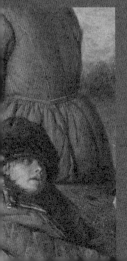

這是彼羅夫平生最看重的作品。到了晚年，大畫家在為自己撰寫墓誌銘的時候，思來想去只寫了這樣一句話，記住他的畫：《送葬》。

畫面內容很簡單，死去丈夫的女人和她兩個孩子，套馬拉着爬犁，把丈夫的靈柩送往墓地。

寒冬裏的黃昏，全家人，生者和死者都在一張爬犁上。爬犁緩緩地離開了村莊，走上了冰雪凝凍的土路。貼切說，爬犁應該是離開村裏的教堂。按照東正教規，死者在彌留時，要由神甫來為他做終傅。神甫把聖油敷抹在將死者的手上、腳上，然後再塗耳目口鼻，諸事完畢，再誦經文向聖靈祈禱，赦免他一生的罪過，也讓將死者忍受住最後的痛苦，待他嚥下最後一口氣，就將其入殮，抬到教堂裏舉行葬禮。

俄羅斯作家伊萬・蒲寧，在其作品《松樹》裏，敘述了一位村警的葬禮。恰好也是在冬天，高空中悲涼的大風捲着漫天飛雪，"雪在松林中狂暴地翻滾着、舞旋着，向前撲去"，蒲寧以貴族老爺的身份去死者家裏，看了他的遺容，然後又跟進教堂。他看到，"用新木板做成白生生的大棺材"，放在教堂地上，"這時一位神甫開始用傷了風的嗓子急促地捧讀起經文和唱起聖詩來。棺材上方縈繞着一縷縷濕漉漉的淡青色的煙氣，……神甫提着香爐，……一丁點兒廉價的神香擱在雲杉木的炭火上，和誦經士做完追思彌撒，然後唱起《望主賜伊永享平安》，喟嘆人生空幻，如浮雲易散，……歡唱會友在歷盡人世磨難後，終於轉入永生之門，……信徒靠主永享安寧"。就在這裊裊不絕的聖詩送別下，人們將"裝斂着凍冷了死者的棺材抬出了教堂，順着街道運到了鄉鎮外邊的小山崗上"。

雖然在基督教包括東正教裏，更重視靈魂在天國的永生而輕視肉身，但

這並不妨礙親人們對死者遺體的敬重，當然要做好墓穴並立碑銘文，但首先體現在棺椁上，尤其對於貴族，棺材是死者生前的地位和名望的悲情包裝，更是親人贈予他地下陰居的眠床，當它離開教堂走在通往墓地的路段上，展示的是死者未了的榮光和尊嚴。即使一位普通的村警，也會用"新木板做成白生生的大棺材"。可是，彼羅夫畫中的這位死者，甚至沒有像樣的木料做棺，給他維持最後的體面。棺材是用薄薄的松木板釘起來的；棺蓋和棺底，各用一面寬板；後端是三截短板，兩邊各用三塊長木板拼成。細看，木板好像來自同一截圓木，被鋸一層層薄薄地解開。棺材頂上的木板雖然帶着木頭質地的原色，但因為放得很久，色彩黯淡，油性早已枯竭，樹木未伐時的早年截枝留下的長疤，看上去如同傷疤；其他的木板全都開始腐敗，經年的受潮和水浸，木紋間生出絲絲片片的朽青，端頭的三截短板朽得更甚，即使點燃都幾乎不起火苗，而底邊的木板是圓木的表層，板面上還殘留着醬色的樹皮。木頭裂了、軟了甚至酥了，幾乎含不住鐵釘，每個釘眼兒都被彼羅夫細緻地畫出來。棺材簡陋粗糙，板縫很大，如果抬棺人不小心，很可能會突然散架。這哪裏是一口像樣的棺材，就是無奈中做出的暫且擋擋活人眼的盒子！

棺材豎放在爬犁上，再用麻繩捆住。為防止爬犁行路或上坡時，棺材經不住顛簸或許會滑落，更擔心它在滑落時突然碎裂，拴麻繩的人很有經驗，他先把棺材下頭牢牢捆扎，然後穿過橫繩用力拉緊，最後緊緊繫在爬犁前頭的橫樑上。完了，家人把半截破麻蓆片蓋在棺材頂和爬犁的座位上，趕車的女人就坐在上面。

馬拉着爬犁，在路上緩慢地走着，四蹄緩慢地踩着路面。嚴冬的俄羅斯鄉村裏的坎坷土路，凍得鐵板一樣堅硬，路面上積雪，稍稍融化後又結成冰，冰又在陽光裏化成泥水，隨着來去的馬車或爬犁經過，泥水往路兩邊湧濺，很快又凝成土黃色的冰層和冰碴，冰碴裏混着粗糙的砂子。馬蹄咯嘣咯嘣地踩着路面，爬犁在冰碴上嗤嗤拉拉地劃過，坐在前面的女人，完全沒有注意這些，坐在後面的兩個孩子同樣如此。除了爬犁上坐着他們全家，後面再也沒有其他人。可以推想，在這個小村莊裏，他們沒有其他親屬，甚至沒有相交甚厚的鄰居；他們可能就是單門獨戶，是地主家裏的一戶農奴，丈夫臥病，家中赤貧，也漸漸斷了與親友的往來；或許剛才在教堂裏，出於同情和憐憫，有些人在教堂的葬禮中圍攏了一下，然後寥寥散去；還可能因為天氣太

冷，不必再把這死者大老遠地送到墓地，所以，相伴這一家人的，就只有一匹老馬和一隻狗了。

畫面採用了對角綫構圖，對角綫恰在馬拉爬犁上坡的時候。和彼羅夫其他作品相比，它簡潔、集中，簡練而且凝練，主體突出而視野曠遠，畫意更加厚重動人。路面，因為兩側的冰雪而顯得狹窄，但道路筆直，爬犁後面劃拉出寬寬的磨痕，它壓在此前許多轍印和磨痕上面，這些轍痕既表明了來路又指向前方，但在前面的高坡處，路卻倏然下跌，人們只看到坡下的幾座草屋，屋子好像瑟瑟萎縮，在寒冷的冬日黃昏時分，屋頂上的煙囪卻沒有炊煙，毫無生機甚至失去生命的徵候。這三座屋子，也應該屬於爬犁離開的村莊，它讓讀者聯想到送葬者居住的屋子是什麼情景，還有他們家貧困艱難的生存現狀。有評論家早就論到，路和爬犁的行跡綫和遙遠的地平綫並與雲彩的基綫，形成一個上仰的“之”字形，在人們面前拓開了極為寥廓的天地空間，又把道路在高坡處一下收住，路好像斷了，它似乎寓意着送葬者家運由此斷裂，路又是生離死別的斷腸路！

天空陰着，大片的灰黑色的厚雲和大團的浮雲，籠罩在天上又好像往下垂壓，雲層裏似乎帶着將臨的大雪。夕陽早已沉落，暗淡的殘照裏，天際的浮雲似乎映出些微的暖意，它呈現出灰褐色、灰紫色和灰青色，平平地拉開橫在地平綫以上，並逐漸收斂光色，悽愴陰鬱的氣氛籠罩着蒼莽的荒原。左邊是山坡，綫條陡斜而下，一直延伸到遠處窪地的教堂那邊；山坡上，野生的冷杉樹、樺樹和灌木籠在暮色裏，它們在嚴冷中好像被凍僵了，冷杉發黑枝葉寂寥，樺樹和灌木似乎完全失去了知覺。坡下邊，裸露的地表蓋着薄雪，只有幾株松苗，和路這邊一株歪倒的小樹相照應。彼羅夫用輕飄欲無的青色與藍色，在髒黃的雪地上，在黑棕色路面和屋頂上、樹林間，渲染出周天寒徹、滴水成冰的酷寒。山坡上直立不動的草木，好像全都沉默着，瘂默着，如為死者哀悼。但是，畫面上有聲音，有風，小風貼着地面疾疾地掃掠着，一陣比一陣緊峭，一陣比一陣凜冽，它掠過路面後在坡下受阻隨即上揚，凌厲地吹着像鋼針一樣尖銳的哨音，吱吱地颮起、捲起了雪粉，白毛似的雪粉恣肆地向高坡旋飛，揚起來，撒下去。小風像冰刀一樣劃着人的皮膚並戳入骨縫，徹入骨髓。

彼羅夫把老馬放在畫面的最高位置上。

棗紅馬,拉着爬犁上的全家走向高坡。韁繩,沒有抓在女主人的手裏,卻是放任地垂下來,一頭拴在爬犁的前杆上。或許牠曾經拉過村裏不少死者走向那塊墓地,老馬識途。馬,的確老了也太瘦了,軛下面的脊骨,棱棱聳起,並一直凸突到後面的尾骨;牠肚子乾癟,彎曲的肋巴骨,根根成排從皮下繃起,曾經寬厚結實的大胯早已塌陷,塌出了看着都可憐的窪坑,而兩隻瘦胯之間,形成了重重的黑影。馬在行走中,人都能看到牠蠕動的連接骨胳的筋絡。馬毛枯乾,鞍韉皮帶那裏的毛幾乎磨光了,而脖子上的鬃毛卻很長,這正應了"馬瘦毛長"的俗語;主人看到馬瘦得皮包骨頭,繩索會把牠背上的皮肉磨破,分別用兩塊破布墊在底下。馬在上坡的路上,邊走邊屙出一串糞蛋,糞蛋落在地上就跌碎了,一溜、一粒、一堆,好像患病才屙出這樣的黑屎。這時候,馬的尾巴還沒有落下來,因為太瘦,使得肛門突出來,黑乎乎的肉圈兒似的肛門,鬆弛了也鬆垂了,全沒有盛年牲口那種擴張和緊縮的肌力。——老馬豈止是識途,牠也明白了生死人情,你看牠的頭沉重地垂下去,咧着嘴在無聲哭泣,牠也在哀痛、懷念着主人⋯⋯

不知道老馬當初怎樣來到這個家庭,待過了多少年的時光。主人養牠,餵牠,使喚牠;梳理牠的皮毛,定時給牠打上鐵掌;心情好的時候,主人會撫摸牠的額頭或鬃毛,拍拍牠健壯的後臀;或者牽上牠到河邊遛遛,讓牠啃青,亦或騎着牠一路輕捷到周邊的村莊;冬雪封地,主人會給牠套上爬犁,到森林裏撿拾柴禾;四月裏,冰雪消融,牠又拉着犁具在地裏耕作⋯⋯日子久了,牠已經成為這個家庭裏一位不會說話的成員,是孩子們仁厚誠實的長輩。牠和男主人,作為兩位壯漢,給家中所有人帶來可能的溫飽。可是,沒想到主人不幸故去,而自己也到了垂暮之年,身上的力氣也快要耗盡了,不定什麼時候,在廄槽前、院子裏,或者在田間路上,自己會一下子倒下再也站不起來;失去了我們,這孤兒寡母的日子可怎麼過啊。

馬老了,馬拉的爬犁也不知用了多少年,它所有的部件,長杆、擋板、斜杆全都朽舊,榫卯早就鬆動;底盤上兩根轅木,也經不住長年的水浸和路磨,早就腐朽了,有的地方無法維修,只好用繩子捆住。

如果哪一天爬犁散了架，他們還能做得起一架新的嗎？

爬犁上的兩個孩子，分別坐在棺材兩邊。女孩稍大，最多不過十二三歲。她穿着深棕色的舊大衣，豎起領子，擋住寒風，緊緊着春秋時節的薄頭巾。看不到女孩子的腿，只看到一隻伸到棺材這頭的笨重木鞋。女兒深愛着父親，雖然父親死了，躺在棺材裏，可是她依然伸出右胳膊，想把棺材摟進自己的懷裏，摟住棺材就像摟住父親的身體，她怕他在裏面冷啊。雖然她的胳膊還短，但她彎着胳膊摟得很緊，小手指還摳在外面的蓆片上。女孩沒有手套，小手早就凍得青紫蒼白甚至腫了，可是她全然不覺；孩子圓圓的小臉兒蠟粉般發黃，兩隻眼睛怔怔地睜大，癡癡地看着棺材這頭，她的眼睛是紅的，眼圈兒發黑，左眼角上還有一大滴淚水。這時候，她不再哭了，已經陷入了悲哀的深思。父親的去世，讓她一下子長大了，開始面對殘酷的命運，她的身後坐着母親，而這時候的姐姐在弟弟的面前，就是半個母親了，她要和母親支撐起這個破碎的家，讓弟弟長大成人。看看爬犁上的面積，弟弟和父親的棺材，幾乎各佔一半兒，姐姐就擠在那邊，只有一條腿能夠伸開，另一條腿只能蜷曲起來，或者壓在這條腿底下。可是，姐姐忍讓了。

弟弟半躺在爬犁這邊，下面鋪着乾草；這秋天刈的乾草顯然是餵馬的，下面的馬糞，消化的就是這個。相比姐姐，弟弟明顯地不諳世事，臉上看不出半點兒悲傷。天氣太冷，雖然他戴着棉帽子，穿着皮大衣，但小鼻頭仍然凍得發白。他累了也倦睏了，就把大衣往裏裹緊再用袖子壓住，頭靠在母親身後打起盹兒來；他眼皮發沉，眼珠發澀，睜睜閉閉，似睡非睡地翻着白眼。黑色棉帽子罩到了他的眉毛下面，大衣長過了雙腳，這衣帽全是大人的，不用說這是父親的遺物，人死了衣裳都捨不得扔掉，立馬穿到孩子身上。大衣和帽子，在色彩和造型上，又和母親的穿戴相照應。這件大衣又舊又髒，外面蹭磨上太多的污垢和油膩，只有褶皺才略顯乾淨；大衣裏面的毛很密，上面似乎還有父親的體溫，此時對於孩子，已經足夠暖和了，他不再管身邊的棺材，甚至死亡對他也沒有太深的觸動。然而，彼羅夫讓男孩兒穿戴亡父的衣帽，既和姐姐產生年齡和心理的對比，也暗示着面前和未來生活的無情，雖然男孩渾然不覺，但艱難甚至苦難從此和他不再分開，剛才為父親舉行的葬禮和路上的送葬，也是未成年孩子太早太殘酷的成年禮！家，需要他快快長大，穿上父親生前的衣裳，也就接受了父親生前的勞苦與艱辛。

妻子，母親，只有她駕着爬犁，領着兩個孩子給丈夫送葬。她坐在棺材那頭，和老馬幾乎處在相同的高度上。彼羅夫對這位年輕母親的塑造，不是從正面，而是通過對後背的刻畫完成。我們曾為朱自清描繪父親的背影而讚嘆，但是文章卻是從正面落墨鋪墊。而彼羅夫是畫家，畫是平面和直觀的，但是他偏偏避開了司空見慣的肖像、表情甚至動作的描摹，大膽通過人物的後背讓觀眾體會其情感和心理，此非巨匠無以能為，此非巨匠無以敢為！女人穿着舊大衣，和丈夫的大衣相比，除了款式和顏色有別，質料完全一樣，就是廉價的皮子和仿毛，上面甚至沒有擋風的翻領。她紮着黑頭巾，這自然是為丈夫致哀。在彼羅夫筆下，頭巾太黑了，黑得如同墨團，甚至黑得好像石頭；黑頭巾處在畫面正中的上部，使觀眾的眼睛瞬間就被聚集到這裏，而且它被天際的雲光遠遠襯托着，也就更加奪目；黑色頭巾，它象徵着長夜和死亡，也表喻着厄運和劫難，甚至包含着某種可怕的神秘詛咒。妻子坐在棺材的那端，裏面應該是丈夫的雙腳吧。此時，她的精神完全垮了，坐在那裏看不到一點兒定力。黑頭巾變成一團沉壓的力量，使她垂下去的頭重得無以附加；低垂的頭拉拽着頸上的筋，致使後背大幅度地彎下去；頭頂上的弧綫，連着後背彎曲的大大的輪廓綫，直到腰際收住，然後又以半弧接到棺材頂上。彼羅夫在這裏沒有誇張，更沒有炫悲，而是冷靜甚至冷峻地用筆，讓人看到這位年輕的女人已經麻木了、萎靡了，她的身體在收縮，收縮在難以抵住的悲慟和絕望裏，肩膀和胳膊，癱瘓般下垂；女人大衣後面有兩條細細的接縫兒，在彼羅夫筆下，接縫從雙肩往腰縫對斜，它清晰而又隱隱彎曲，好像帶着疼楚的痙攣，又像兩道長長裂開的傷口或者血綫往下延伸。在後腰以下，則是散開並散亂的僵硬的深褶；長紋和深褶，都在表達着她的柔弱、孤單和無助。人們只能看到她僅露的眉眼、腮頰和鼻尖，臉也凍得青紫，眼睛雖然半遮在黑頭巾的陰影裏，或者因為睫毛上沾着凍成冰珠的淚水，但細細端詳，她眼睛的餘光想往後看，雖然趕車，依然惦記着後面的孩子。

棺材這頭，有個極為重要的細節，就是在疏鬆的木板縫裏，棺材被釘死後，居然有一塊布角露在外面。布是白色的，髒舊後的白色，它像一塊氈，或許就是用薄氈裹住了死者的屍體，因為幫葬人的粗心讓屍布外露。隨着爬犁在冰雪路上的顛簸和寒風陣陣掠過，這塊白布也在

不住地顫動。這真是彼羅夫的神來之筆，白布成為死者在進入地下之前和親人最後的交流，它好像就是有意從板縫裏伸出來，甚至是掙脫出來，白布上甚至還有死者從裏面透出的目光，這目光有無限的愛憐、無限的惦記和無限的憂慮；裏面的父親，至死也割捨不下妻子和兩個年幼的孩子。而且，伸出的三角白布，和捆綁棺材的繩子形成了使人顫慄的衝突，生的渴望在死亡的繩索間掙扎，恍惚可聞死者在無聲中呼喊：我要出去！我不能死！我還有老婆孩子！在爬犁的下面，還有一截繩頭拖在地上，這便是牽掛啊！——可是，繩子斷了⋯⋯

和老馬對應的，就是黑狗。在構圖上和顏色配比上，黑狗和右邊山坡上的灌木林起到了視覺上的平衡。黑狗和老馬走在前面，而且狗的脖子上還有半截繩子，可以斷定，牠不是女主人放出來的，而是跳着蹦着叫着咬着，用力掙斷了繩子追了出來。這忠誠的畜牲，在從前，每當老馬拉着爬犁外出的時候，牠就這樣跟隨並守護着主人；今天，牠和老馬和主人全家，送他最後一程了。這時候，烏鴉從遠方的樹林裏飛出來，盤旋着並哇哇叫個不停，擾亂了一路的肅穆和悲默，黑狗顯然是憤怒了，四腿叉開，尾巴陡豎，揚起頭來汪汪吠叫。

老馬卻不看黑狗，自己一直在哭泣，又似乎哀怨牠，唉，你亂叫什麼呀。

坡下前面不遠，是一座教堂，教堂也在暮色裏模糊了，或許墓地就在那裏。在俄羅斯，教堂通常都建在河流的拐彎處、湖畔或山丘上。俄國學者利哈喬夫給出的解釋是，因為土地廣袤，散居者太少，教堂作為昭示神明的所在，也讓居民和行者作為路標並確認自己。眾多畫家，都會把教堂處理得高大超拔，可是在彼羅夫這裏，教堂卻被矮化、降低甚至降格了。和馬前的高坡相比，教堂好像就豎立在窪地上，面對着平闊的草甸，和三座民房相鄰。這是因為，畫家對本世紀教會的沒落、墮落和偽詐深惡痛絕。教堂三座結頂上的十字架指向天空，但在凍雲密佈、暮靄四野的穹宇之下，它能給人間溫暖嗎？它能給這個悲慘之家福音嗎？它真的能拯救棺材裏死者的靈魂，讓他家人過上好的日子嗎？彼羅夫似乎告訴人們，上帝只屬於上帝，教堂僅屬於教堂，——它和左邊的茅屋一樣，不過就是一座房子！

還是用伊萬・蒲寧的文字結尾吧。當那位村警的棺材被運到一處小山崗上，“放進了一個深的壙穴，然後用結了冰的黏土和雪將它埋沒。再把

一棵小雲杉樹栽入雪中後，凍得哼哼直喘的人們，有的步行，有的乘車，急急忙忙四散回家了"。

可是，埋葬這具棺材的，只有年輕的寡婦和她的兩個孩子。

罪的眼

半裸的女子佔滿畫面，肩上搭着一條蛇。

背景是黑暗的，黑顏色裏好像加入了青色和綠色。右上角是一片檸檬黃，黃色飽滿而亮，用筆擦出的豎痕就是布的紋理，這是窗簾一角，正被外面的陽光所照耀；但在屋裏，牆壁與窗簾，黑與黃界限分明、沒有過渡。黑是濃重的、沉重的也是陰重的，它阻住了光的透映甚至屏蔽，也迷蒙了女子的臉和衣裳。這是室內一隅，是角落，是女子的隱身之所，只有在這裏她才會如此裸露，如此放肆甚至放蕩。看不清她穿着什麼衣裳，或許就是一襲黑色褻裙遮在後背；她上身半側，臉也半側。

和女子相伴的，是一條粗大的蟒蛇。蛇頭搭在她的右肩並且壓到她的乳房上面，然後蛇身繞過她的脖子，從左肩垂下來，一直垂到小腹下邊又繃緊陡起，尾巴伸進她的後腰。蟒蛇被希土克抽象處理，蛇頭不是鏟子形或者烙鐵形，卻像一隻獸的腦袋，腦殼青綠扁圓，眼分兩側，眼珠如同兩粒黃色的芥粒兒，蛇頭生有豬樣的鼻子，張開黑洞般的嘴，可見下顎密集的白牙；蛇皮上的鱗片也變成具有裝飾意味的圖案，像藍色的龜背紋；蛇背上，一根青藍色的細綫隨着身子的彎曲，在畫面上形成一個很大的搖擺着的弧形，弧綫清晰輕盈，卻讓人感到粗蟒野蠻的身體在愜意地扭動。在模糊的黑暗中，蛇紋又和女人的衣裳渾然莫辨；蛇不是伴物、寵物，更像是與女人合體，合體得鬆弛而愉悅。女人與蛇的形象，自然還是來自伊甸神話，這是西方尤其中世紀畫家熱衷的題材，但在希土克這裏，不再拘囿於原典的情景再現，而是從自我的當下理解相別於前賢。希土克所處的時代，正是西方世紀之末，迷亂頹廢的風氣使人性之罪像黑色粉末到處瀰漫，眼見得是沉淪和墮落。希土克認識到，當代人的靈魂裏，始祖所犯下的原罪，

至今未有些許的改變。

罪，罪惡，罪與惡，在西方古老宗教裏，二者並不相同；希伯來文中的罪，就是違法，違法即為犯罪，更多是指向人對上帝旨意和神權的輕慢和十犯；惡則是人想要甚至喜好犯罪，對他人利益和社會秩序造成傷害或破壞，多指具體的行為和情景。罪是原生的，但也會派生，更多時候它未成事實，但是它藏伏在人的心裏，在血液裏流淌，在念想中萌生。

極其簡，卻耐看。耐看的不只是希土克的人物造型，也非這女人胴體的色情之美，而是包含其中的罪感、罪意和罪性；尤其這個女人的一雙眼睛，勾魂般地看着人。她看你，你看她，看與被看，被看與看，被看與被看；主體與客體，客體與主體，主為客又客為主，主客互混互淆，直到兩不分明，畫無內外。

女人的這雙眼睛隱在暗影裏，暗影莫名其妙地從頭髮到臉上，直到脖根收住，而女人裸露的胸脯和肚腹卻在高光區內，這光不是自然光，更沒有室內光，而是希土克主觀的光，因為他的作品是象徵性的，為了達理而儘管違反常規和常理。這雙眼睛和這張臉，會使人聯想到古典的蒙娜麗莎的微笑，兩者的姿式和姿態大致相似。然而蒙娜麗莎的微笑是溫柔的、嫵媚的、善良純潔的，那是少婦成熟後的穩重平和與端壯正派。可是，希土克所塑造的這個女人，被給予了多重且複雜的內容，而且畫題告訴人們，這裏表現的是罪，這雙眼就是罪的眼。雖然在黑暗之中，但這雙眼睛又大又明亮，而且黑白分明，它從暗影裏正在看着你，看着你是讓你看她。這是一種什麼樣的眼神！她的臉是偏着的，看你是斜視的，好像在賣弄風情。她在瞟你，睇你，眄你盼你，又好像在睥你睨你，瞅你瞭你，再細看又像是瞪你瞄你。目光，一霎一霎地傳過來，遞過來，有所掩飾又大膽直白，羞澀、躲避又很露骨，她在渴望什麼卻又忍住了什麼，她在招惹你、挑逗你、激發你，又好像在揶揄你、譏笑你、恥笑你；她是熱烈的又是冷靜的，是興奮的又是戒防的，是試探的又是拒絕的，下流而又清高；她暴露着自己，勾引人進入她的密室、她的領地和花園的私處，但又充滿傲氣地審視你，她經人無數也閱人無數，一眼就會把近前者看透，所以這目光裏又含着輕蔑。你被她牽住、迷住但也預感到陷阱的藏匿。她是良女、妓女和巫女的多重體，媚氣、妖氣和邪氣從她的肉體裏散發出來，這是玫瑰香、迷迭香和罌粟香混雜漫開的氛圍，同時迷入四周的暗室。

她肩上蛇的眼睛，成為女人眼光的一種補充。

希土克了不起的才能，就體現在這裏畫出這樣一雙眼睛，讓它看人，讓人看它。

讓罪眼對着罪眼。

TWO

希土克深諳美學的辯證，他畫女人的裸體，但不讓其全露，要緊區域不露，要害之處不露，就在臨界綫上對需要表現的部位進行細膩致命般的表現。他用厚重的黑色和綽約的黑色，吞沒女人的頭頂和衣裳，像面紗一樣遮起她的面孔。恰恰這種又藏又露，半露全露，巧妙地吸引觀看者的目光也撩起他們的興致，在意也不盡之中開始了聯想和想像。在如此重的黑色背景裏，依然可以看到女子濃密沉重的長髮，像黑色瀑布直垂到小腹下面，像五月的黑夜一樣溫暖熱烈甚至帶着雷雨閃電，她旺盛的生命力和強烈性欲，帶着肉體分泌出的狐騷，足以使人顛倒神魂。

接下來，希土克重在表現這女人胸脯和肚腹的絕美，皮膚光潔白嫩，柔軟細膩，可以用雪，用凝脂，用白玉和亮瓷反復形容。這是一位正值芳華的女子，性欲正在她皮層裏面潮水般湧動。兩隻乳房被黑暗和黑髮半遮半掩，它飽滿、結實又微微上挺，就如已經成熟但尚未採摘的聖果，淡粉色乳頭如兩粒花蕾；從雙乳往下，是起伏的平滑的腹部，而左邊的黑暗也襯托出蜿蜒的輪廓，輪廓從肚臍下伸展到垂髮下面然後收住。皮膚上沒有一點兒瑕疵、一點兒瘢痕甚至一點兒青痣，皮下好像包含着晶瑩的汁液，既帶着女性的溫存也如大理石般冰冷。希土克不會忽略細節，女人的黑髮垂瀉下來，沿着左邊乳房也是畫面的中綫快到和渦臍差不多高的時候，他讓一縷黑髮自然分出，不安分地彎曲，讓纖細的髮梢飄至下腹，暗示不言自明。

面容，裸體，在黑格爾那裏，他把人體分成了精神和實踐兩個體系，精神以額頭為中心，後者以嘴為中心。"這個中心在面孔上部，即在流露深思的神情的額頭和它下面的靈魂煥發的眼睛以及它周圍的部分。這就是說，額頭能表現出思維、感想和精神的深思反省。精神的

生活很清楚地表現在眼睛上。"那麼，實踐體系便是從嘴開始，除了說話、表達，還要咀嚼和吞嚥，然後消化了食物供養着肉身，這個體系更多地是生理的需要；從嘴往下，越到底下其生物特徵越明顯而且與獸類無異。人被人教化着要崇尚精神，甚至要抬起頭來雙眼矚望星空，也就卑視了從嘴往下的五臟六腑，因為它藏污納垢不時地排泄便溺，由此也敗壞着人的高尚追求。可是，人也永遠戰勝不了這具麻煩的皮囊。它會飢渴，會感到酷熱嚴寒，需要發泄、交合與生養，這些個麻煩時時糾纏擾亂着嘴巴上面的那個"精神"，讓它感到困窘、尷尬和失落，讓它時時感到聖潔和骯髒其實是連體的，任何割裂都是自斷了生機和能量，——這個能量被叫作欲望："肉體的情欲、眼目的情欲，並今生的驕傲。"（《約翰一書》）而且，它們不全是對立不容，更多時候卻是勾結或者同謀，因為從始祖開始，這些個欲望是被一條蛇喚醒。

希士克在此畫"罪"，首要表現的是性欲和色情。由於劇情的需要，希士克尤其擅長用黑，這是地獄之色和邪惡之色，是光的退卻或窒息，更是人體內部的顏色。經文中說過，"既長成，就帶來了死"。唯有人知道自己的必死，所以海德格爾在自己的思辨著作裏常稱人為終死者。當人知道生命在世只是一個時限後，有人以欲望填滿這個期限，有人以欲望超越其上。而且，人活着就是欲望，欲望就是活力；他欲望自己的幸福，也欲望比他人、比更多的他人幸福；欲望被他人承認，欲望到不知欲望什麼，或者欲望根本達不到的欲望。欲望產生、叢生、疊生和簇生，也有的欲望無法擺脫"實踐體系"，那就自淪於這個低級的獸類"實踐"裏，食欲、色欲、性欲，在這裏夢想、求歡、麻醉和放浪快活，它好像人生壓抑、苦悶和焦慮的解藥，但也是瀉藥。快活，這個詞兒很有意思，快活就是快些個活，可是當人真感到活得"快"了，也就消耗、縮短並虛空了生命，醉生不是夢死，而是真死。這是在實踐重複着先祖的罪孽，他們不聽神的話，不遵從神的囑咐，反而聽信了一條蛇的話；而蛇，卻是低於人的動物，他們居然信了低於人的動物的誘惑去破壞上帝的禁忌！人，有着下滑的本性和墮落的天性，因為墮落會輕鬆愉悅而且"快—活"。"誰能救我脫離這取死的身體呢？"（《羅馬書》）它意在說明，人沒有自己贖救自己的能力，就像揪住自己的頭髮拔出孽海一樣枉然。抹去了神設的坐標，人就會自失到自迷，做了罪性的奴隸，他必然會跟在自我的欲望後面，為欲所為，明知不可為而為，因為他不由自主。就如《羅馬書》中所言："若是我做的，是我所不願意

的。"不願意的我卻做了，我把這句話反轉過來：人，常常是正因為我所不願意的，我偏偏去做，因為有罪性的驅使！

希土克畫中的這個女人，目光是明亮的也是洞明的，深知人性深處的三昧。她自身的原罪之花悄然綻放，她看到在這朵艷花的招搖裏，走過來的無不是帶罪之人。這個女人，似乎就是一位賣春者，沉於性欲裏的她，更加清楚那些眼睛裏閃着貪婪淫蕩的男人們，哪裏還有如黑格爾所褒譽的"靈魂煥發"，煥發的卻是狼一樣的渴望。性，就是人性的探底。她把自己的酥胸裸露着，讓無數男人的目光在這裏停留並且掃來掃去，然後又和她的目光交集起來。這女人好像在說，看吧，讓你看，我敢說在我的裸露面前，沒有多少人是正人君子！

在完成這幅《罪》的十一年後，希土克又創作了藝術水準稍遜的《泉女》，好像是《罪》的通俗版。裸女一腳站在浴池裏，一腳輕踩在石階上，既像將浴，又像出浴，她雙手扯開一幅寬大的藍布，擋住自己赤裸的身體，因為對面灰色大理石欄杆外，有兩個看她的老男人。浴池右邊的石台上，放着她的鞋子和金頭飾。女子也是一頭烏髮，好像是西亞甚或土爾其舞女。希土克有着準確堅實的造型功力，人體結構嚴謹生動。浴女左腿垂直，腳踩在水下成為重心，這使得胯骨受力，左臀如肉蛋般飽滿圓繃，和放鬆的右臀形成對比；她的腰肢往左扭轉，腦袋貼在布後面，左胳膊抬高小臂上舉揪住布角；右臂微微後折，然後伸手拉緊布角的另頭；雙手同時用力，兩肩右高左低。裸體的輪廓綫由連續的弧形搖拽完成，在左側，從手臂到腋窩到乳房，然後到腰肢，弧綫從臀部流暢突出並婀娜而下直到小腿。浴女健壯豐腴，好像只有舞女才有這般身段，經年地足之蹈之，她在舞台上，也在性與美的邊界上，扭曲、跳動、悸動、旋轉，媚眼流波；她皮膚潔白，豐沃的臀上有着淺淺的肉窩兒，稍稍扭身後，腰側一道細長的肉褶兒，使她兼有着肉感、性感和美感。

浴女把藍布抻開，不知是真正擋住自己還是故意撩撥兩個男人。她臉貼在後面，是在諦聽他們的低語，似乎在意對自己的評說，或許聽到會心處、開心處，她會倏然地把布落下，在他們未回過神來的時候又故意把布擋上，這顯然是在造作，在引誘和招撩。沐浴者不是市井的賣藝女郎，她右臂上還戴着貴重的金釧，這又是一條蛇的造型，蛇頭上還嵌着墨綠色的寶石，以三圈兒纏在女人的臂上，和一邊的金頭飾

相呼應。這個女人不在勾欄北里的風月場上,是被官家甚至後宮所養。

蛇,還是蛇,和《罪》的畫意相同,蛇被符號化。在希土克眼中,這蛇不是外在,牠其實盤踞在所有人的體內,人性中都有某種蛇性。牠機智、靈活、變化、決斷,牠收縮、隱蔽、舒展、攻擊,牠外表美麗但冷酷、詭詐和陰險,牠原始、野性又藉勢而發;在聖典裏牠與神同在,在傳說中又是雙性指代,都知道蛇頭的形態和纏綿隱喻,牠被人厭惡、詛咒和仇恨也使人懼怕,但牠也把活性、技能和激情給予人的生命,人卻不敢承認,在所有靈魂裏,都宿命般地有個洞穴,裏面盤踞着的就是那蛇祖的子孫。如果根除了(其實也無法除掉)這個可憎的東西,這個欲望之蟲,那人也就成為呆滯、枯癟和蒙昧的標本,就像失去了惡善也空無一樣。《罪》中的這個蛇頭,壓在裸女肩上,牠與女同視,與女共謀,嘴開成一個圓的黑洞,這便是貪欲和吞噬。法國學者昂弗萊,從中看到了牠和什麼相暗應,他說:"(蛇)之在頌揚肉體張開和閉合的口子,牠在呼喚人們將這些口子併合、接合。"而這個口子,恰恰就是禁忌的關隘、罪惡的通道,但也是啟蒙的敞開。

<div align="center">THREE</div>

石欄外面,坐着兩位老者。前面的人黑色臉膛,灰白鬍子,纏着紅布頭帕,身穿紅衣,紅色在藍灰的色調裏非常扎眼。後面一位雪白鬍子,頭上毛髮快要禿光了。此時,他們都歪着頭,兩雙老眼緊盯着裸女押開的布簾,目光恨不能從布縫穿過。希土克沒有放過紅衣老者的雙眼,它圓圓瞪大,眼珠快要鼓破眼眶,好像讓目光從布的邊沿過去,然後拐到裏面;他長着一隻性器般的鼻子,厚嘴唇因為發乾而焦灼,但臉色卻嚴肅地板着。後面的老者,把頭壓在前者的肩頭,但依然看不到什麼,下翻的嘴唇好像被舌頭舔得鮮紅水潤。他們被欲望所折磨,躁動、憋壓,而紅色在此,暗喻着亢奮之火。在石欄下面的暗洞裏,又是一隻石雕的蛇頭,有力地噴出一般水柱,水柱傾瀉到裸女的身前。而蛇頭的位置,大體正處在外面老者的腿根。兩位不是尋常人物,或者就是尊長、長老,抑或就是兩位總督官員,面對洗浴並向他們誘引的女人,肉體中的那隻蛇按捺不住了,他們之前和先前的德性言辭,平時甚至平生的修為已經破碎和失效,罪性征服了他們。這使人想到了魯迅先生的話,道德家們"……罵女人奢侈,頓起面孔維持風光,而同時在偷偷賞性感的大

腿"。而法國作家邁斯特說得更加尖銳，人所遵奉的德性，實際上為偏見所決定，"我們所懼怕的並非犯下罪錯，而是懼怕不名譽，……實際上，如果沒有對自我的戰勝，就沒有真正意義上的德性"。

畫面以青灰色為主，白色大理石被希土克描繪得灰暗模糊，這在為罪性渲染。天空是晴藍的，飄着白雲，但卻沒有映進水池。池水清澈，但被裸女的布簾映得髒濁起來。最妙的是這股泉水，它激射而出，透明白亮，敲擊着水面發出成串的晶瑩清脆的聲音，並且濺起跳動的水花，水花不停地跳動，水紋和水環顫動着向外盪漾，這聲音打破也增強了那種生理上的壓抑和沉悶，和人物外表上的伴裝與不安，又像在點破各人心裏的秘密。叮叮噹噹的泉聲，也成為這三人劇場戲弄般的伴奏，甚至亦如希土克譏嘲的笑聲。

因為原罪在着，至誠的道德永遠是少數和稀缺，守德往往是因為禁忌，因為懼怕，懼怕別人的眼睛，然而，別人的眼睛也是罪眼。

於是，尼采說了一句非常重要的話，既然罪是天然的注定，編織出這個神話傳說，乃是人類自我的褻瀆，但它使人的地位和尊嚴成為可能。何以成為可能，尼采沒有講。這可能是讓人認識到自我天性的不潔和卑劣，警惕着自己的敗壞與隨時的腐敗，而且在自性深處就有着這種偏好，表面文章讓人稱讚，仍不過是虛偽的修辭，而人的地位和尊嚴，就是站在這種原罪上進行一個人的戰爭，然而，這又很難。

西哲有句著名的話：人啊，認識你自己！

我將它變動一下：人啊，管住你自己！

這是永恆的話題，永恆的主題，也是永恆的難題！

縫衣女

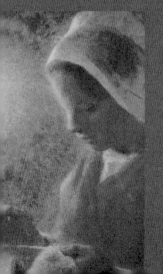

……

"當嬰兒在母親子宮的收縮後生下來，第一次來到人間看到陽光後，他就像被巨浪沖到岸上的水手那樣赤裸地躺在地上，不會說話，需要各種幫助才能活下來。他使得整個地方充滿悲悼的哭聲，這非常適合總是充滿痛苦的人生。"古羅馬的盧克萊修，把這話說得有些蒼涼而傷感，他甚至在嬰兒的啼哭中用了"悲悼"。人生總是充滿着痛苦的，但尚在混沌無知中的嬰兒能"悲悼"什麼？嬰兒生下來，他是有助的，生他的人就是最愛他的人。母親，在孩子未生的時候就開始了對他的呵護，然後，再用愛罩着這個來到世上的小生命。嬰兒生來是赤裸的，但又不是徹底赤裸的。在他還是胎兒的時候，母腹和胞衣，就是他天在神賜的暖房和衣裳；當他生下來，即使尚未裹入繦褓，母親的懷抱立刻給他以溫暖。世上有多少頌讚感恩母親，米勒便先後創作了《熟睡的孩子》和《縫衣女》等著名畫作。生活在鄉村裏的畫家，最了不起的，就是從平常的平淡生活裏選取場景和細節，觸動人情、人性中最柔軟的位點，讓人產生深深的感動。

題目說的是熟睡的孩子，但重點突出的，卻是守在孩子旁邊縫衣的母親。熟睡的孩子躺在小床上，小床微斜在畫面的左邊，在母親的腳下。這是一個靜謐美好的早晨，太陽漸漸升高，但陽光尚未強烈，柔光裏帶着溫和與醇和，沐浴着村莊，也照進了這座小院子；淡淡的橘黃色的光照裏，樹木翠綠，光在枝葉間欣欣閃爍；樹下是一片嫩綠的菜畦，菜地邊上，是一排齊整的白色矮欄。地上濕潤的水汽和光混合着又微微浮起，使得窗外景色看上去綽約而迷離。父親正在彎腰勞作，看不清他在做什麼，但能看到他的專注和認真；他頭戴軟帽，白色軟肩，土黃色的褲子，後背上恍惚浮動着陽光的微粒，一種草木蔬菜和地氣散發出來的清新縷縷傳來，沁心入肺。雖然院子、樹木、菜園等所有的一切被半邊窗口所限，卻大大豐富了畫面的空間。

陽光偏斜地映到窗台上，映過窗下的邊框又映到屋內的地板上，這裏的光，雖然有些弱化，但依然帶着暖意照在母親的頭上、手上、身上；母親背後的牆面，牆下的櫃子，櫃子上洗淨疊好的被單，都亮了起來。可是，心細的母親，怕越來越強的光耀擾醒熟睡的孩子，早就取來一件大人的舊衣，蒙在小床前頭的框架上，讓光靜靜地從舊衣上滑過，落到前面的白色床單上。一切都這樣自然，這樣常態。孩子依然睡着，圓圓的小腦袋可愛地歪向右側，甜蜜的紅唇，如玫瑰未全綻放花朵。

室內佔據了大部畫面，雖有陽光進來，但屋裏還是偏暗、偏陰甚至也冷。這是一座舊房子，原先的白粉牆，早已被歲月的煙火熏成黯淡的灰黑色，牆面上滿是細亂的劃痕。屋內以暗紫色為主調，玻璃窗框塗着是紫色漆；靠窗台的擱板、牆下的櫃子、孩子蓋的舊毯，全都是暗紫色，甚至椅子和小床，因為光綫也因為陳年，在黑色裏也透出了紫色；種種暗紫色在光映裏，甚至反照到地板上，形成大片紫的色暈。屋裏的家具全都是舊的，尤其木櫃的門面上，油漆早就褪色，木頭的纖維清晰地裸露出來。一隻細樹條編成的小筐子放在擱板上，筐也編得粗簡，裏面放着纏成球的土綠色毛綫。小筐旁邊放着一隻紅盒兒，被光映得鮮紅瑩艷，紅光竟遠遠反射到母親的手背上。——趁着孩子熟睡了，勤快的母親守在旁邊，坐下來縫製孩子的衣裳。

這是一件小毛衣，它放在母親的腿上，畫家把毛衣放在弱光裏的高光區，讓觀者抬眼就能看到它。毛衣是乳黃色的，袖子好像還帶着花紋，以豎紋編織並收緊的袖口，正對着下面的小床。雖然坐着，但依然看出年輕母親高挑的身材。母親並不美麗，就是普通的鄉村婦女，五官雖然模糊，但依然可辨她臉的輪廓：額頭寬但窄，眉毛淡而眼不大，鼻樑低但鼻頭高，膚色微黑。她穿着藍色上衣和棉裙，但都是舊衣裳，棉裙已經褪色，米勒甚至細緻地擦出裙面上磨損後的橫綫。屋裏依然清冷，母親的帽子依然戴在頭上，她在細心地穿針，拉綫，再穿針，再拉綫，因為太用心，嘴竟然不自覺地張開着。在椅子下面，一把剪刀和一根布繩兒放在地板上，剪刀半張開，大，而且笨重。剪刀不是可有可無的點綴，它是工具，是母親持家的證明，此時，它也與窗外勞作的父親產生對應。這件小毛衣是破的，母親在縫補而不是編織，而且毛衣比熟睡的孩子要大。只有慈愛的母親才會預先想到，春天來了，天氣越來越暖和，孩子也會長得更快，毛衣很快就能穿到他的身上。值得注意的是，母親坐在椅子上，專心做着針綫活兒，可是她的腿卻不自覺地伸出來，

右腳一直伸到小床底下！

屋裏最可意的，就是孩子睡覺的小床。小床雖然又老又舊，但絲毫沒有受損，不只結實耐用而且做工用心，這是床和搖籃的完美結合。床面寬平，看不到前頭的框架，只看到寬厚的邊板與橫板；兩角的立柱有意往外斜出，頂上還雕刻出圓球；在前後立柱底下，各接一根弧形的底樑，如果用手握住任何一個立柱上的圓球輕輕一晃，小床就像船一樣輕輕地左右擺動起來。小床很可能來自家傳，孩子的父親（母親）甚至祖父，或許嬰兒時代就睡在這張小床上。

在窗外勞作的父親還年輕，從後面看，他脊背寬厚，但已經有了"駝"的跡象。父親是勤勞的、辛勞的，他在自己的菜園和田地裏，做着各種農活，操持着家中的生計。母親和父親，屋裏和屋外，明與暗，靜與動，光與影，彼此呼應和襯托；尤其是早晨的陽光，讓這個清貧之家充滿着寧馨與生機。

米勒是位虔誠的基督信仰者，這是因為他從小受到基督徒祖母的影響。他熟讀《聖經》，在教義的熏陶裏，他深深感悟着人生多難和生活的種種底蘊；畫家有着敏銳的觀察力和獨特視角，他能從平凡的、抬眼可見的日常中看到非凡的深意。他畫中的物象不是隨便的，而是經過精心、精準的提煉。在嬰兒的睡床上，讀者可能會忽略毯子上面拴緊的帶子。帶子是淡黑色的，先是橫拉在嬰兒的胸下，在床邊固定後又斜拉到另一側。這根帶子為了保暖，更為了安全，防止孩子醒來哭鬧、亂蹬亂滾使小床側翻。帶子當然是母親繫上的，它是有寓意的，這是母親給予孩子最早的愛的監護。美國作家貝格爾，看到從噩夢中驚醒的孩子，尤其帶着被黑夜包圍的恐懼，這時候孩子眼中的母親，是"被當作了保護秩序的女祭司來乞求的"。正是母親，"她（在很多情況下只是她一人）擁有排除混亂的力量以及恢復世界本來面貌的力量。當然，任何一個好的母親都會這樣做。她會抱起孩子，以一種後來變成了我們的聖母瑪麗亞的大母神的永恆姿勢輕輕地搖着他。她會開燈，安詳而溫暖的燈光就會照亮四周。她對孩子說話或吟唱，母親交流的內容總是一樣的，——別害怕，一切都平常，一切都正常"。由此，貝格爾說，人一出生就必然進入到人類的秩序裏，而孩子的孤單、孤弱，就包含着對秩序的尋求，而父親、母親所扮演的角色，就是秩序本身，它"使信賴具有意義的宇宙之潛在秩序"，

孩子，也就是從相信母親開始了對周圍直到對世界的信任。貝格爾的見解並非大而空之，而米勒畫出捆住嬰兒的這條帶子，就是“秩序”的開始。它是愛，也是束縛，愛就是一種溫情的束縛。醒來的孩子會掙扎，要掙脫，但是帶子告訴他，這時候你不可，也不能，你只能等待母親的到來。

佐證貝格爾觀點的，還有一位俄國學者。這位學者看到，因為俄羅斯冬天漫長而嚴酷的寒冷，屋子裏又被大火爐烘烤得悶熱，新生的幼兒被裹在厚厚的小被裏，外面用帶子緊緊地捆紮，只有在哺乳時候，才會把帶子解開，完了又要儘快捆上。在這種完全勒緊又完全放鬆的狀態裏，形成了俄羅斯人極端的性格，它偏激、分裂，對秩序的奴性和仇視、對權威的叛逆和對下人的憐憫等等，矛盾般糾結在一起。最早的秩序，是伴隨母親的關愛漸漸走近的，或者說，母親的光芒暫時遮蔽了秩序的生硬。

因為人終歸要開始“總是充滿痛苦的人生”，海德格爾的家族前輩是位神甫，話語充滿玄機，“剛學着吸吮母乳的嬰兒就趕上了天災，搖籃的搖搖擺擺就已經預示着人生的無常”。但是，有母親守護着嬰兒的人生開端，這便是生命之初最幸福的天堂意象，這個意象也永久存在於米勒的心裏。十六年後，他的畫作終成大名，生活也從貧困轉向了富裕，自己也從父親變成了祖父，但是，他依然未能忘懷母親之愛！於是，名作《縫衣女》完成了，雖然題材與前者相同，但風格大變。

依然是百姓家庭，時間卻在夜晚，嬰兒早已熟睡，母親坐在床前守着，還是藉着燈光縫補毛衣。

房間不大，也是土牆背景，牆面依然看得到長久的煙熏後的情景。米勒卻以寫意筆法，極似中國畫中乾墨的皴擦；牆面帶着泥土顆粒般的乾澀和乾燥，似乎沉舊老牆的孔隙裏都積進了灶火氣息和暖意，透出一種厚實安穩的質感，這裏就是臥室，這就是家。

燈亮着，它掛在一根豎杆的釘子上。這是一盞簡單甚至簡陋的油燈，淺淺的燈碗上，有高起的彎把兒，把兒上帶着金屬鏈子，鏈子掛在長鐵釘上。油浸着棉綫芯子，棉芯靠在碗沿上，燃起一枚火苗。米勒在這裏，完全運用了印象感覺，以抒情的色調，把燈和光，繪出了輕柔婉約而又深沉的夜歌。最明亮的就是這枚火苗，它如一枚白金葉片豎在棉芯上，

沒有絲微的顫動，靜靜地汲取下面的油也靜靜地發光，它把光向四處發射着、發散着，在燈外形成了美妙絕倫的光圈兒和光環；光很細，像無數的細芒，細芒以火苗為圓心向四外擴大並輻傳，細芒就變成了光子，光子從密集到逐漸稀疏，光度也從強到弱逐漸遞減；運動感的光與芒，從內到外，像微妙振顫着的輕盈的金絲、金粒和金粉，金粉散失在黑暗裏，但金絲、金粒又不斷地化成金粉。豎立的木杆上半截，變成了半根金棒兒。金黃的燈光映照着母親，金粉又厚厚地落在嬰兒的臉上、身上，落在母親的手上和毛衣上，明亮而輝煌。

在明暖的燈光裏，熟睡的嬰兒，圓圓的腦袋和胖胖的臉，在光映裏更加粉嫩，眼睛閉成長縫兒，嘴唇花瓣般鮮艷。鬆軟的白枕頭，鬆軟潔淨的被子，讓他的睡眠溫熱而香甜，使得腮上現出健康的紅潤，恍惚使人聞到從他身上散發出輕微欲無的尿騷和乳腥，這些，都讓旁邊的母親為之陶醉，這正應了雨果對嬰兒幸福睡眠的描寫："他們夢見自己正在天堂裏，這夢反映在他們的嘴唇上，形成隱約的美，也許上帝正在對他們耳語呢；他們是人類的所有語言都稱為弱者和受祝福的人，是值得愛憐的天真無邪的人，一切都靜悄悄的，彷彿他們幼小的胸膛發出的呼吸繫之於整個宇宙。"

好像夜已經深了，白天的操勞已使母親倦睏，但是年輕的她照例做着針綫活兒。她樸素、溫柔而秀麗，雖為農家女，但性愛整潔，即使在晚上的自家臥室裏，頭上依然戴着白色的軟帽，軟帽近乎透明，周邊縫出裝飾性的皺褶兒；戴上軟帽，她是不讓屋頂的塵灰落在乾淨的頭髮上。母親的頭微微低着，臉的另面逆在燈光裏，皮膚上映出一道燦爛的金色；她前額寬闊勻淨，微微翹起的鼻子，文靜含蓄的嘴唇，下巴溫柔。母親穿着暗藍色上衣，但內有潔白的襯衫，肩上搭着寬大的紅圍巾，紅圍巾從後背搭上肩膀，又在胸前交疊起來。燈光，映到了她的脖梗，也把金粉撒在大紅圍巾上，紅色又映上她的臉龐；在白色軟帽和白襯衫的襯托下，大紅圍巾更顯得深沉而高貴，這是米勒獻給畫中年輕母親神聖的綬帶！

在燈下面，靠近豎杆，是母親縫衣的手，觀者的目光，很容易從燈的位置移到這隻手、這雙手上，讓思緒從現象界上升至精神界。手難畫，燈光裏的手，因為失去綫條的清晰更難畫，但是，米勒把母親的手畫得如此準確生動甚至出神入化。母親的左手捏住毛衣，右手捏住

針，把細綫平緩地拉出來，然後用挺起的小指輕柔地扯緊。這拉完長綫的瞬間，被米勒表現得無比完美，捏針的拇指和食指，戴着頂針箍的中指，壓住綫並微微翹起的無名指，恰到好處的造型，讓人感到了母親針綫活兒的嫻熟、靈巧和細膩。此時，她沒有看睡着的嬰兒，她不用看，因為她在守着，一切都平常，一切都平淡，但恰恰是母親，給予嬰兒熟睡的甜美，也正是這雙手，為孩子締造出幸福的明天。

母親，孩子，母與子。母親這個詞，就包含着自身和他人。克里斯蒂娃，法國作家，她從母子的原初關係裏，看到的正是米勒畫中所表現的"存在的安詳寧靜特徵"。當人說，母親在，就意味着她"與他人在那兒"，這個"他人"就是母親的孩子。即使剪斷了她與孩子的臍帶，但孩子永遠是"我"，是性別不同或相同的"我"；我為"我"哺乳，我為"我"安睡，我為"我"縫衣，我用雙手為"我"操持忙碌，我為"我"種種難處而憂心牽念。母親是無私的人，母親又是自私的人，她也因為"自私"為子而無私。她就像這盞燈一樣默默地燃燒消耗着自己，為"他"照明也為"他"啟明，所以克里斯蒂娃說，是母親開啟了時間和光陰，她以仁慈的情懷激發兒女的渴望。別爾嘉耶夫也曾說，嬰兒來到這個世界上"是無援的，他們因寒冷而戰慄，他們被丟棄在這個可怕的、異己的世界上"。但是，不怕，有母親和你做伴兒。你看，在《縫衣女》裏，母親把黑暗擋住了。在《熟睡的孩子》裏面，小床底下是濃重的黑暗，但母親把她的一隻腳伸到那裏。

在大量作品裏，米勒特別重視黑色的運用。在年輕母親的身後和凳子底下，是黑色，牆面是黑色，且不說屋子外面是無邊的黑夜。黑暗在屋子裏圍攏，在瀰漫，但又被燈光所驅逐，光與黑形成無聲的戲劇效果。在《熟睡的孩子》中，雖然是在黎明後的早晨，光已越過窗台進到屋裏，但童床下的黑暗仍然滯重。孩子是怕黑的，在他們眼裏，黑是神秘的邪惡和夢魘，是要把他吞沒的危險。但是，只要母親在這裏，她也把秩序帶到近旁。她好像在說睡吧孩子，儘管世界上有黑夜，但也有白天，有陽光、燈光，還有上帝的光芒，媽媽領受了上帝的光來愛你，你要適應陌生和秩序，不要害怕，我用愛來為你鋪床，它會成為你一生平安的底色。

色之惑

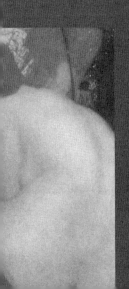

詹姆斯·喬伊斯把藝術分為"合宜"與"不合宜",而"不合宜的藝術所喚起的情感是動態的,譬如欲望或厭惡。欲望驅使我們去佔有,去獲取某個東西;厭惡驅使我們拋棄某個東西。喚起這種情感的藝術,要麼是色情藝術,要麼是說教藝術,因而都是不合時宜的藝術。"反之,合宜的藝術其審美情感是靜態的,它使人的"心靈被拽住了,然後被提升到欲望或厭惡之上"。

克立姆的藝術,是情色的藝術。

維也納產生克立姆這樣的大畫家,決非偶然,這首先歸諸這座名城曾經是歐洲著名的性都。克立姆生於城郊,習於城中最後終老於此。他以情色為繪畫母題,傑作佳構絢爛流麗,但沒有猥褻下流。今天維也納機場的候機樓裏,巨幅壁畫便是克立姆作品的放大版。在商街散步,時時可見克立姆的"影子",櫥窗、廣告牌,甚至有專門以他作品裝潢、裝幀的工藝品商店:提兜、本子、日曆、明信片甚至書籤,並且烤製在瓷杯、花瓶、盤子和錶盤上。

莎士比亞在他的戲劇裏,塑造了安魯哲這個人物,他言行有德卻卑鄙奸詐、荒淫無恥。莎翁把故事地點就放在維也納,因為這裏娼館沿街、妓院遍地。當年,沙皇亞歷山大戰勝了拿破崙,一時成為歐洲的霸主,後來帶上他的隨官親信受邀訪問維也納。經過連年戰爭,戰場上血肉橫飛、雨淋白骨,醉生夢死成了好多人的信條,這裏也成了香艷風流的福地。君王廷臣、貴婦民女,暗地裏甚至不避嫌地賣春、納妓或私通。沙皇的侍衛官這樣記敘道,這裏隨處都有唾手可得的魚水之歡,"而大街小巷似乎熙熙攘攘地擠滿樂於獻身的農家姑娘。肉體的供應源源不斷,令人無法抗拒,……必須說,下層階級女子的墮落淫蕩到了令人難以置信的程度"。而警察報給朝廷的密信是:"性病暴發,迅速蔓延。"

克立姆所處的時代，正值十九世紀末，哈布斯堡王朝漸漸沒落，經濟衰退；貧民越增越多，生活沒有救濟，而且嚴重的肺結核病一度流行。生意場上的土豪，股市上的暴發戶，用金錢就可以買到爵位，成為貴族出入宮廷；上流社會充滿了野心和嫉妒，奢侈和敗德充斥着城市，頹廢享樂者在麻醉和放浪中得到刺激的快感。這時的克立姆，已經譽滿畫壇，成為分離派的領袖人物。他發跡於這塊艷土，卓然成家，寫性、愛性也享受性福。他可以筆下生花描繪出兩性相悅的場面，又可以揮金如土在豪宅裏沉湎色情。據說，他的畫室簡直就是花房，經常有數十位模特兒聚集等待在隔壁房間，而且大多是風塵女子；她們衣冠不整，無聊地在走動、嬉戲，相擁相吻，輕佻而狐媚。

當克立姆放下畫筆，就在女人堆裏和她們逗樂、取樂和娛樂，然後又把體驗的情景描繪到畫布上。克立姆就是這種天才，他能在禁忌的邊界上遊走，在道德家不齒的地角栽種罌粟。他的筆下，大多是性的詩篇和色情之歌，它直白又含蓄，寫實又帶着深刻的暗示和象徵；他以修辭般的裝飾風格，大膽展示人性中的肉欲，但從不激發人的罪念，反而感到了滿目的華美，華美之下，又透出人生空虛的縷縷輓唱。

TWO

色情，就是玩性或者性癮；性，這種天然而在的生命續種的本能，只有在人類這裏變成了嗜好和癮。在這個世界上，只有人是最不安分的，唯有在人這裏才會產生色情。其他動物的性，只是為了繁衍，甚至只在適宜的季節才可發生；在動物那裏，不會有性苦悶、性變態或者性出軌，更不會有性虐待的事情，而且好多動物雙雙恪守着忠誠，只有人才會在性裏尋求快樂。人嚥下一口禁果後，覺醒的首先就是性。他以性而生子嗣，也因生而原體必死，人也明白了此生之易哀，他反復經受着生存的辛勞和煩憂，也漸漸感到了徹底的虛無，他需要定時定期地寄託、排解和轉移身心的壓力。他需要醒，也需要醉；需要情感，也需要理性；需要神，也需要鬼；需要高尚，也需要低俗……這外表光鮮的動物，既頂着聰明靈光的腦袋，也夾着一個污穢的出口。性，人性；男性，女性；孔子曰食色，性也。——人，注定離不了這個性。

克立姆正處在歐洲後工業時期，有人把色情氾濫歸之於資本的人格化。馬克斯‧韋伯嘗言，這個社會的特點是，"人竟被賺錢的動機所左右，把獲利作為人生的最終目的"。為了錢，人可以出售自己的體能、智能、技藝或才藝，無所有的人只能以體力謀生。有了錢，什麼都可以買；沒有錢，什麼都可以賣；身邊無物可賣，那麼，色情業就招募賣自己的肉體和色相者，——這些人並非全都貧困無着，有的就是靠姿色行走此生的捷徑。美女麗人簇擁着畫家克立姆，她們少有人想到獻身藝術甚至欣賞大師的境界和品位，多是以美貌和色欲激發克立姆的快感和靈感，然後從他那裏得到更多的先令和金銀珠寶。買與賣，淫蕩與創造，就這樣籠罩在一種光環裏，甚至還浮動着疑似愛情的香霧。於是，色情就分出了層次高低，世界有時就這樣荒謬和荒唐！

《金魚》是克立姆的傑作。有的評論家如此言道："他描畫的女性，看起來雖然都在陶醉中，很恍惚，但奇怪得很，大部分都表現得很冷靜，毫不會衝動。"（劉振源）可是在《金魚》裏，卻在外表的冷靜中表現出了高潮狀態的些許衝動。居於下方的女人蹲着，但又像半蹲半起，又起又蹲，又蹲又起，並且隨時要站起來。作為畫中突出的主要形象，她上身前弓，並且微向左扭，弓起又左扭，是為了突出她的臀部。克立姆稍加誇張甚至誇耀地塑造這個裸體女人臀部的豐碩和肥沃，在造型裏有着似抬非抬、欲落欲抬的動感。右邊的輪廓綫，從肩膀到後背，綫條有意地生硬，但從腰肢到臀底，卻是纖細流暢的弧綫；而左側的邊綫，從腰際開始勾勒出大腿，使它如此飽滿結實；股溝用隱約的紅綫，並讓紅色髮稍飄到這裏，是在暗示什麼。裸女的左臂支撐在大腿上，故意壓住也掩住白皙的乳房。

畫面中間是金魚，但只是從左側探出頭來。金魚沒有游動，只是靜止於水中。水是魚的世界，但克立姆沒有畫水，他以精湛的技法，把四位裸女共置於水中，以她們的姿態和綫條來襯出水的深沉和透明。溫柔的水，軟幻般的浮力和浸潤肌膚的水，人的肢體只有在水裏才會盡情地舒展，他筋骨鬆弛，酥鬆，皮膚感受着莫可名狀的滑膩之親。水是女性的，也是母性的，它靈活、溫存又如子宮裏的羊水，隱喻着滋生、養育和分娩，所以才有人形容女人是水做的，她們柔情似水。水在輕輕地盪漾、波動，而兩情相悅也就如魚戲水。看克立姆的這幅畫，東西方藝術在感覺上和意象上，竟然如此相同。探出腦袋的金魚，居中並在四女之間；腦袋也是金魚的臉，這麼個魚頭，被畫家描繪得非同反響。牠閉合

着嘴，肥鼓鼓的下頜，瞪着眼睛，顯然被擬人化。金魚並不漂亮，甚至醜得如同青蛙蛤蟆的腦袋，帶着片片疙瘩斑點，但是，這醜或許就是牠吸引異性的魅力所在。金魚的頭是往上翹的，帶着一種自得的微笑，這微笑裏包含着調皮、詭秘、滿意、輕浮和玩世不恭；牠閉着的大嘴用紅綫勾出，顯示牠含而不露的吞噬與貪婪。牠有金子的顏色，腦門、下頜和腹底有着紅點，這或許是財富和地位的象徵，所以牠高傲又高貴，有着王者風範，為了這色情的盛宴牠怡怡然出場，出場的牠目不旁視，老練從容也故作深沉，但又掩不住心中的快意。這翹起的魚頭，便是男根的勃起，也是克立姆本人的自況。

構圖依然是克氏固有的風格。人物的組合與穿插，在類似中國畫的條幅上進行取捨，依然不以透視獲得立體感，卻在平面上形成精美的圖案意象，強調裝飾感但又不呆板，這首先要靠克立姆神奇的綫條。他的綫條靈動、靈活、靈巧，帶有天然的生命韻律。四個裸女，從下往上佈置，不論正面蹲立還是後仰，不論微微前傾還是後翹，因為是在水裏，就更加需要形體和形態的變化。畫面上，蹲着的裸女頭往左伸，然後是金魚，上面又有正反兩女，這便造成了重心的偏移，反而使右上邊的裸女更顯得輕飄和輕盈。各種姿式相互搭配，彼此呼應、對比，緊湊和空疏都恰到好處。裸女們的身體，弧綫、曲綫、雙曲綫，婀娜柔軟，一種縱向的浮力，從水底直到頂層。克立姆在中間巧妙地加上幾根水草，一束紫蓮色的水草柔蔓、嬌軟而綿長，在白嫩女體間蜿蜒搖曳，緩緩擺動，更使水有了深度和溫度。於是，看似平板的畫面全都生動起來，活了起來，形成一種華彩般的旋律。這還不止，克立姆又在上面撒上點點金箔和色彩，黑色、冷綠色、灰青、乳白，應合着響亮的金黃、朱紅和淡淡褐黃，像裝飾音符一樣，使整個畫面熱烈燦爛，令人炫惑而且亢奮！

回過來再看這下面的裸女，她皮膚白潔，從背到臀如圓鼓瑩潤的瓷器，但這尊瓷器此時並不冰冷，其內正洶湧着色情的熱流。她背對觀眾，佯作掩飾又轉過臉來往後看着。克立姆尤其擅長畫出女人求性的表情，這個女人眼神曖昧又大膽，既在暗示，又在挑逗，在火辣的纏綿中甚至帶有一絲邪惡。亂髮從上面蓋住了她半邊臉龐，又在下面放蕩地飄散。她的眼睛半睜半眯，眼珠斜在眼角，眼縫裏透出好像飲入烈酒後的潮紅，睏盼生光，浮浪的媚態裏傳出妖姬般的魅惑神采；這是勾魂的眼神，她好像捕捉到了一位風流客，一個獵艷者。她看他，

瞭他，瞭他，一眼就看到這個人的促促心跳和躁動的色膽。她朝他微笑，微開的雙唇塗着鮮艷如血的紅膏，如同熟透的番茄，既帶有招惹性又帶有攻擊性；紅唇襯着潔白的珍珠般牙齒，這是某種器官的另類表達。尤其是她朱紅色的又濃又密又長的頭髮，在輕盪着的水裏，好像在風中搖動，突然間一股急風猛地吹來，紅髮飛揚，狂放迷亂，像一團沒有約束的野火燃燒起來，熾烈而又熾熱，一縷長髮瞬間從上往下捲掠，一下子捲掠到她的臀下，好像把近前者引過來，然後把他纏住。

克立姆縱情而用心地描寫四位裸女的頭髮。在古老教義裏，女人的頭髮是受到重視的。《哥林多人前書》這樣說："凡婦人禱告或者講道，若不蒙着頭，就羞辱自己的頭，因為這就如同剃了頭髮一樣。……但女人有長頭髮，乃是她的榮耀，因為這長頭髮是給她作蓋頭的。"所以，長髮不單只是女人的標誌，在神意裏，它還為女人保持住知恥和羞澀，它以"蓋頭"示以虔誠也贏得了榮耀。在《金魚》裏，克立姆藉水盡現四位女子的長髮之美。左上方女子的頭髮是黑色一團，在色彩上與其他三人對比。另兩位女子橘紅色的頭髮顏色偏淡，偏朦朧。位於金魚頜下的女子只露出半臉，頭髮沿着臉側迂迴而下，從下巴流瀉到胸前。因為金魚既貼在上面女子的腰下又靠近她的臉，她慵懶地半躺在水裏，帶着甜蜜的倦意微笑。而遠離金魚的女子，克立姆僅畫出她的半身，細腰如蜂，形如花瓶，臉不重要了，重在渲染她的頭髮。兩位裸女的橘紅色頭髮在水裏大幅度地散開、飄開，像一團紅雲或一灣紅流，它和最下面女人朱紅色瘋狂的頭髮相補充。在這裏，在當下這個時候，這些個女人的頭髮，早已遠離了古老的教義和風習，它和神性、德性無關，只和風月場和金錢有關，它是色情的蓋頭也是肉欲交易的同謀，表喻着糾纏、誘陷、堆埋和窒息，甚至潛藏着致命般快活的魔力。

四位裸女三對一錯落，從右側往上形成一個空間，這當然是克立姆天才構圖中的有意為之。當他把點點金箔和各種色彩用上去，它就變成一個被美化的蛇頭形狀，一個鼓脹着的充滿汁液的活物，它根基於水底的污泥，腰莖細收，旺盛地從人體間歪着穿過，它好像在猶豫，也好像在尋找洞穴，它佔據了中間，分離開形象又貫通上下，和金魚腦袋相對應，成為一個性的圖騰。

作品的寓意、古意和深意便突顯出來，它想讓人們思考的是：誘惑和欲望。

這個人間世，充滿着誘惑和欲望，而誘惑和欲望既是對應的，又往往是同體相生，它使得這個社會繁雜、繁亂而精彩。誘惑，外在的誘惑和內在的誘惑，而內在的誘惑便是欲望的產生。誘惑的根鬚和欲望的根鬚常常纏繞在一起。人這肉性的動物，從生下來就是虧空和欠缺並且連續地虧空和欠缺，這需要不斷地填充、補充和豐富，而人又常常沒有知足而止，因為誘惑總在身邊和眼前。當欲望得到滿足後，它就凋落了，枯萎了，但幾乎在凋落枯萎之前新的欲望已經又生；此欲望尚未完成，新欲望已經在心裏着床；欲望連着欲望，欲望和欲望交合，因為還有欲望着的欲望，甚至有了欲望叢、欲望群和欲望簇，這又因為誘惑連續不斷地向欲望發送着石火電光，像施以法術般給人內生的動能。誘惑永遠遍地開花，誘惑無處不在又漫無邊際。《聖經》中曰："你們受的引誘，無非是人普遍接受的。"這即說明所有人都處在各種各樣的誘惑之中，而且全都是"接受"的，任何誘惑都不在人類之外更不在人性之外，存在即為合理，合理且也合情。精神的誘惑，物性的誘惑，然而精神的誘惑總是和物性的誘惑相粘連；低級的誘惑，高尚的誘惑，然而高尚的誘惑又總是暗通着低級的誘惑。荀子曾經說過，"目好色，耳好聽，口好味，骨體肌理好愉快"。看上去都是肉體和物質層面上的欲望和誘惑，然而，所有物質上的都是精神上的，"骨體肌理好愉快"，這個愉快不只是吃好、穿好還有玩好，當然也包括着性的要求甚至色情。

誘惑是從誘開始的，它是誘導和誘引，它瞄向人也被人瞄上，欲望明亮起來甚至上火，然後便入了"惑"，這又是欲望對欲望的邀請和拽拉，它開始是悄然的、不透明的，使人昧然而惑，惑是猶豫，惑是疑惑或者迷惑，待完全被吸引後就接近了惑亂，使得欲望者欲離不捨，欲罷不能，反而欲遠卻又更近。俄羅斯學者尼爾·索爾斯基曾經詳細分析了欲望，並且劃分出三部曲：起先，是人的意念和情感在引誘面前萌發了，並且很快把目光對準它、凝視它而忘卻其他；然後，他的意識越來越貼近、集中到引誘這裏，並且越發執着、專注而且頑固；最後，誘者牢牢地俘獲了欲望者，人就成了興趣的奴隸。

曾經有人說過，所有的誘惑都是向下的、負面的和貶義的，因為人在真誠、正直的狀態下不存在誘惑，尤其當人不斷檢省自己、修業進德

的時候，就會減少、避免直至抗拒了誘惑。然而太多的事實和案例都在證明，人就怕加碼，就怕出價。他越要超越俗塵拔高自我的時候，恰恰是與誘惑、欲望最強烈的對質時刻，因為他和誘惑照面，和罪性貼心，如果人真有個所謂的靈魂，恰是這個東西被撕扯、扭曲得最痛苦的時候，雖然他外表依然從容平靜，謙謙溫良，但他沒有離開誘惑。尤其當人自認為賢者、聖者，而且人常常有着自聖情結，此時他已被一種更嚴重的誘惑所奴化，這就是名譽和虛榮，他已經成了"德表"甚至"德婊"。應該記住帕斯卡爾的話："人既不是天使，又不是禽獸，但不幸就在於想表現為天使的人，卻表現為禽獸。"俄國思想家梅列日科夫，在評論果戈里的文學裏，不經意說出一句非常精闢的話："魔鬼的主要力量在於，它能夠顯得非其所是。"

我眼中的《聖經》，首先是一部社會心理學經典。在《羅馬人書》第七章裏，它對人心、人性作了如此剖析：

"然而罪趁着機會，就藉着誡命叫諸般貪心在我裏頭發動；……"注意，藉着誡命。

"因為罪趁着機會，就藉着誡命誘我，並且殺了我。"注意，又是藉着誡命。

"我也知道在我裏頭，就在我肉體之中，沒有良善；因為立志為善由得我，只是行出來由不得我。"

"但我覺得肢體中另有個律和我心中的律交戰，把我擄去，叫我附從那肢體中犯罪的律。"

"我願意為善的時候，便有惡與我同在。"

這便是誘惑的力量，所以信徒們即使住在修道院裏，也驅趕不走誘惑；有人用鞭子或什麼刑具罰虐自己的肉體，到沙漠或者懸崖上結廬悟道，粗衣糲食抵制誘惑，但還是不敢自詡為聖，一旦開口必犯傲慢之罪。是的，魔鬼顯得非其所是，而且藉着神的誡命讓人輕鬆就範。所以，"好色之徒"王爾德說："我什麼都不怕，就怕誘惑。"巴塔耶目光如炬，他說："因為我們全部服從欲望，因為我們全部向欲望讓步，——甚至聖人在受到誘惑時也是如此——沒什麼能更好地滿足我們不可抗拒的要求，沒什麼更忠實地表達我們靈魂的秘密。"連聖人也是如此，恰恰

這個"聖"成為他隱蔽、隱瞞的鍍金甲殼。在所有的誘惑裏，最基礎也最貼緊人的，是食之誘惑和性的誘惑。我曾看到一位作家的真言，他說，那個樓，"是讓所有男人好奇且嚮往的地方，是正人君子深惡痛絕又時常惦記的地方"。

克立姆在這裏畫出的，簡直就是一處水下的娼館，毫無避諱地展示着色情，它激情而淫蕩，但在背後流露的，卻是人的焦慮。維也納的人們，對錢和財富的欲望，對權力的門第的欲望，欲望破滅後的欲望，資本化中的消費欲望，——消費物品，消費風景，消費酒肉歌舞直至消費美女；消費完成，空虛又來，然後再用新的消費充值。"太陽出來，熱風颳起，草就枯乾，花也凋謝，美容就沒有了。"經文裏這句話，反而成為商女們的一種敦促，漂亮、年輕和風情，成為自己過時不在的珍貴資源和資本，那就誘惑男人尤其是富人的欲望，從他們的種種焦慮和空虛中賺取金銀。看這女人蹲在地上，毫無羞恥地歪回頭來，好像告訴看見她並走過來的人：看，我嬌艷，我性感，你知道我需要什麼，只要捨得或者慷慨支付，我會隨着你出手的數額遂你所願，消解你的疲憊和苦悶，增大你生理的快樂指數，向你奉獻火熱的愛情而且在限定的時間裏讓你感受到一個女人對你的全部純潔和忠貞。這是錢欲望和情欲望的交換、交集和交歡，事完之後，是否還會留下交情，只有鬼知道。

FOUR

色情，在人性的隱蔽處和隱秘處悄悄開放，自生，又自滅，然後又悄悄綻放開來。在道德的尺度下，色情破壞着生活的常規和秩序；它作為深深的本能，也給人帶來種種痛苦。可是，俄國作家弗蘭克卻給予色情相當的應允和寬容，他說，這種"淫邪本身的誘惑不是外部的快感，而是神秘之美、力量和包容一切希望的誘惑"。他還說，正因為有欲望和誘惑，才會滋生激情，它給予欲望者以勇氣和靈感，否則，就是肌體的萎靡和衰老，或者心靈的麻木、冷漠和陰暗，他的生活必是古板、僵滯和死寂的日子。別爾嘉耶夫的觀點和弗蘭克相似，如果沒有誘惑的招惹和刺激，也就沒有了生命的火花，"如果人生總是伴隨着嚴格的禁欲，人的欲望常常會被熄滅或消滅，也就因此消滅了美德的質料"。而俄國現實中的衛道者，他們冠冕、肅莊甚至冷血，給

原本生動多彩的生活和人生帶來種種壓迫和傷害，所以，別氏寫道：
"再也沒有比乾枯的、貧乏的美德更令人厭惡的了！"政治大師列寧，
當然看到舊道德對人們的身心造成怎樣的扭曲和傷害，在討論如何制止
許多城市色情氾濫的時候，他譏嘲地這般寫道，任何道義上的憤慨，百
分之九十九"都是假的"。更有甚者，法國作家薩德侯爵看到，性欲乃
至色情，它根本上不是純粹的生理本能，而是個體的"反抗工具"。玩
世不恭的罪錯在於個人，但是讓人不恭的罪錯根源，是那個社會現實。

從克立姆所畫的《金魚》裏，看不出畫家多大的視野。畫面中，水底
下，是陰暗的甚至陰冷的，雖然克立姆在上面營造出斑斕而絢美的意
境，但創作態度卻是嚴謹而且節制的。他把四位裸女，全都抽去了個性
特徵並且加以剪裁，符號化更加明顯。裸女們醉乎水中，恍惚若夢，輕
飄如仙，但畫家並沒有輕薄，因為他對性、對色情有着清醒的認識和理
解。在他看來，性就是佔有、攫取，是兩相分享又是彼此掠奪和侵蝕，
是汲取生命的精華，甚至接吻也是吸血行為。然而，人性的弱點，在欲
望尤其是色情誘惑面前暴露無遺。人常常標榜自己是理性的動物，他以
理性、理智來判斷應然與或然並控制自己，但往往會放棄理性跟着感覺
走，而且天空越來越藍，空氣越來越溫柔，有時候就是鬼差神使讓人走
上了岐路。實際上，既無鬼差，也無神使，"乃是被自己的私欲牽引誘
惑的"（《經》）人！是人自己，在"試探"面前失敗了。別爾嘉耶夫曾
說過，性是對人有"貶損"的，這個貶損就說明人失去了自主和自持。
神是看重在"試探"中勝出的人，"忍受試探的人是有福的，因為他經
過試驗以後，必得生命冠冕"（《經》）。從《金魚》畫作裏，我們似乎
品味到克立姆的苦惱和矛盾，就像他和那麼多女性娛悅後，反而帶來渲
泄後的倦怠和無聊，被"吸血"後的後悔和懼怯。他在畫面上鏤金錯
採，又用灰青、青黑，隱隱約約麼擦在裸女的肌膚上、輪廓上，尤其右
上邊的女子，邊綫青藍；左上邊女子，邊綫粗黑，使人想到了某種病
變。而這叢水草扎根在污泥裏，抽出六根細長的綫莖，又像是管狀物，
它黏滑、綿軟，如植物又如動物，是水草又像水蛇，它在水裏搖動着並
分泌着毒液，而且又像邪惡的繩索；它好像為這色情的盛宴助興，但又
會突然纏住裸女們的腰肢和脖子，讓她們沉淪、沉溺；她們在誘惑他
人，自己也在誘惑中斃命，最終變成水底下的四具白骨。

在後期，克立姆再畫美女、娼婦的時候，把骷髏和死神也加到畫中。他
明白地告訴人們，人必毀在他的放縱、放蕩和放浪上 —— 放浪形骸，

放浪之後，人即使存在，也成形骸！

今日的維也納，古典依舊，也更加現代。夜幕降臨後華燈璀璨，克立姆畫中的好多女子，依然活躍在特定的區域裏。我與哲學家嚴春友，專程去看克立姆的分離派紀念館。在館旁草坪上有一座雕像，四隻獅子拉着兩輪大車，站在車上拉住韁繩的，是一位謝頂的中年男人，不用說這就是畫家本人。不知雕像的初衷和本意，我認為獅子象徵着畫家的激情，而拉韁駕車的也是他本人，他要馴服獅子，又往往被激情左右。

此時，他要把車趕到哪裏？

我問嚴春友。

嚴教授戲曰：肯定是那個地方！

英雄岔路口

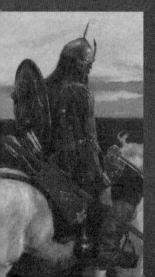

瓦斯涅佐夫善畫民間故事和歷史中的英雄，"十字路口的勇士" 據說來自俄羅斯古老傳說，他叫伊里亞·穆羅麥茨勒。

英雄騎在他的白色戰馬上，戰馬撒開四蹄，狂野地奔馳在無邊的莽原。這是一片荒蠻的王國，沒有人跡，天地間只有這一人一馬在趕路，跑在壓根就沒有路的路上。白馬如一股白色的旋風，如一片白雲拽着一縷白光，這是因為快速飛奔飄起的馬尾。白馬一會兒被密集的灌木遮住，瞬間又從林叢中竄出；一會兒越來越小小成躍動着的白色光點，一會兒又越來越大大如白色的雪團，聽得見鐵蹄急驟地敲打土地的脆響。白馬激情洶湧，快意勃發。太陽之下，白馬閃閃發光，炫炫耀目，偶爾還會聽到金屬輕輕叩敲的聲音，那是英雄的盾牌不住地碰擊着後背的鎧甲。

突然間，英雄發現了什麼，直覺和預感，讓這位久經沙場上的將軍立時感到了不祥！前面，立着一塊石頭而且上面刻着文字，它突然出現，突如其來，讓英雄只在一瞥的瞬間勒緊韁繩，只顧前奔的戰馬剎時難以收住，頭被拉起高高後揚，前腿一下子離開地面，全部重量和力量，頓時傾注到兩條後腿上，牠禁不住發出一串渾厚的嘶鳴，然後前蹄落地，站住；但是英雄還怕戰馬收不住野性，韁繩依然緊緊拽在手裏，讓馬低下頭來。

人與馬定住了，英雄才看石頭上的銘文。

草原上散落着許多石頭，遠近大小有九塊。這些石頭，被瓦斯涅佐夫描繪得怪異而且突兀。石頭全都呈灰白色、灰青色，石面上沒有肌理和裂縫，也沒有棱角，全都是光滑光禿，並且佈滿深深淺淺的凹眼兒，石面上生長着土黃色或黑青色的苔蘚和黴斑；這些石頭豎着、臥

着，半掩在草叢或者立在積水中；畫面上看不到山丘，不知道這些石頭從何而來、何時而來，似乎是洪荒時的遺存並且經過了冰河期，億萬斯年的磨礪和風化，讓它們冥頑沌混；或者是從天空墜落，帶着宇宙的密碼，似乎也帶上了神諭和天啟，瓦斯涅佐夫賦予這些石頭明顯的寓言神話色彩，石頭上不知何人甚至何神刻下這樣的文字：

"向前走，是死亡之路，步行、乘騎甚至飛翔，都沒有道路；

向右走，會妻兒滿房；向左去，金銀滿倉。"

此時，太陽已經落下很久，天地相交成極為遙遠的邊綫。貼在昏暗的地平綫上，一抹一抹細長的橘紅色雲霞也正在褪色。畫面全景式拉開，頗如今日之寬銀幕。作為光源的落日應該在右邊，底下幾道窄長的雲，也近也遠地靜止在那裏；青灰色的雲，被餘光映出微微的紫，漫開的鬆軟的白雲帶上了暖暖的淡黃；而靠近太陽那裏的雲彩，卻變得血一般鮮紅，這紅光遠遠地返照過來，映到刻着銘文的石頭頂上，又映到戰馬的白色鬃毛上，甚至映上了英雄的胸膛。暮色隨着日落，從大地上慢慢地浮動起來，從前面也從英雄背後的草原向這裏悄悄地圍攏，暮色會越來越濃、越來越重，它陰鬱、沉滯而潮濕，英雄和他的戰馬，很快就會淹沒在荒原的黑夜裏。不知道伊里亞·穆羅麥茨勒的故事從何講起，更不知俄羅斯民間傳說中他的生平經歷，尤其在眼前，不知他從何而來，因何而來，最後竟然站在這個所謂的岔路口上。有俄國評論家，從英雄的相貌上看出，他帶有東亞血統，有着韃靼人特徵。人與馬長途而至，必然關乎一次戰爭，但看不出他是孤身追擊敵人還是戰後離隊，然而箭囊滿滿，他披掛肅整而且身上沒有血跡。從畫中透出的蒼涼和孤單可以斷定，英雄很可能難以敵眾，被追趕後奔走迷路才來到這裏，他當然不是最終的失敗者，更不是落荒、落魄的逃兵，至多就是一次大意後的失算甚至失誤，驅馬避開了敵人的鋒芒。

英雄端正地騎在馬上，他穿着古代俄羅斯軍隊的青銅鎖子甲，肩臂上精硬的銅環密集相扣，背有銅片，腕有銅箍，鋼盔頂上豎着銳刺，脖子後面披垂着護網，身後背着鍋蓋一般的圓盾；箭囊斜掛在獸皮腰帶上，滿滿的箭桿上帶着白色箭羽；腰上掛着一柄沉甸甸的讓人望而生畏的銅錘。英雄肩背渾厚，臂力千鈞，堅硬的鎧甲和兵器閃着冰冷的光澤。他的右手握着一根標槍，槍桿很長，槍頭鋒利而寒光凜然；標槍的木杆漆成朱紅色，戰馬的配帶也是朱紅色，紅色和西天如血的殘霞遙相呼應，

而且在馬的白色鬃毛襯托下更加醒目，愈加烘托出英雄的威武和威嚴。看他執槍的手腕，手背繃起的青筋和鼓凸的骨節，凝聚着鋼鐵般的意志；粗壯的雙腿，足穿翠藍皮靴，靴尖有力地踩着馬鐙——僅用靴尖就足夠穩定。英雄的頭稍微低下，側着臉，只看到他粗糙的眉毛、黝黑的臉頰和濃密的鬍子；眉毛鬍子都已蒼白，他老了，但是武功依舊、雄風猶在、精神依然強悍！

此時，英雄正在冷靜地看着石頭上的銘文，陷入了沉思和默想，在示警般的岔路口上，他要做出艱難的選擇但又必須儘快決斷。這情景，恰如俄羅斯學者 B・科列索夫對古今英雄的論說："遠古的多神教英雄服從感覺的自然發展，什麼都無法限制他，他的行為狂暴、粗魯。本能的豪邁的粗魯就是他的勇敢。"而到了中世紀，英雄們"已經不無所顧忌地投入戰鬥了，算計着要取得'成功'，他大膽而'果敢'，……不那麼衝動，……掂量一切之後，敢於做出決定，藐視可能出現的危險。他的'勇敢'在於行為的堅定（儘管存在危險）。以前的英雄不考慮兇險"。

而這畫中的英雄，確定是在考慮兇險了。

<div style="text-align:center">TWO</div>

在英雄與戰馬右邊的地上，有一尊人頭骷髏和馬的骨骸。不知道人與馬死去了多少年月，他們的其他骨頭不見了，或許當人與馬倒斃之後，屍體很快被圍上來的野獸猛禽啃咬撕扯，把斷臂殘肢叼到、拉到別的地方；或者在四周留下的骨頭慢慢腐爛成渣，混入泥土。馬，只剩下頭蓋骨和脊椎骨，節節相連的脊椎已經分成幾段、幾截，肋巴全無蹤跡，只有幾塊朽爛的碎骨散落在草地上。旁邊的人頭骨，依然光滑結實，但是其他的人骨全無蹤跡。頭骨所在的地方，大致是人與馬同時倒在地上的位置。不用說，這也是一位馬背上的英雄，一位不知何朝何代的先行者，和眼前這位英雄一樣走到這岔路口上，因為當機未能立斷而死在這裏，岔路也就成為英雄的末路，而眼看悲劇又要重複上演，後來者要重蹈前人之覆轍。瓦斯涅佐夫讓骷髏和馬頭"復活"，讓他們分別與活人、活馬開始交流。人與人，馬與馬，目光形了平行綫，使得古與今、生與死，在嚴酷的環境和情勢下產生短暫

（容不得拖延）的對峙和對話，而且，骷髏和馬頭骨卻帶着暢快的微笑。

馬頭骨前面那個窟隆，瓦斯涅佐夫就把它畫成了眼睛。頭骨趴在地上，呲着四顆牙齒，表情中好像帶着死後的超然，也有終於見到同類到來的高興和感慨；它好像在問白馬你怎麼來到這裏，怎麼會來到這裏重走了我的死路，當你越來越走近這裏的時候，居然和我一樣沒有預判。而表情更生動也更複雜的是這尊人頭骷髏，兩隻圓深的眼窩在瓦斯涅佐夫筆下，居然依然有着“穿透”般的目光，這目光從黑暗深處射出來，帶着一種惡意的幽冷；骷髏的牙齒興奮地齜裂開，一顆門牙早已缺失；他在笑，在無聲地笑，笑得無限開懷；這笑裏有熱情，有可憐，更有蔑視和幸災樂禍。骷髏好像在說：你也來了，你怎麼來了？你終於來了，我終於等到了和我一樣下場的人，原來這世界上的英雄不只我走上了絕路，你居然也有今天！這岔路口，就是咱們共同的命運歸宿；多少年裏我在這裏苦苦反省，痛悔我是一介武夫，一位草莽之輩，居然稀裏糊塗地死在這裏；我和我的戰馬躺在這荒蠻之地，流風苦雨，冰霜冷月，甚至沒有一位人間幽靈前來造訪；你今天來到這裏，我終於有了同伴了，我的戰馬也有同伴了，我們再也不是孤魂野鬼，或許你的死，能成為替死鬼讓我超生……你還坐在馬上幹什麼？嘿嘿，下來吧，此處是鬼門，也是家園！

然而，英雄沒有動，依然穩坐在馬背上，上身直挺。這時候，他感到了深深的恐懼。置身在這個完全遠離人境、完全陌生的世界裏，前面那一片黑沉沉的藍，好像一片水域。雖然銘文告訴他三條路的不同結果，但其中會發生什麼，潛伏着怎樣的危險甚至遭到怎樣的厄運，他心裏完全沒底兒。黑暗越來越濃，黑夜越來越近，就要把大地上的一切全部籠罩和覆蓋。這時候，兩隻烏鴉落下來，一隻蹲在石頭上，一隻站在草叢邊，向英雄和白馬哇哇鳴叫。不遠處，一群野狼和野豬從水邊蒿草間悄悄向這邊走來，在牠們眼裏，沒有什麼英雄，只有人肉和馬肉的鮮美。牠們的前輩，曾經在這裏撕碎一位英雄和戰馬的皮膚，然後噬咬着逐漸腐臭的血肉，現在，很快，一場肉的盛宴又要開始。馬背上的英雄，已經看到狼群閃着兇狠詭詐的眼睛，看到牠尖利的牙齒和血紅的舌頭。

瓦斯涅佐夫最著名的作品，多推《三勇士》。三位古代英雄分別騎着白馬、黑馬和棗紅馬，高高站立在山崗上；他們身後不遠處，是逶迤的青山。據說三位英雄是三兄弟，大哥居中，左手握梭標，右手搭在額頭遠

眺，手腕上還掛着鐵錘，雙目炯炯，殺氣凜凜，連鬢的大鬍子恣肆洶湧；二弟執紅色圓盾，右手把劍抽出半截；年輕的兄弟右手倒提着馬鞭子，左手已經盤弓搭箭。三位英雄的造型如同山嶽，有着強大的張力和雕塑風格，真也如《詩經》所言："有力如虎，執轡如組。"雖然處在臨戰狀態，但人物是靜止的。相比之下，我更看重《十字路口上的勇士》，因為它更注重刻畫人物的心理。畫家沒有把英雄聖化，更不會神化，而是在嚴峻的時刻揭示人物的無畏和恐懼，他在恐懼中鎮靜的沉默和自我擔當。

岔路口，三條無路之路相交合又彼此分離，在生存和毀滅之間，在擁有財富金錢、兒孫滿堂和暴死荒原之間，讓英雄在黑夜來臨之前，在群狼撲來之前快速抉擇。在這裏，瓦斯涅佐夫描寫的是英雄的恐懼。這恐懼當然不是怕死，英雄平生，無數次和敵人在戰場上廝殺，多少頭顱被刀斧瞬間砍下，熱血迸濺，殘屍肉塊又被馬蹄踐踏。將士們的屍體就棄在黃沙草叢間，然後變成纍纍白骨，每到夜晚，多少熒熒藍色的鬼火飄來飄去，好像尋找還家或者回營的路口。他經歷多了，見多了勝利、慘勝和慘敗，但他沒有恐懼。當號角再次吹響，對陣的兩軍立時又會血脈賁張，瘋狂地吶喊着衝向敵人，就像傳說中的基輔大公斯維亞托斯拉夫，率領他的士兵頭枕馬鞍，露宿野地，在出擊的時候大公慷慨激昂地號召戰士們："我們不能玷污俄羅斯國土，我們要把屍骨留在這裏，雖死猶榮，逃跑會使我們蒙上恥辱。"將士們揮動刀槍高聲喊着："你戰死在哪裏，我們也戰死在哪裏！"所以，英雄不懼強敵，不懼末路，懼的是壯志未酬！

洛夫克拉夫特說過："人類最原始、最強烈的情緒就是恐懼，而最原始、最強烈的恐懼就是對未知上的恐懼。"在畫中英雄這裏，未知的恐懼是雙重的，他不知如何選擇，其後果會有怎樣的連帶反應，會不會損害甚至葬送了他的事業和夢想，還有他戎馬疆場建立的勳績和英名。再者，處在這無人的天地間，此時相伴的卻是一尊人頭骷髏和馬頭骨，如果他在此死去，沒有回音，則會無聲無息地重複着這位前輩的命運。而在他的故地，他營盤上的士兵們，全都不知他的去向和結局，只能以失蹤稱之而且產生無數種猜測。失去了英雄的價值空間，他在人們心中的形象根基，開始了動搖和滑移；失去根基後，他英雄的名分也會被懷疑甚至質疑，最後，只留下一個流入到無底黑洞的姓名。這是人間記憶對英雄最無奈也最殘酷的腰斬，對暫且活着的他，

也已經是最窩囊最恥辱的半截性死亡！

他離群了，失群了，孤單的英雄感到了孤單，隨從的戰友只有胯下的白馬。三勇士那是英雄群體，英雄在群，可以有幫襯和援手，可以相互策應或助陣，而眾人的氣場可以催化着英雄的膽量與豪氣。人的天性裏，都有着不同的怯懦和軟弱，而舉大事必有結夥和同志。而孤單的英雄陷入危難的絕地後，自己就是自己的夥伴，自己就是自己的主宰，他必須自謀，自斷，自我出手，自我拯救，如果走到絕路天要滅己時候那就自殘！只要未到絕境，孤單必須變成孤膽！魯迅先生曾經感嘆："中國少有敢於單身鏖戰的武人"，而卻有一些人賤卑虛張，假冒英雄的膽量，"倘若遇到攻擊，他們也不必自去迎戰"，因為這是一些 "蹲在影子裏張目搖舌的人"，而且數目極多，自以為亂噪就可以獲勝，"勝了，我是一群人中的人，自然也勝了；若敗了時，一群人有許多人，未必是我受虧。……他的舉動看似猛烈，其實卻很卑怯"。但是，"……有 '多數' 作他的護符的時候，多是兇殘橫恣，宛然一個暴君……" 這樣的人，斷然不會歸到英雄名下的，那只是藉着人群壯膽的懦夫。真正的英雄，唯在孤身一人面對兇險的生死時刻，他的那枚苦膽，才會生發出烈酒點燃後的藍色火苗！

英雄低頭，白馬也在低下頭。

英雄如果問白馬，你在想什麼？

白馬會說，我在想你所想！

THREE

白馬當然跑累了，也餓了，滿眼都是青草，在牠鼻子下面散發着清甜味道。可是，白馬沒有食草的欲望，牠垂下頭和馬頭骨默默相視、惺惺相惜。馬頭骨貼在地面上，從後面的椎骨可以看到、想到，牠可能在倒下的那一刻，脊椎骨是扭斷的、折斷的，這是一種痛苦和絕望的姿勢，一種悲壯的死亡定格。瓦斯涅佐夫擅長英雄塑造，當然也擅於畫出戰馬。作為戰馬，牠和普通的馬匹在生命本質上判然有別，牠不僅僅是拉車負重的牲口，更是一種武器，甚至就是配上鞍韉的行伍軍人，當牠和騎手參與了戰爭，人畜就變成了生死相依的戰友和兄弟，尤其與英雄為伴的

戰馬，牠的今世甚至前生同樣也是英雄。這白馬微側着站在觀眾面前，牠身材修長，肚腹滾圓，後臀渾實靈巧，經年的奔馳使牠大塊的肌腱從皮下隱約顯出，毛色潔淨發亮；當牠低下頭去，頭和脖頸形成一個瀟灑有力並且內收的弧綫；可能因為地域寒冷氣候的造化，馬的鬃毛又厚又密又長，毛裏面夾着柔軟的絮狀的絨毛；鬃毛一絡一絡、一層一層從脖梗上披散下來，而且優美地、輕盈蓬鬆地披散到腿前面；而馬的尾巴，從尾根開始，又是蓬鬆輕盈，幾乎垂到了地上；馬頭上，還有兩大絡白毛從兩耳間分開下來，白毛之間，眼睛明亮深沉；尤其是牠的兩隻耳朵，尖削平伸，形如兩把短刀；粗壯的四腿如同立地的木椿，鐵餅般的蹄子重重地踏在地上。一縷晚風悄然吹來，白毛微微飄逸，更使白馬英氣勃勃。想牠多少次背馱着主人，勇猛地衝入敵陣，四面刀光劍影，淋漓的鮮血濺到牠的皮毛上，散發着一股一股嗆人的腥氣；戰馬即為戰爭而生，戰場就是牠馳騁的舞台，血腥愈加激發出牠身體裏的獸性甚至魔性！

戰場，也被瓦斯涅佐夫作過全景式的描繪。同樣的黃昏殘陽，無光的落日即將沉入一片黑雲，天空瀰漫着霧霾，愁雲慘淡，由近及遠的戰場上全是死去將士們的屍體。一根長長的利箭，幾乎筆直地插在戰士的胸膛上；一名戰士死了，手裏依然抓住紅色箏式盾牌，長長的蒙古彎刀擲在一邊，但屍體卻把敵人死死壓在底下；另一位戰士枕在敵人的胳膊上死去，但依然舉着彎弓，想要把最後一支箭射出去。畫面正中，搭在烈士胳膊上的，是一把巨大的俄羅斯斧子，斧子不知砍死了多少敵人，骨頭都把斧刃咯出了殘口。兩隻巨大的禿鷲，看到這麼多屍體，居然在半空中就爭鬥起來。一隻黑色禿鷲已經吃飽了甚至吃撐了，正疲倦地蹲在草地上慢慢消化着胃中的肉塊。草地上，點點白花瑟瑟開放。可是，瓦斯涅佐夫卻沒有畫出戰馬，戰馬撤離了，跑走了，牠被戰士們找回後，休戰幾日會再次出征。眼前這匹白馬和馬背上的英雄，多少次經歷了這樣的戰鬥，和敵人殊死相搏不懼喋血沙場，但沒想到今天卻走到這岔路口上，壯心不已，壯心不甘！人也如此，馬也如此！白馬低下頭去，好像帶着深深的自責，自己怎麼會把主人帶到了這個地方！

可就在這時候，一隻雄鷹飛來了，牠的眼睛看着左前方，並且向前展翅飛翔。

向左去，英雄會刀槍入庫馬放南山，從此過上榮華富貴的日子；而向右去，則會享受愛情和天倫之樂。我不明白左路和右路怎麼會對立起來，金銀滿倉也會子孫滿堂，而且英雄可以把武功和對公國的忠誠傳給兒子們，看着新一代的英雄在家院裏長大。在這時候，真正的英雄是不會旁騖的，他也不會後退，義無反顧恰是末路英雄高貴的品性，即使遠離了營壘和族群，一下子進入了虛無般的真空地帶，但他雄心仍在，尊嚴仍在，因此向死而生往往會絕處逢生！果然，在傳說中，伊里亞·穆羅麥茨勒策馬向前，無畏赴死，結果被四萬強盜包圍，但是英雄戰勝了強盜後，又解救了被女巫囚禁的一群武士，然後才騎馬向左，果然有大量珍寶。他把這些珍寶全部散發給乞丐和孤兒，自己頤養天年。

刻着銘文的石頭，就是伊里亞·穆羅麥茨勒的紀念碑！

午茶時的主

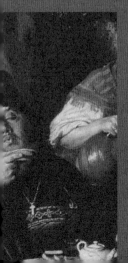

已到晌午時候，在莫斯科郊外這個叫梅蒂希的地方，神甫們要用午茶了。

三位神甫來到此地，而且都是高級黑袍僧侶。要人至，必有要事。或者是來隆重傳道，抑或前來視察下層教區，老、中、青三位。向遠處看，年老的神甫依然安靜地坐在木房子前的廊台下，正耐心解答着坐在對面一位婦女的困惑。看不清老僧的眉眼細部，只見黑色高筒型的僧帽蓋過額頭，灰色的連鬢大鬍子飄在胸前，雖然到了午茶時候，但他仍然沒有厭倦。而年輕的神甫顯然已經腹飢口渴，他好像前去催過僧師然後又返回餐桌這裏，邊走邊把杯子裏的熱茶倒入淺碟，稍涼即飲。眼前這位中年神甫，畫中的主角，已經坐在桌子前享用午茶。

看情景，這個地方並不富餘，午茶場所的佈置是簡單的甚至簡陋的。在大樹底下臨時平出小塊地方，因為地勢較高倒也空敞，然後擺上桌椅板凳，木器做工粗糙，而且全都破舊，板面和四腿都裂出細紋，油漆早就褪色，桌子椅子腿上沾着厚厚的黑垢；鋪開的桌布當初是漂亮的，白底繡着紅色的圖案，但用得久了，布面早被污漬成灰黃，上面還有一塊巴掌大的髒補丁，這倒也合乎東正教節儉、樸素甚至禁欲的理念。但是，神甫的午茶不可馬虎，當地這位婦女勤快利落，她把寬鬆的袖子挽到胳膊肘以上，把敦粗大肚的銅飲擦得發亮，不見丁點兒鏽跡和灰點。在神甫起身過來的時候，她就將熱水沖進這把扁圓的中國式小茶壺裏，把泡好的紅茶倒進神甫的玻璃杯，然後，又抓起罐子往銅飲裏續水。

好像是俄羅斯的春末夏初，正午的太陽照在身上會微微發熱甚至出汗，人可以在樹蔭下就坐，但在晨晚夜間，仍有薄涼。看神甫穿的長袍是雙層的，有淡灰色的襯裏，內衣的袖口仍然扣緊。這婦女忙裏忙外，肩上仍然繫着披巾。天空淺藍，飄着些淡煙似的微雲，微雲又被陽光映出些

微黃。大樹上的葉子已經密了，嫩芽嫩枝旺盛地生長，陽光照着枝幹和葉簇，又落到樹下的場地上。場地四周，小片小片的野草，細細梗莖上開出滴滴點點的紅花。沒有風，但這位婦女細心周到，防止偶然吹來的小風颳起塵土，特意在樹杈間繫上一塊布簾，而且繫得非常結實；畢竟是鄉下，這塊布簾也相當髒了，灰不溜秋好像八輩子沒有洗過。

右下面有幾座民房，一家屋頂的煙囪裏，冒出一縷藍色炊煙，他們也在準備午飯。

中年神甫有架子，很擺譜兒，他把茶水倒在淺碟裏，手捏銀匙加了糖，剛要喝的時候，桌前來了兩個乞丐，是一位中年男子領着一個孩子，這太敗興、太煞風景，於是，故事就在午茶的桌子兩邊展開。

畫家彼羅夫尤其善於敘事。這幅《莫斯科郊區梅蒂希的午茶》，故事不複雜，有限的平面截止了情節的連環，但可把細節精縮其中。這段時期，彼羅夫的主要目光對準了東正教會，連畫多幅作品，直指其腐敗、變質和虛偽，我以為此作品最凝練、最辛辣也最尖銳，其中包含的信息更具有密度，在作者貌似冷靜的風格裏積壓着深沉的激憤。

三位神甫全部穿着黑色長袍，頭戴黑僧帽。在東正教裏，唯有最高階層的神職人員才着此裝。成為黑僧侶，頗似佛門出家受戒。他首先要在教堂舉行剪髮儀式，儀式尤其莊重嚴格；受戒者在教父的主持下，面對十字架和牆上的聖子聖母像莊嚴宣誓，誓言有三：絕財，一生不置私產；絕色，平生不娶不嫁，獨身至死；絕意，唯教會之命是從，不能有任何個人的主見、意見和念想。所以，這誓言又被稱為“絕誓”，誓言發出，就意味着與俗緣了斷，斷絕、棄絕甚至決絕當世的煙火人生。割捨了錢財、性欲和私我之想後，這活着的身體和空淨的靈魂就完全靠近了上帝，聆聽神的話語並傳祂的道；這樣，黑袍僧侶就被視為地上最忠誠堅信的神僕，當然也人格高尚、德性高潔，人們甚至稱頌他們是聖品或者神品。按俄國的法規，只有成為黑僧侶，才能晉升教階。

這尊飽滿的銅飲放在桌子上，而且居於畫面中心，它也作為分界隔開了神甫和乞丐。神甫坐在椅子上，貼切地說是坐躺着。神甫不高，但粗胖，雖然黑袍寬鬆，仍然可見身上的肥膘和便便大腹；豬頭般的腦

袋，圓胖的臉膛，密集的紅毛鬍子火焰般圍在四周；他眉毛下斜，大眼泡兒，嘴不大但唇厚，唇上兩撇細八字鬍兒，肉凍般的腮幫子，臉相俗氣；經年的養尊處優使他膚色微紅，手指肥短，手背肥厚，怎麼看也是個蠢笨的傢伙。他裏穿外套的黑衣黑袍，面料中帶有蠶絲，閃着光澤，前胸上有用金綫繡出的以十字架為題的精美圖案；掛在脖子上的一枚銀十字架，上面是成串的珍珠，左手腕上還套着豆粒大的唸珠，伸在桌子底下的皮鞋擦得賊亮。看派頭他很高貴，他也意識到自己如此高貴，他是從莫斯科某座雄偉輝煌的大教堂來到郊區這裏，當然就有些屈尊，尤其當兩個乞丐站到他的桌子前，他的高貴立時就成了高傲。彼羅夫刻畫人物的非凡動力，就在於抓住這個瞬間。神甫臉上的皮肉倏然冷凝，眼皮一垂就蓋住了眼球，頭幾乎本能地向右一偏，不想直視這兩個窮鬼，但目光卻從瞇起的睫縫裏透出來，透出強烈的厭惡和厭憎，還有卑視、蔑視與歧視，威而不發的怒氣盡在其中；他不說話也懶得搭腔，卻把茶碟子湊到嘴下，噘起雙唇，往熱茶裏吹出一口涼氣兒，彷彿能聽到"噓"地一聲，他全部的慍惱都在這一"噓"的氣流裏！

婦女立時明白了神甫的意思，她一手握住罐把兒一手推着中年乞丐，讓他們趕緊離開！

```
                    TWO
```

東正教又稱正教，在基督教派裏他們認為自己是正宗和正統，唯它才是弘揚上帝之道的會門。上帝教導信眾，要行公義，好憐憫。任何一位熟讀經文的信徒，都會記住《馬太福音》裏這段文字："主要向那左邊說：'你們這些被詛咒的人，離開我，進入那為魔鬼和他的使者所預備的永火裏去！因為我餓了，你們不給我吃；渴了，你們不給我喝；我作客旅，你們不留我住；我赤身露體，你們不給我穿；我病了，我在監裏，你們不來看顧我。"當眾人對主辯解，他們並沒有看到主飢餓口渴和赤身露體並且生病坐監，這時候耶穌說出了極為重要的話："我實在告訴你們，這些事你們既不做在我這兄弟中一個最小的身上，就是不做在我身上了。"他提醒眾人，對任何人行善施愛，就是做在了主的身上，也就榮耀了主的道和上帝的光。東正教為了踐行其誠，編寫出《治家格言》，要求信徒"遵循教規，良心純潔地生活"，他們要天天祈禱，自律持齋，多做好事。後來，又有《伊茲馬拉格達》手冊發佈，

勸告人們：“要給飢者食物……，給渴者水喝；要把朝聖者接到家裏，……上帝會看見你做的一切善事。”

這些，作為黑袍僧侶當然爛熟於心。看樣子，午茶小吃是他們各自帶的。俄羅斯習慣一日四餐，午茶僅是小憩的點綴，但是富人貴人也要有些講究的。中年神甫面前，敞開的紙包裏是白色方糖；幾塊隨手掰開的麵餅，餅是鬆軟的，餅的斷面是加了雞蛋才有的金黃，餅面上好像還抹着大油，經過烘烤焦紅噴香。神甫很自得也很自適，正要慢悠悠地喝着甜茶，品味着郊區鄉野的愜意時光。讀者可能會忽略，在銅飲那邊，或許就是遵照神甫的意思，婦女把一瓶什麼東西放在有遮擋的地方，那極可能是一瓶上好的葡萄酒。

兩個乞丐來得不是時候，更不是場合，居然神甫們自己還沒用午茶，他們就來了。

可是，這位中年乞丐不是普通流民，而是一位傷殘的軍人。他的左小腿和腳沒有了，代替腿腳的，竟然是一截木頭。僅靠右腿行走不便，腋下又拄着一根長枴。乞丐依然穿着當年的軍裝，可是殘破得不忍卒睹：及膝的黃色軍大衣全部撕裂了，裂成碎片又被連綴起來，清楚的布縫兒粗針大綫，像一道道撕裂的傷痕；大衣當然褪色，下面完全碎了、爛了，碎爛成綫縷；磨損後的棕紅色的經綫，像腐朽的老樹皮裏的纖維；胳膊後面直到肘部，布的表層也已磨盡，有了破洞，可是卻找不到一塊顏色相同甚至相近的補丁，居然把一塊綠布和一塊白布補在肩膀和肘腕處，而且綫都露在外面；更令人愕然的是，他把大衣領子剪下一截，卻縫到肩膀前面，讓它像布簾一樣垂掛着，上面別着三枚勳章；肩章當然保留，勳章上的紅色和紅色的肩章上下照應。

勳章共有三枚，它們分別是安娜勳章、富拉基米爾勳章和聖喬治十字勳章，全都來自一八五五年的克里米亞戰爭。

中年乞丐個子很高，但很瘦，面色發黃，兩腮枯癟，萎縮的肌肉全都變成了皺紋，皺紋從臉上往下伸延最後像纏在脖子上一樣。他還不老，但鬍茬已經白了，黑頭髮雖短但稀疏殘亂，左邊腦殼上僅剩幾絡，露出斑狀的頭皮，這裏很可能受過傷，在某次戰鬥中，頭被彈片削過或擊入顱中，命是保住了，但疤痕永遠留下了；他的眼睛深深地陷下去，只剩下小小的隙縫，這很可能弱視甚至失明！

乞丐用獨枴用力地抵住肩腋，和左腿下半截木棍同時着地，邁出右腿，蹣跚而沉重地走着，靠他微弱的視力，領着孩子緩慢地走到神甫面前；爺兒倆就這樣站住了，他也站穩了，然後，伸出右手，這隻手又乾又瘦，掌心貧血般蒼白。乞丐支住身體並向前傾，但這隻手並沒有完全伸過去，胳膊依舊貼在胸側，小臂平抬，抬到和他孩子腦袋相當的高度。他手的動作是遲緩的、遲鈍和遲疑的，像是在討要，又像是在試探，臉上沒有哀求和乞憐，但又希望主人慷慨施捨；他沒有說話，也沒有話說，只是無語地等待，心有麻木卻也壓不住無限的酸楚和悲辛。

銅飲相隔，桌子相隔，兩個差不多同齡的男人產生出強烈的對比。站着的和坐着的，探腰的和挺胸後仰的，破衣襤衫的和衣冠楚楚的，飢餓的和飽食的，高與低，賤與貴，乞討和回應……然而，站在神甫面前的人，曾經是俄羅斯帝國的軍人，一位皇朝乃至民族的衛士，一位在戰場上灑下熱血並且殺敵立功的英雄！他向神甫伸出手，或許看到桌子上沒有太多的食物，他是為了孩子，因為孩子看到了紙包裏的方糖。

這個十多歲的男孩子，我們只看到他臉的側面輪廓。他面孔柔嫩，頭髮早就該理了，髒亂的黑髮像鳥巢一樣，長髮間是一隻可愛的小耳朵。可憐的孩子，這是穿的什麼衣裳：白上衣顯然是撿了大人的，雖然紮着腰，上衣還是到了膝蓋，上面已經裂開大大的口子，小肩膀和半截胳膊甚至後背全都露了出來；藍色條紋的褲子，左褲腿幾要裂到小腿之下。但是，你細心看，褲腿裂下的破布仍然捨不得丟掉，它又被分成兩塊，一塊纏在父親的枴杖上面，一塊又補在討飯的口袋上：口袋上面也裂開了，但再也沒有補丁，只是用綫把裂口連起來；口袋下面已經補上一大塊紅色舊布，但角上又破出了窟窿，再把一塊小小的褲腿上的布堵在洞眼上。不知爺兒倆走了多少家，口袋還是乾癟的。孩子沒有鞋，赤着腳行路。當父親伸出手的時候，孩子雙手托着一隻碗，——不是碗，而是父親的破軍帽，帽子上堅硬的蓋沿就像讓老鼠啃了一樣。托帽的小手也很瘦，手脖兒細得像柴棒。孩子小，但他敏感，乞討的經歷讓他能迅速地察言觀色，只一瞥就感到了神甫的敵意和冷酷，——從他眼皮底下射出的光，像烙鐵一樣讓孩子感到了灼疼和恐懼，他怯懦了，羞怕了，耳輪立即發紅，頭上冒出虛汗，心在突突地跳，他低下頭去不敢抬臉，兩腳前後分開，膝蓋發軟。孩子多麼盼望神甫老爺開恩，往帽子裏扔一小塊糖，或者扔一塊甜餅。可是，神甫卻紋絲不動，桌那邊的女人還在生硬地推着父親。他們也都不說話，好像開口就失了自己的

身份。

這時候，主，已經不在了，主帶着祂的殷殷話語悄然隱去。而以主的名義在場者，卻不是主。

然而，主分明在着。

就在眼前。

克里米亞戰爭，是由沙皇尼古拉一世挑起的。

因為大敗了拿破崙，俄羅斯以為自己已經成為歐洲的霸主，野心膨脹的尼古拉，要征服土爾其，佔領黑海，除了俄國誰也不能通過達達尼爾海峽。被激怒的英法兩國和土爾其組成聯軍，要和俄國決一雌雄，戰場就在克里米亞臨海城市塞瓦斯托波爾。這是一場武器裝備極不對稱的戰爭，英法聯軍用蒸汽輪船或火車運送兵員，而俄羅斯還是用木船航行，用黃牛拉着大炮；敵人使用的是綫性來復槍，可以在千米之外準確射擊，而俄羅斯的滑膛槍只能打三百米，大炮的射程和炸彈的摧毀力量，更無法和敵人相比。但是，俄國軍人帶着忠勇的彪悍甚至野蠻性格，屢屢重創敵人而死不服輸。時年二十五歲的托爾斯泰親歷戰爭，寫下《塞瓦斯托波爾故事》，記錄了俄國官兵種種勇猛、壯烈的慘景。交戰之初，柯爾尼洛夫將軍下達這樣的命令："我們要戰到最後一人，我們沒有退路，我們的背後就是海。長官中有誰下令退卻的 —— 就殺掉這樣的長官。有敢於打可恥的退卻鼓的鼓手，也把他殺掉。"他在巡視部隊的時候，這樣問戰士們："如果你們必須犧牲，弟兄們，你們願意犧牲嗎？"

於是，戰士們高聲回答："我們願意犧牲，大人！烏拉！烏拉！烏拉！"

按彼羅夫作品時間上推，八年前的這位乞丐軍人，他高大魁梧，強壯孔武而英姿勃勃，就如托爾斯泰描寫的官兵們："在高顴骨紫膛色臉孔的每一條皺紋上，在每一塊肌肉上，在肩膀的寬闊上，在大靴子裏的小腿底粗壯上，在每一個冷靜、穩扎穩打和深思熟慮的動作上，都

可以看到俄羅斯人的力量的主要特徵 —— 純樸和頑強不屈。”

全面的戰鬥在秋天的炮擊裏開始。英國作家奧蘭多·費吉斯，描述了雙方炮彈在空中翻滾的尖叫聲，炮彈落地時震耳欲聾的爆炸聲，完全淹沒了軍號和軍鼓的聲音。在六個小時裏，英法聯軍包括停在黑海上的艦隊，共有 1240 門大炮，向塞瓦斯托波爾要塞發射出五萬多發炮彈，而俄軍只有 150 門岸炮。然後，雙方步兵和騎兵在陸地上廝殺，“一波又一波的俄軍端着刺刀衝上去，如果沒有被子彈打倒，就與英軍展開手對手、腳對腳、槍口對槍口、槍托對槍托的搏鬥”。雖然處於劣勢，但他們全都無所畏懼。有位戰地記者看到，被殺的俄軍大部分是被刺刀捅死的，但是，“他們臉上還留着被殺那一刻‘狂熱的仇恨’表情”。

不知道這位乞丐當時屬於哪支部隊，在哪幾處戰場經歷了多少次戰鬥，也不知他是炮兵、步兵還是騎兵，但是，他胸前的三枚勳章，記錄着他非凡的勇敢和壯舉。炮彈連番地呼嘯着，轟隆隆的爆炸聲裏硝煙滾滾，炸碎的彈片和子彈四處橫飛，人被密集地擊中炸飛，到處都是屍體和血肉碎塊，戰場成為可怕的地獄，但是他和戰友們端着槍或者揮着馬刀，吶喊着瘋狂地撲向敵人的陣地，或者直衝進他們的炮台。殺敵的血性使他們兩眼熾紅、面目猙獰，像瘋狂的醉鬼和厲鬼，完全把生死置之度外；對於國家，他是勇士、猛士甚至最終成為活着的烈士；聖喬治十字勳章，更是俄軍戰場上的最高榮譽。可是，他被炮彈炸倒了，倒在血泊裏，後被擔架抬進了醫院。托爾斯泰也到醫院裏去過，他看到擔架兵不斷地把更多的傷兵抬進來，並排放在越來越擠的地板上。“不幸的傷員只好互相傾軋着，浸潤在彼此的血水裏。在地板的空隙的地方可以看到的，一灘灘的血跡，幾百個傷員的發燒呼吸，以及擔架兵的汗水，使空氣中充滿了一種特殊的、沉重的、濃厚的、惡臭的煙霧，…… 房間裏充滿了各式各樣的呻吟聲、嘆息聲，以及臨終時喉間的嗚氣聲，尖銳的叫喊聲又時常打斷這一切聲音。”

給傷員動手術的情景更加觸目驚心。在這裏，“…… 臉色蒼白陰鬱的醫生，鮮紅的血直濺到兩臂的肘部，正忙於給躺在病床上的上了麻藥的傷員開刀。傷員的眼睛是睜開的，他彷彿神經錯亂地，發出亂七八糟的但有時是簡單而悲傷的言語。醫生在施行可怕的然而是仁慈的手術。你看到鋒利的刀子切入健康的白色的皮肉，你看到傷員發出驚心動魄的叫喊和咒罵，蘇醒過來了。你看到醫生的助手把割下來的手臂丟到角

落裏"。

戰爭的真實面目，就是流血、受苦和死亡。但是，不知是上帝的賜恩還是魔鬼留情，讓他僥倖活了下來。

於是，俄羅斯國家殘廢了一名軍人，卻多了一名乞丐，不，是兩名。

當他帶着傷殘回到家裏，不知又發生了什麼，經歷了怎樣悽慘的日子。妻子在家裏等待着前綫的丈夫，為他擔憂、擔驚和受怕，多少次對着聖母像為他祈禱平安，終於盼到他載譽歸來，卻等回了一個廢人。看乞丐如此破碎的軍大衣和孩子的穿戴，那些個補丁肯定不是妻子縫補，可能就是他自己粗指捏針，笨拙地縫補。妻子呢？病了？或者不幸故去抑或離去，把孩子留給了、撇給了丈夫。衣食無着的他，只好帶着幼小的孩子要飯討生。畫面右側那幾座房屋冒出了炊煙，似乎暗示着這爺兒倆已經無家可歸。他的左腿殘缺了，靠一截木棍，不知道木棍的上端怎樣接合到截肢的地方，路走得久了，皮肉如何受得了木頭的損磨，劇疼怎樣陣陣鑽心。但是，他還要走，他必須走，乞討的路和他後半生一樣長，而且長到他孩子的生存上。於是，他用一根木杆做成單枴，頂在胳肢窩裏助行。三枚勳章，赫赫戰功，卻沒有讓他下半輩子安生的撫恤金，甚至沒有給他一副像樣的枴杖。仗打完了，俄國戰敗，尼古拉沙皇羞怒之下嘔血而死，但是，國家不能拋棄為它捨命衝殺的戰士！

FOUR

彼羅夫在畫中採用了圓形結構，小塊平地就是劇場，四個人物全無道白，卻有着鮮明的戲劇效果，意蘊相當的凝練和深刻。畫家嫻熟地處理色彩的串併和照應。譬如紅色，婦女的披巾和手中的紅釉水罐，然後是神甫的甜餅，鋪開的桌布，搭在神甫腿上的嶄新餐巾，直到神甫放在地上的提兜絨布上的花飾，然後又有乞丐的肩章和勳章，這一切都是為了對比 —— 乞丐的勳章和神甫的十字架對比；兩隻手的對比 —— 拿着刀槍為國而戰的手，如今變成了乞討的手，對着的是捧讀經文、蘸着聖水代表上帝灑在信眾頭上的手。最有反差的對比在桌子下面：提兜精美、高檔，黑色布面上織出了華麗的裝飾，上面是黑色的硬木或者塑條，開口帶着拉鏈兒，而襯裏，彼羅夫巧妙地採用白

底藍條軟布，使提兜和孩子背着的討飯口袋形成對比，而提兜的襯裏又對比着孩子的破褲子和用到別處的兩塊補丁；孩子的上衣，又對比着神甫的餐巾，——這餐巾也不尋常，它雪白、輕盈、透亮，好像用上好的細絲織成，兩端還印上暗紅色的橫綫；餐巾好像暗示着神甫的潔癖，他精神的潔癖和肉體潔癖如此變態地結合。神甫蓋在黑袍下面的腿慵懶地伸出，微露一點白襪子，皮鞋也擦足了油。於是，椅子腿、桌子凳子腿和人的腿與腳，以半圓形展示。神甫穿着鋥亮皮鞋的腳，到孩子赤着的雙腳，再到乞丐父親左腿的無腳 —— 腳變成木棍和一根獨枴，再到他的右腳，——右腳仍然穿着他當年的軍靴，靴子粗大笨重，皮子已經老舊折損，靴底下打了厚厚的掌子；天氣已經漸漸暖和，而且他行走不便，可是靴子仍然沒有脫下來，很可能他沒有可換的鞋子，只能等待天熱時候赤腳。

陽光是從左面照過來的，光好像全照在桌子兩邊的人身上。光普照所有的人而沒有偏袒，這是有寓意的。神甫是上帝的載道者、傳道者也是傳光者，但是彼羅夫在神甫的腰以下，甚至在正走過來的青年神甫身上，在拉着布簾的大樹底下，都繪出大片大團的陰影和黑暗，黑色也在低窪處、草叢裏積成一圈兒，困住了父子乞丐。這些穿着黑色聖袍的人，正在或者已經叛離了神的教義和福音初衷，背叛了他們當初的誓言。他們發誓絕錢絕財，但教會佔有了大片的土地和房產，侵吞了大批信眾的捐款。他們着袍出行，有敞篷式馬車，這馬車就停在土坎下面的路上。他們發誓不娶不嫁，不近女色，一次午茶都要一個女子伺候；這女子紅巾白裙，掛着串珠，串珠下面是木質十字架，她也以信主的名義，給神甫們以熱情款待，卻對窮人以冷漠和白眼。再看那馬車上，影影綽綽，好像歇着一位白衣女郎（？）。這位中年神甫，這個道貌岸然、自尊自傲的傢伙，說他忠於天主，鬼都不信！

彼羅夫似乎告訴人們，神甫未必是虔誠的上帝門徒，未必是謙卑的神僕，而是自己未必信卻專職、專門讓別人信的人！

教堂之中，出聖人也出義人，當然也有敗類叢生。當局者則迷，是人概莫例外，而迷在教會的"局"中，便是迷信和蛻化變質的先兆。宣過絕誓後的僧侶，開始並且逐漸目睹"局"中的真實和真相，知道了種種內裏和內幕。在聖子聖母的光環下，一輪一輪的教儀演示結束，他們脫下法袍回到自己的住室，各種懶惰卑瑣甚至對世間誘惑的貪戀和迷戀，會

從肉體的深處再次萌發，衝動乃至騷動都在折磨、挑戰着安靜的靈魂，不軌之徒的卑鄙醜惡也會在角落裏悄悄生成。中世紀裏教堂的故事都在佐證着，這座所謂上帝居住的人間殿堂，從來就不是純粹的聖所。政教合一後，王權就像蠍尾上的鈎刺，把它的毒液注入進神轄之域，東正教也就成為沙皇統治的官僚機構，神仙場、名利場和官場三場重疊，要晉職，要地位，必須順從王法規則，那就盡心竭力為皇帝站台貼金，還要鑽營獻媚、巴結權貴，對於神的教誨和誡律，必然就會半信、疑信甚至偽信。

發過絕誓了，誓言發到絕處，必然會向後反轉。黑僧侶們在從眾的眼裏絕信了，也就有了資格讓別人信、堅信甚至恆信，但他們可以愛信不信。只有極少數智者看到，越是激昂地喊着讓別人信的人，他很可能就是個哄騙者，就像列寧說過的，那些在市場上越是高喊叫賣的人，是想把最壞的物品推銷給人家。還有一種信徒，信到偏激，信到執拗，信到狂熱，一旦和強權結合就成了信魔，他必禍害百姓造孽人間。——這時候的東正教神職人員是由沙皇任命的，尤其黑衣僧侶，是神人交界地帶上的高官甚至就是黑袍貴族老爺。在這位神甫的眼裏，一個退伍的軍人算什麼？一個瘸腿瞎眼的乞丐算什麼？立功受勳與我何干？這幾枚勳章怎麼可以比得上我的十字架？他活着，是上帝的恩典；他行乞，是上帝以苦難對他的磨鍊；他死了，可以進入天堂！

這情景，讓我想到李贄對道學家的揭露："陽為道學，陰為富貴，被服儒雅，行若狗彘！"

FIVE

俄羅斯也是崇尚英雄的民族，伊戈爾遠征的傳說，被世世代代歌頌，英雄也成為大畫家瓦斯涅佐夫平生的母題。可是在這裏，從克里米亞戰場上歸來的英雄，卻淪落到如此悲慘的境地。最悽慘的，還不是神甫的輕蔑和拒絕，而是他把三枚勳章別在大衣領子上，雖然大衣破爛成如此模樣，他還是扛着鮮紅的肩章。看他這隻高筒皮靴，好像還是一位下級軍官。他用肩章尤其是勳章告訴人們，自己在戰場上沒有膽怯，更沒有畏懼死亡，而是帶着對皇帝的忠誠，為俄羅斯守疆拓土，

還有作為軍人的勇敢和榮譽，因為殺死了更多的敵人得到朝廷的嘉獎，這其中有多少難以想像的驚險和殘酷，並且自己為此失去了半條左腿！他是在顯示，也是在炫耀，卻是把炫耀降格為最最低下的表白，表白自己幾次受勳，居然將它當作乞討的可憐資本，讓人們看在他殺敵立功死裏逃生的份兒上，看到他還帶着一個孩子，給他爺兒倆一片麵包，一截火腿腸，或者半勺子熱湯……他一瘸一拐地走着，一村一村地走着，一家一家地走着，前面或後面響着無情的狗吠；三枚勳章隨着他的步履，在太陽底下紅光閃閃銀光熠熠，用來喚取無論什麼人的一點兒同情和憐憫。但是，恰恰在一位宣講着愛和慈悲為懷的神甫這裏，得到的卻是比謾罵還要錐心的一噓！

克里米亞戰爭慘敗，塞瓦斯托波爾要塞淪陷。但是，作為帝國軍人，自己沒有選擇的權力，服從命令即為天職，應敵出戰就是愛國，浴血疆場死不偷生，民族利益和國家意志和皇權政治難以厘清。但在古老的沙皇政體下，在軍營和戰場上，一名士兵甚至上級軍官，到底就是皇帝豢養的獵犬。戰端起時，需要他們流血犧牲，不需要向他們說明正義與否，在神聖的表面背後，實際上就是幾國帝王棋盤上的對壘和博弈，是為了多佔領地或者世襲，甚至就是為了爭雄稱霸滿足自己的野心。而將軍們，則用士兵的頭顱擺成自己的勳碑。干戈繚亂，血流成河，交戰的官兵僅是罐子裏晃動骰子，但是給他們的家庭帶來多麼巨大的災難。農奴制度的長期存在，使得將領們根本不把農奴士兵當人看待。在塞瓦斯托波爾，托爾斯泰就從貴族軍官的行為裏看到：

"事實上，卡盧金和上校，雖然都是頭等的人才，卻十分願意天天看到這樣殘酷的戰爭，只要他們能夠獲得金刀、擢升為少將就行了。犧牲百萬人的生命而滿足一己的野心的征服者，滿可以稱之為一代魔王；可是，你去問問準尉彼特魯歇夫或少尉安東諾夫，以及隨便什麼人，讓他們憑良心說話，你就會發現人人是個小拿破崙，是個小小的魔王，準備挑起戰爭，殺死百來個人，只不過是為了讓他得到額外的勳章，增加三分之一的薪金而已。"

軍官們躲在作戰室裏發號施令，為取功名不惜草菅農奴戰士的生命，何曾有惜兵愛將的情懷和正義感！不義的戰爭必然來自政體之惡，所以也就很容易理解，英雄為什麼不會受到應有的重視和厚待，功臣為什麼受不到朝廷的關懷和供養，因為他們離開軍營又復原成農奴。二戰時候，

丘吉爾接見獲得維多利亞勳章的空軍中校馬克多斯，中校的右臉被炮火灼傷變得醜陋。丘吉爾告訴中校，國家的勝利是由你這樣的勇士取得的，國家的存在和自由是因你。然後，丘吉爾問他，在我面前你是否感到非常自卑和尷尬？中校回答說是的。丘吉爾看着衛國的英雄說，你可以想像，在你面前我是如何的自卑和尷尬！面前這乞丐父子的遭遇，是在控訴着制度的冷血和殘忍，雖然沙皇俄羅斯的軍旗上有他的鮮血，但是，炮灰就是炮灰，別無其他。

皇權社會是分成等級而且是森嚴的，權力自下往上集中到帝王這裏，然後再層層下壓。沒有平等的體制，就從根本上喪失了正派。把人劃出等級，就是人對人的壓迫和羞辱，沙皇的制度就是羞辱人的制度。後世哲學家馬格利特言道，"羞辱把一個人從人類共同中革除"，使他成為下等人、低賤人，是奴隸、農奴，"羞辱是折磨人的邪惡"。任何民族和國家都是需要英雄並且推重英雄的，他們是拳頭是脊樑也是額頭，需要英雄以擔煌煌之宗廟，九鼎之社稷。可是，這位英雄被國家徵用後，又將他作為廢物"革除"了，拋棄了；他活着，反而不如死在戰場上，那樣會挖一個坑，埋一堆土最後插上一個十字架，至多還有簡短的宗教葬儀，然後，就再也不需要官府操心。可是他卻活着，活着就要消耗，就要蓬頭垢面地流浪街頭，成了體制的累贅和垃圾，這有損皇家形象！

所以，神甫的鄙視無可厚非。

赤貧，早已把這位軍人的英氣和勇氣消磨淨盡了，甚至作為中年男人和父親的那點兒自尊。

馬格利特又說，"羞辱的傷痕"，比肉體的傷痕更難癒合。

這羞辱的傷痕，也同時留給了這個孩子。午茶的情景，會永遠記在他的心裏。當他長大以後，他會信仰東正教嗎？他會愛這個沙皇帝國嗎？他會不會把今日的羞辱化成平生的痛恨？我想，他會信，依然信，如果這個皇權依舊存續，如果農奴制度不廢除。不要輕視古老帝國幾百年的極權力量，它執掌的暴政連同教會的奴役，必會消解甚至碾碎任何仇恨的種子，讓人在皇帝和上帝面前屈下膝蓋，低下頭來。

俄國思想家奧加遼夫，在寫給青年朋友的公開信裏，鼓動他們"要大膽地把社會苦難及現實社會中的一切現象帶到藝術中去"，"你還要

在你自己身上找到另一種力量，詛咒的力量”。而同時代的彼羅夫，就找到了這種力量，向教會和現實發出他畫面上的“詛咒”。這也應了車爾尼雪夫斯基的話：“藝術要解釋生活，對生活作出判決！”

少校的求婚

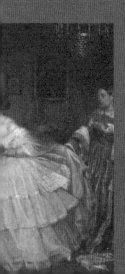

這是在彼得堡發生的故事，是貴族和商人的聯姻，其間當然有好多生動的情節和細節，因為這種聯姻，只有在此時的俄羅斯才會發生。費多托夫從開始就想讓畫面充滿流動感，為此他大費腦筋，反復畫出近百幅草圖，最後借鑒了戲劇場景，把鏡頭定準在雙方見面的時刻。

媒婆子帶着貴族出身的少校來到商人家裏，所謂求婚，其實前期的遊說已經完成，兩方都同意並且滿意後少校才可應邀登門。就在少校走進岳丈的家裏，將要走到客廳時，可能媒婆子讓他暫且留步自己先進屋去。於是，客廳裏人物各自的表情和動作，瞬間發生出各種變化而且趣味橫生。

涅瓦河畔，伊薩科夫大教堂鍍金的圓頂閃閃發光，它定時的鐘聲傳遍城市上空，和其他的甚至郊外的大小教堂的鐘聲相應和。神甫們每逢禮拜，便向信眾們宣講着世代遵奉的教義，這其中就有聖子耶穌對商人的蔑視和對財富的貶斥。他說："不要為自己積攢財寶在地上，地上有蟲子咬，能鏽壞，也有賊挖窟窿來偷；⋯⋯"所以要"積財寶在天上"，"因為你的財寶在哪裏，你的心也在哪裏"。使徒也告誡人們，"只要有衣有食，就當知足"，而不知足者就是貪婪，而"貪財是萬惡之根"，因為這樣的人，"就陷在迷惑、落在網羅和許多無知有害的私欲裏，叫人沉在敗壞和滅亡中"。東正教尤其重視苦修自身，禁住欲望，在世的享樂便是犯罪。

但是，時風變了，外面的世界光怪陸離。彼得皇帝對着歐洲開啟國門，引進西方各種文明，而且鼓勵商賈，他說："商業貿易是人的命運的最高主宰。"這樣，涅瓦河上穿行、停泊着歐洲和西亞的各類商船，汽笛時時擾亂教堂的鐘聲，也在人心裏點下夢想發財的種子。好多市民不願意餓着肚子嚮往來世的天堂，鈔票上也看不到魔鬼的牙齒，有錢花，乃是人間最快樂的事情，看看朝中高官和世襲貴族們，他們過的那是什麼

日子！

這樣，精明有識的人紛紛下海經商，他們長途販運，倒買倒賣，大宗批發或者守攤坐賈。但是商人們很快看到，在皇權統治下，僅靠勤勞和精打細算發不了大財，要想暴富，必須靠上官家。這些人熟悉俄國社會的結構和縫隙，他們投機、鑽營和攀附，拉關係，結同夥，賄賂掌握資源的豪門權貴奪取商機或先機；而這些當官的，無不利用職權搜刮民財，貪污腐敗，甚至明目張膽做起竊國的大盜。當年皇帝的寵臣緬希科夫，就用國庫資金為自己建造宮殿，佔據沿街房屋對外出租，錢都進了自己的口袋，幾次被沙皇用大棒揍到桌子底下。西伯利亞總督加加林，瘋狂斂財，連國家的稅款和朝廷貢品也敢截流，據說連他的馬掌都是用黃金鑄成。上行必有下效，各級官員憑藉手中權力，尋租抽條，回扣索要，甚至和商人分贓；對得罪了自己的商人，他們會構陷罪名進行迫害，但是人們不敢上告，因為法庭兩頭通吃，並且官官相護。當時人們說法是："就像鴨子的肚子，法官的口袋很難填滿。進入法院時你穿一身衣服，出來時你會一絲不掛！"所以，商人們不可、更不敢和官家鬥法，必須尋找靠山。於是，傍官的商人賺滿了金銀，在城中置地建了豪宅，也像貴族一樣僱上傭人。他們衣着時髦華貴，頻頻出入酒樓茶肆，華庭瓊宴出手闊綽大方，個個肥頭大耳滿面紅光，香腸般的指頭捏着水晶酒杯，輕輕搖着裏面的法國窖藏名酒，指上戴着粗大的寶石戒指。

貴族階層也在分化，膽識具有者走出莊園，進入商界，利用在朝廷和各省區做官的親屬友朋，以特權跨境走私富可敵國；他們在歐洲大都市購置公館別墅，日日笙歌且成了洋派。而那些頑固不化的貴族，依然守在自己的莊園裏，心想有着土地和農奴，即使瘦成了骨架也是駱駝，日子還是奢侈優渥；他們看不起富人尤其是一朝乍富的小市民，手裏有幾個臭錢就忘了出身，這些土豪、土鱉，舉止粗俗，說話都帶着口臭，完全是從糞坑裏飛出來的蒼蠅，他們污穢的靈魂必會受到上帝的懲罰。最清苦的，是貴族群裏的小官小吏，他們家族敗落，手中握着這點兒權力，俸祿微薄，再無其他油水，生活拮据窘迫，已經黯淡了的貴族徽章總歸代替不了牛排和餡餅。還有些貴族子弟懶散無能卻坐吃山空，耗盡祖業後潦倒落魄，甚至走路都巴望能撿到金子。

與商人結親或者找個富婆，應該是最好的選擇。

這位貴族軍官如願以償，今日就來到富人家裏相親了。

媒婆子在兩者之間沒少出力，她腳不沾地，來回奔波，憑不爛之舌終於促成這樁婚事。雖然是男女見面，但作為牽綫搭橋的她當然重要，今天，她特意穿上新衣，精心打扮；她頭小腚大，上細下粗，形如一座肉坨；她穿着黑裙子，外面套上暗紅色並撒着小白花的風衣，翻領從肩頭開到前胸，黑頭髮梳到腦後，手裏還甩着個白絲絹兒；做媒人她已經有了相當的經驗，行事老到且胸有成竹，甫一進門就看着男主人說客人到了，同時左胳膊後伸，示意少校稍安勿躁，兩個動作瞬間完成。

有人說，《少校求婚》是一幕輕喜劇，那我們先看“劇場”。

客廳經過了精心裝修，天花板四周做出了精緻的綫腳，頂棚上繪出彩色的花卉，用了灰藍、棕黑、暗紫和赭色，但是塗抹得非常庸俗。最華貴的是這盞吊燈，畫家讓它處在上面正中並且細緻刻畫。這盞燈，主人是花了大價錢的，它氣派、精美甚至有些顯赫，雖然屋裏沒有陽光，但依然閃着銅的光澤；燈盤如同編織出來的半球形圓筐，它繁瑣、繁密，上面周邊插着一圈白蠟燭；圍着燈柱的是裝飾性的鏈子，鏈子上串着珠子；白蠟燭，當然是為了迎接少校專門插上的，只等宴飲才可點燃。對面靠牆的矮桌上，兩尊銅燭台上的蠟燭，同樣換上新的，這是祭奠牆上的聖母。不藍不綠的牆面上掛滿了油畫，看清楚的和看不清楚的，據說全是當地主教的畫像，卻沒有一幅風景。它意在告訴來人，雖然我們富了，成了有錢人，但這是託上帝的福，託聖母的恩典，我們忘不了主，也忘不了城裏的神甫大人們，我們的心是虔誠的，我們靈魂純潔，而且有着高雅的品位。

少校站在門外右側，這裏是前廳，陽光照得廳堂很明亮，一片明燦燦的陽光投到地板上，也映亮了灰綠色的牆壁和灰藍色的天花板，真也是少校光臨蓬蓽生輝，因為他是這裏的尊貴人物，顯要人物。少校站立的地方和他的舉止很有意味，他完全站在門口，把自己暴露給裏屋所有的人，這倒也顯得他坦誠大方，自信也自負，然而卻又帶着表演性的造作和賣弄。實際上，他是衝着什麼來的，這家人衝着他什麼才願意的，雙方心知肚明，但面子上又不能太直接，太露骨，還要含蓄、矜持。少校身後有一把椅子，可能是僕人早早放在這裏讓他來後稍坐，但是少校不坐，他就這樣站着。

站着，有好多恰當的理由，首先出於禮貌，是對岳父岳母的尊敬，也顯示出他作為貴族的教養。但我覺得，他站着，可以更好地展示自己身穿着軍服的儀表甚至威儀。因為這是少校的軍服，只有少校軍官才有這樣的軍服，它合體、威武，瀟灑漂亮，坐下去就失去應有的效果。藏藍色的上衣，豎排兩列鋥亮的銅鈕兒，就像後世作家布羅茨基對它的讚美，兩排銅鈕如兩行燦爛的街燈；少校領章鮮紅，金黃肩章上帶着流蘇；筆挺的褲腿中縫，是醒目的紅色條紋。美國學者保羅・富塞爾研究制服文化，他發現古時俄羅斯人尤其喜愛軍裝，最顯著的是肩章大，更不用說帽子像鍋蓋一樣。在沙皇時代，軍官們聚會見面，便相互摘下對方的肩章欣賞炫耀，他們看重甚至迷戀頭銜和等級。制服，尤其是軍服直至軍官制服，它更鮮明地標誌着地位、勳績和國家意志。所以少校要站着，雙腿微微叉開，右腿前伸半步而左手叉腰，——藉着叉腰手卻握在刀把上；右胳膊高高地抬起，肘腕抵在牆上，手理着八字鬍兒；他擺着譜兒端着架子，因為他有這個資格！

令人沒有想到的是，少校相親，居然還挎着長刀。這不是戰爭年代，也不是非常時期，即使營有嚴規，進入岳父的家門還是應該摘下來。可是，少校沒有。長刀作為武器，只有相應級別的軍官才可被授予，所以這又是軍中特權之物。在相親這裏，軍刀反而成了重要的道具，它和軍服共同強化了少校的身位，它是暴力又是權力，在這樁婚事上成為最有重量的砝碼。甚至我想，帶刀相親，甚至隱約還有對變數的威迫性禁止。少校已不年輕，頭上謝頂而且有了白髮，肚子也略有發福，由此推測，這很可能是二婚甚至三婚。少校心裏，巴不得儘快成婚手中有錢，可是又裝得泰然自若，你看他胸脯挺着，眼睛瞇着，頭歪向左邊故意不往屋裏看，但眼神卻一直對着裏屋。他像告訴人們，自己認同並樂意這門親事，這首先是媒婆的熱情主動，勸通了自己才看重這家人的厚道、勤謹、本分和美麗可愛的姑娘。其實他心裏惦記的是老傢伙的錢袋兒，還有姑娘的香艷。

站在牆裏邊的是老商人，費多托夫把他安排在最暗的地方。他頭戴黑帽子，帽沿下露出白髮，灰白的大鬍子，身穿肥大的黑袍；老漢身材高大，站得很直，因為近來他有了底氣。剛才不知他在幹什麼，一見媒婆進門，上校駕到，老漢的眼睛立時閃出興奮、得意和惶恐的神色，連忙穿上新袍並且匆亂地繫着鈕子，緊接着要出門迎客。女婿，

未來不久的女婿，可是了不得！這是什麼人？是軍官，是少校，是貴族！他有爵位，有權有勢，是吃皇糧的人；他有着高貴的血統，世襲着祖先的榮耀，是和朝廷有關係的人！這要在從前，咱當然是下人，是奴僕，咱生來低賤，要聽他們的使喚、呵斥！如果在路上遇上他們，咱必須退到旁邊向他們鞠躬施禮，弄不好他會用鞭子抽你。可是現在，咱女兒和貴族成親了，咱和官家成了親戚！感謝主，感謝聖母，這一切都是神的旨意啊！咱是富了，有錢了，但是富了卻沒有貴，仍然沒有地位，仍然被大人們瞧不起；可是咱找了這個貴族女婿，這才是真正地富貴了啊！

老商人站在黑暗裏，也暗喻着他的滄桑經歷和老謀深算。他在生意場上謀劃、奔波和盤算，深深體驗到掙錢的艱難。市場上沒有交易的公平，在公平的外表下是利益的爭奪和分割，大宗買賣背後，都有權力的主宰和操控，是弱肉強食、狼吃兔子；錢要誰來賺，往往要看官員的臉色。大小商人，小到叫賣的販主，都希望靠上官吏；爭來奪去，霸佔搶走，就看誰的道業；誰靠上大官兒，也就靠上了財神爺。看看下層的生意人多麼不容易，各路神仙都不敢得罪，要拜，要敬，供品不可太薄，就是一個收稅的也不能慢待，更不用說地痞流氓，黑道幫會，隨時都會敲詐你，給你下套子，使絆子，打棍子……做生意不盯着錢不行，只盯着錢也不行，要想富，錢鋪路，商路兩旁，都是各色衙門！

可是今天，咱有了這個女婿，他在政界、商界或者其他什麼界，必定有許多親朋好友，背景是很深的，關係是鐵硬的，碰到什麼麻煩，他就可以擺平，沒有人再敢欺負咱，冷落咱！通過他，咱還可能靠上更上層的人，甚至靠上將軍，咱的生意會越做越大，家業會更加興隆！這錢，還不濟着女婿花？他今天帶着長刀來，帶着長刀好！這一路走來，好多人肯定看到了，街坊鄰居肯定看到了，……老子從此可以揚眉吐氣啦！老漢的大鬍子興奮地抖着，或許還一翹一翹的；但是，他要沉穩，要穩重，因為他是一家之主！

姑爺登門，女主人使喚着僕人們，已經把家裏拾掇乾淨了。僕人們正在準備着酒肉飯食，她們也穿上了新衣裳。女主人，這個同樣肥胖的女人，愚笨、土氣並且俗氣；她微黑的皮膚，圓臉上腮幫鬆垂，無神的大眼睛，尖頭鼻子，厚拙的嘴唇；今天她穿上了嶄新的裙子，緞子布面閃閃發亮，而且色彩變幻，紫羅蘭的原色，稍有皺紋就變成了橘黃，可

是，裙子太肥，肥得不得體，從胸脯往下裙子就皺皺巴巴亂乎乎地拖到地上，而且顏色和她的皮膚極不相配，可是她覺得很美，短脖子上戴着白珍珠項鏈；為顯自己的富貴和高雅，她又把月白色絲織披肩搭在裙子上，手裏還很有情調地拿着雪白的小手絹兒。

女兒當然是主角兒，今天她盛裝在場。

姑娘穿着高檔的紗裙，露出香肩和乳根；裙子束腰以下，層層蓬鬆，裏面帶有裙撐；裙子做工尤其精美，小腰以上是雲白色，往下是淡黃色，下面兩層是嫩粉色；人工繡成的裙子外面又罩着透明若無的輕紗，盈盈如同彩雲。姑娘的脖子細長，美如花莖，戴上了大粒珍珠綴成的項鏈，耳垂也戴上珍珠墜兒；因為有錢，她兩隻手腕居然都戴上白金鐲子！黑長的頭髮梳攏到腦後，綰成美髻，上面又簪滿了金銀珠寶首飾；姑娘雙肩白嫩溫厚，從脖梗到後背的輪廓，都突出了她的豐腴的性感，畫家甚至畫出了姑娘柔和皮膚下隱約的靜脈。但是，她的雙乳很小，掩在裙中，這又弱化了她作為待嫁姑娘的魅力；姑娘的臉雖然側對着觀眾，但依然看出五官和母親的非常相似；她的兩隻手，不是名門閨秀的纖長修美，厚厚的手掌上，長着五個粗短的指頭。

在這些日子裏，姑娘在閨中默默思想着這位貴族白馬王子，想他穿着少校軍服的英武帥氣形象，想像着什麼時候執子之手，進入彼得堡最大的教堂舉行隆重氣派的婚禮，然後與他並坐在豪華馬車上，捧着鮮花進入他的古老莊園，迎接他們的，就是上流社會優越的日子。丈夫有勢，自己有錢，一位商人的女兒成為貴族之婦，她要的就是這個名分。想到此，她會情不自禁地笑起來，然後想到春宵一刻，兩腮噴紅發熱。……今天，她可能一夜無眠。當少校出現在門口的時候，——居然是一位中年男人，她的情緒好像一下子失落了，但也不是不可接受，但她兩腮咕嘟着，眼睛好像不願意再看，頭高高地、誇張地揚起來，轉身就往屋裏跑去，讓大家看出她不太高興，不高興的她急着要躲開這個人。可是，明眼人一看就知，姑娘滿意，並且激動；她佯裝不如意地往回跑，可是兩隻胳膊貼在腰間又往上翹起，兩手指頭張開，像撒嬌的小天鵝的翅膀，表現出孩子般地天真稚嫩，似乎羞澀得慌亂無着，其實她並不年輕。躲就躲吧，可她又故意把手絹兒丟在地上，這是做給少校看的；如果說少校在裝，那麼姑娘是在演，她知道，僕人會馬上把手絹兒撿起來，給她送到閨房裏。

可是，這傻乎乎的母親，還真的以為女兒沒看中少校，在這要緊時候使性子，這會讓他們多麼尷尬難堪，尤其是當着僕人們。情急之中，她緊忙伸手要拽住女兒！

費多托夫這幅求婚圖，表現的是金錢對門第和等級的衝擊，是權力與金錢的結合，諷刺的是人性的虛偽。少校軍職並不煊赫，商人也不是豪富，但往往在中下層官商這裏，能最鮮明地折射出俄國社會的心理病變。權力可有大小，但都是利益的天然宿主，有着自我生長的欲望，它要品享由此帶來的快感，所以它對金錢財富有着血緣般的偏好。沒有錢的權力那是貧血，它必然向着可圖的地方流動，它會潛在地、迂迴地甚至狡猾地靠近錢財。對於這位商人，錢需要積累，也需要守住；對於少校，權力需要錢的滋養和供養；權與錢，兩者都有增值的本性。如在當年的俄羅斯，在制度、法律有着空檔或者缺口的時候，權錢結合固化出許多利益集團。對於職位不高的少校，通婚傍富是最好的路徑甚至捷徑，當他挽着姑娘的手慢慢地、款款地走進教堂，在神甫莊嚴的主持下，他也恣悠悠地沐浴在所謂的溫情、親情和愛情光芒裏，他當然明白，向他們祝福的不是聖母，而是被耶穌詛咒的金錢，是金錢披着聖袍走進了神的領地，嘻嘻，阿門！

在客廳角落裏不顯眼的地方，三位女僕正準備着酒宴，桌子上已經擺上了菜盤。一位繫着圍裙的僕人，正把烙好的餅端上來，這一幕正好看在她的眼裏，但她目光收攏，因為自己是僕人而不露聲色。桌子上，特意鋪上灰紅色的台布；靠近左邊門的椅子，上面的紅色絨布，早已讓屁股磨白了，竟然捨不得換成新的，可見主人的吝嗇；而招待顧客的葡萄酒、杯子和克瓦斯（又稱格瓦斯，盛行於俄羅斯、烏克蘭等地的一種飲料），居然放在髒兮兮的椅子上！——雖然有了錢，但骨子裏面還是粗陋的市民。

畫中還有一個旁觀者，就是蹲在一邊的貓。貓和所有的人都保持着距離，這時候牠正抬起左前爪認真地洗着臉。眼前的事，貓都看到了，但這與自己無關。貓好像是閒墨，是補語和點綴，但又是神來之筆，貓也知道乾淨並且看重臉面。與貓遠遠相對的，是左門右側的桌子上，放着的一面鏡子。貓每天都要洗臉，人也天天照鏡子，可是世上最不要臉的還是人，人卻每每忘了什麼叫作廉恥！

而且貓在，也像暗示着，這個國家老鼠正在橫行！

神明此時莅臨

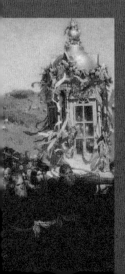

所有的宗教都有自己的儀式，它以各自的儀式祭神、拜神從而娛神。這是一種集體象徵，在儀式的莊嚴演示裏營造出虛實的氣場，使人沉浸在秘境般的體驗裏，肉身恍惚被神靈的福意所籠罩。沒有儀式，宗教就難以存活，如同老樹失去了生機，天宇星座沒有了光暈。俄羅斯信奉東正教，而東正教這個詞的本意，就是"正確的儀式"。神的信仰不能靠理性自覺，唯靠儀式讓群眾感到超驗的存在。

東正教最重儀式，在各種活動中，聖儀佔據絕對的位置。據說，教會每年約有四個月的時間履行儀式，它隆重、鋪張，裝飾富麗堂皇，程序無比繁瑣：出場、入場、熏香、歌樂、隊列行進並且連續地祈禱。有時候就是為了冗長、拖沓和重複，有意使人疲憊困乏，腿肚子發酸，雙腳腫疼，頭昏腦脹，這樣，就對基督受難理解得更深，對神的感激會更加真誠。最大的儀式就是巡行，巡行的人們捧着《聖經》，高舉着旗幡和十字架；神甫晃動着香爐高唱讚美詩，眾人跟隨着他，邊唱邊在胸前劃着十字。在重要的節日和要緊時刻，還要把聖像從教堂裏抬出來，在周邊城鎮和鄉村遊行，讓上帝視察百姓並向他們垂恩，而百姓們會不斷加入進遊行的隊伍。這盛大的儀式給了列賓靈感，創作出《庫爾斯克省的宗教行列》。

為此，列賓曾經多次到庫爾斯克省的哈爾科夫，專門觀看這裏的禮拜行列。位於俄羅斯南部的庫爾斯克，屬於少雨地區，經常出現乾旱。無奈的農民乞求上帝，每遇旱情便抬着聖像遊行祈雨。搜集了資料，繪出素描草稿，列賓畫了整整五年，並同時畫了兩幅。在列賓創作的時候，好友克拉姆斯科依看到了，禁不住讚嘆："……有很多人，還有陽光，還有塵土，真漂亮……"原話中的省略號，包含着克拉姆斯科依沒有道出的畫作魅力。

季節大約是俄羅斯的春四月，但遠處的林梢卻未見綠意，土嶺上的小草剛剛返青。人們依舊穿着棉袍並且還紮着腰，但大多不再戴帽子，這表明白天已經暖和，但早晚和夜間依然寒涼。看不到太陽，但從畫面可以感覺到近午或者正午的燠熱。遼闊的天空淡淡的藍，飄着小朵白雲，雲朵又被陽光映得淡黃，更多的是散絲般的淺灰雲縷。土地，已經因為持久無雨和無情的光照，變成了乾燥焦黃的細粉；人群前面，土皮殘破，沒有一棵綠草，在旱魔的恣肆下，土地也在窒息、死亡。人群在漫長的道路上向這邊走來，自近及遠是一座連綿的土岡，人流正是從最遠處孤立的土岡兩側彙集。人們前後相擠，左右相挨，熙熙攘攘地向這裏移動着，看不到尾止何處，也看不清有多少人，在迷漫的黃色塵土裏，全都是清晰的、清楚的和模糊的腦袋；拳頭大的無數腦袋，壺頭大的無數腦袋，葫蘆大的無數腦袋，腦袋，腦袋，腦袋，⋯⋯所有的腦袋都仰起來往前運動着，臉往前看。

列賓運用了餘角透視，重心從右向左傾斜，在畫的左邊空出大片路面，路面的黃沙土，表層已被踩碎踩爛，深陷的車轍又被流沙填蓋。路和右側的土岡相照應，土岡上的灌木好像已經乾枯，還有樹木砍伐後留下的殘樁。迎面的空地，使得觀眾的視野完全敞開，盡覽全景，也便於畫家全方位地表現這宏大場面裏的所有主要人物，詳細描述故事情節。畫面上共有三個"滅點"，因為"有很多人"，成百上千的人物，列賓必須在這密集的、平穩但也騷動的人流中分組、分層和分類，各有其定位標誌；乍看必亂，再看不亂，就如蘇聯美術評論家岡姆別爾格－維爾日賓斯卡婭所言，列賓如此安排形象，有助於各自社會階層和地位的突出，使畫旨得到鮮明的表達。

畫作始創於一八八〇年，這年又是沙皇亞歷山大三世即位。因為父皇在彼得堡被民意黨人暗殺，亞歷山大三世看到，造成俄羅斯政治局勢動盪的，還不是匕首和手槍，而是國民背離了正統思想；維繫政治穩定要靠軍警的刀劍，但最不能忽視的是人的大腦，而東正教，永遠是俄羅斯精神療創的聖藥。於是，他任命波別多諾斯采夫執掌宣傳，這是一位靈魂專家。波別多諾斯采夫當然熟悉這種情景："教堂就像森林深處和空曠原野上孤零零的小房子，人們呆呆地站在那裏，聽着執事公羊般地叫喊卻全然不知所云。"既然愚眾不知所云，那就大造聲勢，用宗教儀式給這些榆木疙瘩鑽上洞眼兒，穿上奴役的繩子。於是，波別多諾斯采夫到處宣講，要求人們為了生活幸福和家庭平安，

必須更加忠信上帝敬拜聖母，要在空閒時主動走進教堂！根據朝廷旨意，俄羅斯各地的舊教堂又被重修或重建，古老聖地被恢復，傳教和佈道被加強。與此同時，教會的慶典活動大張旗鼓，各種宗教儀式輪番不斷地上演。

列賓所描繪的這次行列儀式，規模空前！

TWO

聖龕當然走在行列的最前頭，它自身就是袖珍教堂，一座造型極為精緻華美的微型建築。聖龕六面，六面都鑲有玻璃門窗，上有三角楣；各立面之間有立柱，銀灰色柱頂雕刻出花飾並且鍍上黃金；窗框塗藍色，上有日出發光的圖案。半球形的龕頂，又四面分開三角窗，球頂的圓座之上是圓球，圓球頂上立着希臘式十字架，鍍金的龕頂在太陽下閃閃發光。聖龕裏，只看到成叢點燃的蠟燭，金黃的火苗隔窗看去，飽滿燦爛如同花苞，鮮紅的和金黃的細芒透映出來；聖龕墊在疊得平厚的氈墊上，柱子、窗楣直到頂上的十字架上，全都繫滿了各色彩帶，套上花環，掛上花串；粉艷的月季花、紫艷的丁香花，把高潔濃郁的芳香獻給龕中的聖母和上帝；彩帶在微風中飄起、飛舞，紛亂、繚亂而絢爛。在東正教裏，各色彩帶是有講究的：白色乃是恩典之光，代表着純潔、光明、不朽和超越；紅色喻示着殉道聖徒的鮮血、聖靈和基督救贖的功勳；黃色象徵着太陽和金子、王者的榮耀和尊嚴；而藍色是聖母的顏色，它彰顯至高的純真和貞潔；紫色意味着銘記耶穌的受難，綠色則表達生命的永恆。

聖龕安放在結實平穩的托架上，托架塗成深綠色。這邊四位抬龕的人，看裝束是當地的農民。前面的人全部穿着黑色長袍，列賓以他們腰紮不同的彩繩來區別。黑色長袍因為背光，因為聖龕底下遮光，形成濃重的黑暗，和聖龕形成了強烈對比，也增強了視覺的穩重感。黑色是夜的顏色，是地獄的象徵，身穿黑衣表明世俗之罪和對肉體的否定。三位老者年齡大致相當，全是長頭髮大鬍子：灰白的頭髮和鬍子，黑色長髮和黑棕色鬍子，暗金色長髮和鬍子，三人全都長着肉丸子似的鼻頭。多人抬龕，需要步調、步速和步幅前後左右一致，不用發出指令，全靠各人用心感應，而且這是在待奉上帝，能做神的差役是今生之大榮耀！

天氣越來越熱，三位老者身上、臉上早已出汗，浸滿汗水的頭髮，縷縷粘在頭皮上；腮和鼻頭都熱紅了，眼睛熱得幾乎睜不開，但是他們依舊沒有懈怠，心無別想。最外邊的老者，抬杆橫在兩肩，他反起手掌用指頭扳住；中間的老者，直接用右手握住橫杆；而最裏邊的老者，雙臂高抬後別，兩手反推，把力氣集中到八根指頭上。他們穿的鞋子也不同，但腳步緩慢穩實，彼此配合默契。而後面這個年輕人顯然煩了、躁了，雖然臉上帶着忠厚相，但是因為熱，或者因為口渴，焦乾的嘴唇張着，揚臉想看看前面，顯然盼着儘快結束；但是，這幾個老人走得又這麼慢慢騰騰，情急之下，他的胳膊往後一甩，雙腿屈彎；這時候，只有天知道他信還是不信，反正這一刻他是不想抬了！

行列裏的人們，多數是信教的平民百姓。他們弄不清楚聖母、聖子和聖靈三者的關係，但在他們眼裏都是神明，唯上帝有全能和大能；上帝今日來到這窮苦偏遠之地，是祂憂患天下草民，哀憐祂的孩子和萬物生靈，所以祂離開教堂，巡視、眷顧這片乾旱的土地，此時祂就在前面的聖龕裏，或者聖靈站在天空的雲彩上，俯視着行列的人群接受膜拜和讚頌，相信祂很快就要行雲佈雨。甘霖之後，大地濕潤，河水流淌，草木翠綠，今年就有了好收成。好多人會在心裏默默地唸着主禱文，這是《馬太福音》第六章第一段："我們在天上的父，願人都尊你的名為聖，願你的國降臨，願你的旨意行在地上，如同行在天上。我們的日用飲食，今日賜給我們。免我們的債，如同我們免了別人的債。不教我們遇見試探，救我們脫離兇惡。因為國度、權柄、榮耀全是你的，直到永遠。阿門。"

從聖龕向後看，同樣被人抬着的，是一尊聖體光座，光座上是金色的聖體也即基督的身體，也是繫滿了各色彩帶；光座後面高舉的，是紫色聖幡，聖幡後面是十字架，十字架後面又是紅色聖幡，一直到高舉的放射金光的太陽。這些儀仗高於眾人之上，被天空襯托着，超然而崇高，在畫面中又有統領作用，它把觀眾的視綫引向遠處。

THREE

聖龕後面，兩個婦女共同托着一個木頭盒子，盒子不重，並且是空的，它只要一個人抱着即可，但是不行，要兩個人，因為這是聖像盒

子，聖像被後面的一個女人托着。因為盛聖像，盒子也即聖物，於是，一位老婦和一位中年婦女人各抓住盒子的把手，就這樣彆扭着往前走；盒子外殼略紅，裏面紫絨襯布。某種角度上，這小小盒子也是聖龕，甚至就是小小的方形教堂，當然不可輕慢。中年婦女個子不高，好像一位地主妻子，她紮着月黃色點花頭巾，按教規，在聖像面前，女人是不可露出頭髮的；她穿黑絨上衣，下穿粉色裙子，前面還繫着圍裙，顯得艷氣又俗氣；或許兩人托着聖盒行走不便，抑或開始她想一人包攬，可是這位不知趣的老婦非要爭着和她一起。這分明是和她分享甚至爭奪聖恩。這使中年婦女滿心不悅，她繃臉撇嘴，頭向外歪，垂下眼皮不看這個討厭的老烏鴉；而黑巾黑裙的老女人全然不管，手抓着把手往前走，還不時地彎腰探頭，好奇地看看空盒子裏面還有什麼。

後面兩個童子，是唱詩班的歌手，兩人穿戴，一土一洋；稍高者，灰色制服大衣，兩排銅釦，腳穿皮鞋，他把厚厚的歌譜夾在腋下；另一位則是農民子弟。此時，兩個孩子正在低聲說話。據說夾歌譜的童子唱低音，抬手揚頭的童子唱高音，他後面穿黑色西裝的男子也唱低音。一位禿頂、髭鬚灰白的老漢低着頭，正向兩個孩子叮囑着什麼；老漢眉間蹙起，鼻頭上聳，抬手指點，像是在告誡、訓誡，表情嚴肅甚至嚴厲。稍高的男孩，怯生生地看着夥伴兒在小聲示範。一會兒，他們要唱聖歌。

列賓把教堂的祭司長，放在最顯要的位置，正好是對角綫的交點。唯他站在相對開闊的場地上，前後與人群拉開距離，兩邊有人保駕；他不能混同於任何人，自然也成為觀眾目光的聚焦所在。

這位祭司長確有原型，列賓曾經為他畫過肖像，名字就叫《祭司長》。現在把他放在這裏，只不過把灰鬍子畫成金黃色，他叫伊萬·烏拉諾夫，是列賓的同鄉。

對於這位祭司長，列賓曾在給克拉姆斯科依的信裏這樣寫道："這是一個很有意思的人物。這是我們祭司長中的典型。這些神職人員中的獅子，他們絲毫沒有心靈 —— 他只是一團肉，只是一頭愚蠢的獅子 —— 沒有頭腦的獅子，就像宗教儀式那樣，有嚇唬人的樣子。"

在列賓的畫像裏，祭司長是個粗蠻的大塊頭，頭戴僧帽，黑色道袍包住他公熊般的軀體；兩道又粗又黑的眉毛陡揚起來，眉梢下勾，眉間兩道刀刻般的豎紋；因酗酒而紅腫的大鼻頭，滿是橫肉的臉上閃着紅光，眼

睛明亮而空洞；從勒緊的帽沿往下，是纖細密集的羊毛般的白鬍子；他右手摀着掛在胸前的聖匣，匣子上的銀鏈子晶晶閃光，好像他對神的虔誠全在這個動作裏；聖匣下面，是他隆起的飽食終日的大肚子。從他身上，看不到他一生侍奉上帝和道修出來的品質，那應該是慈愛和善良，但他，臉上充滿傲慢、暴戾、恣虐，張口便是狂怒的咆哮；他是一位"半神"，所有的人在他眼裏全都有罪。列賓把祭司長的黑袍表現得厚重、膨大，領子兩端的尖角生硬而且強硬，兩邊的輪廓自此往下傾斜，在肘部形成弧綫，看上去像黑牆一樣堵在人們面前；他左手握着用紫色硬木製成的權杖，權杖垂直而立，上端包銀，柄下兩道銀箍，這隻大手近乎貪婪和瘋狂地把權杖握緊，手腕上挺，四指用力，拇指又死死壓在食指上，任誰也不能從他手中奪走。他是祭司，也是這個教區的酋長，這權杖是他的神具、道具或工具，也是他掌管、馴服信眾靈魂的刑具，是他的命根，他地位、富貴以及威風的憑靠！

說他"沒有心靈"也"沒有頭腦"並不奇怪，愚信會窒息人的靈性，神迷心竅造成虔誠和昧鈍的混合；但他又是有頭腦的，他手握權杖的姿勢似乎告訴人們，他深明東正教的要旨，那就是以上帝的名義忠於沙皇，做他當世的奴僕，這堅硬的權杖在本質上又是軟的，它必須纏繞在皇帝宮殿的柱子上。

此時，祭司隨着上帝聖靈出外巡遊，也是自我煊赫的標榜與顯示。他穿上金黃的華貴法袍，斜披綬帶，高傲地站在窮人和富人之間，更是站在神界的邊緣上。他提着一隻香爐，邊走邊搖擺着。他也走了很遠的路，兩層長袍套在身上，太厚，也太重，汗流浹背，頭髮已經濕了、亂了，腹中積下太多的脂肪，產生出太大的熱量又散發不出來；太陽當頭，他兩頰熱紅，昏昏欲睡；但是他走心不走樣，依然端着架子，保持着威嚴的儀表，因為他是這場大典的主持，唯有他沐浴了太多的聖光，更重要的，這是為沙皇效忠；他仰着臉，偏着頭，強忍前行。這位農奴靈魂的總管和師爺，當他傲慢的時候，按照神義就已經犯了僭越之罪，但是他決不能謙卑。

眼前這一切，都不過是世俗的煞有其事的綵排鬧劇，用教會燙金的王權政治的迷魂遊戲！

在大祭司兩邊的人群裏，騎在馬上的是警察和憲兵，而那些便服老

者，可能是當地的官員和長老。穿着白色制服的警察正揮動鞭子，抽打着擁擠的群眾；左邊一位憲兵，在馬上伸着鴨子般的長脖，厲聲叱罵着下面的人；最遠處的一位憲兵甚至轉回馬去，衝散湧上來的人堆；只有最前頭的憲兵軍官端坐在馬背上，眼睛遮在軍帽下的陰影裏，他把槍背在身後，挺起胸脯，雙手握拳又放在腿上，目不旁視或旁若無人，威風凜凜地高視前方。——他在馬上，而祭司站在下面；在上帝莅臨宣揚愛與慈悲的行列中，政權暴力，依然掩不住它兇惡的本相！這位馬上的軍官在無聲透出，是我在此維持着秩序的穩定，這宗教行列，本來就是政治的，所以，我才是這裏真正的祭司！

<div style="text-align:center">FOUR</div>

東正教，從君士坦丁堡引入俄羅斯，是與政權平行分離的，前者關注彼岸，後者統治疆土。後來，伊萬雷帝看到，皇帝最難對付的，是揣在臣民肚子裏的心思，他們面上應和，心中卻有種種不滿甚至不軌之想，而種種狡猾、詭詐的念頭，都是叛逆的先兆；誅人易但誅心難，必須把教會置於自己的刀劍之下。此舉當然是對上帝的蔑視和褻瀆，因此受到教門的反對。伊萬雷帝便開始了極其殘忍的迫害和殺戮。他把諾夫哥羅德城的大主教全身縫在熊皮裏，然後放出獵犬瘋狂撕咬；把一些高僧處決後，將砍下的頭顱扔在都主教府門前；有的主教憤而辭職，有的公開抗議，伊萬雷帝又將他們先後暗殺。恐怖的摧殘和鎮壓，終於使得教會就範，政教開始合流。到彼得沙皇執政，牧首阿德里安曾說：“沙皇的權力僅限於地上人間，而神間權力既及人間又及天國。”彼得冷笑着對主教言道：“君主政權是受命於神的專制政權，其所作為無須對世間任何人負責。但是，他有力量和權勢像基督上帝一樣，按照自己的意志和善心治理自己的國邦。”彼得下旨，各教區的神職人員，發現有人在懺悔時有對政府不敬的言行，甚至有謀反苗頭，必須立即上報；在佈道中必須要宣傳、讚美皇帝。這就使得神甫成了朝廷的密探和鷹犬。

波別多諾斯采夫直截了當地說：“宗教道德是專制賴以生存的基石。”他給沙皇亞歷山大三世寫信，強調聖主教會可以成為專制的重要陣地，這是真善美的關鍵所在，“它是構成國民性格的本質的精神世界和信仰基礎，應當倍受重視”。莫斯科主教費拉烈特說：“上帝按照自己在天國的統治方式在人間指定了沙皇，賦予沙皇專制權力。”如果人們忠順

地服從他的統治，"人間的王國就會變成天意王國的合法前大門"。彼得堡的大祭司尤安，尤其鍾愛專制思想，每次佈道他都宣稱："沙皇就是被上帝揩過聖油的人，人們應該絕對忠誠，絕對依賴，絕對順從。"

馬克思曾經指出東正教的特徵就是國家與教會、世俗生活與宗教生活的混合。他還說了一句，君主，"同時成為他的臣民在地上的主人和在天上的庇護者"。此語精當！

再看畫。

在大祭司身後不遠，一位中年婦女捧着聖像，聖像在太陽下金光閃耀。

有人說，這個女人是新興的地主婆子。列賓並沒有把她畫得美麗端莊，按常理，能捧聖像的女人，怎麼也要有些高雅氣質。然而列賓曾對朋友說，我尊重真實，畫得太美，故意往美裏下功夫，反而失去了生活的真實性。因此，他真實地刻畫出這個女人的醜和庸俗。這個矮小的女人，雖然裝扮華麗，但依然可以看出她五短身材；她已經發福，身上有了鬆肉和贅肉，肉蛋似的腦袋下是短短的脖子，抹了幾層粉的臉上，小眼小鼻子，小嘴兩片薄唇。這樣盛大的遊行，選中她來抱着聖像走在前面，自然有其緣由；她有錢，也有勢，有後台甚至有着上層背景；能抱聖像，這是殊榮，也是特權，在她看來這更是上帝的欽點和命運的垂青；她穿上昂貴的正黃色裙子，下有裙邊，繫有絲帶，上面還套上黑色撒花的馬夾，馬夾下邊飾有蕾絲花邊兒，但這身衣裳讓她穿得皺皺巴巴。這個女人一臉正經，傻乎乎地小移着步子，身邊有一位神職人員，橫着手中的權杖護衛着她。

女地主的左邊走着的，是一位商人，他粗胖臃腫，肥頭大臉，兩腮紅潤，眼睛被肥肉擠成了細縫兒；他額上頭髮稀少，兩側的頭髮依然梳得油光膩滑；黑色西裝套着白襯衣，皮鞋鋥亮；西裝口袋裏揣着懷錶，金錶鏈兒露在外面，這時他的右手正伸進裏面的口袋，好像在摸鼓鼓的錢包。這個在商場發財暴富的人，在人群中顯得泰然自得。他半露的手讓列賓畫得相當生動，粗短的手指，肥胖的手背上還有小小的肉窩兒。在耶穌眼裏，有錢的人是不會被神接納的，祂說："有錢財的人進神的國是何等的難哪！""駱駝穿過針的眼，比財主進神的

國還容易呢。」耶穌厭惡商人，在和門徒進入聖殿後，便「趕出殿裏做買賣的人，推倒兌換銀錢之人的桌子，和賣鴿子之人的凳子」。而作為正教，尤其鄙視金錢財富甚至發出切齒的詛咒，告誡信徒要禁慾苦修。可是現在卻變了，商業的種子落在俄羅斯的土地上，使一群開化的腦袋轉向了生意，而東正教居然讓地主富豪走在行列的前頭！這個腦滿體肥的商人，既信上帝也信錢財，或者說信上帝是為了錢財，更相信錢能通神。如果他曾經讀過蘇格拉底，就會想到他的名言：「祭是送禮給神，祈是有求於神。」神也有商人心呢！有意思的是，他身後走着的，是一位稅官。商人很明白，要想發財發大財，必須有所攀附和依傍，既要傍神，更要傍權，兩條路都要走，兩條路都要鋪上錢！

稅官穿着挺括的制服，銅釦兩排·肩章鮮紅，出門前他特意刮修了鬍髭，他胸脯挺得很高，昂起頭來看着聖龕，也好像用餘光看着前面的地主婆子和商人，心裏好像在說，甭看他們有錢，甚至這會兒抱着聖像，但全都要巴結我！我要收他們的稅，數額大小全由我定，這要看他們給我多少好處！稅官形象的出現大有深意。稅官，這是沙皇王朝的經濟警察，體制腕足上的吸盤，或者是巨獸的舌頭和牙齒；稅款，就像血液脂膏一樣餵養着龐大的官僚群體並讓他們揮霍，也潤滑着政體機器運轉的齒輪。以皇帝的權威和名義，稅官們可以橫徵暴斂，強盜般掠奪，層層上交也中飽私囊。稅官和兩邊的憲兵、警察相對應，共同代表着國家利益和皇權意志。

正對着女地主後背的年輕人，金髮中分，圓白臉，穿淺灰色西裝和領帶，他興致勃勃，神情飽滿，微笑着向前看着。這像是一位知識分子，大學生或者是一位作家和詩人，從城裏來到這裏觀看盛況並加入行列，但可以看出他的淺薄。他大約是沙龍裏的誇誇其談者，哲學和宗教理論的淺嘗輒止者，權力的頌揚者和金錢的羨慕者，既新派又信神，既是夜鶯又是鸚鵡。

在這裏，各色人等、各種身份和各種要求都集合成一群；權和錢和文化，都在信仰神的天幕下展現。他們彼此靠近不是偶然的、隨機的，而是因為此前的交往、交際或交易，相互利用和勾結，商人與女地主離稅官很近，神職人員和女地主離得更近，稅官左右着商人和女地主，學者緊隨在女地主後面。如果此時他們各有心思，那麼，稅官想的是如何盤剝他們，自己趁機多落些盧布，這要看這些傢伙慷慨還是吝嗇，肯不肯

出血，若是不肯出血，那就給他放血；商人想的是如何賺大錢並讓它增值，用錢打通權力關節並且和它結夥兒；學者會鄙視這些人胸中無墨，俗不可耐，居然有太多的金錢，渾身散發着銅臭，上帝真是瞎了眼，然後酸溜溜地嚥下一口唾沫；愚鈍的女地主，會堅信這般好命，全是信神使然，她要信神一直信到死；神職人員緊靠着女地主，像奴僕一樣護着她，想來事後，她不會虧待自己。這情景就如《聖經》所言："在人前外面顯出公義來，裏面卻裝滿了假善和不法的事。"如同"粉飾的墳墓"，裏面全都是污穢！

<hr>

FIVE

宗教行列裏，大多數是當地的農民，他們是所謂的被解放的農奴。

作為農奴，從他們的祖輩開始，就像畜生一樣被貴族佔有和統治。農奴制是當世最殘酷、最無人道的制度，人說貴族的孩子生下來嘴裏就含着銀匙，而農奴的孩子，生來額頭就帶着賤民的戳印；他們世代在主人的領地上耕作然後交糧，老爺可以任意對他們壓迫欺凌，甚至玩弄他們的妻女；貴族可以把農奴當作禮物送給別人，可以到市場上賣掉；如果農奴不堪忍受逃離出去，官府就會四處捉拿，被逮捕的農奴會被主人關押，嚴刑拷打，即使下手過重致死人命也不會被問罪。

農奴制度被廢除後，朝廷規定，貴族、地主要給予農民份地，農民定期向貴族、地主和國家交稅。農民要先向地主交 25％的贖金，其餘部分由國家墊付；農民又以 6％的贖金償還國家債務，這就是貢賦，全部債務要四十九年還清，這相當於把土地租給了農民。但是，苛捐雜稅依然以各種名目落在農民頭上，集資、捐款、臨時性收費，並有種種徭役，稅官警察輪番上門，不得不交又不敢不交，違者會被構織罪名甚至入獄。稅金也有教會的一份兒，這叫聖禮費，當時流行這樣的俗語：土地喜歡肥料，神甫喜歡禮盤。而且，好多土地來自教會，神甫就會以敬神的名義，瞞上欺下，抬高租金，勒索錢財。

世代遭受奴役的農民，沒有文化，據專家調查，俄羅斯農民普遍是文盲。他們不識經文，根本聽不懂從神甫嘴裏吐出來的玄談，所謂信上帝，就是畫十字，只認識各類聖物，對着所有聖物禱告。於是，原始性的拜物教在這裏找到了象徵物：十字架、聖像、聖水、聖瓶等等，

尤其前世聖徒留下的物品，他們破爛的衣裳、骨頭、毛髮或者指甲，這些都記載着當年艱苦的修為和聖潔的德性，那就俯下身來，跪下來合上雙手膜拜。在這時，波別多諾斯采夫，不愧是皇上欽點的能臣，他熟悉俄羅斯農民，深諳宗教心理學，是洞悉入微的意識形態大師，正如他言，若要弘揚神法，必須藉助儀式來塑造奴隸的靈魂！

聖龕，聖幡，聖光體，十字架和飄揚的彩帶。人流，人海，在天地間鋪展開來，太多人群的散亂步子，太多人群的呼吸和身體氣息，還有陽光和浮塵，如此大規模的陣容，在這曠遠的空間裏營造出神聖的氛圍；它是氣場，也是磁場，吸引聚集着越來越多的人，又從場內散發幅射出強大的魅力，這就類似於"廣場效應"。

當一個人走進這人流裏，他就成為一個分子，一個單子，一個渺小的微不足道的非存在的存在；他被人群裏挾了，被上帝收攏了，這雙重的法力剝奪了他的思緒，甚至掏空身心失去了自己，和眾人一樣沉浸盪漾在神的溫暖場域裏，天地成為最大的教堂。人與人相挨、相擠、相擁，每個人既是聖恩的接受者又是傳導者，人與人在傳染、感染，讓心口發熱，血脈快流。俄羅斯文學中時有此類描繪，有的人會興奮、亢奮，有的人會狂熱甚至癲狂，空白的大腦發生短路，頭頂恍惚受到了天父大手的撫摸，皮膚陣陣酥麻忽冷忽熱，並且神經病發作般甜蜜微妙地振顫；人的孤單、孤弱沒有了，因為他已經融入了集體，聖靈進居到他的體內，變得充實和充盈；他被催眠了但又幸福地醒着，隱隱聆聽到了來自至高和絕對的暗示，他所有的感覺因為暈眩而生錯覺甚至幻覺，前面聖龕上的彩帶化成了祥雲，上帝現於祥雲上……

上帝愛憐地俯瞰着人們，看到他們祈禱和乞求的迫切眼神，祂會降下甘霖。當然，作為沙皇王朝，最希望教會儀式讓信眾明白，這現世的痛苦和苦難，他們的貧窮和飢餓，都是可以忍受的，這一切都是為永恆的天堂作準備，一切都是神的安排，而皇帝就是塵世的神明，忠於他，愛戴他，屈膝做他的順民，聽他的話，因為，皇旨即為神旨！

可是，儀式進行得太久了、太拖沓了，人都累了，熱了渴了也餓了；人群隨處可見各種面孔，呆板的、死板的、僵化的、傻癡的、麻木的，死羊般的眼睛無趣地四下看着；好多人非常倦怠，但是不敢公然出列離開，還是禁不住隨着大流慢吞吞地往前走；有的人仰着臉，嘴如出水的死魚一樣張着；有的人被擠急了，折着脖子歪臉叫喚……東張西望

的、斜視的、上視的、窺視的、回視的，雜亂又混亂，如此情景，也會使波別多諾斯采夫感到有些失望，任何宗教權威甚至強權，也沒有完全徹底把人心征服的能耐和力量。

<div align="center">

┌─────────────────────────────────────┐
│ SIX │
└─────────────────────────────────────┘

</div>

在畫面最左邊，列賓塑造的是另一類人。

這幾個是底層的底層、最窮的窮人，是赤貧的乞丐和流浪者，他們被擋在主流之外。

一位老漢站在最邊上，前後行走着兩位婦女；走在最前頭的青年，腋下頂着木柺，他是一位殘疾人。

兩個女人，全都破衣襤衫。前邊的女人上穿黑衣，下面是藍色的粗布棉裙子，裙子穿了很多年，顏色已經褪得發白，經久磨損和沒有換洗，裙面早已露出麻袋片一樣的纖維，幾乎要裂了、碎了，碎成網，裂成了絲縷，沒有辦法，她依然穿着；棉裙下邊露出一小截襯裙，也是骯髒的土白色；她背着行李，胸前掛着一隻籃子，籃子也是破損的，上邊繃着黑布，下面糊上泥巴。為了護住衣裳，她在腰前又紮上一塊破布；衣肩也怕磨壞，又把一件爛衣裳繫在肩背上，墊住勒壓的繩子；她醬灰色的頭巾上，縫着一長條補丁；走得久了，鞋面上落了一層厚厚的黃土。後面的女人穿着同樣寒磣，灰土土的舊棉襖，白棉裙也變得屎黃，也是用黑色破布護在腰前；她的頭巾本來是天藍色或者是淡白點着藍花，但是完全被灰土、頭油和汗水污透。兩個女人拄着棍子在行路，膽怯的她們不敢抬頭，也不敢往兩邊看；後面的女人頭都要低到腰部，好像她們的目光會看髒了別人，招來憎惡和怒罵。她們知道後面走來的是要人，是官府的人，那裏紅馬鑄鐵般的大蹄子，沉雄地踩着路面，更使她們緊張心悸，惴惴如鼠。

這兩位婦女，列賓曾經用石墨單獨畫過，名為《徒步朝聖者》。她們是為朝聖上帝而徒步流浪，與這裏的宗教遊行則是偶然路遇；與人群相比，她們又是外鄉人、陌生人。以流浪朝聖，是俄羅斯教民間多有的行為，或許因為某個願望和心結，因為生活的創傷甚至就是執着，捨家遠走，沿途拜謁聖地、憑弔聖徒遺物，風裏雨裏雪裏，他們一路

顛沛、一路行乞，忍飢捱凍但不改初衷，此生永遠在路上；他們隨處走，隨性走，隨緣走，遇到好心的人們施捨些粗茶淡飯，稍有溫飽便又走向遠方；他們隨身的，就是幾件破衣裳和簡單鋪蓋，再就是破口袋裏一隻空碗和手中一根棍子，遙遙路途，僕僕風塵，灰頭土臉；看這兩位婦女的臉，紫黑、皺黑、粗黑，尤其後面的那個女人，不是因為背光，臉頰黑得像烤糊了一樣，嘴唇乾裂得發白；她們扶住籃子的手，握着棍子的手，紫黑得像爪子；在太陽的照曬下，她們身上似乎散發出令人掩鼻的灰腥、土腥和汗水的酸臭。然而，她們卻是上帝最虔誠的追隨者，聖母瑪麗亞的真正信女，她們的心卻是乾淨的。

急步向前的殘疾青年，列賓也專門為他畫過素描稿。他跛腳，雞胸駝背，個子矮而畸形，但他長了一頭漂亮的金髮，在太陽下閃着光，臉上帶着純結的紅潤，此時他雙眼瞇起，注視前方，嘴角上充滿倔強和勇敢；他想快走幾步，趕到離聖龕最近的地方，他把帽子抓在手上胳膊往後甩起。可就在這時候，一位年老的鄉勇前跨一步，伸出手裏的棍子攔住了他，並且雙目斜瞪，好像嚴厲地呵斥：靠邊靠邊！你還想靠近聖龕，你也配？！

年輕人顯然被激怒了，他沒有理他，依然揮臂向前！

在年輕人後面，三名鄉勇居然拉成人牆，就是把後面這類人擋住。經書中這樣明確告誡作主人的怎樣對待僕人："不要威嚇他們，因為知道他們和你們同有一位主在天上，他並不偏待人。"《雅各書》中也囑咐信徒，"不可按外貌待人"，並且舉了這樣的例子，有戴着金戒指穿着華美衣服進會堂者，又有穿着骯髒的窮人也進，於是守門的人對富人說："請坐在這好位上。"對那窮人說："你站在那裏。"雅各質問道："這豈不是你們偏心待人，用惡意斷定人嗎？"而"按外貌待人，便為犯罪，被律法定為犯罪的"。東正教也勸告人們多做善事，要求老爺們"對奴隸和僕役們要慈善寬宏，多加關懷……要讓他們吃飽穿暖"。因為，"愛神的，也當愛兄弟，這是我們從神所受到的命令"。可是在這裏，階層與等級，在上帝面前依舊森嚴地體現出來。

在這組形象裏，列賓共畫出五根棍子。四根棍子是行路乞討者助力的棍子，是防身的用具，也是四位赤貧者僅有的最後財產，但它又是走近上帝的一條腿，棍子自身也是一位朝聖者！在渺茫無際的原野上，棍子又是他們貼身的夥伴，用它試探河流，支撐他們登上高岡再下陡坡，或者

扶着它稍稍喘息，同它相靠入夜而眠。而握在鄉勇手裏的這幾根棍子，變成了一根小小權杖，是對犯戒違規者當場懲治的臨時性武器。看衣着，這鄉勇也是一位農民，也屬窮人，但是當他被選為維持治安，為官員、貴人和富人當然還有上帝保駕的時候，他的身份立馬變了。在他眼裏，這些流浪漢和乞丐、殘疾人，是被社會淘汰的垃圾，上帝選民後的殘渣。有人言：窮人最厭惡的還是窮人，因為他羨慕有權有勢的富人。鄉勇用這根棍子攔住了年輕人，也就粗暴干涉甚至當場剝奪了他信仰的權利，踐踏了在上帝面前人人平等的古老聖律，以雅各之言，這是犯罪！

站在邊上的這位老漢，顯然憤怒了。他站直了身子，扭着脖子高昂着頭，兩眼挑戰似的瞪着騎在馬上的軍官；他手裏的棍子只露出半截，但這是一支插在地上的梭鏢，梭鏢已經生鏽，但是，稍加砥磨，就會雪亮鋒利！

列賓描畫出右邊的土岡，它從聖龕後面傾斜而去，延止在滾滾黃塵裏，和遠處的樹林產生呼應和對比，並且產生出推壓的力量，造成人滿為患的騷動感。在前面的空地上，隱約的車轍從人群裏伸出來，向左彎成一個大弧，也把人群兩分。人群在走着也在分化着，就像俄羅斯的現實，雖然農奴制被廢了好多年，但農村依然破敗、落後，百姓們依然在貧困綫甚至死亡綫上掙扎。窮富懸殊，到處是饑民、寒民和流民。土岡上，曾經是一片森林，但在農奴制改革的時候，地主們對樹木掠奪般砍伐，自然生態遭到嚴重的破壞，讓太陽曝曬着光禿禿的土地；地主把木材賣成了金錢，而貧民手裏，卻只有一根棍子！制度缺席正義，人心就失去了正派，在這鋪張豪華的宗教行列裏，在頌讚上帝之愛的儀式中，掩不住的還是人性的貪婪、兇惡和墮落。在這些人的眼裏，如果真有上帝存在，那也不屬於這些窮鬼，而是我們的。——人嘗言宗教的虛偽，但是虛偽的不是本原上的宗教，而是並且永遠是人，是人以上帝的聖名霸佔這個世界，也以上帝的聖名叛離上帝！

早在一八二五年，十二月黨人起義爆發，他們散發傳單，藉用問答的形式評擊皇權：

——什麼樣的統治才符合上帝的教義？

——沒有沙皇統治才符合上帝的教義。我們都是上帝創造的人，都是平等的；（下略）

——那麼上帝不愛沙皇嗎？

——不愛。沙皇受到上帝的詛咒，因為壓迫人民。

……

內戰的預感

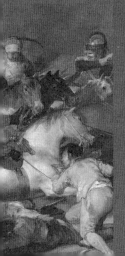

據說這裏是西班牙安達盧西亞的平原，佔滿整個畫面的，是一個人體骨架，它屹立荒原，背襯藍天。故意製造怪異怪誕的達利，把人體骨胳拆解變形，重新組成如此模樣。這人體分兩為部分，上面是人頭、脖子、半截胸脯和一條大腿，大腿長在胳膊的位置上。腿的外觀像骨頭，又像外包皮膚，先向外斜伸又向裏折成銳角，腿肚子往下是細成棍子的脛骨，而腳又反向而撐，踩在下部分平截的臀頂上。

臀頂像個墩子，臀下兩條腿大大地劈開，但移到上面的右腿只剩一塊肉蛋；左腿已經劈到了極限，腿上連着的不是腳，居然是一隻大手，腿上面又斜長出一支胳膊，伸手抓住胸腔上的乳房；最下面，墊住屁股的，是帶着半截脛骨的腳，腳又踩在一塊圓尖的麵包上。骨架上下兩部分，構成了一個巨大的"口"。

有皮肉的肢體，好像塗抹了膏油，結實柔軟，閃着光潤，乳房充滿彈性。整個形體既像處理後的標本，但人又切切實實地活着，他挺起脖子，高高地揚起臉，可脖子上卻沒有皮膚，裸露的粗筋好像被風乾，如同繩索，僵硬地支撐着腦袋；這顆腦袋覆蓋着灰繁似的頭髮，頭髮厚亂披到脖根。臉極為醜陋，極其醜惡，上面投下太陽的光斑和陰影。看不清他的眼睛，只看到上翹的鼻頭和仰天的鼻孔。一張大嘴，嘴唇上還抹着口紅，裏面牙齒稀疏，門牙間縫很大，但牙板堅硬且白。他居高臨風，不知道他看見或想到了什麼愜意情景，咧着大嘴笑起來，笑聲似乎迴盪在安達盧西亞的曠野裏。他笑得放肆、粗野和邪惡，弄不清這是嘲笑、獰笑，是志得意滿後的狂笑，還是仇恨的冷笑；是報復後的暢笑，還是欲望放蕩的淫笑，或者是末日來臨時的絕望之笑，臉上橫肉抽動顫跳，兩個粗圓的鼻孔亢奮賁張，快意噴出胸腔的歹毒，然而他就根本沒有胸腔，當然也沒有五臟六腑；看面容是個男人，卻有一隻女人美艷的乳房。

乍看畫，不知所云。達利落題為"內戰的預感"，是預感到自己的祖國西班牙就要爆發戰爭，時在一九三六年春夏之交，果然到了七月，炮火響起，血腥漸漸瀰漫了這個國家。可是，看了畫題，更感到達利對戰爭的表現玄虛難解。這些隨意性拼接的骨頭，這些匪夷所思的姿勢和動作，這遠離邏輯和常規的造型，甚至混淆性別。僅使人驚駭，僅讓人噁心，達利算不上大師。了不起的達利，就是存心擺脫修辭，敲碎邏輯，跳出所謂的暗示、比喻和象徵等等，以完全直接的審醜獲得征服性的效果，有所解但不可全解，不可解又或可解甚至各有所解，更不用說有的細節就是閒筆贅墨，故意分散思路。

達利尤其喜歡畫麵包，曾以極度寫實描繪籃子裏的麵包切片；幾片麵包遺落在沙漠裏，生黴並被蟲子蝕出蜂巢般的孔洞；喜歡把細長麵包比附為男人的性器。在這裏，達利又在地上放上幾塊麵包，全都乾裂變質，而這根細長乾硬的麵包同樣暗喻，像這個人斷下來的陽具，在陽光暴曬下，它失去焦紅的皮色變得蒼白；旁邊還有灑落的蠶豆。達利好像告訴人們，戰爭就要來臨，而且這是內戰，西班牙內戰，雙方不是為了麵包。

多年後，達利談到這幅作品，他是"在畫中描繪了一個巨大的人體，他被從外面撕裂，他長着奇形怪狀突起的胳膊和腿，他們相互撕扯着，一種自殘的狂熱"。

畫中的一隻手和腳，好像是取自木乃伊，手上還有貼骨的硬皮，乾皺、粗糙，而兩隻腳卻像剝去了皮膚。怪的是手腳死而不僵，依然可以抓握、可以踐踏，並且充滿野蠻的力量。達利把手畫得像腳，把腳畫得像手，腳趾拉長、曲動，向前伸縮，如爬行的毒蛇。最左邊的手按在腳腕上，指頭彎曲蠕動，形如腕足，其中一根指頭變成了鈎子，在詭秘地往前，不知道要攫取什麼。最具視覺震撼的是這傢伙抬手攥住自己的乳房。達利把這隻乳房描繪得極為細膩和色情，它從胸脯上像長筒一樣探出，粉嫩甜潤，淡淡的粉色慢慢過渡到深粉色到粉紅色的乳暈，直到粉艷的乳頭，乳暈上的肉粒兒也都畫出；這隻手攥得蠻橫、惡劣而殘忍，殘忍的手指像老根一般，骨節暴起，黑皮上滿是硬瘤般的疙瘩。五根指頭如同五個歹徒，合夥霸佔這隻乳房，幾乎要血淋淋地拽下來。或者，這乳房自身就是色情狂、變態者的表意符號，它需要施虐—受虐的快感。

手和腳，腳和手，好像都患上麻風病，但是還沒完全麻痺，沒有壞死，病毒依然會傳播。或者此人意識到世界正在瀕臨毀滅，自身也被病毒腐蝕。那就偏激，那就瘋狂，讓病毒傳滿人間。

戰爭，在法國作家約瑟夫·邁斯特眼裏，就是一種輪迴的宿命。人性的自私和罪孽，使戰爭成為世間陣發性的必然。"整個地球，永遠浸透在鮮血之中。"邁斯特不是鼓吹戰爭，他看到戰爭之根扎在何處，那是弱肉強食激發出來的統治欲望。征服、壓迫和掠奪，侵略與反抗，殺人和被殺，"人突然之間被一種不同於仇恨與氣憤的神聖狂暴所控制"。戰爭需要勇敢和野性，需要冷靜的狂熱和理性的蠻莽，需要被血腥煥發出來的獸行和激情，在戰場上，甚至濫殺、嗜殺的罪行都可以被縱容和豁免。戰爭"沒有止境，沒有限制，沒有暫緩，直到世界已完成，直到罪惡之終結，直到死亡之死亡"。人類只有從戰爭中才方可"得到滌罪和替贖"。

如果說邁斯特指的是國家民族或種族間的戰爭，而達利表現的，卻是西班牙的內戰，是同室操戈、兄弟相殘。西班牙廢除君主建立了共和，主政者頒佈憲法，卻荒唐地不保護私有財產，只要國家需要甚至無償徵用，立即使所有富人乃至窮人都感到了恐慌和憤怒。而且台上這撥無神論者，宣佈廢除宗教。而西班牙是古老的宗教國，天主教徒遍地都是，各地都有教會學校，立即引起教民混亂。西班牙民族、種族多雜，地域和地域分離，族際間甚至有舊仇宿怨；鬥牛士的國度尚武彪悍，不平則鳴，不平則鬥，不平則亂。底層在作亂，上層在奪權。右翼終於主政，左翼罷工遊行，大量極端者、狂熱者和恐怖分子，不斷製造事端，攻擊兵營，火燒法院，在馬德里扔下炸彈。政府要鎮壓亂黨重整秩序，連忙召回駐紮南非的佛朗哥將軍。在呼籲各派停止騷亂無果後，從七月開始，佛朗哥命令他的幾千摩爾兵開了殺戒。率領外國人來屠戮自己的同胞，這嚴重違背了國家倫理和政治道德，一時天下洶洶，左翼立即向世界招募兵員，五十多個國家的志願者組成"國際縱隊"開赴西班牙，其中就有作家海明威和奧威爾。至此我們才明白達利畫中的人體，他陷入了"自殘的狂熱"。

這不是為了領土或主權完整，而是為了權力展開的廝殺。同胞間沒有妥協，唯以暴力火併。家不和，外人欺，最大的悲劇是雙方都藉助外來勢力，使西班牙變成血腥地、殺人場。希特勒有意結盟佛朗哥，派出軍機

幫他把兵運到塞維利亞。後有強大帝國，摩爾兵攻城後隨即屠城。在巴爾霍斯，他們把兩千多俘虜和百姓包括老人、婦女和孩子，悉數趕進鬥牛場，用機槍全部殺死。次年，四月二十六日，為了給希特勒作生日禮物，戈林居然希望炸一座西班牙城市，最終選定小鎮格爾尼卡，任務交給德國空軍禿鷹軍團馮里希特霍芬男爵。飛機先炸供水系統，使得無法滅火，然後投放裝填鋁熱劑的炸彈，在八分鐘內以千度高溫焚毀熔化一切，用沙子都無法撲蓋。三個小時德軍扔下五十到一百磅重的炸彈，並投下幾枚千磅重的魚雷彈，1645人被無辜炸死，畢加索由此畫出了著名的《格爾尼卡》。

內戰變成了"外戰"，外戰內戰成了混戰。西班牙人殺西班牙人，西班牙人殺外國人，外國人殺西班牙人，外國人殺外國人；白面孔、黑面孔、黃面孔，戰士，兇手，屠夫，英雄，暴徒；陣地戰，巷戰，游擊戰，納粹派來轟炸機，蘇聯運來炮彈，馬德里變成魔鬼相噬的地獄。守城的左翼擔心城市淪陷，監獄的犯人會成為敵人的幫兇。其實，關進監獄的人根本沒有犯罪，不過是富人、商人和資本家，有的僅因為穿西裝戴禮帽就被認定為資產階級。民兵把這些人趕到卡車上，拉到城郊全部槍斃。戰鬥激烈時抓到俘虜，隨便找個地方亂槍打死，屍體就扔在那裏。雙方都殘暴，以殘暴對付殘暴，殘暴使人兩眼血紅成了惡鬼，兄弟可以殺死兄弟，兄弟殺死嫂子，丈夫殺死妻子，更不用說鄉親鄰居。暴力的可怕，還在於它繁殖出變異的暴力，變異的暴力帶着各自的病變，在大暴力的陰影裏受到袒護。惡棍流氓藉此出籠，陷害與自己有仇有怨甚至有隙的人，有的就是因為妒忌，因為芥蒂引起的私憤，甚至欠了人家的錢還不上，都藉着愛國、正義的名義對其下手，村子的牆角巷尾，外邊的墓地或河邊樹林，都可以作為刑場。如果沒有抓到主人，那就先殺他全家。

吶喊的、嘶叫的、呼號的西班牙，痛楚地抽搐痙攣的西班牙，踩在厲鬼腳下掙扎但依然被切割撕裂的西班牙，受害者與加害者，施虐者與受虐同體的西班牙。

戰爭從沒有讓女人走開，在西班牙內戰中，眾多女性和男人一樣抓起槍桿子，一樣的勇敢和狂熱，一樣地激情殺人。所以我臆測，達利為什麼把這個形象畫成雙性，抹着口紅長着乳房。在暴力思想的灌輸下，戰場上沒有性別，只有戰士和殺手甚至兇手。在這雙性人的大腿

上，搭着一條長長的舌頭，舌頭是被割下來的，舌面受傷，爛出一個缺口，但是舌身仍然結實軟韌，舌尖閃着漆紅色的光澤，還活着，不知它是人的舌頭還是獸的舌頭，它喝過人血吃過人肉，美味的快感依然留在味蕾裏，即使被割下來，舌頭還是沉浸在貪婪的渴望中不肯死去。這個舌頭，又和巨大的"口"字相補充。

這個用骨骼和皮肉構成的"口"，這個活人，這個超人，這個沒有肚腹心肝的魔人，手腳沒有了疼楚，更無在世的情懷，只有大笑裏含着對當世人類快意的詛咒，在天地間唱出惡的頌歌。七十多年後，人們在西班牙北部發現了內戰的墓坑，出土的骨頭散亂地擺在土堆上：肋骨、椎骨、肱骨、脛骨、股骨、鎖骨、手骨、腳骨，好多骨頭都是斷的，是被刀砍出的斜荏；頭骨上的碎洞，是被鈍器猛砸所致；削去半邊的是鋒利的飛刀；小小孔眼，是被子彈瞬間穿透。其中一尊黑灰的骷髏，眼窩空洞，鼻窩空透，但整齊的牙齒還是緊緊咬着，牙縫裏透出的是死亡時的切齒之恨。這骷髏仍然"活"着，活在當年的陣地上，黑暗眼窩裏依然射出幽冷的兇光，逼視着對面的敵人，這敵人很可能就是同胞，同胞群裏還有他的親朋好友。

前代畫家戈雅，曾經創作出著名的《五月之戰》，這是一八〇八年五月二日，馬德里太陽門廣場，不甘屈辱的市民用鐵棒長矛和入侵的法軍搏鬥。敵人先用炮轟，然後抓捕並分批槍殺。戈雅住宅就在旁邊，親眼目睹了當時的慘烈。於是在他的畫布上，黑夜如鐵，土丘緊靠着古老的天主教堂。用燈籠照明，法軍把人犯押到土丘前，輪番舉起了排槍！地上已有兩具橫躺的屍體，黏稠的鮮血滲入黃土。然而無懼的人們圓瞪雙眼，緊握拳頭，最前邊，穿着白衣衫的人跪在地上，高舉雙手敞開胸膛，對着就要從槍膛裏射出的鉛彈。戈雅的非凡成就，是他對人生怪獸的刻畫，"沒有人能比戈雅更了解荒謬妄誕的感覺，所有這些扭曲生厭的獸性臉孔，充斥人間世相"（哥緹爾）。戈雅不僅直面人性的難以捉摸、無法解析的微妙，真實與虛幻間的幽暗不明界限，但風格還是寫實。到達利這裏，他顯示出卓然、奇異和狂妄的天才力量，這裏他畫的是戰爭，是內戰，他把經驗思考和敏感判斷，把形象進行抽象，並推上超驗的譫妄幻覺般的境界，經過他拆解並惡意拼接後，像紀念碑一樣頂天立地，成為圖騰。從這形象裏，可以體會到戰爭中所有的罪惡元素：死亡，毀滅，兇殘，狂躁，麻木，野蠻，畸變，冷酷，無恥，嗜血，貪婪，淫亂，放肆……這一切都是人性的，其內涵的深刻和無邊的張

力，對靈魂的衝擊和警示，還有它的現代感，都超過了戈雅。

地平綫壓得很低，整個背景全是天空。雲彩在大地的盡頭往上鋪展。在達利眼裏，連雲彩也具有非真性，反而有詭秘的意味；雲彩成了雲陣，往上又出現雲團，再往上成了雲片和雲斑；雲彩有靜止也有飄動，有貼緊天空的薄雲，有蓬鬆着的浮雲。光，不知從哪個方向映照過來，冷淡的光把天際的白雲映成了淡粉色；淡粉色向左過渡成了土黃色，往上又漸漸成了粉綠，居然還有粉綠色的雲；最上面的雲斑成了粉藍或湖藍，後面的天空卻又是墨黑色，右邊的雲成了是肉灰色；雲彩間露出一塊藍天，深得純淨而深邃；可是，下面髒灰色雲彩好像要漸漸瀰漫起來，把這片蔚藍覆蓋。天空極美，絕美，但是有種變態。大地荒涼貧瘠，好像經歷了大火，土地被燒焦了，燒紅了，砂石也被熔化，縱橫的溝壑帶着碳塊般的焦黑，土丘土崖是焦紅和鏽紅色。看不到一棵樹和一片綠草。遠處的村莊，稀零零的房屋白牆紅瓦沒人居住，更多的是廢墟；折斷的柱子兀自立着。

浩劫之後田園不復，草木不生，生命絕跡，這真應了耶穌告誡門徒的話："凡一國自相分爭，就成為荒場；一城一家自相分爭，必站立不住；若撒旦趕逐撒旦，就是自相分爭，他的國怎能站得住呢？"

在人劈開的大腿下，還撐着一個箱子，兩個抽屜已被壓得歪斜。箱子也是達利常用的道具。幾乎被手擋住的，是一位慢慢行走的老者，正低頭專心在地上尋找什麼。在超現實意象裏加上寫實人物，也為達利常用，好像讓觀眾從他玄虛的意境中返回現實。老人是位學者，一位思想的智者，西班牙的柏拉圖或亞里士多德。他走在被戰爭重創的荒原上，在尋找也在沉思，要找出悲劇發生的病源。那麼，木箱應該代表着遺留和幸存，它收藏的檔案就成為來者的索引，"過去隨身帶着一份時間的索引，通過該索引，它被指向救贖"。（本雅明）可是，天空中的上帝救贖了千年，戰爭的災難正如邁斯特說的如宿命般輪迴，人本性中的霸權欲望沒有絲毫改變。魔鬼從沒離去，上帝往往退場。

很多人熟悉黑格爾的那句話，"人類從歷史上獲得的唯一教訓，就是沒有從中吸取過任何教訓"。原因在哪裏？

（註：因版權問題本文未附達利畫作《內戰的預感》，
僅附戈雅畫作《五月之戰》）

無法慰藉的憂傷

克拉姆斯科依進入中年後，總算擺脫了長期的貧窮。作品在俄羅斯甚至歐洲贏得了廣泛的讚譽，好多富豪達貴和畫廊出高價購買收藏。這個從彼得堡美術學院憤然出走的叛逆者，半生執着也半生煎熬，現在，靈感女神終於把財神領到他的身邊。列賓在回憶老友的文章裏這樣寫道：「晚年，克拉姆斯科依發生了變化，他成了富有者，有華麗的別墅，賓客盈門，工作室與闊人和國家要人的書房毫無二致。畫室裏擺滿了精緻豪華的家具，掛着東方式的窗簾，擺着古銅器⋯⋯舉止風度也發生了變化，年輕時代的激情和狂熱的自由主義早已經不知去向。」生活富足，家庭美滿，人也不似當年，克拉姆斯科依也到了品味和享受人生幸福的時候。

誰能想到，厄運連續降臨到這個家庭。一八八四年，克拉姆斯科依到法國和意大利考察訪問，兒子突然患病，不治而亡；沒過多久，另一個兒子又不幸夭折。克拉姆斯科依震驚了，驚呆了，完全崩潰了，家裏昨日還是妻兒簇擁，其樂融融，這麼短的時間，死神竟然奪走了自己兩個兒子！他和妻子肝腸寸斷，陷入了難以承受的持久悲痛裏，哀傷，絕望，兩人相顧無言唯有盈眶的淚水。在他出國的日子裏，是妻子一個人求醫抓藥，照看、照料着兩個兒子，但還是未能挽回他們的生命，眼睜睜地看着兩個兒子喚着爸爸媽媽，最後氣若遊絲悲慘地死去。兩次子殤打擊，正值盛年的妻子，一下子老了、垮了，可憐的兒子！可憐的妻子！可憐的母親！

克拉姆斯科依要把此時的妻子畫出來，把這無法慰藉的悲傷凝結到畫布上，把它傳遞給世界也留給未來。他從構思到完成，斷斷續續用了整整八年！這八年作畫的油彩，全都是用血淚調製的；完成三年之後畫家去世，這一年，克拉姆斯科依只有五十歲。

這是其中一個兒子出殯的前夕，是他在家中停留的最後時光，只有母

親守着他。

客廳很高，很寬敞，雖然畫幅僅僅截取近門的一角，但從屋中的陳設看，完全證實了列賓的描述。對面的光滑的牆壁是淡灰色的，掛着油畫，油畫旁邊的牆角處，掛着銅製的帶着燭座的聖母像；高高的門扇，鑲板雕花，收攏起來的寬大的接地門簾，結實，厚實，的確帶着典型的東方風格：布料帶着柔韌的質感，淺赭的底色上，繡出柔曼典雅的花卉；纖細的黃綫、紅綫、棕綫和銀綫，使圖案閃着華貴的光澤；簾子一側，長垂下綴着珠子的絲穗，並且輕窩在簾下的邊沿，恰好和地毯相觸。寬大的地毯從門裏平鋪過來，似乎伸展到觀眾的腳下；綿軟厚重的地毯上，繡着大朵大朵粉紅色的牡丹，黑色的彎莖和葉子在花朵間蜿蜒，花飾又自然接續到右邊盛開的花叢下面。

牆上掛着三幅油畫，全鑲在金色華美的邊框裏；大者在上，兩幅小品親切地依偎在下面。牆下擺放着歐式的黑灰色包絨沙發（有說是牆裙），沙發前面是圓桌和兩把椅子，——椅子也是兩把。桌子上，蒙着橘紅色的台布，一邊擺着兩本又厚又大的精裝書卷，這或許是家藏的宗教聖典，木漿紙已經變黃，它和牆上的聖母像自然構成呼應。桌子上的另一邊，是擺起的筆記本，而一冊咖啡色筆記本就放在桌邊上，對着靠近的一把椅子。這是兩個兒子閱讀和學習的地方，他們拉出椅子就可以坐下。可是，另一把椅子卻遠遠離開了桌子，好像看着桌子又往後退着，一直退到門口，退到門口卻戀戀不捨；椅子靈巧地後腿向後彎起，極像與桌子告別的姿式。牆上，用紫銅鑄成的聖母像，從頂端到兩側，是精緻而繁縟的裝飾，浮雕，或者透雕，下面探出三根銅柱又彎曲上翹，托舉着三個白玻璃淺盤，三截白蠟燭插在淺盤裏，燭火已經熄滅、冷卻，燭也剩下很短。克拉姆斯科依把在陰暗處的金屬雕飾細細表現，雖然模糊，但依然刻畫出反光的碎點和凸綫，然而中間平面上的聖母卻漫漶不清。

客廳裏充滿着藝術氣息、書卷氣息和宗教氣息。陽光從外面映進來，門外的走廊上現出血般的朱紅。陽光也帶着撫慰般的暖意照進屋裏，照在畫框上、下面的桌椅上，照在地毯上和盛開的花朵上，照着母親的手背、頭和大半個臉龐，在她的背後映出細細的虛浮的光的輪廓，使得客廳裏的氣氛高雅、寧和與溫馨，但這一切反而更加反襯出母親的悲傷！值得觀眾注意的是，畫中的許多道具和細節，都在扣住並烘托主題；兩

把椅子，兩幅小品油畫，都是暗示和比附。此時，她最後的兒子，就躺在後面的靈床上，身上籠着白紗，白紗好像兩層，下面一層白如冰雪，上面一層透明虛幻。人們幾乎看不到死者，我想作為父親，克拉姆斯科依怎麼會硬下破碎的心來，去一筆一筆描摹兒子的遺容。

克拉姆斯科依曾經畫過其中一個兒子的肖像，可能是長子。他叫尼古拉，大約十八九歲的樣子，暗金色的頭髮，寬闊的前額，濃黑的眉毛舒展着，如同碳筆畫出，眉下是一雙明亮溫良的大眼睛；端正的長鼻子，勻稱的嘴唇和男子漢的堅實下巴。尼古拉穿着棕灰色西式外套，內穿黑毛衣，外衣的大翻領和白襯衣，使兒子標致的面容更加瀟灑帥氣；少年老成的尼古拉坐在父親面前，把小提琴輕放在胳膊上，就像伴着他初戀的少女；他右手拿着琴弓，共鳴箱下端的腮托兒，因為經年的演奏用下巴抵住，上面的清漆已經磨盡。可是，克拉姆斯科依沒有畫出琴弦。

——因為琴弦斷了，斷了。

母親站在客廳裏，她身前全是鮮花，也被地毯上的花朵烘托着。

克拉姆斯科依，把這些鮮花表現得極其完美逼真，他好像把深情都傾注到這些花朵上。花栽在泥盆裏，栽在破包裝箱裏，但都被母親料理得青翠茁壯。這是一位對生活充滿熱愛的女人，天氣開始涼了、冷了，她把花兒搬進屋裏，讓它們靠在一起。鐵綫蕨、唐昌蒲、蔦蘿、鬱金香……淡紫色的、粉紅色的和牙白色的花朵，成串或者成簇；蔦蘿柔柔的綫蔓和細葉兒，朵朵赤紅的蓓蕾。離母親最近的，是一株開放的紅色鬱金香，而在木箱裏盛開的兩株黃花並在一起，像親密的兄弟一樣對着紅花微笑致意，也對着站立的母親。母親身旁的沙發上，斜放着一隻銀灰色的木盒子，裏面放的是母親為兒子親手製作的花環，全都是合捧大的月季；從枝上剪下來的月季花，淡黃色、淡粉色、淺紅色和暗紅色，飽滿、鮮嫩和純潔，彷彿還帶着露水；深綠的枝葉盤曲着，映襯着花朵，散發出撲鼻的芳香。你可以想像母親是怎樣從花園裏選剪下花朵，又慢慢地編着，她的手在顫抖，身在顫抖，靈魂也在一陣陣顫栗，但她竭力屏住心神，捏住花枝，緩慢、笨拙而吃力地擰纏着綫繩。淚，糊住了眼睛，眼前的一切變得恍惚迷離，然後，淚從眼眶裏淌下來，流成兩道，又緩慢地、沉重地滴在手背上。她的心一陣一陣抽緊，一陣一陣絞疼，但是她咬住嘴唇抹一把淚水，

低下頭去，又把一朵花插好，然後撐着，撐着。——這花環，是母親送給上路的又一個兒子最後的禮物，是她血與淚的祭品，同時也在為自己的又一段生命送葬。

克拉姆斯科依讓觀眾的視綫從地毯上的花卉開始，然後自下往上，最後定睛於這個大大的花環上，美麗的花環，更讓人悲摧、痛苦和哀婉，直至不忍卒視，花正開，花正艷，花卻凋零。

母親，就站在畫面正中位置上，她穿着黑色拖地長裙，或許這期間她一直穿着。她身材高大，但克拉姆斯科依仍然採用仰視角度。母親站在那裏，豎起的黑絨領子托到腮下，肩膀寬平也寬厚，黑裙子在上腰緊束後，又從突出的臀部開始寬鬆地垂到地上，密集的褶皺正面垂直，側面傾斜，邊沿形成微微的拋物綫，最後讓裙子在下面稍稍鋪開，由此也造成了褶折上推的錯覺，使得形象更加挺拔。裙子的黑色和身前的暗影相重合，莊重而且凝重，使得母親像用黑色大理石刻出的雕塑，崇高矗立在人們面前。

母親名叫索菲婭·尼古拉耶夫娜，克拉姆斯科依最摯愛也最感恩的女人。她用這雙肩膀，多少年來擔當、支撐着這個家庭，給它締造了多少福祉。她是丈夫的妻子，更是他的朋友、助手和知音。當年，克拉姆斯科依和他的十三位同學（後來被稱為"巡迴畫派"），因為離經叛道被彼得堡美術學院開除，這意味着他們與官方政治的徹底決裂，從此，他們不會有政府給予的職位和榮譽，皇家美術學會也不會吸收他們為會員，其作品也不能參加任何官方展覽甚至還會被封殺，此生極有可能與貧窮相伴並且寂寂無名。而且，他們曾經幾年被秘密警察作為"行跡可疑"者嚴控。可是，年輕的索菲婭理解並堅定地跟從並支持丈夫。這些畫家租住在彼得堡一座舊房子裏，以自我的審美旨趣進行創作，窮困但不潦倒，艱難卻不落魄。索菲婭·尼古拉耶夫娜，擔負起這十三人的生活和家務。她年輕漂亮，熱情智慧，裏裏外外奔波操勞，能用很少的錢讓丈夫和他的夥伴們過得安心舒適，把全部心思用在繪畫上。二十多年過去，克拉姆斯科依仍然在給朋友的信中誇讚妻子："在生活最困難的時候，人們都說，這個人為我的藝術貢獻出一切……"

後來，他們夫妻搬到奧斯特羅高任斯基大街。這裏是城郊鄉村，沿街稀疏的木板房，四坡草頂，柵欄圍成小院。他們的屋子很小，白牆蓋草，一面伸出短短的廊門，門板寒磣，他們的兒子就出生在這裏，幾年後第

二個兒子又降生，後來又有了可愛的女兒。孩子們在這黑色泥濘大街上玩耍嬉戲，度過了他們的童年。恍惚就在昨天，兩個兒子就坐在客廳的桌前，讀書、聊天甚至爭論；尼古拉高興了，特意為母親演奏小提琴；空閒時候，母子們相聚在桌子周圍，想念着在國外的丈夫、父親。索菲婭深情地看着兒子和女兒，從他們身上聞到了自己身體的氣味，丈夫身體的氣味，這氣味讓她感到了母性的微醉。可是，想到這裏，母親不禁把手絹堵在嘴上。屋裏空寂，可怕的死寂，這可怕的死寂壓着母親可怕的湧動，這是哀慟之後更加哀慟的空白和喘息，讓觀眾在這無聲的沉默裏聽到了母親疼楚的脈動和心跳。索菲婭的左臂完全無力地垂下來，臉上瘦削也極度憔悴，面色如紙一樣蒼白、黃白；她的眼睛好像在看，但又什麼也沒看，失神而無神；眼窩深深地陷下去，淚水太久地湧出和浸泡，她又用手絹不停地擦去，眼眶、眼瞼、眼角，皮都磨破了，充血、紅腫，此時，眼角的血好像又要滲出來。她左眼上的皮膚淤青烏黑，一圈枯黃，而兩眼眶上卻看不到一根睫毛，右邊的眉毛居然缺殘了一截，這全都是因為不停地痛哭、不住地擦淚造成的嚴重損傷，睫毛全被硬硬地擦掉了。……

魯迅先生，曾經看到德國女畫家凱妥·阿勒惠支的木刻，那是一位將死的兒子，被父親無奈地抱着，"母親是愁苦的，兩手支頭，在看垂死的兒子，紡車靜靜地停在她的旁邊"。"桌子上的燭火尚有餘光，死卻已經近來，伸出他骨出的手抱住了弱小的孩子。"先生嘆息道："死是世界上最出眾的拳師，死亡是現社會最動人的悲劇。"可是在索菲婭這裏，悲劇是雙重的，接續連番的。可以想像到，接踵而至的橫禍怎樣重創了母親，她是怎樣地呼天搶地、撕肝裂肺地哭着，哭得失常而瘋狂，甚至以頭撞牆，抽搐着昏厥過去，蘇醒過來接着哭；她掙扎着掙脫了鄰人拉拽的手，她要從死神那裏奪回兒子！她哀嚎、悲鳴、哽咽，直到有力無力地抽泣，直到淚水流乾、喉嚨嘶啞變聲；在她額頭上，頭髮半遮着一塊很大的傷疤，疤上好像還咯進了砂粒；額上的一根皺紋也成了紅的，變成了一條刀割般的血綫，幾縷頭髮還粘在乾凝的血上。母親頭髮凌亂，原來亮澤的栗色頭髮，因為熬夜失眠，因為揪心、焦慮、驚悸和大悲，一絲一縷、一綹一把地脫落，幾日裏頭髮就薄了、稀了、枯了、白了，縷縷白髮從栗色髮間露出來；一根白髮，從上面孤獨地分離出來，它彎曲着，更加醒目也觸目驚心，它像一枚纖細纖細的綫鈎兒，輕輕地插進觀眾的心臟並輕輕扯

着，拉着，拽着。

克拉姆斯科依，精湛地運用多種多重表現手段，以對比、反襯、暗喻、象徵等等，讓作品具有了詩學的品質。他以實寫"空"，以陽光之暖比襯喪子之陰冷，以鮮花當然也包括地毯上的花飾來襯托母親的長裙，也表達着生命的脆弱。有人看出，站立母親高大的身軀，和後面的牆裙（沙發靠背？），構成一個很大的十字架。但細細看去，聖母像下，三根下彎又上翹的淺盤和殘燭，居然形成了六個十字架。

牆上的巨幅油畫成為畫中畫，但它已經不是裝飾品，而是為"無法慰藉的悲傷"拓出更加豐富的語義空間，是眼前意境的深刻補充和無限延伸，就如許多大師在作品中放置了鏡像。三幅油畫緊靠在一起，它們是同質的，是血緣和血親。畫框金子般璀璨高貴，像是愛的頌歌，的確是畫裏有話！大幅油畫是蒼黑的大海，浩瀚無際但又拉出很低的水平綫，似乎被浩茫的天穹壓在下面。大海淵深渺渺，近岸卻是波濤洶湧，大浪咆哮波峰聳起，波綫上濺起白色的水花，帶着冷酷的神秘和獰厲；灰黑的天空積聚着烏雲，和深海同樣色調的雲層越來越低，白茫茫的大雨急驟地落在海面上，雨綫密集，如成束的水箭直射下來，天海間充滿着動盪、咆哮和不安，似乎隱喻着人間懸臨的天命和劫運，它也和這客廳裏的沉默形成強烈對比；遙遠的雲水間，在黑色水平綫上現出了淡灰色的薄明，彷彿那裏就是彼岸；然而，那是彼岸嗎？真的有彼岸嗎？

按照間距和比例，克拉姆斯科依完全可以把聖母畫出來，但是，他把聖母像只畫成生着褐鏽的平板，是一方空白：此時的聖母在畫家的眼裏，她已經退場了、消失了。這被東正教民敬仰的慈愛女神，以她悲憫目光注視着人間苦難，據說她能給民族、給家庭帶來護佑和拯救。聖母被妻子供奉在家裏，燭光香火，祈禱膜拜，可是她竟然保不住我們的兩個兒子！或許，有靈的聖母也不忍目睹這家庭的悲慘，帶着憂傷和欠疚隱去了自己，卻依然在無形中看着索菲婭的背影嘆息着：我們其實同命相連，我也失去親愛的兒子耶穌。在這裏，聖母和索菲婭已經合為一體，在克拉姆斯科依的眼前，索菲婭就是偉大的聖母！

在索菲婭的造型裏，克拉姆斯科依嚴肅地表現出她成熟已久的母性。母體、母性，以她生育的兒女激發起母愛，使得母親這個稱謂煥發出榮光。或者說母親沒有榮光可言，就是因為天性、天職和本能，需要她懷孕、生育和撫養，奉獻出自己的血肉精華，但在這原始的天然樸素中，

漸漸顯示出女人的高尚甚至高貴；隨着兒女的健康發育和心智成長，兒女們反身賦予母親受尊的地位和美譽。未生育的女人當然不是母親，不幸失去兒女的母親，也就成了殘缺，她被抽空了、損害了，母親這個名字雖然還在，但卻遭到了實質性的毀滅。兒女的早亡，也是母親粉碎性、截取性的早亡，她活着，其實是遭着罪"死"着，是活着"死"着，她的精神傷殘讓這具肉體搖搖晃晃，因為永遠失去了存在的根基，生存也就沒有了充實的意義甚至只剩下苟活，母親會把兒女的先去完全歸罪於自己，是自己當初沒有盡心竭力，她會無數次用神的鞭子抽打拷問着自己的靈魂。任何人、任何語言都無法勸告、勸慰母親，任何語言只要說出來，必定是虛假和虛偽，即使最真最真的話語在喪子的母親面前，都是局外人站在高處的廉價饒舌。在陀思妥耶夫斯基的小說裏，失去兒子的母親來到佐西馬長老面前，哭訴無法得到寬慰的悲痛。長老說："你不必自行寬慰，你不要寬慰，不必寬慰，儘管哭好了，只是每次哭的時候一定要想到，你的兒子是上帝天使中的一個，在那裏望着你，看着你的眼淚，快樂地指給上帝看。"但對於母親，怎樣的寬慰也阻不住淚水，怎樣的淚水也不會變成寬慰，她心底不會寬慰於兒成天使，她只要活着的兒子！她只能哭，哭得久了，她會緊緊閉合起嘴唇，只有在無人的地方，默默地用舌頭舔着自己終生不癒的傷口，就如面前的索菲婭，用手絹擦乾淚水，然後抵在嘴上。

手絹是用精絲織成的，四周還帶着花邊兒，它柔軟潔白。克拉姆斯科依讓高光全部集中到這隻手絹上，使手絹像雪一樣亮、像雲一樣輕，尤其在黑色長裙的襯托下，這手絹更加奪目，而且處在畫面的中綫，使觀眾抬眼可見，由此成為"畫眼"！母親不是握住手絹，也不是抓的動作，而是揪住，揪住的手絹具有推與頂的上逆力量，只有這種力量才可以暫時抵住悲傷；無法慰藉的悲傷，只有靠這揪住的手絹，擦去眼淚堵住哭聲，把全部的悲痛堵在心裏，逼着自己嚥進肚子，然後恆久地反芻和忍耐，因為神早就告訴你了，愛，就是"恆久的忍耐"。還有，你還要為兒子送葬，要一直把他送到墓地，你還要哭，還要哭很久很久，很長很長。——這白色手絹就是一朵白花，這是母親為自己準備的，她也在為自己進行着活的葬禮。

門，已經敞開了。門是界檻也是界限，界隔着陰陽生死。親愛的兒子，將要和他的弟兄，相近躺在冰冷的土層下面，然後一堆黑土；然

後，又被入冬的大雪覆蓋；然後，在來年春天，青草會從融化的凍土裏生長出來。墓前的這輪花環，很快就會枯萎，在流風中顫抖；失去綠色的枝葉乾枯了，葉子一片一片落下來，被風捲走，只有父親母親的懷念綿綿無盡。看這開敞的門上，一枚鑰匙還插在鎖孔裏，母親沒有拔出來，她是相信兒子還活着，他們是在、要在不遠處玩耍，即便到了那一個世界短期逗留，不定什麼時候他們就會回來，因為那個世界又黑，又冷。

兒子，儘快地回來！看，我把鑰匙給你們留在門上！

……

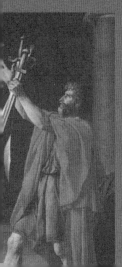

荷拉斯兄弟之誓

大衛此作，要旨在宣誓。

語言，在本原意義上是讓人相信的，它建基在真誠之上，但是，卻往往在不誠者那裏失真，變成了戲語甚至謊言，於是，發誓立誓，就成為對假話的絕對禁止，從而排除人們的懷疑和否信。雖然誓言是空口的承諾，但是，當發誓者吐出誓言後，也就意味着獻出了自己，由此開始了自覺自律的踐行和擔當，這是生存行為的預先抵押，以他人格擔保結果；發誓者不可懈怠，不可淡忘，更不能違誓，如果違反，誓言也就成了欺騙的偽誓。

誓言的見證者同時也是監督者，因此，發誓人同時許下了一個可能的詛咒，倘若食言，必會招致譴責、鄙視和唾斥，嚴重者會引起受約者的討伐。所以，誓言是語句中的鑽石，阿甘本稱其為“語言的聖禮”；古羅馬西塞羅這樣論述道，當人在發誓，他考慮的並不是違背後“會害怕遭到何種懲罰，而是在誓言後所召的責任：誓言由宗教所支撐的保障”。一旦給出莊嚴的應承，“猶如上帝親臨見證”。西塞羅的意思是，在發誓者頭上，有一位威嚴剛正的神明，就像埃斯庫羅斯在他的劇中寫的，“……讓恐懼居高臨下，充當它的監察”，而神怒是暴烈無情的！

畫中的宣誓，起自古代傳說。古羅馬人和古利茨亞人，是兩個相鄰的部族，兩族世代和睦友善，彼此通婚；可是到了後來，王者反目，為了爭奪兩地邊境上的阿爾巴城，雙方開始產生牴牾，最後兵戎相見；今天你殺過來，明日我殺過去，結仇再復仇，復仇再結仇，連年戰爭，給兩個部族帶來了沉重的災難，熊虎相鬥全都疲憊不堪了，但還是要決一雌雄；最後，他們決定，各自選派三名戰士決鬥，勝者佔有阿爾巴城。

古利茨亞人選中了居里亞斯三兄弟，羅馬人選中了荷拉斯三兄弟。

決鬥是規模最小的戰爭，雙方單挑，快速對決，以決而定，以決而斷，但也因其短促而尤為殘酷，尤其以冷兵器格鬥，生死全在照面之間；於是，敵我全如猙獰的野獸繃緊神經，瞪大眼睛，在躲閃進退中看準對方的破綻瞬間出手，一招讓他斃命，但往往又難分勝負連番回合。如果決鬥者同在自家陣前，背後有觀戰助威的吶喊，有統帥嚴峻的眼光，決鬥也就更加尖銳和激烈；敵我都明白，這不是為己而戰，必須殊死捨命！

可是，此次決鬥的雙方卻是親戚：荷拉斯大哥，娶了居里亞斯的妹妹；而荷拉斯家的妹妹，是居里亞斯小兄弟的末婚妻。但是，在部族利益面前，面對着阿爾巴城，容不得他們的家室私情，婚姻血緣必須讓位給部族血統！荷拉斯三兄弟即刻就要出征，父親把刀與劍授予兒子，並要他們發誓！

大衛這幅作品，緣起於一七八四年。當時在巴黎劇院，正在上演高乃依編寫的悲劇《荷拉斯》，講的就是這個故事。而此時的法蘭西，正處困境之中；為了美國進行的獨立戰爭，法國慷慨解囊，巨款相助，甚至那尊站在曼哈頓海邊的自由女神像，也是法國人所贈。這使得法國國庫匱乏，加上皇室奢靡揮霍，理政無方，陷入了嚴重經濟危機。朝野怨聲載道，政權飄搖不穩，這就迫切需要喚起民眾的愛國熱情，上下同心渡過難關。路易十六國王觀看了《荷拉斯》戲劇，大為讚賞，突發奇想把大衛召至宮中，責成他以此為題材創作巨幅油畫，主旨是國家至上，臣民都要忠誠。以嚴謹著稱的大衛告訴皇帝，完成這幅古典作品，必須要實地考察，用心體驗並搜集素材；於是，皇帝恩准他到古羅馬。作品從構思到問世，大衛用了十一個月。

且不論大衛此時的政治傾向，大師就是大師，他可以以高乃依的戲劇為藍本，可以從最早記載這個故事的李維著作中尋找靈感，正面描繪決鬥場面，可是，大衛卻自闢蹊徑，在情節的開端處找到"宣誓"這個精準的"切口"。

除了兩個不諳世事的孩子，荷拉斯家中的所有成員都明白，此去不是殺人，就是被殺，而且是親戚相殘，任何一位死去，都是兩個家庭的不幸；這災難是雙重的，親戚雙方既是災難的受害者又是製造者，即使有人可能生還甚至殘廢歸來，成了勝利者，但他的手上沾着的是親人的血污，從此背上了弒親的血債並頂着兇手的罪名，也就永遠不會

被妻兒和妹妹原宥寬恕，甚至他自己的心裏，也會充滿對死去親人的悲哀和愧疚至死難以釋懷。但看現在，三兄弟和父親，沒有半點兒猶豫彷徨，相信此時的居里亞斯三兄弟也是這樣，因為這是為族而戰。

畫面佈局如同舞台，這或許借鑒了高乃依的劇場佈置。大衛運用了直綫透視、平視和空氣透視，橫向展開荷拉斯家庭的全部成員，讓人物按主次分成三組；他用中間色和不透明的陰影模糊了背景的深度，這是為了突出主要人物的雕塑感。

父親站在中心位置上，以他為界，分開了男人、女人和孩子。

父親是羅馬部族的一位忠勇的老兵甚或將軍，但他老了，一絡絡捲曲的頭髮，絡腮鬍子直到下巴，黑密的卷髮已經蒼白了許多；但烈士暮年，壯心不已，他鷹喙形鼻子倨傲剛硬，濃黑眉毛下，灰藍色的眼睛依然灼灼閃亮；裏邊的衣裳是灰色的，但他今天特意披上紅色的戰袍；戰袍寬大鮮紅，從他的雙肩一直垂到腳腕上面；他的雙腿叉開，右腿前跨一步，左腿原地不動卻微微後屈；雖然腿上的肌肉和血管清晰地突出出來，但細看卻少了足夠的定力，左腳稍稍向裏，腳腕卻顯得軟弱；但是，父親威嚴、高尊而專斷，他是這個家庭裏的主人或君王！在古羅馬法律裏，生殺權包括三對關係：主人對奴隸，統治者對被統治者，父親對子女，——而父親被法律承認同時享有這三重權力。無論他的子女在社會上具有怎樣的地位和職務，即使在公法上受到保護，在家中也必須受制於父親；在嚴父面前，他們既是兒女，也是被統治者和奴隸，父親的生殺權不受約束，他的獨裁和暴虐不可冒犯。而眼前這位父親，是軍人又是軍官，為羅馬部族半生戎馬，甚至在他的族人和敗敵那裏留下自己的光榮。從他站立的姿勢上，彷彿體現着部族和家族的權力意志和至高尊嚴。父親和兒子們面面相對履行宣誓儀式，這是上級對下級、司令官對戰士，家庭倫理、國家法理和軍營法規，全部集中在他這裏；他向三位兒子授予刀劍並看着他們發誓，這意味着兩代軍人忠誠與勇敢的傳遞與繼承。父親左手握住兩刀一劍，雙臂同時高舉，讓刀柄劍柄高過所有人的頭頂；父親卻不看兒子們，雙眼仰視，面色嚴肅又嚴峻。刀與劍，這是武器，也是國家利器，它顯示着暴力也蘊含着和平，但它需要握在真正的勇士手裏。刀柄和劍柄和父親的手，成為畫意的至高焦點。

後來有人評價說，父親和兒子們同處在一個平面上，從身體政治學角度看，“美德不再專屬長者，反而在勝利號角響起時傳承於年輕人”。實

際上，雖然父子同處於一個平面，但父親依然凌駕於兒子之上。他在為子送行，也是壯別，他在授意也在強使兒子們聽從和服從，而且以身示範。細看父親握着刀劍的手掌，或者用力過猛，或者就是有意而為，刀刃已經把掌心割破，殷紅的鮮血悄悄地、細細地流出來，浸到手掌下面，又流到手腕之下，也沿着刀脊和劍刃，流成長長的血綫。──父親的血流到刀劍上，也賦予這鋼冷的兵器以熱的精魂；他似乎在告訴兒子們：我把我的血和刀劍一同授給你們，而你們身上也流着我的血！父親以血性激發血性，武器已成血器，傳授成為血授，畫面上飄起淡淡的血腥味。

父親當然知道兒子出征，必定給家庭帶來血光之災；失去任何一個兒子，都是他作為父親生命延續的支脈的截斷和葬送，如果三個兒子全部陣亡，父親的在世就變成了虛位，他的後半生真真變成了殘生；但是，他堅定奉行的是民族、國家之大義，在它面前，任何人當然包括自己，都是它的工具，它祭台上的供品；要和敵人爭奪土地和城市，為我們和後人佔領盡可能大的生存空間；作為軍人，就要隨時準備流血犧牲，戰場就是軍人粉身碎骨的墳場！兩軍對壘，敵我交鋒，只有勝出而決不容敗，緊要關頭就是要毀家紓難！

好，對着這刀和劍，你們發誓。

TWO

這可能就是古羅馬早期的宣誓儀式。三兄弟依次靠緊，站在父親面前，又開雙腿伸出右臂，手心朝下對着土地，讓手指接近對父親手裏的武器；他們的身軀、雙腿和胳膊，全都粗實強壯，如同鐵柱鋼梁。但是，又因為他們年齡不同，大衛分別進行準確的刻畫，同時表現各自的精神心理狀態。站在最外面的是長子，相對於兩位弟弟，較長的軍旅生活給了兄長應有的健壯、成熟和老練，好像他更聽命於父親；他的兩腿大幅叉開，拉長的筋腱立即讓鐵塊似的肌肉繃突出來，前腳端正地踏在地上，腳板厚大，腳趾緊並；也許因為熱血奔流，腳面上的血管飽滿地延伸像青色的蚯蚓，連同小腿有着青銅的色調；他的左腿向後斜挺，左腳橫踩，腳踝關節好像運力千鈞，彷彿地上的磚面也承受不了這雙腳的踩踏就要劈啪裂開；他的左臂伸在背後，反手握着

一杆標槍；他是大哥，當然也是這三人軍團的首領，他的上衣和父親的戰袍同樣鮮紅，內袍顏色也與父親相同，土白色戰袍披在身上。

二弟和大哥對臉貼胸而立，伸出右手，緊緊攬住大哥的腰，這隻手在大哥寬厚的腰間，五指張開三指，手腕用力，好像要把大哥摟到自己的胸膛上，兄弟之情，都表現在這隻手上了，它是愛護，也是保護，是自己的依靠也有隱隱擔心；二弟的前腿弓起來，直豎的小腿如同粗柱，而他的右腿斜伸到後邊，只用腳尖支地，拇趾和食趾和大哥的腳趾緊緊對應。大哥已經是兩個孩子的父親，他的鬢角已有星星白髮，相比之下，他的面色更加紅潤，也更健壯。站在最裏面的小兄弟，和二哥一樣，衣袍都在陰影裏，陰影也出現在他的臉上，僅被寸光映照的臉頰，顯出柔嫩和稚氣；他眉毛修長平伸，眼睛緊靠在眉下，胸膛靠在二哥的後背，前腿伸出，叉開的右腿向後斜伸，腳跟抬起腳尖着地。三位兄弟貼站成列，老二的戰袍是深藍色，老三的戰袍是暗棕色；三人的頭盔也有區別，大哥的頭盔是鐵製，聳立着硬馬鬃做成的紅色盔纓，連同他的紅色戰袍和寬金屬腰帶，這是軍官標誌；老二的頭盔用紅銅製成，上鑄銅冠；三弟的壺形盔同樣鐵製，和二哥一樣帶有護頰；三頂頭盔全都堅硬鋥亮。大哥頭盔上的紅色盔纓與上衣，與父親的戰袍相呼應；三人頭盔，又呼應着父親手中的刀劍。

上穿紅衣的大哥應對着披上戰袍的父親，也意示出他是父親首位合格的傳人。相對兩位兄弟，他伸出的胳膊最平，也最穩，手背微微下伸；老二和三弟伸直胳膊，手指向上翹起，而三弟的五指翹得更高。三位兄弟的站姿造型，不但突出了同胞親情，更彰顯了共同的使命讓他們同仇敵愾、生死相依；三個人，三位壯士，站成一座屹立的山峰。有評論者說，三兄弟站得僵硬呆板，太戲劇化。我卻認為大衛就是用這種僵硬甚至呆板來表達他們的肅重、忠誠和內心深處的緊張。他們是武夫但不是莽夫，何況這次決鬥違背了人性天理，明知是死但又不得不死，尤其老三臉上的表情，眼睛不敢抬起直面那刀那劍，臉上帶着難掩的憂鬱和傷感。在家庭裏，他受到父親和兩位兄長的厚愛和管束，家裏家外他隨從、依從着父兄，但現在，他在為親人的性命擔憂，重重的陰影裏他緊閉着嘴唇，不能說也不敢說，只隨着大哥二哥伸出自己的胳膊。紅色，是戰火的顏色，是血的隱喻，或者是勝利的希望，也是父子兩代血緣和血性的象徵。柏拉圖曾經讚美血性，稱它"為正義城邦捍衛者的基本品質，它使人挺身而出"；然而，血性、血氣，難免是魯莽的，它還不是

勇敢；在亞里士多德這裏，血氣反而是受到恐懼和痛苦的驅動使然，而真正的勇敢是理智與血性、血氣的結合。這種結合明顯體現在大哥這裏，他的臉是冷靜的、理性的，雙目沉穩地看着刀劍。

發誓需要語言，需要從嘴裏發出語意和聲音。可是除了父親張開嘴，三兄弟的嘴居然全都閉着。

在希伯來的古老傳說裏，當摩西按照上帝賜予的律法，把各種誡命傳達給百姓，然後，"就拿着朱紅色絨和牛膝草，把牛犢和山羊的血和水灑在書上，又灑在眾百姓身上，說：'這血就是神與你們立約的憑據'"。後來，耶穌告訴門徒們，"所以前約也不是不用血立的"。發誓，立誓，便是立約；立約之上臨在着上帝，血又把立約的語言染紅，也附上最嚴格的約束，約即約束，既是神遣也是重負。摩西把牛犢和山羊的血作為立約的憑據，而在這裏，宣誓立約的刀與劍上，染着父親的血，因此更具有嚴厲的促逼和威逼！

發誓卻無語，屋內沒有丁點兒聲音，一種可怕的巨大靜場，讓人可以感受到人物內心的冰冷和激烈，冰與火在頑強地熄滅和燃燒，煙水繚繞、火苗閃耀、火星四濺；在這時候，此種情景下，還用語言嗎？誓言從齒舌間迸發出來，反而成了僭陋，成為對誓言本身的糟踐。大哥對着父親授予的刀劍，但左手還握着標槍，因為他有雙重的責任，既要帶領兄弟完成決鬥並要取勝，還要保證他們活着回來；他們極可能按照次序三三相對，自己首先出場，要與妻子的大哥也是他的內兄激烈交鋒，極有可能作為開場的鋪墊，雙雙斃命，喋血黃沙；但是，自己已經成家立業，並且有了兩個兒子，可是老二、老三尚未成婚，而小弟幾乎還是個孩子，更要把生存的機會留給他們；若要自己首輪勝出，必須接着二輪格殺，可是誰知道作為敵人的親戚會不會允肯……生與死，多由天定了……無語，無聲，誓言無語無聲，此時正應了斯坦納的那句話："語言到了盡頭，精神運動不再給出其存在的外在證據。……在此，語言不是接近神光或者音樂，而是比鄰黑夜。"

是的，比鄰黑夜！

刀與劍，作為立誓面對的聖物，被大衛極其精確地刻畫。精鋼經過了爐火的反復冶煉和重錘敲擊，然後幾番淬火冷凝和磨礪，閃着凜然的寒光；把柄和鐔格上微小的砂眼和顆粒，礪石留下的劃痕，手握後光滑處的反光和汗蝕後的薄鏽，柄上鏃刻的紋路，全都逼肖如真。堅硬的刀脊平弧上翹，刀頭尖銳；懸在最外面的劍，鐵格下劍身修長，劍面正中一道挺直的凸綫，由此形成兩道血槽，這好像專為決鬥而製，當利劍猛地刺入對方的胸腔，熱血就會從兩道血槽噴流射出。刀與劍，被後面柱子、壁牆襯托着，寒光裏透出殺戮的渴望和嗜血本能。

後面的建築為典型的古羅馬風格，恢宏簡樸。正中兩根灰青色大理石柱子，下粗上細無任何裝飾，底下沒有柱礎，柱頂只有圓餅型和方塊墊板；兩側牆角又砌出壁柱，四根柱子對應父子四人；而在古希臘和古羅馬，柱子從開始立起時就是抽象的人。壁柱和立柱，四根柱子共同撐起三道懸拱，拱用古羅馬特有的薄硬紅磚砌成。柱子把上推的力量傳到彎拱上，沿着拱肩聚合到拱頂，牢固撐起房屋的頂蓋。光從右側映照過來，映到人物身上和地面上，也映亮了柱子和石灰砌成的牆壁；但是大衛把光收斂了，使得後牆模糊而黑暗。屋內沒有煙火氣，甚至沒有家的意味，反而更像一座神像缺席的廟堂，大衛就是把家和廟堂結合起來，它就是部族乃至國家之廟、社稷之殿，它需要刀劍來守衛，英勇捐軀的烈士會供奉在這裏，並且尊為靖國之魂。這時候廟堂空着，尚無靈牌，它等待着英雄的隆重上位！

屋宇裏面虛空的黑暗，正與三兄弟比鄰。

陽光在三兄弟腳下投出了陰影，陰影是很長的三角形；在父親右腳下投下的，也是三角陰影，更像一把利劍對着三兄弟。兩個大小三角形陰影沒有對立，也沒有交疊，而是分離；三兄弟腳下的三角陰影避開了父親，直直地指向他們的母親和母親懷裏兩個孩子，這當然不是大衛的閒筆，也非無意的偶然，更絕非牽強附會，而是暗示着三位兒子割捨不下、惦念着他們的母親，又以影子和母親告別與訣別！

宣誓，很快就要完成，很快，三兄弟將接過各自的刀劍，然後在父親的目光裏轉身出家，跨過門檻。

這是履踐誓言的開始。

門檻在三兄弟的腳下又成為界檻，界檻分出了家國生死，按照阿甘本的理論，從這時起他們就成了"裸命"。

因為兩族最終的對決，他們出列了，這是一種例外狀態的顛峰時刻，他們既是被部族派遣，也是無情的放逐，這是一種悖論處境，他們不再受到任何關照和保護，完全被拋棄在決鬥場上，生死賭注全由神判；但他們又為部族甚至國家而戰，反而更加屬於主權政治；將三條"裸命"棄置於"無法"的暴力之中，又背負着神聖的責任。"每當主權者決斷例外狀態的時刻，就是赤裸生命產生的時刻。"（阿甘本）決鬥的三人，不，是六人；他們是戰士，又是角鬥士，——此時，人與動物的界限混淆了，"他既不是人也不是野獸"，但又悖論性地人獸相合，出手，失手；他死，或者我死，或者同死；後面吶喊的人們全部成為看客，死去，叫作犧牲；犧牲，即是獻祭。對於雙方家庭，他們不可能全都活着回來，直到兩敗俱傷甚至兩敗俱死不能再戰，致殘反而成為兩家親人的最佳期望，但這又由不得他們。六條"裸命"，在眾目睽睽裏，在部族王者的眼前，不可能手軟，不可能氣餒，雙方透出的任何一絲怯懦和溫情，都是不可饒恕的叛逆。最嚴峻的是最後兩人的對決，勝敗很快昭然，決鬥終於分曉，勝者贏得城市。最慘的是最後的失敗者，他如果未死或者致殘，想來也不可能活着歸營，他會因為失去阿爾巴城而蒙羞，而且還擔着死去的兩兄弟的罪責，因為他的無能讓部族失去了土地和尊嚴；他先前發出的誓言，未能抵償而成了空頭支票，誓言也就成了謊言甚至就是偽誓；他會受到族人的圍攻和謾罵，即使君王未下誅殺之令，他也極有可能會自裁，唯其自裁，才可以死奪回顏面，成為敗北的英雄而求得人們的諒解，他的名字會讓人嘆息，不會再被政治審判和追責。

根據故事，荷拉斯三兄弟，大哥和二弟先後戰死，只有三弟歸來。自然，羅馬人贏得了阿爾巴城。——如果居里亞斯家族勝了，荷拉斯三兄弟的故事，李維或許不載，高乃依肯定不寫，大衛肯定談不上創作，至少不會從正面歌頌；自古，東西方都傾向甚至秉承着勝者為王的政治倫理。

宣誓的主角是男人們，連光源都在他們站立的左側，盡顯其剛毅慷慨之氣。而女人和孩子，被退到右邊的牆根下和角落裏；男人們站着，女人坐着，或者彎下腰，歪斜蜷曲；男人的造型，衣裝多用垂綫和斜綫，女人們多用曲綫，連她們身體的比例好像被縮減，母親與父親的距離並不太遠，反而顯得渺小卑微。在古羅馬，女人是沒有社會地位的，更談不上什麼權利，她們只有守在家裏服待丈夫生養兒女。大衛把女人孩子安置在畫幅邊緣，也深受時風影響。在法國大革命前夕，女子無才便是德，讓女人退出江湖，幾乎成為法蘭西大多男人的共識。盧梭嚴厲抨擊女人躋身於公共生活乃是不甘寂寞，因為她們不能把自己變成男人，只好把男人變成女人，女人濃裝艷抹和男人們廝混，正在使法國男性退化掉陽剛雄性；而共和國的美德，是建立在男人間的友愛上，女性只能待在家居的內室空間，公共領域由男人完成。後來又有人直接向歸女喊話，讓她們像古羅馬一樣，"男有分，女有歸，各有崗位，……男人制定規矩……女人雖然不得發問，卻以與其夫、其親同有的智慧、知識，同意男人所定的一切"。男人說什麼女人就聽什麼，她們的重要職能是扮演好母親，教好孩子。

畫中，女人孩子又成兩組。在最裏面，老母親正呵護着兩個孫兒，她腰彎得很低，好像全力探身把孩子完全罩住。母親披着深藍色的袍子，因為彎腰，袍子從側面垂下來，像收攏的翅膀庇護着雛鳥，也想把恐怖和肅殺擋在外面，用慈愛的懷抱給孩子安寧；她摟住孫子的小腦袋，左手掊在他的腮上，並把臉貼在孫子的額頭，把自身的溫暖傳給孫兒，她好像在輕聲說着，別怕，奶奶在這裏，別怕，孩子；作為妻子，作為母親，作為婆母和祖母，從她嫁給了軍人那時起，她經歷了多少次送夫出征，然後又為戰場上的丈夫掛牽、憂慮、揪心，多少次為他祈禱，為他冷月無眠惡夢連連，又欣喜地迎他凱旋歸來，然後再次看他披甲遠行……她這一生是和刀劍結親和兇險比鄰，不知多少回聽丈夫述說他與死亡照面又擦肩而過；慢慢地她又看着三個兒子長大，子承父業也進了軍營，成了戰士也成為勇士；勇士，就是鼓聲中捨命衝殺，奮力殺死敵人讓自己活着；就是在緊要關頭為了部族壯烈赴死和毀滅，讓親人垂淚泣血思念永遠……活到今天，母親的心好像硬了，也麻木了，而且今日，她又要同時送上三個兒子。需要她做的，是好好照看兩個孫子，這是荷拉斯家族的後代根芽，是接續祖父、父親生命的一縷香火。稍大

點的孩子，沒有回應祖母的愛撫，睜大眼睛看着發生的一切；他神情恐懼，好像從祖父和父親、叔叔這裏看到兇殘和猙獰，他還不知道戰爭，不知道死亡，更不知要發生的慘劇，但又好像直覺到某種可怕的東西將要來臨；他和弟弟，是這個家庭第三代男性，或許長大以後也會成為長輩這樣的人。兩個孩子，是兩族通婚的產物、尤物，也可能會變成本族眼中的異物甚至怪物，兩族交好時候，他們是和平和愛情的寧馨，是兩家兩族的友誼結晶；而今兩族成為仇家，恥辱很可能從此落到孩子的頭上，在一些人眼裏，他們來路不正，骨肉不純，必會成為被賤視的混血雜種！

靠牆坐的，是荷拉斯大哥的妻子，她身邊靠着家中小妹，小妹又是居里亞斯小弟的未婚妻。兩個女人，互為姑嫂。大嫂，這位年輕美麗的古利茨亞女人，身材頎長，皮膚白皙，面容姣好；銀灰色的頭帕下，盤繞着金絲般的秀髮；她內穿灰色長裙，墨綠色的絲帶紮在乳下，外披赭色袍子；此時她完全癱瘓在椅子上，上身無力地歪倒，頭垂在椅背上，雙眼緊閉好像已經昏厥，袍子從那邊肩頭滑落也渾然不覺。這場決鬥，無論雙方誰傷誰死，都是她至親至愛的人；她甚至已有預感，首先戰死的，必是丈夫和自家的兄長，然後輪到兩位小叔子和她兩個弟弟，不會太久，抬回兩家的，是血肉模糊的屍體。她不敢往下想，這雙重的摧殘，對她幾乎是致命的，她的心理崩潰了，兩隻胳膊好像失去了知覺，軟軟地放在腿上；在公爹面前，她不敢說話也根本沒有說話的資格和權利，任何語言都會違逆了家長的權威，褻瀆了宣誓的神聖。她的臉上沒有任何表情，任何表情哪怕一絲一毫，也不敢在臉上流露。而公爹的戰袍發出的紅光，好像一縷鮮血，極有深意地映到她的腳上……

小妹坐在矮凳上，她抬起右臂，手搭在嫂嫂的肩膀上，額頭又壓在手背上；她只穿一件銀白長裙，在這裏，應該欽佩大衛天才的造型能力，銀白色長裙不但表現出姑娘的純結和貞潔，也以褶皺的雜亂襯托着人物的心理。褶折在前胸、後背密集，又從腰下疏散，但綫條在柔和中有着生硬的質感，就像在大理石上用刻刀雕出的塑像，有着頓挫、頓折和流暢的古典韻律。姑娘的左臂，像脫臼一樣耷拉下來，它圓潤、嬌嫩而豐腴，指頭修美甚至透明，卻又像麻痹了一樣；她暗栗色的頭髮編成麻花辮子，又在頭頂盤起來，用藍帶纏着，其銀白色的裙子和嫂嫂的頭帕相呼應。小妹手扶着嫂嫂，既像安慰又如傾訴，也

像依靠，但同樣不敢言語。她還沒有走向婚姻的殿堂，未婚丈夫就可能被自己的哥哥殺死或者他殺死哥哥；即使未婚夫活着，作為兇手，婚約也會被廢除，——自己的家人，頂着喪子之痛，還會將女兒嫁給仇人麼？看這眼前的陣勢，未婚夫十有八九會在哥哥們的刀劍下喪命，自己也必成為未婚的寡婦，和嫂子同命相憐。小妹閉上眼睛，雖然臉上也是沒有表情，但相比嫂子好像多了些無奈的靜默。她好像在想着，為部族盡職是對的，對君王效忠是對的，作為軍人上場殺敵、佔領阿爾巴城也是對的，可是這麼多對的甚至是善的，到頭來卻釀成了大惡，讓兩個親緣家庭陷入了巨大的災難，究竟是誰之罪？

根據故事原本，荷拉斯家小兒子勝戰而歸，然而載譽的英雄也是殺死妹夫的兇手。俄羅斯畫家布魯尼，曾創作《卡米耶之死》，卡米耶就是姑娘的名字。面對哥哥，妹妹嗿淚泣血，因痛生恨，她向法庭提出控告，要求判除哥哥死刑，遂被暴怒的哥哥殺死。法庭要懲罰行兇者，但哥哥申訴，因為國家利益至高無上得以減刑，但必須接受從軛形門的加辱刑，他需要彎腰，像牲畜和奴隸一樣鑽過橫木杆。所以後來，羅馬人把軛刑門叫做"妹柱"。

雖然人物分成三組，但是結構並不鬆散，大衛除了用人物動作、表情彼此呼應，並且注重了色彩的穿插和搭配：戰袍與戰袍，頭盔與頭盔，梭標與刀劍，衣裙與衣裙，左右照應，上下對比；地板磚是灰白和土紅兩色交替平鋪，而大衛讓父親和三個兒子全都踩在土紅色的磚面上，土紅色就像一片一片枯乾的血，從左到右，又過渡到嫂子椅子上的蒙布，而且椅子也塗成暗紅的顏色，最後到小妹凳子上的紅色軟墊；軟墊的顏色幾乎和戰袍相同，卻讓她坐在腚底下，這暗示出她對戰爭的否定，對君王窮兵黷武的不滿和無聲抗議。據說，她喊出了這樣一句話："羅馬，我只怨恨你！"

我突發奇想，如果把構圖略作調整，如同旋轉舞台，讓老人、孩子和婦女位在中間，主題就會發生反轉和顛覆，它會變成控訴，變成譴責，用羅素的話說，"他看到獨裁者和野心家為了一己之私，為了世襲，為了統治盡可能大的土地和百姓，豎敵生戰，卻喊着國家口號"。

在後來的日子裏，兩個孩子慢慢長大，他們會在房間裏，看着穿着黑紗的母親，帶着哀悽講述今天的往事：部族家室，恩怨情仇，結盟與分裂，生死與了斷，最後兩個幸福的大家庭分崩離析，留下的是一群不再

往來的孤兒寡母。話語和淚珠，像種子落在孩子們的心裏，然後發芽成株，長出毒刺；或許也會開出寬恕的花朵，但花瓣上依舊帶着點點血紅。從畫中可以看出，大衛的內心是矛盾的，他按皇帝聖旨彪炳忠君愛國，但也為戰爭給家庭帶來的毀滅而嘆息；畫面兩端，在情緒上、情感上，產生出嚴重的撕裂，殺伐之氣，令人毛骨悚然。

發誓者在發誓的同時，也許下了一個可能的詛咒，而這詛咒在發誓的時刻已經到來！

處決兒子的布魯圖斯

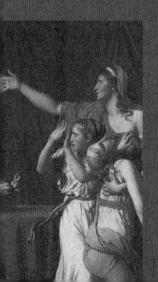

這是法國的一七八九年,民眾推翻了路易十六封建王朝,古羅馬的布魯圖斯,成為黨人遙遠的精神始祖,是他首創共和政體並擔任羅馬執政官,為捍衛新制處決了自己的兩個兒子。而法國大革命的要旨是結束帝統,彰顯人權,讓法蘭西走向共和。於是,大衛以布魯圖斯為題,創作出巨幅油畫,然後抬到大街上鼓動群眾。布魯圖斯又被雕塑成像,立在國民公會大廳;三年後,巴黎舉行老城堡節慶典,這是自由解放的盛會,遊行儀仗裏有輛仿古戰車,此車曾經祭送過伏爾泰的遺體,在車的另一側,大衛再次勾畫出布魯圖斯大義滅親的故事。

《處決兒子的布魯圖斯》和《荷拉斯兄弟之誓》異曲同工,都是取材於古羅馬,畫風、立意甚至氣氛都相近。如果說後者是生離,前者就是死別;後者為了家邦部族,父子同心慷慨赴難,而前者卻是忠叛不容,父親用斧子砍下兒子的腦袋,悲劇的暴烈讓日月慘淡、鬼神戰慄!

情節還是以房間為劇場平面展開,"切口"依然精準。大衛選取布魯圖斯的兒子出殯,從家中廊道經過的時刻。或許兒子因為叛逆遭斬,根據法律或者就是布魯圖斯的嚴厲,只准家人看他一眼而不許送葬;就在這個瞬間,親人的情感、情緒突然爆發。很快,兒子的屍體被抬進廊道,然後走向墓地。

左邊是出殯的行列,但佔的篇幅並不大。擔架後面的人被畫幅裁去,只看到前面的人群擁擠着進入廊道深處。年輕的壯士藍衣黑褲,披着土黃色麻布戰袍,正隨着人們往前行走,擔架的抬杆平壓在肩上,壯士抬平握住;擔架很平,也很穩,就在將要進入黑暗的廊道的時候,壯士不禁站住,轉臉往裏看着,彷彿心有戚戚。布魯圖斯兒子的遺體直挺挺地躺在擔架上,底下鋪着土灰色的屍布,屍布又從擔架上垂下

來；大衛細緻地描繪出屍布上的褶皺，為了突出死者的雙腳，下面的褶皺像懸下的繩索。看不到死者的上身，只看到他穿着淡紅薄衣。一尊背光的雕像擋住了死者的胸膛和拼上去的腦袋，構思自然但有寓意。因為年輕，即使體血流盡，依然可以看到死者粗壯結實的膝蓋和小腿；翹起的腳上纏着紅色鞋帶，從腳面反覆纏到小腿上；鞋帶鮮紅刺眼，像一道一道的血流，和坐在下面的布魯圖斯腳上的鞋帶相呼應。

雕像坐在椅子上，完全處在陰影中，這大約就是執掌法律的正義女神。她頭戴冠冕，坐姿端正，雙臂抬起，右手好像托着一位天使，左手握着權杖，背後是束棒；束棒又叫笞棒，它是古羅馬的刑具，也是執法的象徵。在國王被民眾廢黜後，由元老院選出兩名執政官；當執政官出行視察，要隨從十二位侍衛官；侍衛官肩扛束棒，束棒中再插一把利斧，它代表着國家最高長官的權力意志，用來懲罰罪犯；這束棒和利斧，叫作法西斯；法西斯的本意是維護法律，保障公正和民主，震懾睥睨王權的野心家、陰謀家和貪贓枉法者，鎮壓叛亂者。只是到了後世，法西斯發生蛻變，成為暴政的代名。

與《荷拉斯兄弟之誓》相似，大衛在這裏依然以立柱為背景，羅馬柱子粗渾簡樸，沒有柱礎也不加雕琢，自下而上逐漸內收，具有穩定、超拔和崇高的風格，柱子上端只有圓方兩層頂板，然後支撐起橫樑和檐頂。根據建築構造，左側四根柱子縱立，然後四根立柱橫排，宏偉靜穆的勢態中又充滿韻律；立柱分出了內室空間和廊道，也把男人和女人分隔，更重要地，是把公共領域和私人領域界定出來。為了強調，又在縱橫的立柱上拉開幕簾；灰藍色的幕簾雖然舊了，帶上了土黃，但它依然結實；幕簾不是因為布魯圖斯兒子的出殯倉促掛上，而是向來如此：石頭立柱上砸入了釘子，把幕簾牢牢固定，寬大厚實的幕簾嚴實地隔開了內外。堅硬、冰冷的石柱和幕簾形成豐富的比對：柱子是抽象的男體，幕簾是女人的符號；幕簾對柱子既有配合又有依附；幕簾被釘在柱子上，柱子又對幕簾有着強勢的逼迫；柱子屬於廟堂，幕簾屬於家庭。和《荷拉斯兄弟之誓》一樣，作為家居這裏是不真實的，大衛還是取其象徵意，家即廟堂，廟堂就是大家；他在告訴人們，國家與共和政體是至高無上的，柱子的排列隱喻着秩序和法律，法律就是立國安家的柱子，家庭就是廟檐下的小小單元；大廈將傾，家也不存，法律之下人人平等，甚至執政官的家庭也是如此！誰要是反對國家與共和政體，就要受到嚴厲制裁甚至斬首，從這個家庭也從這座廟堂裏抬出去！

布魯圖斯踏上政治前台的歷史，約在公元前五○九年，我國為周敬王十一年。

當時，布魯圖斯正跟隨科拉提努斯將軍征戰阿爾迪亞。某日傍晚，國王塔奎的兒子塞克斯圖斯趁將軍不在，以探訪為名，強姦了他的妻子盧克萊西婭；羞憤恥辱的盧克萊西婭連夜給丈夫和父親寫信，告知此事，然後自刎身亡。後來，莎士比亞根據這段史實，寫下長詩《盧克麗絲受辱記》。

當將軍看到來信，立即帶上布魯圖斯火速返回羅馬，並和布魯圖斯把躺在血泊中的妻子抬到廣場上。布魯圖斯積壓多年的憤怒終於爆發，他踏上台階，對着圍上來的市民，歷數國王罪惡，控訴其家人專權妄為，貞潔端莊的女子，居然成為國王兒子獸性發泄的犧牲品，而她的丈夫卻在為羅馬而戰。布魯圖斯號召民眾，國王無道，暴政殃民，必須將他逐出羅馬！

在畫中雕像的基座上，大衛畫出了古羅馬城的標誌：母狼和兩個孩子。

母狼的傳說眾所周知。古羅馬的興起，相傳起於特洛伊城的陷落，失敗的英雄埃涅阿斯逃到這裏，和一位王者的女兒結婚後，生下雙胞胎羅慕洛和瑞慕斯，後被逃難的父母遺棄在台伯河畔，卻被一隻母狼用乳汁養大。兄弟二人長大後，想在這裏建一座城市，但都想以自己的名字命名。雙方爭執不下，各自上山求神，最後下山廝殺，結果哥哥殺死了弟弟，用他的鮮血作為祭禮獻給了羅馬；喝着狼奶長大的他們，獸性的野蠻和嗜血，完全不再顧忌同胞親情，也使羅馬政治從開始就頂着手足相殘的罪名。但隨着羅馬的鼎盛，城邦逐漸建立起相應的政治程序和規矩，雖行王政，但不可世襲，必須經過市民大會和元老院合議，推舉產生新的國王。因此，幾代國王也相對賢明。

可是，在國王圖里烏斯當政時候，女婿塔奎垂涎已久，他和妻子圖利婭密謀後，帶領扈從們手執刀斧衝進宮中，殺死岳父，強行登基，把國王的屍體扔在大街上。圖利婭聽到丈夫弒君成功，匆匆前來祝賀。在返家路上，拉車的馬匹突然受驚，車伕勒住驚馬，發現一具屍體橫在路上，一看居然是老國王。可是，圖利婭白眼一翻，居然讓車子從

父親的屍體上軋過去！

狼性，狼毒，始祖狼的基因傳到塔奎夫妻的身上，不惜以殘暴踐踏正義攫取最高權力。但是，暴君帝王明白，以暴力奪取王冠者，必以暴力來守衛，沾滿鮮血的雙手永遠也不可能洗白，這筆債務不定何時就會被追討。暴君最不放心的，首先是助他上位共同作惡的臣僚，他們熟悉套路，知曉根底，極可能在什麼時候把相同的事情再幹一遍。就像當代作家卡爾維諾說的："一旦你王冠加頂，王座就是你的安坐之處，你最好日日夜夜一動別動。你以前所有的人生不過是等待成為國王，現在你已經是國王，你只需統治。沒有這長久的等待成何統治？等待你被廢黜，（便是）不得不與王座、權杖、王冠和你的腦袋告別的時刻。"暴君最思慮的甚至焦慮的，就是"廢黜"二字，怕的就是和腦袋告別；於是他"只需統治"，統治，統治，統而治之，把所有的權力集中到帝王之手；權力是春藥更是護符，層層權力層層套裝，才能成為刀斧砍不透的鎧甲。

可是，這時候的帝王權力會悖論性地反轉，套裝變成囚虎的牢籠，他孤單、孤獨，他警惕一切，懷疑所有，總覺得四周全是奪權、篡權的眼睛，宮門內外總有潛伏的殺手，風掃落葉都會以為是蒙面刺客詭異的腳步；暴君尤其不相信與己有隙者，甚至把忠誠都看成了不軌的偽裝。於是，他要暴虐殘酷地鎮壓不順眼、不遂心的人，清除所有異己甚至皇親國戚；他以不斷製造恐怖來緩解、化解自己的恐怖；尤其當暴君走向疾病或者衰老的時候，扭曲的心理和冷血使他更加瘋狂，就像土爾其皇帝的後宮。殊不知惡性加速了惡性的反噬，報應隨時來臨。塔奎執政後，立即廢除幾代皇帝履行的議事規則，對所有不同政見者大開殺戒，對親屬也毫不手軟：布魯圖斯的母親是塔奎的妹妹，可是，當布魯圖斯的弟弟指責國王行為不端時，塔奎立即殺死了這個外甥；布魯圖斯為了保全性命，開始瘋瘋癲癲，裝聾作啞，使周圍的人們都認定他是受到刺激嚇破了膽而精神失常，即使治好也不會犯上作亂了。

躲過一劫的布魯圖斯，後來跟從了科拉提努斯將軍。

君王邪惡，布魯圖斯沖天一怒而應者雲集，塔奎全家被驅逐出羅馬城，他和兒子先後被人殺死。

布魯圖斯經年思考，以其卓越的智慧推出全新的治國方略，這就是共

和。從他開始，截斷國王世襲帝制的舊路，由此避免暴政，由市民大會選舉執政官為國家最高權力代表；執政官為兩名，這意味着把權力分割，相互制約；執政期限為一年，如果再次當選，任期仍為一年。布魯圖斯的共和體制得到全體市民的贊同，人們聚集在廣場上高聲宣誓：「為了今天，為了子孫後代，從此以後，羅馬不容有國王！」

——布魯圖斯和科拉提努斯將軍被選為首任執政官。

<div align="center">
THREE
</div>

布魯圖斯，共和之父，偉大的政治家。可是，大衛在此並沒有把他神化，而是刻畫他執法完了回到家中的複雜心情，深刻表現他作為執政官和父親的人性分裂。布魯圖斯坐在椅子上，本身就不利於展現人物形象的魁梧和偉岸，而且還遮在女神塑像投下的陰影裏；陰影從基座延伸到布魯圖斯的椅子底下，但是光也投到他的雙膝和腳面。在視覺上，擔架上的屍體高高位於布魯圖斯的頭頂。中年的布魯圖斯，上穿棕色短袖衫，淡藍色袍子緊裹到胸口以下，黑短的頭髮和短鬍鬚，嚴肅的臉上透出成熟的剛毅和幹練；他鼻子豎挺，壓在眉毛下的眼睛射出犀利的光芒，嘴唇緊閉，下巴堅硬；此時，他沒有靠到椅子後背上，而是僅坐椅子半邊，上身前伸；看不出他的疲憊，砍下兩個兒子的腦袋他沒有後悔，甚至沒有被喪子的痛苦所壓倒，而是胸有激情和憤怒；他左手放在腿上，手裏有力地抓着一塊布帛，上面很可能寫着兒子的罪狀而且證據確鑿！他的右臂高高抬起來，小臂後屈，用食指指向自己的腦袋；他是想和妻子說什麼，但又難以開口，或者作為家中的主宰和共和國執政官，根本無須向妻子開口，甚至也沒有轉身回頭正臉看她，臉色冷峻，令人望而生畏。

令他沒有想到的，共和國甫立，良政方開，就有密謀暴亂發生，而這夥人全是一群貴族子弟。在國王時代，他們可以沿襲世代榮耀，享受父輩特權，驕逸浮華，然後在朝廷做官；實行共和後由市民選舉官員，這就堵死了他們的仕途。於是，這夥人暗中聚集，劃破手指盟誓，在羅馬發動政變，恢復舊制，計劃殺死執政官以後把塔奎國王請回來！這其中，居然有自己的兩個兒子和科拉提努斯的親戚！

德國古代畫家菲格爾，曾經再現布魯圖斯當眾審判兒子的情景。叛亂

未遂者被押到廣場上，他們被指控為叛國罪。開始，民眾看着兩位執政官的臉色沉默不語。執政官科拉提努斯流淚了，這時候就有市民發言，叛國者沒有血債，建議流放。布魯圖斯一臉凝重，因為只有兩位執政官意見一致才可生效。這時候，科拉提努斯點頭了，布魯圖斯也點了頭，於是，科拉提努斯的三位親戚被寬恕了。

接着，開始審訊布魯圖斯的兩個兒子。

布魯圖斯叫着兒子的名字問：你們為什麼不為自己辯解？

可是，兩個執拗頑固的兒子看着父親，咬緊了牙關。

布魯圖斯連問了三次，兩個兒子就是不語。不說話就是不認罪，他們從心裏怨恨甚至仇恨父親。

布魯圖斯不可容忍兒子當眾冒犯了自己雙重的尊嚴，他厲聲命令衛兵，當場對他們執行死刑！

於是，兩個兒子被剝光衣裳，反縛雙手按在地上，然後用束棒猛烈擊打，打得皮碎肉爛，然後，劊子手舉起了手中的利斧。

……

回到家裏，布魯圖斯很大程度上回歸到父親身份，他和妻子女兒拉開了距離，靠近了塑像也躲在陰影裏，陰影烘托出他的內心痛苦；剛正不阿後面，掩不住他的悲傷和對妻女的愧疚，甚至不敢直面她們；他舉着的右手，姿式僵硬，而且手指和手腕軟弱無力，然而又強硬不語，因為他是為國執政，為民執法，有法必依而且不容私情！布魯圖斯目睹、經歷了宮廷權力爭奪的惡劇和慘劇。塔奎他們為了佔有絕對權力，厚黑冷酷，全不管什麼正當和正義，也不管骨肉親情和道德人倫；權力把人異化了，使人重又變成了惡狼，變成了惡鬼，自己曾經是權力爭奪的受害者，幸靠着裝瘋賣傻才躲過災禍。唯有共和之舉，還權於民，把政治放在陽光下面，才會將羅馬帶進和平與安定。

布魯圖斯首倡廢除王權，由兩名執政官分權而治，而且任期有限；他比任何同輩都睿智地深諳權力的本性。當權力被壟斷之後，它會扎根在人的私欲裏，以自己欲望滿足和優越統治他人為快感；權力會周延權力，會疊加、累積權力，會吞併其他權力甚至謀取更高的強權。如果沒有監

督，權力必然會營私舞弊尋找合夥者，所以必須讓它公開，依靠市民的眼睛和法定程序，不斷過濾它先天的毒性。今天，在對叛國者進行審判的時候，從公眾的沉默裏就可以看出，他們對權力的懼怯和非信；而在公眾面前，在對親戚施刑的時候，科拉提努斯流下眼淚，他以眼淚得到同情，寬恕了親戚的罪行，這是以情褻瀆了法律的正直和剛硬，其根由還是他因為擁着權力。自己殺死了兩個兒子，這是不得已和盛怒之下的選擇，是捨子取義，捨生取義，取的是羅馬共和之大義！唉，兒子有罪，罪有必罰，但也罪不應死。

布魯圖斯的心在滴血、流血，你看他的右腳壓在左腳上；左腳本來是要抬起來，或者他想要站起來，再看兒子最後一眼，趾頭並緊支立在踏板上，但右腳跟卻用力壓住左腳腕，好像無助般相互依偎和糾纏；纏在腳上的鞋帶，和兒子腳上的完全一樣深紅、一樣艷紅，這是比喻父親的血，此時它在為兒子默默流淌。細細品看，其中有着說不出來的悲愴。伏爾泰曾經寫下這幕悲劇，劇中的布魯圖斯這樣吟唱：

"普羅庫魯斯……差人把我的兒子帶去受死，

起來吧，我恐懼、痛惜的對象，

起來吧，我暮年倚仗的臂膀，

過來擁抱你的父親吧，他不得已才判了你的死刑，

可如果他不是布魯圖斯，他一定會原諒你的過錯。"

FOUR

立柱為界，右邊是家庭，是家中的女人們，主角當然是母親，她和兩個女兒相擁相扶，形成陡峭的等腰三角，而大衛卻把母親塑造得比布魯圖斯高大。在荷拉斯家裏，女人們的悲痛是靜態表現，而在這裏，在遺體抬入廊道的剎那，劇情達到高潮，人物情緒驟然迸發，有着強烈的動感。

兩個女孩，頭髮用藍帶纏成塔形，穿白色裙子的顯然是姐姐，她好像先在門口守望，然後退到裏面；就在眾人抬着哥哥走近，快要進家的時候，她震驚、恐懼，轉身疾步跑了回來，一下子衝到母親跟前，隨

即轉臉回望，這些個動作在瞬間完成，看她紮腰的帶子，居然還飄着！女孩子，何曾見過這樣血腥的慘景，而被砍下腦袋的居然是自己的兩個哥哥！（或許另一幅擔架在後面，在畫面之外。）她的嘴半張着，雙目驚恐完全失措！她想看看哥哥的遺體，但又不敢近前，想看又怕看，兩隻手本能地抬起來，抬起來欲要擋住眼睛，像在搖晃着說不要看不要看；她目光專注、躲閃而又關切，又像要用雙手把面前的場面推開，她不相信這是真的或許就是一場惡夢，但惡夢卻真實地展示在她的眼前！妹妹的眼角上，噙着一滴透明的淚水，只這一滴就足以令人心碎。小妹妹，剛才或許跟在姐姐身後，但她完全嚇傻了，緊跑到母親懷前，身體癱瘓，四肢綿軟，兩眼一黑就昏了過去，她仰着脖子往後垂着，多虧母親伸手攬住她的後背，並用力扶貼在自己懷裏！

在這組人物的身上，大衛傾注了他旺盛的創造力，他按古典造型和審美趣味，把三位女性塑造得純淨豐滿，而且頗具神話色彩，形體、姿式和顏色搭配，嫻熟高超，嘆為神工；尤其是衣帶的褶皺隨着人物的造型，飄逸、收束、彎曲、垂折、拉伸和回轉，疏散和密集，細到幾枚釦子緊縮的結點，全都自然貼和，充滿着流動的韻致。兩個女孩，大者白裙，頭上和腰上繫纏藍帶；小者白裙子紮朱紅帶子，外面披着橘色袍子，而且在即將倒地的時候橘色袍子從右肩滑落，翻轉後沉重地搭在彎屈的腿上並且還在下滑。而母親，在扶護着兩個女兒的同時，拚命前伸着脖子，睜大眼睛看着躺在擔架上的兒子。她身體前傾，本來是要衝過去撲上去的，她的左腳還踩在椅子的踏板上，可是，兩個女兒迎面撲來，而且一女昏厥，情急之下的母親守護住她們的同時，自己也被擋住了、堵住了；兩種作用力形成對衝，對衝使不穩定立時變成了穩定，看母親大紅裙子下面的褶皺，就像回風旋渦一樣緊張不安，又如道道繩索無情地纏住了她的腿腳！作為母親，她當然知道兒子所犯的罪行和法律必然的懲處，她也知道作為羅馬執政官的丈夫的品質和個性，她也必會心存僥倖相信兒子在認罪後能得到公眾的饒恕，會流放他們留下性命，但她沒有想到全被他們的父親砍下了腦袋，丈夫居然為了國家，沒給她留下一個兒子！她肝痛欲裂，但是在嚴格的法律和對女人的訓誡面前，她被逼進了絕境，而她既是執政官忠貞的妻子，又是叛國罪犯的生身母親！遵法、從夫、守德、愛子，此時此刻，全如尖刀在母親的五臟六腑攪動着，尖銳地戳刺、切割着她的靈肉，常人無法想像此時的母親經受着怎樣殘酷的折磨！但是，丈夫就坐在那裏，送葬的眾人正陸續經過廊道，

她沒有喊叫，沒有嚎啕，她失聲了，失語了，只是脖子拚命前伸，雙眼凝望着擔架上的遺體；她伸出胳膊張開手掌，示意擔架暫時停下，讓她走過去看兒子最後一眼！淚水，從母親的眼裏流下來，可是只有一行淚，沿着鼻子下面無聲地、慢慢地流淌，淚水很涼，甚至很冷。

在母親後面，還有一個女人，披着綠袍癱坐在床榻上，她好像完全被人忽略了。她在痛哭、哽咽和抽泣，她不敢大放悲聲，不敢讓人看見和聽見，便撩起綠袍遮住臉或捂住嘴。她應該不是布魯圖斯的女兒，也不是兩個兒子的姐妹；她肩頭的紅布條，和死者腳上的布條遠遠呼應着，我斷定她是死者的妻子，執政官的兒媳，也是叛國罪犯的愛妻和從今而始的寡婦，她身上自然擔着丈夫的一份罪名，恥辱將伴隨她孤獨的一生，所以她更不敢哭出聲來甚至也不敢露臉。大衛刻畫出這個女人肩頭和胳膊上的肌肉，以及脖子上突顯的筋絡，——只有憋住聲音和氣息並且抽搐的人才會如此！

左邊塑像基座上的母狼圖案，在暗中和母親形成強烈的對比。母狼垂着飽滿的乳房，正在安靜地讓兩男孩吮吸，而這邊，昏厥的女孩不由自主地把左手撫在母親的一隻乳房上，而母親懷前也是兩個孩子！母狼用她的乳汁養育了兩位羅馬祖先，可是眼前的母親卻眼睜睜痛失兩子！野狼尚且有母性和母愛並且善終，可是母親的遭遇和命運，卻遠不如一隻野獸啊！

在母親和擔架之間，是一片開闊的空檔，有一把椅子正好放在中間；椅背的造型像禁止的告牌，殘忍地擋住也警示着母親。旁邊的大圓桌上，蒙着鮮紅的帶穗的桌布，恰好處在畫面正中，它們都像柱子的寓意一樣，讓母親明白不能和不可！桌子上放着一隻藤條編出的小筐，筐外是一隻綫圈兒，筐裏放着一件正在縫製的衣裳，一隻帶綫的長針還穿在布料上；布是淡灰色的，不用說這是母親正給某位兒子做的新衣，可是新衣未成人卻死去；一把冰冷雪亮的剪刀，豎插在筐沿內；剪刀把母子深情剪斷了，讓它變成了生死永訣！

當大衛完成此作後，有人評論："富有男性氣概，嚴厲肅殺，震懾人心。"而且畫中的女人們，都帶有道德的深意，它也標誌着公權力已經深入到家庭空間。這所謂的道德，是法蘭西推崇和倡導的，那就是共和美德分為兩片，男人參與政治，女人退回家裏！黨人普律多姆告訴婦女們，革命需要你們，就是"不需要你離開家庭即可達成"，

"你在家中就已經可以為它效力許多。而你,……是道德教育最初的分授者"。那就是順從男人,照看好孩子!所以,大衛在這裏,塑造了一位共和國的理想母親,她高大、健壯、俊美,為母儀之典範;她生育出一群健康的兒女但不過問丈夫的事情;她唯命是從,唯德而守,認同丈夫所做的一切,即使失去兩個兒子,她也哀而內斂,隱忍不怨,不失大家風範!所以,大衛讓光從左邊進入,母親和她的兩個女兒甚至後面的兒媳,全在高光區裏。

可是,母親伸在半空的手掌在告訴人們,她,空了!

FIVE

大衛是運用色彩的聖手,他曾經說過,"在繪畫中,顏色是最重要的,是表達感情的第一要素"。在這幅作品中,他以黑、灰藍和柱子淡淡的粉紅,襯托前面的紅色。紅色從弱到強,從點到面穿插在整幅作品中。從屍體腳上的紅帶,到布魯圖斯的腳,到他的坐墊,然後到桌布的大紅,紅得矚目、奪目甚至炫目;然後,從女兒腰上的紅帶,到母親朱紅色的頭巾和長袍,到後面椅子上垂搭到地的紅布,又到最後面掩布而哭的婦女的肩頭,以此作尾聲處理,但又和開頭相照應。而藍色和藍灰色,從擔架上的屍布,到抬擔架壯士的上衣,到布魯圖斯的袍子和椅子上的坐墊,到掛在柱子上的幕簾,然後,纏在女孩頭上也紮在腰上的藍帶子,最後歸結到哭泣女子的綠袍;椅子、木地板和女孩橘黃色的袍子,冷暖色調完美配置,全為主題所需要。它所營造的氣氛兩邊有別,左邊是嚴厲、肅殺、冷酷而具有理性;而代表家庭和女人的右邊,雖然表現哀慟和恐懼,但在光照中仍然帶着溫暖的親情與感性。

大衛曾經告訴友人,為了創作出偉大的作品,畫作當然要美麗迷人,但必須打動人的靈魂,使其留下真實深刻的印象。所以在塑造人物的過程中,要仔細研究其動作和心理,這就要求畫家要有思想,他就是思考着的哲學家同時也是出色的雕刻家,就如普桑能在畫布上寫下深邃的哲學。原則的導引固然重要,但首要的是激情!在這幅作品裏,外表的肅冷和壓抑下面,卻是激情洶湧。畫中所有的技法,都在詮釋着家與國、公與私、情與法、生與死的矛盾衝突和內在扯裂,神性、人性、獸性都與政體糾纏在一起,但是,在至高利益面前,都要以鮮血與生命為它殉

祭！大衛為了表達這種理念，在構圖上他求得高度平衡和穩固：柱子，柱頂的檐口，下鋪的地板甚至間隔鋪加的灰藍色嵌條，全都是垂綫和平行綫；布魯圖斯的椅子靠背，椅子桌子，又大致處在水平綫上；據說，這是暗示着法蘭西共和國平定清除叛亂之敵後，更加走向穩定。

在畫中，大衛對母親和家人的同情是顯然的，他把光和暖色賦予了她們，也刻畫出布魯圖斯此時的色厲和內荏，他像老狼一樣偏坐一隅，默默舔着爪子上的傷口。雖然可以在形式上劃分出家與國，但在有血有肉的個體身上，布魯圖斯最難厘清的，是多重角色和職權責任，尤其是在棘手複雜的是非面前正確的決斷和選擇。而強勢權力，最容易產生異化使其走向偏激和暴虐，而寬恕也會讓罪犯在思想上悔過並且繳械心服。布魯圖斯以共和結束了暴政，卻依然用暴力維護共和；新政首創，這種原發性的變革必然招致反對，予以嚴懲但決不可嗜殺，布魯圖斯的靈魂中，依然有着暴君的秉性！ —— 其實，所謂古羅馬共和，是幼稚的狹隘的，它只是有財富、有地位的市民的共和，它的民主，也不屬於底層的百姓和奴隸，而且社會等級依舊森嚴，不過是把監獄改造得更寬敞明亮而已！

回到一七八九年的法國，這是審判路易十六的前夕，黨人們的目光又轉向了布魯圖斯，他們磨拳擦掌，要和今天的"塔奎"戰鬥到底。於是，自衛隊員們荷槍實彈莊嚴宣誓，誓言正是布魯圖斯站在古羅馬台階上的吶喊："國民們，同胞們，命運之書已經開啟！偉大的事業推動偉大的抗爭；但是暗中計劃的殘暴罪行，卻可能會引起意想不到的命運。讓我們忘了我們擁有國王這件事吧，他將成為過去時！"

……

彌賽亞的蔚藍

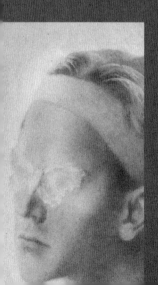

俄羅斯東正教，彌賽亞情結尤其強烈。彌賽亞就是受膏者，唯上帝的選民才可領受這份神恩，受神恩者當然是優秀人種，他們信的教也是"正"教，最純正最靠譜最貼近神意。受膏者背負上帝賦予的使命，要在世界的未來建造天國，只有在這個國裏，才會充滿自由、博愛和友誼。英國學者所編二十世紀藝術家名作，其中就有巴維爾·柴里契夫這幅油畫。查不到柴里契夫更多資料，只知他一八九八年生於俄國的卡路加，後居住巴黎，二戰爆發後移至美國，一九五七年卒於意大利的格洛塔非拉塔。此作色調明快清新，風格頗似宣傳畫，再看卻有着怪異和隱晦，直覺告訴我，其中有着明顯的彌賽亞意味。

構圖非常簡單，背景就是天空，四位少年根據年齡、身高依次排開，四個腦袋大致處在對角綫上。他們好像行走在田野的路上，可是，柴里契夫不但捨去了大地，連人物的肢體都被剪裁。前三位少年僅僅露出前身或肩膀，最前頭的少年全裸，最後面的少年低着頭，僅看到他額底的眉毛。因為以天空為背景，彷彿使人覺得他們離開地面，浮在半空，儘管畫面穩定。

看天色、氣氛和少年衣着，這應該是春天的早晨。晴和的早晨空氣濕潤，蔚藍的天上飄着淡淡欲無的白雲。因為視角太高，看不到未升或初升的太陽，但柔和的光已經把白雲映出淡淡的微黃，也映到最前邊少年的身上。天地間寧靜、恬靜，帶着夢想般的詩意，這很容易讓人想到很俗套的青春、憧憬、希望等等。俄國作家布洛赫讚美希望說，它"是一切情緒中最富人性、最適宜人的，它指向最遙遠、最明亮的地平綫"。

可是，畫中根本看不到地平綫。

精怪出現了，三隻蝴蝶輕盈地飛過來。一隻灰白色的蝴蝶嚴嚴地捂在前邊少年的眼上，成了眼罩。另一隻蝴蝶，雙翅黑青，帶着一層藍色

的熒粉，藍色又和黃色混合，像扇面一樣展開，蟲體如黑色的棗核，伸出兩根纖細的觸鬚，正在翩翩靠近後面的少年，而少年也看到了蝴蝶的來臨，揚起臉來睜大澄澈的眼睛，帶着疑惑和怯意。他身後的夥伴也發現了這隻蝴蝶，把下巴支在他的肩頭陷入沉思。而最後面的少年最小，他與前邊三位拉開距離，只顧低頭走路，不知前邊發生了什麼事情。而蝴蝶，在俄羅斯文化中象徵靈魂。

極美的純淨的天空，溫柔籠罩着四位少年的蔚藍，就像那個天國的夢境，神話般的烏托邦。俄國作家戈魯博科夫說過，彌賽亞意識被俄羅斯人世代所信奉，它是絕對和理想，讓人追求得執着而且極端。在這個烏托邦的理想國裏，所有的等級和階層，所有的矛盾糾紛，都被善良和博愛所溶解，人們沒有了私欲，所有的財產天下共有。雖然到達的路很長，也有曲折和坎坷，但道路卻是綫性的，不可回逆地連着天堂的台階。但是，聖經中明確告訴信徒們，天與地存在着兩個國度，人間的愷撒國和上帝的天國，前者是起點，後者是終點，而終點不在地上！

可是，在東正教這裏，他們堅信，既然我們是受膏者，既然上帝選擇我們作為神工拯救世界，那麼，就能把天國在地上垂成。別爾嘉耶夫說了一句深刻的話："烏托邦是上帝之國的倒置。"神命在身的信徒，其靈魂當然是純潔高貴的，看這個世界如此醜陋、肮髒，欲水橫流，罪孽遍地，乃是因為人遠離甚至背叛了神明，他們愚昧落後，下賤墮落，由此妨礙了彌賽亞的進程。而彌賽亞需要的是全新的人。柴里契夫描繪的四位少年，優雅俊美，有着嬌子的風采，他們不僅是俄羅斯的未來，也是天國的希望。教門從來就是改造靈魂的，古老宗教持久進行的就是造化人性的工程。在信徒的堅定與虔誠下面，從來流動着偏執的熱流。通過苦修和禁欲，通過對人的規訓甚至強迫和懲戒，就可以使人脫胎換骨。日內瓦的加爾文說過："人的優越稟賦令其境遇出類拔萃，依靠理性、理智、遠慮、決斷，人有足以駕馭塵世生活、甚至可以超越升騰，直達乎神與永恆的福祉。"他還有句剛毅短語："緊步神之足跡，具有達乎神之道路！"

可是，如果加爾文活到現在，或者在天有靈，大概也會氣餒沮喪，世界上至今沒有全新的人種成為神的子民，連續上演的還是戰爭、暴亂、饑荒、陰謀，除不盡的還是掠奪、盜竊和腐敗。從來沒有什麼黃金時代和君子國，古人今人依舊延續着相同的病原體，那就是私欲。克爾愷郭爾

不無悲觀地寫到，"沒有哪代人能夠從其先輩學到人性，他們並不會比先輩走得更遠；沒有哪代人是從另一代人那裏學會愛的，沒有哪代人的起點與其他代人有所不同。因為每一代人都有原初的本性，他們的使命與其先輩沒有不同"。這個"原初"裏，包裹着那個頑硬的內核，它使人生下來就落在起點、原點上，還是從零開始他人生的曲綫。這四位少年正走在自己的路上，他們青春，他們朝氣，浪漫純真，但這多半是年青時段的自然狀態，隨着生命的慢慢敞開就會分化。沒有人會落草成聖，人必然會被那個硬核左右甚至主宰，只有智者、德者才會在狹小範圍做欲望的主人，但是，這樣的人，即使教堂裏的神甫，也不敢妄稱自己成聖，譬如梵蒂岡的教皇，也謙卑地稱自己平生只是一位"朝聖者"，更不用說凡塵眾生。彌賽亞太壯麗、太瑰麗、太完美，而不完美的人怕是永遠也配不上她！

可是，彌賽亞的誘惑是如此的強烈，它伴隨神的聲音進入信徒的靈魂。這個夢基因，在俄羅斯這裏，在某個時點、某個時機就會裂變或者變異，神聖使命成為自覺，也必然帶上宗教的狂熱乃至迷狂。別爾嘉耶夫的話裏用了"倒置"，而倒置很容易變成倒推。就像有俄國學者發現，東正教徒無不推崇迷戀彌賽亞，以彌賽亞作為在世的道德的甚至政治的責任，這就使他們先把自我預定在至尊的高地，站到彼岸回望此岸現實，從終極追求來否定人間，手握神的尺度測量人性。他們看到社會的種種壓迫和剝削，種種虛偽和黑暗，種種不義和不軌，種種罪性和惡行；人生如此短暫、淺薄和敗壞，又如此頑固不化、本性難移；不把這個愷撒國砸碎摧毀，上帝國就永遠不能實現。這時候愷撒國和天堂國重疊起來混然莫辨，對衝並撕裂着他們的心靈，造成了內心的緊張、焦慮和急躁；他們會憤世嫉俗，甚至仇恨地握緊拳頭發出嚴厲的詛咒，要破壞、毀滅這個當世。於是"倒推"的血性，悖反性地變成除惡之"惡"，俄羅斯大地上發生的悲劇，俄國文化中的偏激性，都會在彌賽亞的倒推裏找到謎底。

彌賽亞的蔚藍讓人着迷、癡迷，為了讓它早日到來，就要矢志不渝，既改造他人也改造自我。所以，苦難是必須的，外在的苦難和自我添加的苦難，唯有經受住苦難的折磨，即使不能成聖，也要做撲火的飛蛾悲壯自焚殉了天道。車爾尼雪夫斯基說："沒有痙攣，歷史就永遠不能向前邁進一步。"而沒有苦難，哪裏會有痙攣？既然人性距離神意如此遙遠，那就需要強人，需要鐵腕，當年，加爾文在日內瓦就採

用了刀劍、鎖鏈監獄乃至火堆，重塑教民精神。於是，王權專制和叛逆者，都是為了彌賽亞。沙皇用關押、絞刑和流放來鎮壓亂黨，是為了千禧年的降臨；亂黨暴動、暗殺，也是同樣的情結，只不過在通往彌賽亞路上由誰掌握權力。雙方都認同強權和恐怖，理想國此時已經質變，變成了愷撒的彌賽亞。既然人心都有個頑硬的內核，那就用錘子敲碎它；既然血管裏有自私基因，那就給他換血；既然冥頑不化，那就把他們當作殘渣和廢料，倒入“砂漿”攪拌，作為新樓的建材耗盡他們，為全新的人騰出地方！

柴里契夫畫中四位少年，該就是全新的人。茂密的金絲般的頭髮，瀟灑分梳並微微曲捲，目光裏充滿嚮往。可是，前面少年的眼睛卻被蝴蝶蒙住，另一隻蝴蝶即將靠近後面的少年。如果蝴蝶象徵靈魂，倒底是誰的靈魂？《傳道書》這樣激勵說：“青年人吶，你在青年時多快樂，……走你的心所願走的路，看你的眼所愛看的事物。”但教會卻訓誡他們做皇權的順民。把少年的眼睛用蝴蝶蒙住，這便是光明中的無明，無明中的失明，失明於對彌賽亞的信賴和崇拜。別爾嘉耶夫評擊東正教會：“它利用了俄羅斯人永遠保留着的彌賽亞精神，俄羅斯對特殊道路的信仰……它宣傳統一完整、作為統治教義的世界必要性……”而且為了征服一切，便“利用了它的象徵物”。蒙到少年眼上的蝴蝶，就是象徵物，這似乎告訴少年們，不要看，不必看，更不要想，神明早就為你們設計好了，彌賽亞就在前面，作為神的子民，你們就要離開大地，走進天空的蔚藍，需要你們的只有一個字：信！

柴里契夫，隱晦地運用了與藍天不和諧的顏色。在少年的頭髮上，用了紫紅、玫紅，用了青灰或青藍，藍灰色的陰影渲染在他們的耳輪周圍，他們的脖子上或臉頰上。最前面的少年肩膀瘦削，讓人感到莫名的輕寒，他頭上還長纏着一根帶子，是隱喻着束縛，或者禁錮。

彌賽亞，迷惑着一代一代的人，從受膏者到優越，僅有半步。

從上帝選民到潔的精神，從納粹到種族清洗，也僅有半步。

蔚藍的絕對，蔚藍的終極，它因為不可實現而神聖，可怕的是把無限當成有限甚至走捷徑，如有阻礙，鏈車就會隆隆出場了。……

沒有誰要毀滅上帝的天堂，只是人在地圖上誤讀了它。

臨刑者

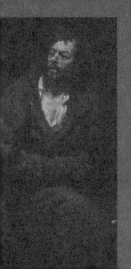

列賓的《臨刑前拒絕懺悔》，國人多感陌生，但是在他的國家，此作同樣享有很高的聲譽，一九六九年八月十五日，是列賓誕辰一百二十五週年的日子，蘇聯發行五枚成套的列賓作品郵票，此作便在其中。

這是列賓為民意黨人而作。

有人不知從何考證，《臨刑前拒絕懺悔》取材於愛爾蘭作家麗蓮‧伏尼契的長篇小說《牛虻》。十九世紀，意大利遭到奧地利入侵，愛國志士捨命救國於陸沉，其中就有年輕的牛虻。後來，牛虻被捕入獄，在處決前夕，神父蒙太尼奉命前來勸降。於是，雙方在獄中開始了信仰的對白和對決。牛虻由於憤怒已經身不由己，"只是不斷地喘着氣，發着抖，兩眼閃出綠色的光芒"；而蒙太尼的靈魂"都嚇得乾枯了，肉體也似乎在萎縮，像一片經霜的樹葉，變得哀弱、老邁、凋謝了"。列賓可能讀過該小說，獄中情節也可能助推了他的構思，或者就是某種不期的巧合，因為在舊俄國，關進監獄然後走向刑場的黨人太多太多，牛虻式的英雄前赴後繼，若說此作取材於小說《牛虻》，多半是無稽之談，且也貶低了列賓的思想和藝術天才。

整個獄室是黑暗的、陰沉的，列賓在黑色中加進些棕褐，模糊的牆壁好像洇出血色，潮濕、森冷和骯髒幾乎令人感同身受。牆壁上下什麼也沒有，只有一張低矮的單人床靠在牆根，很窄的鐵床，兩端是鐵欄杆，床上的鋪蓋非常單薄，隱隱看到被單和灰棕色的舊毯，卻沒有被子。透進來的光很少、很細也很冷，因為監獄的窗子又小又高，沒有出現在畫面上。光，照到神父的衣領和十字架，也照向囚徒的面孔和前胸，然後落在鐵床上，皺巴巴的被單如同一堆冰雪，鐵欄杆鋼管的弧面也反射出冷光。民意黨人薇拉‧妃格念爾，對她的監獄生活有着詳細的描述，因為參加刺殺沙皇亞歷山大二世被捕，她在彼得保羅要塞和呂塞爾堡被關押了二十年。她的監房是這般情景，在瀝青地面上塗了一層黑漆，牆壁上

半截塗成深鉛色，這正好成為列賓畫中監牢的佐證。妃格念爾說：
"這是一口棺材！"在審訊過程中，如果犯人拒不交待，就會被關進
懲戒室。懲戒室的房間又小又冷又髒，地也是瀝青的，"有一張固定
在地上的小木桌，還帶着一個座位；另外還有一張鐵的長凳，上面沒
有放蓆子，也沒有放任何被褥一類的東西"。當人躺在那些鐵條上，
"從地上，從石頭牆壁上傳來的冷氣立刻侵進我的身體裏來了"。

監獄裏的食物，是又陳又黑又硬的麵包，"劈開後裏面的小孔裏全是
青綠色的黴污"。不但妃格念爾所處的監獄如此，陀斯妥耶夫斯基被
押解到西伯利亞監獄，情景也是如此，作家把監禁他的獄室稱為"死
屋"。民意黨人關在裏面，除了經受寒冷、飢餓甚至疾病的折磨，還
有漫長的不知終點的孤獨、寂寞和被人遺忘的痛苦，更有反復的審訊
和刑罰，以及不定何時來臨的死亡。

這所有的痛苦，列賓畫中這位民意黨人肯定全都經歷過了，不知道他
被關進來多少年，經歷了怎樣反復的嚴刑，熬過了多少飢寒或疾病，
還有可怕的沒有出獄的期限；沒有期限的懸念，也像懸劍時刻吊在他
的頭上。但是，他始終沒有屈服，沒有認罪。不知又熬過了多少年
月，監獄的招數全部用盡，終於稟報朝廷批准，即刻就要判他死刑。

細看畫面就會發現，在鐵床頭上，還有一隻木櫃，櫃子上面有一點
白，幾乎被黑暗吞沒的白色，那是燭台上照明的白蠟；蠟燭燃到最
後，熄滅了，只剩一點殘跡，或者就是一片冷凝的燭油；用意很明
顯，囚徒的生命，已到了盡頭。

因為亞歷山大二世被刺身亡，即位的沙皇對民意黨人的鎮壓更加殘
酷，即使死刑，也不像以前在街頭廣場進行，這是為了防止暗藏的黨
人或群眾在圍觀中受到死者的感染，原想以儆效尤，反而讓造反的火
星再次點燃着他們。所以，死刑往往在晚上，在監獄的院子裏，或者
選擇遠離城市的樹林，知情人僅限於警局或憲兵隊的劊子手，並且密
不外傳。人，就神鬼不覺地匿跡和蒸發，而牽掛他們的家人好友，依
然相信他們還活着，日夜盼望他們會在某個早晨或傍晚突然站在家門
口。日復一日，年復一年，盼等的父母或妻子白了頭髮，花了雙眼，
即使死去也不瞑目。然後，就是世界對囚徒的遺忘；遺忘無邊無際，
虛無空白，就如封在莽原上的雪，屍布一樣蓋住了他們越來越陌生的
姓名。監獄裏的許多黨人都意識到了這些，他們筋骨可裂，頭顱可

斷，但卻受不了這種困獸無期的日子；有的人產生了深深的恐懼，恐懼便是因為時間的久遠讓親友們徹底絕望而不再懷念他們，這也消解着他們捨生抗暴的意志和最終意義。於是，好多人暴躁、焦慮，精神開始錯亂、變態、分裂最終發狂，他們自縊或者割腕，甚至把被褥點上火，把自己活活燒死！

但是，列賓筆下的這位黨人，卻是從容鎮靜地坐在床頭。漫長的生活、惡劣的環境，早已損壞了他的健康。在黑色的背景裏，列賓用筆嫻熟老辣，色塊粗糙但卻精當傳神。囚徒臉色蒼白，白中發青，原本瘦削的面頰變得浮腫；他亂髮蓬頭，額上有塊傷疤，好像頭骨曾經受到了鈍擊，後面的頭髮紛亂地披到了肩上，鬍子長時間沒有修剪，已經擋住了脖子。他穿着白襯衣，領口下的釦子卻沒有了，開敞的胸口露出高凸的鎖骨，鎖骨下面是一大片瘀青；他枯弱的身體，更難忍受獄室裏的陰寒，"從地上，從石頭牆壁上傳來的冷氣立刻侵進他的身體"，如同刀尖劃着皮下的骨頭；他沒有多餘的衣服，裏面好像就是一件襯衣，能禦寒的，就是這件灰黑色的舊大衣了；他把大衣緊緊裹在身上，讓大衣左側緊壓住右側也蓋住雙腿，左腿搭在右腿上，雙手深深揣進袖筒並壓在腿根上，胸往前傾再靠緊袖子，盡力保住可憐的體溫。尤其這時候，神父已經走了進來，他不能因為寒冷而哆嗦，對他來說稍微地顫抖都是失態。

民意黨人，是俄羅斯十九世紀誕生的一群血熱的英雄——在這裏我不用熱血而用血熱——他們對皇權專制有着切齒的仇恨。他們看到了法國的自由民主和天賦人權，於是誓死要推翻沙皇統治，讓俄羅斯人民擁有土地，獲得自由幸福；但是，他們認定這個國家的人民根本不行，他們落後愚昧，奴性無知，沒有任何辦法能讓他們快速覺悟，只有靠一批精英替天行道，而民意黨人便是天降大任於斯！他們要砸爛這個罪惡的舊世界，將一個全新的社會交給人民；其間別無他途，只能運用暴力以惡制惡！赫爾岑這樣評價這些黨人們："他們以感情的強烈、意志的堅決令人嘆服，不安的酵母從早年起就在他們身上湧動，他們血管裏流着沸騰的血，他們不把自己的生命當一回事，也不把別人的生命當一回事，自尊心達到了虛榮的程度，變成了對權力的渴望，對掌聲和榮譽的陶醉，另一方面他們又具有不怕苦不怕死的羅馬式英雄氣概。"而黨人們的鼻祖，便是巴枯寧和涅恰耶夫。

東正教習和監獄規定，臨刑之人要有神父為其禱告；囚犯要在神父面前述說自己的罪惡並且懺悔，然後神父告求上帝給這迷途之人予以寬恕，因為他不知道他所做的。於是，這位神父在嚴寒中走進獄室，站到了囚徒面前。

兩個人物，老年和中年，一站一坐，正面站和側面坐，神性和罪性似乎判然有別卻又在平靜中交鋒。空間狹小，構圖簡單，沒有情節，氣氛肅殺，尖銳的對立扣人心弦。極少的光綫就是聚光，聚光於神父手中的十字架也聚光在囚犯的臉和胸口。神父站得很直，莊重挺拔，他恭敬地把十字架舉在胸前並斜向囚徒；銀製的十字架反着光，成為焦點也是畫眼。東正教十字架，在橫樑上面又加短樑，或者把短樑加在下面；在下意味着冥界，在上標示着天堂。列賓精細而精微地刻畫了這枚十字架，銀鑄的平面上，凸起的花紋和四邊的棱綫，綫面或尖角上反射的晶微細芒，都在黑暗的襯托下清晰顯明；光在十字架上，已經不是自然光了，它就是聖光、神光，光中有上帝的慈悲和寬厚，有對囚犯的啟示和導引：年輕人，以聖子、聖父和聖母的名義，懺悔你的罪孽吧，上帝會原諒他迷途的孩子，塵世會留下你負罪的肉體，天堂將救贖你皈依的靈魂！

神父好像在嚴肅輕誦着禱告詞，他穿着厚重暖和的毛皮大衣，衣領上的黑貂皮，柔軟蓬鬆而舒適的皮毛，被光映照得更顯滑亮高貴；大衣是黑色的，帽子也是黑色的，這是東正教最高層神品的標誌。神父的身位與資歷如此之高，而且親自來為死刑犯做祈禱，監獄當然不是看重這位死囚，而是看他罪業太大，罪孽太深太重，只有這樣的神父才可以降服他頑固的腦袋，超渡他早已貼近魔鬼的亡靈。

前文已述，東正教早已成為皇權的附庸。教會明確宣佈："沙皇的權力來自上帝，其權威至高無上。"沙皇是上帝在塵世的代理，是我們的救世主和主宰，作為人間的天父，皇帝如父親一樣關懷着眾生，人們對他必須順從伏拜，任何反對甚至暗算皇帝的行為，都是不可饒恕的逆天大罪！別爾嘉耶夫說過，俄國宗教的特殊使命，是與國家力量、與帝王的非凡意志合為一體，神職就是官員。宗教在沙皇陛下屈膝為奴，十字架就成為另一種權杖，宮廷的邪惡和不義便也貼上了神的標籤；"東正教會從來就是專制皮鞭的支柱和獨裁政治的諂媚者（別林斯基）"。所以，民意黨人也自然視教會為死敵，他們不信

上帝，當然也不信彼岸生活，如果說他們推重神學，那就是《聖經·馬可福音》中的這句話："我要拆毀這人手所造的殿，三日內就另造一座不是人手所造的。"

為了拆毀這座 "人手所造的殿"，這些民意黨人，直面現實的殘酷，以飛蛾撲火的勇氣和狂熱，誓與沙皇政府決一死戰，他們不惜忍受貧困、迫害、流放、苦役、監禁甚至死刑，但這恰恰是英雄不可或缺的！為了鍛造自我的意志，他們甚至與己為敵，吃苦禁欲甚至到了自虐的程度。車爾尼雪夫斯基塑造的赫美托夫，平日過着斯巴達式的生活，嚴厲自律，做工專撿粗活重活，只啃粗糙的黑麵包，逼自己吃帶血的牛排，就是為了磨煉自己強悍的胃口；他不沾酒，不近女性，睡覺床上不鋪墊子，只鋪一張氈條，甚至不允許疊成雙層；他在氈條上扎着幾百枚小釘，"釘帽在下，尖端朝上，從氈條露出近半俄寸長"，自己就躺在這密集的尖釘上。他就是這樣考驗自己，以備將來被抓進監獄應付酷刑。這也應了涅恰耶夫的話，造反者……既要冷酷地對待自己，也要冷酷地對待別人！

坐在床上的這位臨刑者，或許就是列賓心目中的赫美托夫。此時面對神父和十字架，看臨刑者的坐姿，像是要躲開，和神父拉開距離。列賓確是肖像聖手、心理刻畫的卓越大師，人物的精神變化，全在其肖像和表情裏。臨刑者歪着頭，又往後閃避，眉毛揚起並且抖起，眼皮不屑地微微下垂但又瞥着神父；他眼泡很大，眼皮外鼓，這雙大眼裏充滿了的激情，此時又被他壓住、收住，但仍然掩不住血熱的亢奮和暴躁，甚至還有一種粗野的叛逆；眼皮半遮半露，反而顯得懶散，他懶得動也懶得聽，更懶得說；看着神父一本正經、故作高深和神聖的樣子，這種例行公事的表演，更讓他感到膩歪：給我祈禱，讓我懺悔，也不看看我是什麼人？天堂我都不信還怕下地獄麼？臨刑者看着、聽着，每有怒斥的衝動但又懶得開口，於是開始煩亂、煩躁甚至惱怒，恨不能上去抽他個嘴巴，再把他推到門外！可是，自己已經沒有多少力氣，寒冷消耗着他身上的熱量，看他嘴上的鬍子，很沒勁也很厭惡地撇着，兩腿搭在一塊兒，全都是蔑視和倨傲。列賓，把絕少的光投注到臨刑者的心口上、臉上和寬大的前額，他以襯衫之白喻其精神高潔，以額上的光芒讚其不屈的尊嚴；在畫家眼前，臨刑者不是聖徒，而是俄羅斯真正的英雄！

英雄和聖徒，在當時的俄國同為被人推崇的典範。聖徒追隨上帝，苦修

自我，給苦眾傳遞福音；英雄反抗暴政，要再造國家民族。英雄要喚起民眾，點燃他們心中的仇恨，而民意黨的英雄們，都在着意培養自己仇恨的性格。"產生英雄的最大可能性在於瘋狂的情緒高昂、極端狂熱、對鬥爭的陶醉，某種英雄冒險主義整體氛圍的營造。"（伊薩耶娃）而英雄的性格，必須從仇恨開始。民意者別林斯基告訴友人："我的天性就是仇恨的思維。"他呼籲俄羅斯人拿起斧子，向沙皇貴族開戰，甚至也要"把聖母送上斷頭台"。民意黨人是"血熱"的，他們偏激、狂傲甚至狂妄，他們的思想先驅巴枯寧和涅恰耶夫堅信，要除惡你先要作惡，和魔鬼交手你必先成為魔鬼；為了得勝，你可以做出任何惡行；可以踐踏道德，可以和強盜土匪結夥，用造謠和誣告剪除異己，以訛詐、欺騙製造混亂；可以暗殺、搶銀行、販毒品、造假幣，完全不要在意卑鄙無恥！巴枯寧說："強盜乃是英雄。"致勝之路上只有兩個字，那就是破壞，"破壞的激情同時也是創造的激情"，必須"摧毀這個舊世界"，從地球上鏟除一切舊跡，才會有新世界"乾淨的立足之地"！民意者對世間權威非常蔑視，但內心又充滿對強權的渴望，所以他們看不起民眾，民眾就是群氓，你可以刺激他們，利用他們去搞壞，但永遠不要有半點兒高估。所以，涅恰耶夫說新政權建立後，"大多數舊居民都要被消滅掉"，因為他們會阻礙歷史的進程。英國人保羅·塔斯特看到，所謂民眾在民意者眼裏，僅僅是個"心臟地帶"，也只有高尚、堅定、充滿智識的他們才配得上站在這裏，他們需要的是群眾的盲目和狂熱，"把自己的理想灌給他們的同時，也把鐵環套在他們的鼻子上，……當他們奪得權力，災難就產生了"。

為了目的，不擇手段，但是目的和手段是不可分離的，光明的目的必靠手段的正當；手段滑入了陰暗和邪惡，目的也就隨即病變；而且惡必定會激發惡，暴虐激增着暴虐，即使目的垂成，也必然帶上惡的原罪。

聖徒漠視死亡，他要靈魂純潔；英雄鄙視死亡，他要壯烈毀滅。列賓畫中的臨刑者，無所畏懼從容等待死亡的到來。在這英雄的形象裏，似乎有着巴枯寧、涅恰耶夫他們的影子。

神父的聲音，輕輕響在這小小監獄裏。神父背後是濃重的黑暗，臨刑者的腿下黑暗成團，黑色的粉末，恍惚從監獄的地上、從四面牆壁，

悄悄地瀰漫和浮動。這裏的黑暗是雙重的，教會的黑暗和暴力的黑暗，兩重黑暗在監獄裏靜靜地交鋒，誰能想到它們卻是同質的！

很快，監獄的鐵門就要敞開，英雄坦然站起，被軍警看押着走向刑場。

俄羅斯大地的凍土，埋葬了英雄的屍體，他的消息同樣被封鎖了。但是因為列賓，臨刑者為世人所知又被歷史無限拉長了他赴死的背影；當他被縮成一枚郵票，貼到無數的信封上，英雄的榮光便被傳揚。涅恰耶夫曾經作為楷模，被他的戰友所推重，讚揚他"有着火焰般的激情和非凡氣質"，是"唯一的……鬥士的榜樣"。

許多年過去，有人反思俄國上個世紀的現實，破壞的災難之所以發生，是人們心中完全沒有了聖意，他們把神放逐了；人如果沒有了敬畏和禁忌，什麼樣的惡行都會出現甚至氾濫。這也應了陀斯妥耶夫斯基的那句話："沒有上帝，一切都是可能的。"

永寂之上

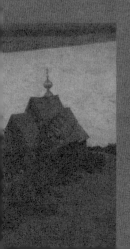

列維坦這裏畫的是烏多姆利湖，湖在俄羅斯維特爾省，湖邊有個小鎮，名為上沃洛契卡。列維坦就在上沃洛契卡完成了這幅曠世傑作，時在一八九三年夏天，畫家只有三十三歲。

列維坦畫的是風景，是雨過湖面、雲破未晴時候。大雨，先在湖這邊的天地間滂沱，黑雲籠罩，電閃雷鳴，烏多姆利湖雲水茫茫。雲層緩慢地向前推移，帶着雨水沉重地移到湖對岸的遠方；下了太多的雨，雲就薄了、破了、碎了，霄雲被陽光映照；可是，天際間的雲層依然厚重，大雨仍然在下。右邊大塊鐵青色的雲，從地面洶湧升騰，獰厲地橫着推進；左邊的灰雲也在翻滾，滾成懸浮的雲團也慢慢低垂；地平綫也是天際綫，天地間拉開遙遠的水幕，可以看到密集的水綫，水綫也像射綫，恣肆野蠻地傾瀉，要把那片土地變成汪洋。

畫面視點很高，列維坦好像半空而立，俯視下界又眺望四野。近景是探入湖中的半島；島上一片墓地，墓地前面一座小小教堂。中景，中景就是湖水但又借水遠推，致使觀眾會錯把雲層看成了中景，這讓視野更加渾闊蒼茫！

畫題在我們這裏有多種譯名；有譯"墓地"，譯"墓地上空"或者"永寂之地"，又有人譯為"在永恆的安寧之上"或者"超越永恆的寧靜"，前者具象靠實，後者就有了哲學和宗教意蘊。多種譯名也為作品提供了理解的維度，這絕非庸常表面的風景所可容納。

畫意的根基，就落在這片墓地上。

畫面中，土丘形成的半島不大，它纖細的輪廓綫從左起筆，向湖中凸出又柔和回收，在俯視角度下它就是匍匐；列維坦沒有讓土丘完全佔據畫面底部，讓湖水圍在右側，使人想到湖面的空闊尤其豪雨過後的浩渺。土丘被大雨澆灌後草木滋潤，陡坡處被湍急的水流沖出了溝窪，蝕出了

土層。

墓地位於畫面右下角的土丘邊沿，不起眼的地方很容易被忽視。墓地野草叢生，雨水過後草色蔥綠，但依然是偏僻中的偏僻，荒涼中的荒涼，差不多被廢棄了。稀稀拉拉的十字架，從高處看顯得更加矮小；靠近湖邊的十字架全都歪斜着，東正教的十字架，都在橫樑下邊再加一截短樑，這是對地獄的點示，看上去就像可憐的魂影，孤獨、孱弱，而且彷徨踉蹌；這邊幾尊十字架，為防雨浸，頂上加兩片斜板，看去如小屋的坡頂，但是日子久了，再也沒人管它。所有的十字架都枯朽變黑，有的已經倒在地上。更令人驚悚的，幾處墓穴居然沒有蓋土，棺材完全露在外面；有的墓穴早就坍陷，棺木骨殖腐爛殆盡，只留下些土坑積着雨水，任草瘋長。

雨過去，風來了。

在墓地和教堂之間，生長着蓬蓬野蒿和幾株白樺。柔軟嫩綠的小樺樹，隨着風勢越來越強，樹葉悉悉窣窣地顫抖，樹幹向前搖擺、彎曲、偃伏，樹梢斜指向高遠的蒼穹。暫且穩定的，就是教堂了，這是專為墓地建成的，既為死者入土作最後的彌撒，也為前來祭奠的人們祈禱或者小憩；教堂裏可能住着一位老人，既做喪禮的司儀也為亡者守墓。即使墓地荒廢少有人來，教堂依然立在這裏。房屋是木製，木板牆，寬長陡峭的木板屋頂，前後屋脊落低，中間大並且高出，高屋脊的正中舉起半球和圓球，球面鍍金，上邊是一根十字架，如果從空中下看，教堂平面也是十字造型。教堂和墓地同樣古老，它早已經破舊了，屋頂朽成灰褐色，板牆開裂，牆面是灰黑灰白和潮濕發黴後的灰青。想必屋裏多處漏雨滲水，風從裂縫裏絲絲縷縷地鑽進去，像鬼吹的哨子。可是，屋裏還有人住着。

在列維坦的傳記裏，烏多姆利湖邊並沒有教堂，教堂原型在伏爾加河邊。"列維坦和同伴們佇立甲板，目不轉睛地眺望岸上，突然間大家發出一聲不期而言的呼聲，原來出現了一座綠色高岡，上面有一座木結構的小教堂……發黑的圓木、木板和尖頂，說明它的古老。這座教堂早已封閉，據說它的編年史從伊萬・雷帝時代就已開始。在它門廊裏一塊帶環的大石板下埋葬了暴君的三個姘婦，她們由於執拗不馴而被發配到這個鎮子。"列維坦把伊萬・雷帝時的小教堂移到這裏，也為他的構思安放一個立足的基石，埋上一個塊莖，讓思緒從這裏開

始萌生和發散，由此使風景不只是風景。

教堂後邊，主題是死亡，是更深刻的死亡的死亡。當人死後，他會被後代、後世的親人悼念和感懷，叨念其名也接續着他的血脈，但是隨着歲月流逝和人事變遷，後人離散、遷徙甚至就是斷了煙火，逝者的名字也就沉入到忘川之下的淤泥裏。原來死去的"活"着，終究變成無聲的再死和永死。儘管在人間還有他的墓堆，枯骨殘骨猶存地泉，甚至有碑、有一根十字架立在那裏，也是徹底的寂滅，這就是列維坦想要表達的永寂！

永寂，亙古之寂靜。但是在列維坦的畫面上，卻是充滿喧嘩與騷動。地是穩定的、穩靜的，土丘沉重地壓在湖邊，遙對着沉穩遼闊的大地，但是在靜態裏有着強烈的運動感。土丘半島循着風向，似乎帶着向湖心甚至遠方的推勢。洪水湧動着波浪，從右邊注入，斜向左前方的低岸，又被左邊的湖汊攔阻；湖兩岸相距寬遠而且都往前延伸，延伸的兩岸在透視中大幅度地向對岸傾斜，最後成為相交的弧綫，弧綫又被平直的林帶壓住。湖中一座小島，先前與右岸相連，但因湖水的暴漲變成了孤島和浮島，相連的地面只露出一溜狹長的土脊，對洪水形成了阻礙。左邊畫面上方，是蒼綠平坦的原野，它盡情地鋪開、展開、敞開，直到肉眼不及的與天相交的橫綫上。

無垠無極的綠色原野上，矗立着一片一片森林；森林是墨綠色，你盡可想像它的原始和粗獷，它的遮天蔽日和繁茂的灌木草叢；但在居高視野裏，森林、草甸和草原，被縮成一抹一抹彼此疏離着的墨綠的色條、色塊、色斑、色點和細長色綫，直到人的目光疲憊地收回。俄羅斯的大地，果戈理曾經這樣詠嘆："你的一切是開闊、空曠和平坦的；在大片平原中間，像一些黑點，像一些符號，稀稀落落毫不醒目地散置着你的矮小的城鎮。……當我還充滿困惑、木然不動地站着的時候，一片森嚴可畏的、預示着風雨將至的濃雲已經罩在我的頭上，我的思想變得啞然無語，默默地對着你廣漠的土地。這片一望無垠的土地將給我什麼啟示？是不是只有在這裏，在你的身邊，才能夠產生無限廣闊的思想，因為你本身是無邊無際的？"哲學家的語言不像文學這般抒情，別爾嘉耶夫深邃地看到："俄羅斯國家的無界性與俄羅斯土地的無界性進入了它的心理結構。俄羅斯的靈魂被遼闊所重創，它看不到邊界，這種無界性不是解放，而是奴役着它，因此，俄羅斯人的精神能量就向內轉，走向

直覺，走向內省……"

俄羅斯的大地，大地之上的俄羅斯天空。在暴雨橫掃洗禮的此時，天地何其壯美。列維坦眼中的天穹，如此浩瀚，在鐵雲和灰雲上面，卻出現了安靜和莊嚴。大雨裏亂雲飛渡，雲彩也在不同層次上變化着、變幻着，橫懸低空的雨層雲依然瀉水時候，更高處的積雲已經被流風拉成了淡白色、淡灰色的絲縷，被斜照過來的陽光映出暖暖的金黃；一縷狹雲飄在黑雲和灰雲外面，邊緣也映出了綽約的光色。雲光也倒映在這邊的湖面上，這一切不禁讓人抬起頭來，仰視着天宇的神奇和絢麗，讓生命感到了莫名的卑微。列維坦的年輕追隨者別利尼茨基—比魯利亞這樣讚美："在大自然中沒有色彩，只有調子，……我們還不善於在風景畫中把地、水、天聯繫起來，概括起來，而是各管各的，合在一起效果就不太好。要知道，在風景畫中最主要的、最難達到地、天、水的真實關係。"是的，列維坦的這幅作品，地、天、水三者通達融合，墨氣淋漓，爐火純青。但是，這位追隨者僅止於淺層技法，他沒有看到，列維坦除了筆下三元，還有人與神，沒有看到他作為風景大師的思維深度和精神能量，這便是人神感應。這也如別爾嘉耶夫所說的，在無界甚至無垠的大地上的"直覺"和"內省"，亦如果戈理看到風雨將止的"森嚴可畏"，然而，列維坦看到了"可畏"中的神聖，它在永寂之上！

歸寂在土，土成了墓地，墓地萎縮在小小僻所。在大地蒼穹雲水背景下，零亂孑然的十字架微如芥粒，小教堂更顯落寞空寂。但是，教堂裏還有人在，一條小路從土丘右邊悄悄地伸出。列維坦有意讓路的起點處在正中位置，它模糊、細弱，彎曲搖擺，帶着遲疑和膽怯，在野草間躲躲閃閃，若隱若現，時斷時續，坑坑窪窪最後拐入了教堂。仔細看，教堂後面的小窗裏，透出一點金紅的火光，小如一粒高粱，恍惚在從板縫進去的風中微弱地搖曳閃爍，幾乎就被吹滅，不知它是爐火還是點燃的蠟燭，但這總歸是生命火，是存在的明證，依然充滿韌性地燃燒着。一點火，一點光，就和墓地形成了生死對比，也和遠天雲層上的光芒構成了無限懸殊的呼應，無限懸殊使得這火苗更加可憐、可嘆和可悲。

教堂頂上的圓球象徵着地球，在經文中被稱為上帝的腳凳，神的雙腳就踩在這個球體上，主宰着宇宙的一切。球上的十字架直直指向

天空，如虔誠執着的籲求和呼告。神這樣說道：「凡有血氣者，盡都如草；他的美榮，都像草上花；草必乾枯，花必凋謝；唯有主的道是永存的。」墓地的情景佐證着聖言。死者生前，當然都是有「血氣」者而且各呈自我「美榮」，但是先後依次如草枯乾、如花凋謝，多少「美榮」都成了風中的微塵，而唯有「主的道是永存的」。逝者的他們，在世時悟出這「道」了嗎？悟道後的靈魂是否已得拯救？道在何處？何所在？我想對於列維坦，道就在眼前，道在任何處，它在現實物象裏又在虛無中。在此時的天地氣象裏，他分明感到了神跡，在雲水動盪、激盪氣氛中，窺見了隱而又顯的至高無上的莅臨，這宇宙神秘的以太，絕對的、崇高的、莊嚴的，在無極的空間裏，人的時間被收縮、壓縮，讓他感到了受造，感到了在世的偶然和短暫。作為列維坦的摯友，契訶夫的內心獨白可作參照：「當久久地、目不轉睛地看着深邃的蒼穹，不知何故思想和靈魂都感到孤獨，開始感覺自己是絕望的孤獨，一切認為過去是親近的，現在卻變得無窮的遙遠和沒有價值。天上的星星，幾千年來注視着人間；無邊無際的蒼穹和烏雲，淡漠地對待人的短促的生命，當你單純和它們相對而視並努力去思索它們的意義時，它們就會以沉默重壓你的心靈；在墳墓中等待着我們每一個人的孤獨之感便來到了心頭。生命的實質似乎更是絕望而驚駭。」

這期間，列維坦正在研讀哲學，悲觀思想家叔本華在列維坦這裏得到共鳴。這是有因的，畫家就是一位悲苦人。列維坦十五歲時母親去世，兩年後父親病亡，尚未成年的他孤苦伶仃，從此因為失怙而生活無着，在飢餓寒冷中艱難度日；又因為他是猶太人，經常受到冷遇和歧視；考入莫斯科繪畫學校時他只有十三歲，但赤貧的少年居無定所，時常偷偷在教室的凳子上過夜。他每天的生活費僅僅三戈比，沒錢吃飯只能餓着肚子上課，從春到冬總是穿着那件破西裝。因拖欠學費，校方要開除他，但列維坦的善良和才華贏得了大家的尊重和同情，幾百個學生湊足了錢，才使列維坦留下。

可是，貧困的折磨和艱苦勞作，損壞了列維坦的身體，年紀輕輕就患上嚴重的心臟病，越近盛年，他越感覺自己會短命，不定哪個時辰心臟就會停止跳動，未能創造出讓世間矚目的作品就會被人遺忘，他悲觀、焦慮甚至懼怕，看到了那個無常的懸在和虛空深淵。此時，叔本華的話語音猶在耳：「動物只在死亡中才認識死亡，人是意識到一小時一小時走向自己的死亡，即令一個人還沒有認識到整個生命不斷在毀滅中這一特

性，逐步走向死亡有時也會使他感到生命的可慮。"列維坦無法自我解救，他只有拼命作畫，讓這悲悽的生命在畫布上燦爛地毀滅。

苦難讓列維坦過早成熟，童年遭遇和讀經，讓他也悟到苦難背後難以言說的深邃，感恩上蒼賜他傑出的繪畫才能，卻又給他戴上沉重的刑枷。他覺得塵世之上有着統攝的意志和力量，它讓生命各有定數，人只有謙卑和順從，把自己的靈魂交給永恆。永恆啊，永與恆，時與空又是非時空，沒有起始，沒有終極，沒有邊際與界限，它在世界上只為精神而存在，它不可表達、不可把握，但只有在信仰者心裏，才會得到崇高的顯明和確證。用利歐塔的話說："崇高不是在別處，不在彼岸，不在那兒，不在此前，不在此後，不在過去，而只是，也只能是作品呈現的那個'此刻'。有一種千載難逢的幾率。"在我們這裏，恆字帶着豎心偏旁，那就是心裏的瞬間感應，一種霎時的靈覺閃光。

庫芙申妮可娃，列維坦的學生和朋友，她回憶，列維坦在創作此畫的時候，囑咐她彈奏貝多芬的英雄交響曲和送葬曲。沉浸在昂揚和悲愴的旋律裏，列維坦會想起和命運抗爭的樂聖。如康德所言，"束縛在命運枷鎖上的人可以喪失他的生命，但是不能喪失他的自由"。列維坦的自由在他的畫筆上、在他的畫布上，於是，貝多芬的音符從鋼琴的黑白鍵上、從庫芙申妮可娃的指尖間飄揚起來，化作列維坦的綫條、色彩和激情，也使畫面成為可視的樂章。—— 這幅傑作，繪出的就是天地人神的共在與合奏。

墓地表現的是寂靜，是死亡之死的亘古永寂。可是大風在吹或者呼嘯，洪波湧起，由近及遠的大雨激烈地敲擊着大地，嘩嘩的雨聲伴着轟鳴的雷聲，還有遠去的雷的隱隱餘音，這是可以聽到的音籟。但在至高至遠處，還有肉耳諦聽不到的音響，那是雲彩滾動或飄動的聲音，雲彩與雲彩摩擦的聲音，雲層分離或混合的聲音；飄到天心的輕雲流動的聲音，明亮的陽光遠遠照射過來的聲音，…… 低空的黑雲灰雲是渾厚的低音，雲彩上浮是中音，而天宇裏的絢爛、燦爛的火焰般的金色雲光，就是最響亮輝煌而且遼遠的高音傳遍了天堂。正是小音可聞大音希聲，這畫面上的樂章熱烈又沉鬱，哀傷又嚴峻，冷陰又明暖，色彩交錯重疊，格調雄壯但又悲壯，悲壯中又帶着惆悵，但基調卻是昂揚。此時，列維坦彷彿聽到，有個聲音從高處傳來："凡

活着信我的人，必永遠不死。"那個神秘莫測的永恆，在永寂之上出現了！

列維坦的好友薩夫拉索夫，早他二十年前，也畫過類似同題的作品《伏爾加河邊的墓地》。時在傍晚，落霞已經黯淡，即將從天邊道道橫亘的積雲層完全泯滅，昏暗的藍天上飄着綽約的薄雲。有大團的灰黑色的雲垂懸在伏爾加河上，黑影沉沉地映在水面。飛起的小鳥就要投林。暮色與河流的水汽，籠罩着陸岸。隱隱可見岸土的赭色和枯草。也是墓地一角，兩根低矮的十字架，一歪一正豎在墓前，如幽靈現身；也是白樺樹，僅僅一棵，乾瘦如骨，疏細的樹枝，病態般彎曲着向河畔斜欹，樹上沒有一片葉子，透出了冬天的枯寂和淒苦。樹下面的坡上，又有一根十字架倒在地上，旁邊好像是個墓坑。但在河上，依然有船在航行，生活還是在繼續。一隻水鳥從岸上倏然彈起，貼着水面有力地飛翔。評論家格・格・烏魯索夫說："這是史詩般的風景畫，這裏表達的是整個人生。"但是，和列維坦的"永寂之地"相比，其格局、氣勢、境界立見高下，列維坦畫出的是永寂之上的不寂，是大寂中的皈依與思考。

既然存在是虛無的，既然人生無法躲開那個終究和必然，而且面臨命短的威脅，列維坦，卻能在困境中勘破生滅大關。或者做西緒弗斯推石上山，或者如舍斯托夫所說的以頭撞牆，但在列維坦這裏，卻在垂直的高絕處看到那片光芒，在光芒裏瞥見了不朽。如果存在沒有意義，就不會存在不滅；如果生命全都不死，不死也就毫無意義。但是，如果在現世找到並且堅守存在的意義，也就找到了延續的價值，延續就會從此岸趨達彼岸，而彼岸不在今生的直綫那端，而是在信仰的垂直目光之上。薩夫拉索夫的畫流露的，是面對死寂和此生無意義的為活而活，悲觀而順從。而列維坦此作，就彰顯出精神的垂直和生命的超越渴望，只有如此，才可達至永恆的境界！

……

危病的女孩

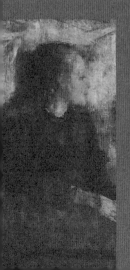

危病的女孩不是在特製的床上，坐的卻是一把高靠背椅子。軟墊放在靠背下，女孩倚在墊子上，腿上蓋着舊毛毯。這應該是從醫院回到家裏，此前，她不知多少回被送到醫院，診斷、治療，大把吞服着藥片，也不知喝了多少瓶藥水，藥劑從注射器裏無數次推入皮下，還有其他的治療，正方、偏方或者秘方，但是，都沒有有效地消滅病毒；醫生從有術到乏術到完全無術，眼看着病情天天惡化來日無多，女孩只好被接回家裏，此時正痛苦艱難地喘息着，喘息着又咳嗽起來，咳嗽得全身抖動抽搐，直到咳出肺裏面的污血，然後，又是痛苦艱難地喘息。⋯⋯生命臨危，留時短暫，半黑半明的房間裏，只有母親守着她。

空間很小，但蒙克還是進行了裁剪，當然是為突出女孩和母親的形象，鏡頭對準主體並拉到中景和特寫間的距離。椅子右邊的櫃子，和左前的小桌，都只露半截；尤其是窗簾，咖啡色的窗簾在右邊僅露一角甚至很容易被忽略。因為房間狹小，佈局緊促，也使室內氣氛和人的情緒被壓縮和濃縮。不知此時具體的季節，在挪威半年白天半年黑夜，外面來光到底是陽光還是雪光不得而知。開窗的牆壁後面是黑的，黑色濃重，而更重的黑暗尤其在家具之間和椅子底下，甚至女孩的腋下和母親的懷前。只有後牆被斜映的外光所照明，可以看到牆面的斑駁和沉舊，也正是藉助這光和軟墊的白色反襯，使人看清了危病女孩的面容和表情。椅子、櫃子造型穩定，但是整個畫面迷漫模糊，所有的綫條和筆觸都顯得恍惚、飄忽，緊張不安；女孩坐姿側轉，而母親坐在旁邊的凳子上，傾斜蜷縮，腰深深地彎下來，更令人感到逼仄甚至窒息般的壓迫。

僅露一角的窗簾不是可有可無，後牆的濃黑也表明了窗小，拉上窗簾擋眼、擋風和禦寒，而這極地的嚴寒恰恰是使人染病的元兇。關緊窗戶，窗簾遮蔽，它是對外的隔離也意味着對病人的隔絕，因為病會傳染，所

以家庭其他成員都不在場，守着她的只有母親。

女孩患的是肺結核病，因為這是蒙克懷念他的姐姐甚至母親而作。他的母親，也是因為肺結核而中年亡故，當時姐姐只有六歲，蒙克五歲，妹妹勞拉剛剛立地，而最小的妹妹還離不開母懷。失去慈愛的母親，這群幼蟲般的孩子難以存活，善良的姨母為了拉扯他們，毅然走進這個不幸的家庭做了繼母；可是，父親還是因為愛妻之殤，患上了嚴重的憂鬱症，發作時候常常一個人出走。然而，災難並沒有結束，在蒙克十四歲的時候，愛他的姐姐蘇菲又因肺結核死去，蒙克心中舊傷依然痛楚卻又添傷痕，而且自己從小體弱多病、幾次瀕危，他總是擔心不會活得太久；畫家即使成年，心裏仍然籠罩着死亡的陰影，他多次對友人說過類似的話："疾病和死亡踐踏了我父母的故居，我一直無法戰勝這種不幸，這對我的藝術也造成了決定性的影響。"這種影響，就從這幅作品開始並逐漸滲入了他的繪畫美學，而這一年，蒙克只有二十三歲；從一八八五到一九二二這十七年間，蒙克竟然以同題反復創作，從油畫到銅版畫和石版畫，一直在宣訴着心中永遠的悲悼和哀傷。

危病女孩倚在身後的墊子上，墊子後面露出椅背的圓弧，旁邊櫃子上的瓶子是空的，表明已經把藥服完，或者已經不再需要什麼藥了。小桌上的玻璃杯裏，水已喝去大半，底下的殘水裏還泡着一塊檸檬。這時候，女孩正處在短暫的安靜裏，她看着母親，沒有說話，而母親卻完全沒有看女兒，或者剛才抬頭看看女兒的剎那，想說什麼但卻無法開口，嘴唇囁嚅突然哽咽，湧上喉嚨的悲痛使她垂下頭去，只是伸手撫住女兒的左手……女孩應該是蒙克的姐姐。姐姐走的時候還那麼小，對於二十三歲的畫家，當時的情景變得模糊，為了還原般再現，蒙克認真尋找模特兒。有人考據，病中的女孩不是蘇菲，是蒙克當年跟着作為鄉村醫生的父親出診，認識的女孩尼爾森，而蒙克從尼爾森這裏看到姐姐的某些特徵，並且多次畫出肖像素描；母親的形象就是他的姨媽，她也多次成為蒙克的模特兒。事後談到對女孩的刻畫，蒙克說："我想表達一種疲倦的動作，在眼睛裏，在睫毛間，嘴唇應該畫得看來像在喃喃自語，……我要畫出生命，畫出一個活生生的人。"而這個活生生的人，即使取材於尼爾森，但在蒙克眼裏，她就是蘇菲！

美麗年輕的花季少女，蒙克雖然根據構圖只畫出人物的側面，但是傑出的技巧依然讓人看到女孩的漂亮。棕紅色的頭髮散在肩膀上，圓圓的臉蛋兒，額頭纖細的輪廓充滿了純真，稚氣的小鼻子，睫毛生動地翹着、眨着，灰藍色的眸子，輕抿的小嘴帶着微笑，她在用微笑的輕鬆安慰母親，她從被安慰者變成了安慰者，可是，在這種情境下，又有什麼話能把安慰變成安慰？仔細看去，殘忍的病毒，早已隨着血液擴散到女孩全身，並且已經吞噬盡了她生命的精華，甭看她臉上還浮現出紅色，但她柔嫩的肌體已被蝕空；褐紅色的頭髮原是滋潤閃亮的，但現在已經乾枯，並且一根一根、一縷一縷地脫落，額上的頭髮已經非常稀疏了；放在毯子上的小手，蒼白透明，皮膚已經薄如細紙，指縫間似乎帶着殷紅，那一定是咳嗽的時候手捂在嘴上殘留的血跡，屋裏彷彿飄着絲絲可怕的腥味兒。

<hr>

TWO

<hr>

肺結核，在十九世紀八十年代，還是一種難治或者不治的重病。在歐洲的某些地方可以適當控制，但在北歐尤其在極寒的挪威，每十萬人裏就有三百多人因這種疾病死亡。人們弄不清這種病毒怎樣產生，怎樣寄生和繁殖，又從何種途徑進到人的肺裏；它就像從死神那裏發出的秘波，浮塵般飄在空氣裏，以冥冥發出的暗示，在人群裏隨意挑選出倒霉的落單者。人在完全無知無覺中病菌就入住進肺裏，悄悄地似乎把絲綹的根鬚扎進柔軟發黏的肉層，然後分泌着腐敗的液體，讓這塊肉變質，成為硬塊；然後，患者的呼吸不再平勻順暢，好像被堵塞被壓迫，如磚塊石板壓在胸膛上；逐漸地，有一隻無形的大手，輕輕扼着人的喉嚨，讓他憋悶、哮喘並且咳嗽，氣管裏不停地積着黏痰，發出濕滯的細細的哨音，呼吸的節奏變得短促，頰上現出潮紅，人變得焦躁、煩憂，四肢乏力。病情在慢慢地加重，咳嗽越來越頻繁而且越來越厲害，濃痰裏出現了綫蟲般的血絲，然後，肺開始腐爛，直到咳出血沫或者血團，變態文人曾經形容它如海棠般艷紅；最後，肺葉爛成冒着血泡兒的碎豆腐，人會骨瘦如柴，胸廓塌陷，兩肋繃出，大眼空洞地等待着死神上門。所以狄更斯形容肺結核為"死亡與生命如此奇特地融合在一起的疾病，以致死亡獲得了生命的光亮與色澤，而生命則染上了死亡的憂鬱和恐懼"。這是因為病人面色蒼白，但又因為時時低燒而紅潤，病人的心理在亢

奮，又在亢奮中感到疲倦、懦弱、焦灼而且敏感，有一種令他人憐惜、憐憫的病態美，它給茶花女瑪格麗特和林黛玉，平添了另一種韻致。

肺結核的晚期是令人恐怖的，彌留之人躺在床上，皮膚黯黃無力地喘着，直到氣息奄奄，而且氣息抽如斷綫，斃命後嘴唇上還留着變黑的血跡。蘇珊·桑塔格說：＂只要這種疾病的病因沒有弄清楚，只要醫生的治療終歸無效，結核病就被認為是對生命的偷偷摸摸、毫不留情的盜劫。＂患者發病了，人們最怕的是它的傳染，它病毒的附着和擴散。＂結核病是分解性的、發熱性的和流失性的；它是一種體液病──身體變成痰、黏液、唾沫，直至最終變成血，同時也是一種氣體病，是一種需要更新鮮空氣的病。＂（蘇珊·桑塔格）病菌在病人的呼吸裏、汗液裏，在他的嘔吐物和排泄物裏，他的衣裳、被褥和用具裏，只要被自己沾過、觸過、碰過的器物，他走過或者停留的任何空間，都會把病菌留下；這病菌就在空氣裏飄浮、飄散，飄移在近處或遠處，不知道它最後的落腳點，黏附到什麼地方，更不知道它又會沾在誰人的手上、嘴唇上甚至吸進他的鼻孔，成為下一個罹難者，而且又因為他傳到家人、友人、無論什麼人身上！那時候，人們只要談到這種病，就像卡夫卡在給友人的信中寫的，＂……一談到結核後，……每個人的聲音即刻變了，嗓音遲疑，言辭閃爍，目光呆滯＂。

那時候，鏈黴素還在上帝的聖匣裏，或者說正運送在從天界到人間的遙遠路途上，尚未變成科學達人的靈感。

THREE

畫中迎面的家具就是椅子，雖然病危的女孩坐在上面並且蓋着毯子，背後還有很大的軟墊，椅子的後背只露出塗着黑漆的弧形的頂端，弧形括挺，暗漆微微反光且堅如鐵質；雖然椅子腿隱入底下的黑暗中，但也站立於黑暗之上，它高大、穩定並且抱着軟墊抵住女孩的腦袋和後背；雖然女孩坐姿不穩，但是緊靠牆壁的椅子，穩貼地托着這軟弱可憐的生命。這把椅子，給了蒙克太多的回憶和傷懷，他說：＂我畫病人那幅畫中那張椅子，正是我以及從我母親開始，所有我所

愛的人，年年坐在上面期盼着陽光出現的那張椅子，直到死神攫走了她們，……這一切形成了我藝術的根基。」何止是藝術的根基，在這裏，椅子就是支撐，是依靠；作為家具的椅子，和這個家庭的成員共同經歷了歲月和發生在歲月裏的種種劫難，它也目睹了生命的誕生、成長和突然的斷裂與消失，椅座上，似乎永遠保留着她們的體溫，它留存在木紋中的記憶也融進了這些死去的和活着的命運；現在，女孩又暫且坐在這裏，但是，不用很久她就會永遠的離去。蒙克畫出了這張椅子，椅子是父性的，在旁邊的母親面前，似乎在暗指和暗悼着父親，那根基一樣的父親。

疾病有帶菌和不帶菌，傳染和不傳染的；當患者帶菌而且傳染，必然對他人形成了威脅。無菌之病可以引起親人、親友以及熟人們的關心、關懷和同情；患病者是不幸的，除了他自身要忍受着痛苦，他的身份也會隨着病情發生動搖、滑移甚至質變；他首先被迫或者自動從正常的人群中出離、分離，雖然他接受治療後會好轉、痊癒，但只有病好之後才會重新歸隊；但在患病的時候他被降格了，人們會以另類標準的目光打量他，可以問候他，親人陪侍他、伺候他直到他康復，親友熟人探望他為他祝願和祝福，一切都在溫情脈脈中自然發生，他開始了時間長短不等的治療和療養，但最終是明朗的、樂觀的。但是，如果人患上帶菌的並且來源不明的傳染病，其身份和眾人立即發生嚴格甚至嚴重的撕裂，他因為會傳染別人而身體變得可怕甚至邪惡，他被警惕、防範、戒備也會被歧視，譬如患上了肺結核。

病人自己的身體也相互悖反，無病的身體和帶着毒菌的身體，帶菌的身體在圍攻、噬咬着無病的身體；藉助藥物，無病的身體在全力掙扎、反擊並掙脫，但不治之症早已證明這全是徒勞；於是，這兩個身體最後合併起來，滋養着進入的病毒，它被病毒摧殘着又助它生長、蔓延並且從體內發散出去；如果身體未死，病毒就活躍着傳播，傳播到近旁的或遠在的知名不知名的另一些身體裏，這些身體又成為毒菌恣睢的溫床；病人會死，但也需要無辜的替死鬼和後續陪葬者；所以，在患者周圍人的眼裏，他是病體又是病源體，是病灶體又是災難的客體，是魔鬼手中的俘虜又是誘引者；作為一種元兇，他必然被人厭棄、厭怕和厭惡，這一切都和懼怕混合起來纏繞他人的內心；於是，人際交往的倫理和道德情感立即扭曲和嚴峻，人的耳邊響起冷冷的指令，躲開他，疏遠他！

在這種情形下，病人向任何人靠近或示好，都會引起恐慌，原本的好意都是不懷好意；尤其在晚期的時候，面對着形銷骨立的病相，會因為外表的骯髒、醜陋升級為醜惡，被人把不潔和失德與他聯繫起來。當肺結核在北歐恣肆流行，尤其在小鎮鄉村，熟人特別是鄰居們連連死去，甚至在用棺木裝殮匆匆運往野外墓地的途中，他們的家人大約已經被感染。人們往往不敢定義自己，他既慶幸自己當下的健康，又擔心體內已經進入病毒；既僥倖這些日子家人平安，又憂怕明日招來災禍，某位親人被病毒侵凌，噩運悄然降臨。人們在肯定裏否定，在否定裏又想肯定，但又在懷疑中搖擺和惶亂，在恍惕和麻痹中彷徨。

今天的人們知道了結核病毒的傳染帶有隨機性和偶然性，但在那時，曾被認定為神的懲罰，但現實又在擊碎着這種古老的報應觀念，因為患者不分好歹，生與死混淆了善惡，有德者反遭天滅而壞人反而安然無恙。於是，教堂裏的鐘聲也失去往日的神聖，聽起來輕飄、潦亂和蒼涼，祈禱者也不再有曾經的誠心。人與人不能親近而需要冷漠，最無奈的是患病者的親人，他們難以割捨親情，只能聽天由命。在這幅作品裏，可以理解為什麼蒙克畫出了後牆上的一片光，這光似乎是窗簾掀起時從外面透了進來。他這樣闡釋道：“我，帶着病進入世界，活在一個病態的環境中，對年輕人而言，這環境固然有如一間病房，但對於生命而言卻是一扇經陽光照射、明亮無比的窗戶。”窗戶接納太陽恩賜的光明和熱量，它可以殺菌，也讓清新純淨的空氣流入屋子。在人情變冷的時候，此時的窗子給予危病女孩以撫慰，就像外面的世界給予她的幾乎是最後的微笑。但實際上，這是蒙克的主觀寫意之光，因為窗子是關閉的，女孩已經弱不禁風，陽光也已遠離，她被病室囚禁也正在被人間遺棄。

然而，這小小的空間，依然是危病女孩最留戀的暖房。蒙克把對女孩、對姐姐蘇菲的摯愛，傾注在後面的軟墊上；他把軟墊畫得很大，潔白細薄的布面，裏面填充着蓬鬆的毛絮，蒙克畫出了軟墊的暖感，甚至散發着無限的溫馨。軟墊的另面靠着椅背，這面緊貼着女孩的後背，如同寬厚微熱的懷抱，它也彷彿聽到了女孩心臟微弱的跳動，聽到胸腔兩側肺葉破碎地悸動，從傷殘的氣管裏一抽一抽發出的絲音；母親的頭此時也向女孩垂下，迎面看去，墊子好像把母女兩個腦袋烘托在一起。底下的黑色，似乎在往上瀰漫，它使蓋在女孩腿上的舊毛毯更加沉鬱，並和白色軟墊在色彩和明暗上形成了對比。毯子的顏

色，是橄欖綠、灰綠和灰黑的混合，因為折疊，在上面橫成一道又深又重的黑色褶縫，而下方一道褶縫傾斜而下生硬銳利，好像用刀殘忍劃下的傷口，它和軟墊上面的一處裂口遠遠照應，其意不言自明。

女孩把頭抬起來，目光從母親頭頂望過去，好像要望向窗外，但是被黑重的牆壁阻住了。

對於自己的病情，聰明的女孩早就明白了，她了然了也終於超然了。經久的病痛折磨，她越來越清晰地看到那張逐漸向她走近的冷酷黑面，但也彷彿聽到了來自天際至高的福音；她溫柔地笑着，帶着將要解脫的釋然和平靜；窗子雖然關閉，她在這個世界上的生路已到盡頭，但天路已經向她鋪開，她要把這微笑獻給母親，向她感恩也向她告別。蒙克在那一年裏，連續重複地畫這女孩，好多次把顏色刮掉重新上色，他要表現女孩背負病苦和死亡臨近的迫害，她蠕動的嘴唇欲言又止，還有顫動的雙手，恰恰通過微笑反映出她的絕望。在世是美好的，而且生命只有一次，但她的生命卻是剛剛開始，⋯⋯所有的了然、超然和釋然，全都是孤弱無助的巨大悲哀！

FOUR

對於肺結核尤其是晚期病危者，人們可以遠離，親朋好友可以疏遠、迴避甚至躲避，但是，只有母親、唯有母親依然守着自己的女兒。從女兒染病那時起，母親就傷心、憂心、揪心和操心，並且始終陪伴着她。母親也怕染上病毒，也怕危及自己的生命，但是恰恰因為這種疾病的可怕讓母親不怕了，不再怕受女兒的拖累、連累禍招自身；就是因為她是母親，她生養了女兒，女兒身就是母親身，女兒病也就是母親病，女兒命也就是母親的命，她不能後退也沒想到後退，她要用愛、用自己的性命和死神爭奪，甚至不懼以命抵命感動上帝救回女兒！母親可能已經被病毒侵入了，但她沒有害怕甚至顧不上害怕，母愛的無私和本能，只有在絕境中、在生死界面上才化成偉大的捨己和無畏。看母親坐在女兒身邊，靠得這麼近、這麼親切，她伸出手，撫住女兒的手，而母女兩手，恰好處在畫面的對角綫上！

母親一身黑衣，後面是黑得不能再黑的牆壁，可以理解在女兒不治之後，她仍然要用自己的身體擋住、攔住和抵住噩運的臨近。母親並不

老，她依然有着勻稱的身材和修長的胳膊，因為長期為女兒奔波和持久操勞，還有寡食少眠和心中的哀傷，使得她瘦細而且單薄；母親暗棕色的頭髮綰到腦後綰成扁髻，但卻成片地白了；可是，母親所有身心交瘁的付出，最終卻不能挽救女兒，母親的頭垂下了，垂下了，垂得很低，垂得不能再低，彷彿她再也沒有力氣把頭抬起來；她的後背因此深深地彎着，脖頸細弱無能，這是母親極度心碎的絕望姿勢；母親知道了女兒的微笑，這輕鬆的微笑裏含着讓母親難以直視的悽慘。懂事的女兒，美如花朵的女兒，聰明純潔的女兒，無辜受難將要逝去的孩子。我們只看到母親的鼻尖和瘦削的腮，看到她的哀慟，這哀慟裏還有母親的自愧和自責；好像女兒病至今日，全是因為自己沒有照看好、照料好她，是自己平日的粗心大意或疏忽讓女兒染病，這是作為母親的失職甚至有罪；有罪，前生的罪和今生的罪，因為自己的罪責忤怒了上帝和死神卻株連了女兒，應該讓自己得到天譴，以自己的死亡贖回孩子！母親的形象裏，甚至還有乞求、哀求和痛斷肝腸的懺悔，她在向神靈求得寬恕。

母親伸出手來，麻木地、機械地找到女兒的手，大手捂在小手上，萬般情感和無限悲涼，從兩個身體裏傳到兩隻胳膊，又在兩隻手間交集和交感！蒙克精心描繪出這兩隻手，母親的手伸得較長，手背側立，筋脈因為消瘦而突出；這兩隻手是寫意的，看不清細部，像是大手和小手勾在一起；蒙克用了暖紅的顏色，它紅得深沉又帶着病相，這是母女愛的接點、交點、焦點和痛苦的頂點，又是生死相依與生離死別的終點和滅點！母親與女兒，在手與手的相握中血肉相連，兩個身體在危難時候重合為一了！

可是，在這狹小黑暗的空間裏，畢竟還有光，光從母女雙手那裏開始往上，映到白色軟墊和後面的牆壁上。右邊牆上的漆黑好像向外散開，和光面形成了尖銳衝突。漆黑的擴散是橫向的，而光卻是平面映耀。——這是母愛的慈光也是死亡的回光，同時也是上帝的拯救之光。為了表現這光亮區域，蒙克在用色用綫中顯示出強烈的主觀性。

在整幅畫中，蒙克以黑灰和暗綠作為基調。椅子旁的櫃子，用黑色和暗紅混染，上面的空瓶子用暗紫，對應着紫羅蘭色的窗簾；危病女孩，頭髮是褐紅色的，她和母親相握的手也用了相近的暖色；另一隻小手指縫間用了殷紅，這又與畫面下角杯子裏一塊檸檬相照應，而且

同在一條斜綫上；不多的紅色，卻是醒目、刺目甚至駭目，尤其那片檸檬，讓人錯覺為半杯血水。舊毯子經過折疊，應該是很厚的，但蒙克在灰暗底色上用了深綠和橄欖綠，直到女孩綠色毛衣的袖口，透出隱隱冷寒的氣息。難以描述的是軟墊和後牆，上面是駁亂的紫色、赭石色、橙色、橘黃色、青藍和紅等等，蒙克用上這些顏色後，又用筆桿和抹布，把半乾半濕的色塊刮掉、磨擦，讓各色相混又形成規則的或雜亂的道道凹痕、刮痕和劃痕，無數的粗細密集的和稀疏的綫條與色面，好像肌膚上的撓痕和碎裂。這些技法曾經被人譏嘲，指責其如下雨般可笑！但是蒙克說："他們不理解，這些畫是在如何嚴肅的情況下畫的，在怎樣的痛苦之中，是多少夜不眠不休的成果，是多少心血和精力的結晶。"看這些綫條和色塊、色面，不僅具有浮雕感，它更攜帶着難以表述的煩亂、焦慮和創痛，這種迷離和恍惚的效果裏，包含着畫家深遠記憶的悲楚和對死者的哀悼，也直指存在的虛無。

蒙克說："這可能是我最重要的一幅畫。""這是我藝術創作的一項突破，我在其後的作品，都應該歸功於這幅畫的誕生。"

從這開始，蒙克的作品走向更加強烈的表現主義，綫條變成了黏稠的色條，他用色條塑造人物，用色條的起伏、旋轉或纏繞描畫背景，充滿激情，即使內斂平和，依然包含着人生虛空的壓抑和悲壯！

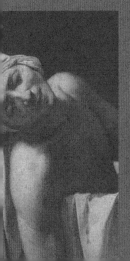

馬拉之死

馬拉被科黛殺死兩小時後,畫家大衛驚聞,立即帶上畫具趕到馬拉住處。他與馬拉既是朋友又是戰友,就在前天晚上,他還在馬拉這裏,兩人相談甚歡,沒想到沒過兩日馬拉就在刺客刀下斃命。大衛的哀痛之情自然難表,他要做的是,儘快為馬拉畫出速寫稿,留住他的遺容,還要為他在畫布上造像。

馬拉,雅各賓派的重要成員,此時正叱咤巴黎的風雲,信徒和從眾無數,這等人物突然被暗殺,立即震驚了各界。國民公會決定,要為他舉行盛大國葬,遺體永久存放在先賢祠;葬禮的佈置和追悼儀式也由大衛主持操辦,大衛建議,要讓人民瞻仰馬拉倒在敵人刀下那一刻的姿勢,葬禮採用古羅馬式。於是,馬拉的屍體安放在特製的古羅馬靈車上;起先,大衛要為死屍造型,但是,死者的臉已經因為痛苦而變形,舌頭伸到外面並且黑紫,怎麼也無法塞進嘴裏,沒辦法,只好把它割掉。

七月,正是法國最炎熱的季節,巴黎城裏石頭發燙,空氣濕悶,塞納河水光閃耀如白色的火苗,馬拉生前又患全身潰瘍,肉體很快發臭。大衛想盡辦法把馬拉蓋住,只露出臉和一隻手;可是,雙手已經爛得令人噁心,大衛忽出奇招兒,讓人從被處決的一名囚犯身上取下一隻胳膊,接到馬拉的肩膀上。靈車在大街上緩緩行走着,沿路或當街擠滿了群眾,他們眼含熱淚,女人們發狂地向屍體上扔着鮮花,痛哭、慟哭、嚎啕大哭、哽咽、啜泣⋯⋯還有些女人拚命擠到靈車前,收集從馬拉傷口流出的黑色血水,她們說:"讓馬拉的鮮血,成為大無畏的共和黨人的種籽!"

靈車在街口停下,這類似中國傳統葬禮的路祭。人們開始排隊弔唁告別。黑壓壓的人群在驕陽下,曬得滿臉出油,汗水漫漶。長得看不見尾端的人流依次親吻馬拉那隻假胳膊上的手,在他們心目中,這個人是他

們的朋友、親人，是反對帝王的鬥士，是尊師和聖人！……民眾實在太多了，那隻對接的胳膊，實在經不住頻繁連續地抬起、放下，放下，又抬起，突然從屍體上滑落，一下子掉在地上！

要看油畫《馬拉之死》，先要知道馬拉是什麼人。

馬拉出生於瑞士，後到法國學醫，業成後行醫於周邊國家，期間又獲得博士學位，三十三歲後回到法國，被聘為路易十四的兄弟阿圖瓦伯爵的私人衛隊醫生；這時候，馬拉開始研究物理，主要領域是火。一七八〇年，他信心滿滿地把自己的研究成果寫成論文：《論燃燒》，以此申請法蘭西科學院院士。科學院院長、化學大師拉瓦錫看後，只批了四個字：乏善可陳。馬拉的院士夢遂成泡影，於此，這把“火”從此就窩在馬拉心裏。九年之後，大革命爆發，馬拉借勢登上政壇，他以時文、檄文的尖銳和激烈而名動天下，也成了法蘭西所有受苦者的代言人和復仇者；馬拉租住在一處地下室裏，陰暗潮濕使他患上難以治癒的皮膚病，瘙癢難耐時候，只能在藥水裏浸泡。隨着運動的風起雲湧、電閃雷鳴，馬拉變得更加偏執，瘋狂冷酷，他在報紙上連篇累牘地撰文，公開鼓吹仇恨、恐怖和殘暴。他明確宣佈“我信仰殺戮”，而且可以大膽地殺！放肆地殺！“鐐銬和拖球”是最好的行政手段！（拖球，是加在犯人腳鐐上的鐵球，以增加重量。）他倡議，以人道的名義，在全國殺死二十六萬人，挑選兩百個士兵，左手纏上皮手套代替盾牌，右手拿刀，用鮮血對法蘭西進行清洗。為何提出二十六萬人的數字，沒有依據，只是馬拉隨心所欲。

馬拉首先把矛頭對準所有的貴族，他說：“那些貴族本身是無罪的，但他們必須死！”沒有罪卻要殺死人家，更有甚者，他號召群眾：“如果他們（貴族）敢舉辦三個人以上的聚會，就把聚會者全部吊死！”為此，馬拉推薦了這樣的辦法：在路邊等着，“只要將那些有車、有僕人、穿綢緞或者是有錢有閒看戲的人當作目標就可以了，這些人肯定是貴族”；即使殺錯了也不要緊，“哪怕死的一百人中有十個是革命者，那麼我們至少可以確定有九十個反革命已經喪命，難道不值得嗎？”他把逃亡在外的人全部視為叛國者，他說對這些人用死刑太溫和，“要在火柱、大火和肢解中結束他們的生命”，“用烙鐵烙他們，斬斷他們的拇指，割下他們的舌頭，等等”；這個“等等”，就是可以採取任何刑罰，怎麼痛快怎麼來！

對於富人，馬拉堅信他們的家產、財富都是從窮人那裏剝削而來，只有把他們殺死奪回財產才是正當；對那些舊王朝的議員或者官員，應該先把他們折磨死，然後再碎屍，把屍塊釘在牆上，以威嚇、警示其他的人！

馬拉不忘舊恨，不釋私仇，他沒有忘記當年斷了他院士夢的拉瓦錫。這位偉大的化學家，世界化學領域的開拓者，大衛曾經專為這位科學巨人精心畫像。這時候，馬拉開始著文謾罵，誣衊拉瓦錫是大騙子、是皇帝的走狗，是瀆職官、當代最大的陰謀家，並且造謠說正是因為拉瓦錫為皇室出謀增加稅收，才造成巴黎百姓的饑荒；是他把國家的火藥庫搬進了巴士底獄⋯⋯無中生有，嫁禍栽贓。當人們奉命去逮捕拉瓦錫時，他正在進行化學試驗；聽說自己要上斷頭台，拉瓦錫百口莫辯，最後，只要求法庭寬限他幾天，等他整理完實驗結果。可是，人民法庭莊嚴地回答：法國不需要學者！

拉瓦錫喋血的次日，數學家拉格朗日悲嘆：“砍下拉瓦錫的頭顱，只需一瞬間；但是要產生這樣一個頭顱，則需要一百年！”

作為馬拉的同伴，丹東深知他的乖張和變態，他說這個人，“暴躁、易怒，難以相處”。

馬拉的真實長相，熟悉他的勒諾特爾有着詳細的描述：“馬拉身子不滿五尺，不成比例地長着一顆奇大無比的腦袋，臉上沒有一點肉，塌鼻子，歪嘴巴，皮膚呈鉛灰色，而且又是駝背，走起路來一瘸一拐，難看極了。他不修邊幅，又髒又臭 —— 活像一個貧困潦倒的馬車伕；—— 身披一件綠大衣，赤腳穿着一雙大靴子，腰眼裏別着一把長劍和幾支手槍。頭上不是戴一頂紅帽子，就是紮一塊散發出酸味的手帕。⋯⋯令人生厭的皮膚病折磨着他，失眠、貧困，再加上內心的焦慮，使這種脫皮性皮炎很快從下身蔓延到身體其他各部位。他的大腿上塗滿了藥水。”

後世史學家米涅這樣評價馬拉，他“既不考慮法度，也不考慮人的性命。⋯⋯在革命時期，有過一些完全和他一樣殘忍嗜血的活動家，但是哪一個都沒有比他對那個時期起更為惡劣的影響。他使各黨原已不純正的道德更為敗壞”。

塑造死後的馬拉，是對僵屍的美學包裝。

大衛首重的，是真實再現。因為這是一樁兇殺案，唯其真實才可逼近真相，讓觀眾有着強烈的現場感和在場感。因此，他沒有沿襲讓人物站立的思路，遵照事實描繪租居房屋的環境，讓馬拉躺在浴缸裏死去。大衛的畫，旨要告訴人們，馬拉不但是一位堅定的戰士而且終成烈士，他忠誠於事業，壯懷天下心繫蒼生，對敵人有着刻骨的仇恨；他品質高尚，行有大德，私生活也堪稱典範；他是苦行僧、禁欲者，自儉自廉，為了信仰甘於清貧；看他的屋子，牆壁沉舊，室內昏暗，不用說他租不起寬敞明亮的房子；再看他的辦公用具，居然是一隻豎立的舊木箱，一截木板平放在浴缸上當作桌子。

馬拉是在沒有任何防範意識下被殺的，照真實情景，當尖刀瞬間刺入心臟的剎那，他喊叫一聲後立刻氣絕，臉上充滿了驚愕、緊張和痛苦，張開大嘴並且瞪大眼睛，最後連舌頭都伸了出來，扭曲、抽搐的表情凝固在失去血色的臉上，肯定是令人驚怵、驚恐的模樣。可是，在畫家的筆下，馬拉卻是平靜的、平和的，他閉上雙眼，眉毛安然地舒開，雙唇微微抿合；他不是已經停止了呼吸，而好像是因為勞累疲憊地睡去；他操心太甚，殫精竭慮後進入了睡眠，而且會隨時醒來，這使人想到了耶穌的復活。在大衛的妙手之下，馬拉也不再是塌鼻子、歪嘴巴和一張瘦臉的奇大腦袋，而是端正的長鼻樑，嘴角含着善意的和藹，看上去面容清秀；原本，皮膚病使他皮膚粗糙，到處是癬瘢和疤痕，還有瘙癢留下的道道紅印兒，而且是病態的鉛灰色，這或許不好也不宜描繪；細細看去，馬拉胳膊上的某些部位隱約有些粟粒般密小的疙瘩，但總體上，大衛把他畫得健康，肌肉結實光滑，修長的胳膊充滿了力感；小臂上的血管和筋絡，清晰地凸突在皮膚下。

諸多評論家都指出，大衛在馬拉這裏，依然表現出高超的造型能力。他讓馬拉躺在浴缸裏而且側臥，右臂從缸外垂下來，這下墜感更使人物具有很強的穩定性，也使觀眾的目光從這臂膀下延，直到定睛於他手中那支白色鵝筆上；鵝毛筆是直立着的，它纖巧、鋒銳，正好處在畫面的中綫。在風格上，大衛承襲古典，早年他曾在羅馬久住，古羅馬的雕塑和壁畫沉浸於心；他全心求得馬拉形象的準確和質樸，不誇張，不顯揚，嚴謹、節制而內斂，在簡潔裏透出肅穆和莊重，這在對

馬拉傷口的處理上可以見得；傷口在鎖骨之下，不長但是深，血不是噴湧，而是成幾股從中流出，其中有三道血流淌到浴缸裏把水染紅，此時血已流盡，血痕也淡；刀口下端的血流細細如綫，濃稠地流到布上又沿着胳膊往下淌着、滴着；血凝結在馬拉身上，也鮮紅地滲入了馬德拉斯布面，這一切都畫得仔細、細緻，未作渲染但被精當點染。畫面左下的角落裏，刺客留下的尖刀隱入黑暗，但刀柄的牙白色和血跡非常醒目。從布上垂下來的一道血綫，到胳膊內側的微紅，又是一道血綫，呼應着缸內的血水；綠色台布的邊緣，有一滴幾乎看不見的血點子，然後到左手腕上血的微痕，直到捏在拇指和食指間白紙上的血印兒；血，斷斷續續貫穿大部畫面。大衛把刺客的尖刀畫在最低處、最暗處，意在表明陰謀者的卑鄙、下流和冷酷；刀柄的牙白色，刀面的黑色和微微閃亮的刀刃，和馬拉手中白色的鵝毛筆產生對比。

簡潔，也表現在構圖與設色上。結構不複雜，用色不豐富，但都求得真確。據說，大衛要把馬拉塑造成當代耶穌，他胸膛上的刀口和耶穌的戳傷非常相似，而且同樣透出獻身殉道的靜穆。看，馬拉雖然死於非命，但在他嚥下最後一口氣的時候，依然沒有恨意，臉上看不到絲毫猙獰，有的卻是壯志未酬、事業未竟的遺憾。雖然肉體進刀，疼如撕裂，但他左手緊緊捏住的是敵人的名單，至死不放下手中的筆，這是他戰鬥的匕首和利劍。浴缸外的破木箱，也被用心刻畫，暖褐色的木箱子，板上細細的纖維和花紋兒，磨損的邊棱，殘缺的細小沿縫甚至生鏽的釘眼兒，全都照相般地畫出；有人說，破舊的木箱在大衛這裏，有了紀念碑的性質。木箱頂上，另一支鵝毛筆躺在墨水瓶下，瓶子黑如炭石，堅如鐵塊，而且筆墨黑白分明；就是上下這兩支筆，醮上墨水寫出了大批的殺人文章，但在大衛眼裏，那是紅色的雄文！箱頂上還放着一張紙幣和一張便條，馬拉在紙上寫着："請把這五個法郎的紙幣交給一位五個孩子的母親，她的丈夫為祖國獻出了自己的生命。"如此看來，馬拉厚道仁善，愛憎分明，死前還惦記着一個家庭的孤兒寡母。

然而，這些全是大衛憑空捏造上去的。

馬拉的頭用浴巾纏着，只露出一綹黑髮。雖然處在陰暗裏，室內光還是從右側映照過來，從那張白紙開始照亮了馬拉的雙臂和頭顱，直映到後面的布上；巨大的黑沉的牆壁立在浴缸後面，光綫似乎顫動盪漾，在與黑暗較量；光在平展開的台布上滑行，綠色台布平鋪在木板上又被馬拉

的左前臂壓住，與其身後的白布產生對比：白布的褶皺散亂堆積，台布卻是平穩坦然，佔據了橫向構圖的三分之二並向畫外延伸；在各層次的對比裏，暗示着鬥爭的嚴酷；英雄喋血但偉業如同這綠色台布蘊含着生機！後來，波德萊爾看到這幅畫這般說道，大衛"繪出一個飛舞在冰冷牆上、淒涼氣氛裏，如同棺材般浴盆中的靈魂"。波氏用了"飛舞"一詞，似乎點破了大衛畫中的要眼，那就是：馬拉活着！

然而，在這幅所謂的傑作裏，大衛開了一個惡劣的先例，那就是，現實創作可以放棄原則，可以編造、臆造甚至捏造，他以真實的名義，嫻熟而高妙地把醜惡變成了善美，把屠夫惡棍化妝成聖徒，甚至像耶穌一樣帶着神意，他把馬拉變態兇殘的本性完全掩蓋，極力頌讚其品德的崇高；他為死屍鍍金來蠱惑人心，讓不明真相的人們從對馬拉的悲悼中激發出仇恨，再讓仇恨轉化成殺人的暴力。他把良知和正義規避了、屏蔽了，在亞麻布上完成了閃耀着藝術光芒的謊言！

馬拉的遺體被隆重祭奠後，送進先賢祠的地下墓穴。但是，這個"永久"不過幾月，馬拉就被覺醒的人們拖出殿堂，焚燒成灰揚進了塞納河。而大衛也為法國國民所唾斥，後移居布魯塞爾並死在那裏，這是後話。

┌─────────────────────────────┐
│ THREE │
└─────────────────────────────┘

距馬拉死後六十八年，亦即一八六一年，法國畫家保羅·波德里，也創作了油畫《刺殺馬拉後的科黛》。

年輕的夏綠蒂·科黛，出生在法國南部諾曼底省的一個叫里約的村莊。作為農民的父母，僅靠着一小塊土地為生，他們貧困窘迫但依然秉承着前輩傳下的自尊傲骨，因為他們是貴族的後裔；血統在這裏，不僅僅是個基因概念，它還承載着道德家風和古老榮譽。父親從小就告訴科黛："我們的家庭是比國王更高尚的貴族！"而母親的先祖，居然是大文豪高乃依。於是，一種並不卑薄他人的優越和高貴，就默默地萌生在科黛心中，它會在後來轉化成慷慨悲壯的擔當赴難。但在科黛十三歲的時候，母親不幸病故，生活難以為繼，她和妹妹只好進了修道院。在做修女的日子裏，科黛習悟經文，也讀高乃依和盧梭的作品，尤其喜歡古羅馬時代的希臘作家普魯塔克的《名人列傳》。

此時的修道院，它的高牆，它院內的迴廊和斗室小窗，早已不能對外界阻截和屏蔽，家事、國事乃至天下事，同樣會傳到這裏。修女們尤其在科黛這裏，已經和中世紀那些溫弱、虔誠誓把此生完全獻給上帝的女子判然有別，她們保有個性甚至獨立思考，而科黛已經具有女權的思想；她堅持獨身，立志不嫁，最討厭信封上寫有"夫人"的稱謂，她說："我都不願意捨棄我的自由之身。"對於路易國王她不盲目崇拜，在親友聚會上，有人提議為國王乾杯，科黛嚴肅地放下手中的杯子，認真地看着大家說："我承認路易十六是一位德高望重的國王，但在此時，他也是一位懦弱無能的國王，因為他沒有能力讓國民遠離不幸。"

當大的劫難從巴黎波及這裏，修道院被迫關閉，教職人員受到種種迫害，他們被關押甚至砍頭；城鄉裏的流氓無賴和地痞，轉眼成了造反的急先鋒，他們濫殺無辜，好多是因為私仇宿怨甚至因為嫉妒而陷害好人，大街上常常拋棄着屍體，科黛的許多親戚也因此罹難。這期間，科黛冷靜地讀了種種傳單、報紙上的血腥文字，聽人們恐懼地談論巴黎的殺戮，而罪魁禍首就是馬拉。

朋友們這樣描述科黛的美麗，她"身材高挑，極其美貌……她的容顏健康而高貴，她的膚色是一種令人炫目的白皙嬌嫩……她很容易臉紅，那樣一來，她就變得越發令人心醉神迷。她的雙眼深凹，眼神卻讓人捉摸不透。她的下巴太長，似乎有着某種固執，但她整個外貌充滿魅力與個性，帶着一種純潔和開朗的過人氣質。她的嗓音難以形容地柔弱而甜美。她的頭髮呈淺栗色"。由此看，科黛羞澀、嬌美、高雅但是獨立而有主見，內裏蘊含着剛強與堅毅，若否，她怎麼會從一位修女變成了震驚全國的刺客！

事情的緣起是因為從巴黎逃到這裏的吉倫特黨人。他們在這裏控訴雅各賓派對平民的濫殺，歷數馬拉罪行，號召人們組成義勇軍，開赴巴黎鏟除暴政。科黛站在廣場上，她看到了，更多的人沒有義憤和同情，卻是麻木冷漠地圍觀；好多青壯男人往後退縮，眼裏閃着怯懦和遊移，直到最後，報名入伍者僅有十七人。據在場者回憶，科黛站在人群裏，滿臉淚痕。有人錯言，說科黛是為心上的情人送別，實際上，她是為這些沒有血性和忠義的男人羞愧！據阿克頓的研究，從科黛回到家中到孤身北上只有五天。在這五天裏，她想了什麼，權衡了什麼，全都不得而知。她沒有人點化、點撥，沒有同謀和夥伴，倘若有，那就是天啟，是冥冥

中神明給予她鐵的指令！

科黛是修女，她信基督教義裏的訓誡，肯定會思慮抗惡的正義和不義。經文裏告訴所有信徒，不可以惡制惡，以惡報惡，因為上帝的恩典如太陽一樣同時照耀着"好人"和"歹人"；這是因為，當人目睹、感受到他人之惡的時候，他自身中休眠甚至半休眠的惡性也會被喚醒和激發，甚至還會從好奇到模仿直至嘗試，在這"他惡"的誘惑裏，自我的靈魂也會傾斜回應；即使抗惡，也必使自我站到了惡的位置上與其對峙，就如俄國作家亞歷山德洛維奇‧伊里因所言："他承擔並帶來了由不可避免的不義、可能的罪責和罪過所造成的特定的重擔。……等待他的是巨大的苦行，這個苦行需要他付出很多的力量，也使他承擔着巨大的責任。如果他不能成功地擔起所負的責任，那麼，巨大的罪就會落到他的靈魂上。"科黛當然想到了事起後的成與敗，想到了生與死，她也定然有着猶豫和掙扎，甚至會幾度想到後退和放棄，但是在最後的時刻她決然定念，便進入了"鎮靜"和"從容"！我看過所有述說科黛上路的文字，幾乎全用了這兩個詞。

臨行時刻，她才給父親留下遺書，讓他寬恕自己"擅自赴死"，但"女兒是為許多無辜的受害者復仇，並避免將來更多災難發生"。

從諾曼底到巴黎，路途遙遠，科黛坐上了公共馬車，這是一七九三年七月九日。馬車在坎坷的土路上顛簸着，叮噹的馬鈴在空曠田野裏細碎散亂，所有的乘客隨着馬車搖晃着，但是科黛神情安靜，沉默不語；她只帶了很少的行李用品，陪伴她的有一本書，那就是普魯塔克的《名人列傳》，其中一章記敘了古羅馬的小布魯圖斯，勇敢刺殺了暴君愷撒。

四天後，科黛到達巴黎。次日，她花了兩個里弗爾，買了一把廚房用刀。她想到國民議會行動，並在旅館裏寫下《致愛好法律與和平的法國人》，準備屆時張貼；但她打聽到馬拉因為皮膚病加重在家裏辦公，家在柯德里耶街，馬拉忙於國政，陌生者根本無法接近；於是，科黛先寫了便條請求見面，但是沒有回音。科黛思忖之後，又給馬拉寫了一封信，告訴他自己手中掌握着亂黨的秘密，需要向他稟報，而自己也受亂黨的迫害；這時候她想到了姿色，於是特意做了髮型，換上高級仕女的裙裾，更顯得美艷端莊，然後，她租了一輛馬車，來到馬拉所住的三樓門口，那把刀就藏在裙子下面。科黛敲門後，應聲而來的是馬拉的情婦，開門一看，立即關閉。科黛靜久地站在外面，半

天後，再次敲門，裏面的女人看看還是這個姑娘，氣得又把門關上！科黛只好暫且離開，到了晚上七點，她又來到這裏，門，居然開着；科黛徑直進入，後面的女人發現了，立即喊着想把她攔住；科黛大聲說我有重要事情向馬拉報告！這時，前兩次的見面未果發生作用了，馬拉聽到，立即允許科黛到浴室見他！

科黛告訴馬拉，有吉倫特黨人密謀起事。

馬拉歪頭問道：有多少人？

科黛回答：十八人。

馬拉的眼睛像獸一樣亮了，他立即取過筆來，記錄着科黛說出的名字，他邊記邊告訴這個姑娘：八天後，他們就會被抓到這裏，他們的人頭就會落地！

就是這句話刺激了科黛，她兩腮噴紅，雙目晶亮，從裙下抽出刀來，上前一步就刺入了馬拉的左胸！

馬拉的慘叫驚動了來人，他們用椅子猛地擊倒科黛，隨即把她粗暴地捆綁起來，對她猥褻和侮辱後，押送到警察局。

科黛在警察局裏告訴審問者：「我是拯救無辜者而殺了大惡人，為了使我的國家安寧而殺了一頭野獸！」

問她受誰指示，科黛回答：「我個人行為！」

輿論在雅各賓派的授意下，開始對科黛進行密集的文字誹謗，誣衊、謾罵，造謠中傷，不惜齷齪下流地向科黛潑糞：「好多人說這個女人很漂亮，其實根本不是那麼回事兒，她其實是一個'強悍'的女人，渾身肌肉，毫無風姿，而且不修邊幅。」「這個女人已經不是處女，而且已經懷孕了。」又有報紙說：「根據我們的文化風俗，尤其照她這種男人婆的德性，可以說是一個老處女……」四天後，也就是七月十七日下午，科黛被執行死刑。她身穿紅色囚衣，被縛在平板車上，雙腿抵住車前的擋板沿街示眾。但是，科黛依然「從容」，依然「鎮靜」，最後自己趴到了斷頭台上！當局對她進行了屍檢，確認為處女。——當局的目的，是要從科黛的「非處女」這裏找到或者虛構出一個情人，這個情人必定是亂黨成員當然也是暗殺的同謀，然後再推導出一個更大的團

夥，再為下一輪屠殺找到憑據。但是，他們失望了。

科黛的屍體被扔在一處舊戰壕的溝沿上，緊挨着國王路易十六，頭顱下落不明。

法國作家米涅這樣寫道："勇敢美麗的少女夏綠蒂·科黛，……她認為獻身共和國就能拯救共和國。但是，暴政並不繫於一個人，而是繫於一個黨派和共和國的暴亂形勢。夏綠蒂·科黛在實行了她的壯懷激烈而於事無補的計劃後，就帶着純樸的英勇氣概和捨生取義的精神泰然死去。"

……

FOUR

我猜測，大衛創作《馬拉之死》，為何沒有把科黛畫入其中，他不可能想不到但是最終放棄。刺殺行動在短時完成，如果科黛的形象出現，必要表現死者當時的情緒和表情，衝突之中，場面必亂，這些都不符合畫家的審美趣味，與其古典風格不太相容；或者，因為科黛太美，大衛雖然可以把馬拉畫得如此受看，但也不能把科黛畫得太醜；重要的是，他要造聖、頌聖，一位年輕美貌的姑娘站在裸身泡在浴缸裏的中年男子旁邊，總會使人產生色情的想像；難以近前的政壇要人，在洗浴時候急於接見一位陌生姑娘，恐怕也有對美色的垂涎，這絕對有損於正人君子的形象，而當時就有謬傳：馬拉與科黛先有肉體之歡然後中刀。後來，挪威畫家蒙克，藉此創作了裸體版的馬拉之死。在大衛這裏，聖人絕對是純粹高大、受到敬仰和膜拜的，要讓觀眾思無邪！

科黛姑娘別親離家，孤身一人作為殺手，面對死路而義無反顧。在她的"從容"和"鎮靜"裏，可以體會到她積壓在心靈深處的義憤和悲壯，誠如我們古代的俠客，面對暴君惡魔，"雖千萬人吾往矣"，"復仇非我所欲也，僅為保天下之士不再為之荼毒"。在正常的政治秩序裏，從法律着眼，暗殺是一種失去正當的犯規，而失去正當也就意味着偏離甚至背離了正義，這是以陰招剝奪一個人的生命權，總會令人不齒甚至譴責，所以科黛的行為至今仍在史學家這裏訟爭未斷。但是，環境使然、情景使然而不得不使然，後世的美國學者約瑟夫·弗萊徹創有"境遇倫理"，"行為之善與惡，正當與不正當，不在於

行為本身，而在於行為的境遇”，“唯有目的才可證明手段的正當性：此外無他”。而當時的雅各賓派已經蛻變。先前，他們主持制定了著名的《人權宣言》，全力伸張自由、平等、博愛；但是，當他們主宰了法蘭西的主要權力，面對派別間的紛爭，開始動用刀斧，粗暴地鎮壓異黨，嘴裏喊的全是殺人。羅伯斯庇爾公開宣揚，這時期的治國工具就是恐怖，恐怖就是美德，“沒有美德，恐怖就是有害的；沒有恐怖，美德就是顯得無力”。他們剝奪了公民的自由，喊着平等的口號去屠殺貴族和富人，縱容暴民大開殺戒；對於可疑者，可以私設公堂動用私刑，路燈杆變成絞刑架。馬拉鼓動群眾衝進監獄，對犯人不需審判，“用劍把他們一一刺死”；對已經繳械的皇家衛隊，“他們應當五馬分屍”！嗜血發狂的人們把監獄當成屠宰場，有目擊者回憶，有位老兵一刀戳開一名軍官的側胸，伸進手去掏出心臟，然後咬了一口，血水從他的嘴裏流出來，如同鬍鬚一般粘在面頰上。柏克後來沉痛地說，雅各賓“藉着光榮的口號製造出無數人間悲劇”，已經踐踏了他們的初衷。在他們的治下，天下洶洶，百姓惴惴，那時候的家信上經常會有一句相似的話：這幾天還活着。

阿甘本論述社會動亂的極端狀態，有“法律懸置”的說法。但是，雖然“懸置”，可畢竟法還在着。但這時的法蘭西，法律已完全廢止，而是隨機隨性地執法，殺人就如馬拉所說的“不必審判”。那麼，極端狀態也必要用極端手段應對，暗殺就有了正當性。此時，黨人們言必稱古羅馬，那根據古羅馬法典，平民個人在特殊情況下，“甚至殺死一個執政官也可以被認為是合法的”，如果這位執政官“肆虐臣民，給予他們兇殘而惡劣的傷害，臣民正如他們個人遭到危險時那樣以這個國家固有的方式進行自衛就是合法的”。這便是反抗的權利，因為，權力是有邊界的，執政者越過了邊界濫施暴力，他在界外實質上就不再是執政者；克拉克在論述古羅馬權力獨裁時如是說道：“誅戮暴君是最為極端，又是最大的政治美德。”

然而，暴君這個禍害，都有着強大的力量，他們屠戮蒼生而不心軟，飲毛茹血而不厭腥，草民百姓只能忍氣吞聲和私下詛咒：“時日曷喪？吾與汝偕亡！”但這根本阻止不了惡的氾濫。但是，惡徒有肉身，這個肉身就是他犯罪的載體。修女科黛，當然讀過耶穌的話，“我帶來的不是和平，而是劍”；《羅馬書》也告訴信眾，“刑罰那作惡的人”時，劍和“神用的人”必須存在；她也是肯定讀懂了《保羅達羅馬人書》，保

羅告誡人們，"也不要將你們的肢體獻給罪作不義的器具"。而馬拉他，確確是把自己的肢體獻給了罪惡，做了不義的器具，他的惡智惡慧，全都產生在這具肉體容器裏，他的靈魂已經腐敗、醜陋和荒蕪，就像耶穌所說的："對他來說，最好把磨石拴在他的項頸上，把他丟進海裏！"那麼，結束、毀掉這個"器具"，就是偉大的義舉！

在戰爭中，小股襲擊是暗殺，狙擊手扣動扳機是暗殺，還有對恐怖分子基地的斬首行動也是暗殺。西方思想家羅爾斯，創立了著名的"無知之幕"理論，將它設定為自由、平等和正義的起點，以此為這個世界尋找和平和幸福的路徑。在哈佛大學的講壇上，羅爾斯正在講解他的理論。突然，一位學生站起來說："先生，您講得很好，我們都能接受；可是，這些理論如果碰上希特勒怎麼辦？"

羅爾斯一下子僵住了，他說："讓我考慮一下。"

教室裏靜場約十分鐘，終於，羅爾斯抬起頭，認真而平靜地回答："我們只有殺了他！"

所以，當年科黛的暗殺，平常的法律訴訟不適合她，也不可用今日之政治目光裁量。她為國而殉，為道而殉，道是人道，是人的生存權和生命權，她的犧牲乃是真正的人權宣言，而且並非如米涅所說的"於是無補"，她"補"在後世和來世，它會警告作惡多端的狂人如希特勒一類，償還有時，索命有時，猛士未必鬚眉，劍客起自蒿萊！

FIVE

法蘭西沒有忘記並永遠紀念這位貞德似的女英雄，保羅·波德里創作的這幅作品，同樣載入史冊。

波德里依然在馬拉的浴室落墨，但他強化了劇場感和故事性。刺殺已經完成，馬拉很快嚥氣，身體下滑，幾乎躺進水裏，醜惡的臉上凝固着痛苦，半張着大嘴，血湧上口腔後很快變黑。當科黛上前一步將尖刀插入的時候，馬拉搖着胳膊或許搖擺着雙腿，當作桌子用的木板斜插進水裏，綠色的台布隨即被浸，紙張滑落，破舊的椅子歪倒在地上；放着墨水瓶的舊木箱只露出側面，它朽爛、敗壞，因為潮濕而生黴，這也隱喻着主人心理的幽暗、陰騭和變態。屋裏滿目凌亂，是因

科黛的快速出手和馬拉的喊叫掙扎而造成劇烈的緊張所致；馬拉的左手扳住缸沿，手指因為竭力而緊繃，他在剎那間想坐起來，站起來，但很快便失去了最後一點力氣，身體軟了，癱了，又漸漸僵硬了。

一張報紙飄起來，又落在椅子上；鵝毛筆和那張記着所謂亂黨名字的紙片，落在科黛腳下。

科黛站在左側的桌子旁，陽光從外面照進來，照在科黛身上，又使她背後的牆角形成濃重的黑影。正面牆上，是巨幅法蘭西地圖，科黛背靠地圖抬頭遠視，又像坦然靜候着馬拉同黨的到來和後續的酷刑。保羅·波德里帶着崇敬之心，精心描繪出科黛那淺栗色柔順的長髮，她尖秀的鼻子和凹進的眼睛；尤其帶着豎條紋的裙子，灰藍和白色相間的條紋，使人想到法蘭西國旗的顏色；裙子上束，下面有意肥大，褶皺堅實硬挺，折綾用得多，有一種穩定和向上的推力，這使姑娘的形象更顯高拔和卓越；她抬起臉來，頸側的筋絡顯出了耿直的特徵；白紗圍巾，裙領上繫着深藍色的蝴蝶結，這藍色的點綴上下照應，也暗示出她血統的高貴和無畏。但是，波德里也表現出了科黛事畢的後怕甚至掩不住的恐懼；對於一位二十多歲的姑娘，這是殺人，看她方才握刀的右手，完全被強光照亮，手空空地攥住，攥得很緊；左手反扳着牆棱，隨身帶的一把扇子掉在腳下她都無心去撿，她沒有從剛才的刺殺中緩過神來，心臟還在胸膛裏突突直跳。

波德里對刀的處理與大衛迥然不同，他就讓刀子插在馬拉的胸膛上，或者科黛的手脖子軟了，拔不出來或無力再拔，抑或就是不拔，這刀子由此成為畫眼，產生出無聲的震懾力量！整個畫面採用深暗的色調，有凝重的氣氛。地上的散亂和上面構圖的有序形成對比，躺着的馬拉和站立的科黛，惡與善，死與生，永死和永生，在一種三角形結構裏對照鮮明。風，從窗外吹來，撩起了窗紗，自然光映着科黛的白紗，更顯得她高潔和清新；而她後面的黑色，也貼着牆壁在悄悄地延伸着，瀰漫過了大半個地圖，這暗喻着，災難仍然在法蘭西的土地上恣肆，等待科黛的是斷頭台。但是光，正義之光，又直接投到對面的角落，它在阻斷黑暗。

科黛在給朋友的遺信裏這樣寫道：“一個人只能死一次，在我們的恐怖處境中，如果我的死能換來他人一生，那於我將是莫大的欣慰。”

……

艷陽高照天氣，季在入秋，重慶大巴山某處田野，勞作的父親累了，渴了，不知他在做什麼農活，耕地、刨土，或者收割稻穀，看他身後是一片金黃。他放下農具，緩緩走到地頭，喘息着坐下，倒上半碗水，端在手裏抬頭未喝的瞬間，被羅中立定格在畫布上，名字就叫"父親"。

內容不複雜，就是父親的臉和手，手中碗，碗中水，一支圓珠筆夾在耳朵上。

父親的實際年齡並不很大，依然是生產隊裏的勞動力。

太陽應該是當頭的，光，幾乎是垂直照着父親白帕下的臉。並不很老的父親眉毛卻白了，甚至白到了睫毛；鬢角隱在頭帕的陰影裏，白髮清晰可見。嘴巴上，稀稀拉拉的鬍鬚像是枯草。畫作面世的時候，讓觀眾感到顫栗和疼楚的，就是父親這張臉。這是怎樣龐陋的臉呐。佛家說"面相是臉上的風水"，父親的臉在連番輪迴的四季裏，被太陽暴曬着，被霜雪皴磨，被雨水、汗水和灰土浸蝕，皮膚早就變成了黯淡的沉醬般的顏色，松皮般蒼糙衰老，滿臉都是皺紋。額頭上的道道皺紋橫着延伸，居然還有兩道豎紋在皮下鼓突，從眉毛內端穿過橫紋伸至腦門；從眼角、眼袋往下，皺紋錯亂交織，隨着兩腮的收縮，幾乎對稱的弧綾紋、勾綾紋和斜綾紋，相連也穿插，直到下巴形成的溝紋，所有的皺紋連成片，粗細深淺，短的長的，破網一樣勒進皮肉裏。除了眼角的魚尾紋，幾乎所有的皺紋都往下傾斜。曾經有人形容這是溝壑縱橫，是滄桑印記，但還是輕飄。似乎這麼多皺紋是人生至此的應然，是肌體衰老的自然。我看，它更像被生存的刀尖刀刃在臉上劃過、劙過、砍過，是一種經過漫長歲月磨難的留痕，皺紋也帶着創傷性。

父親的鼻樑直挺端正，鼻翼生有一粒黑痣，或許這是古相書說的苦命

痣;相書言,富貴者必是天庭飽滿地格方圓,兩耳垂肩並且肥厚,而父親是乾梨形的腦袋,耳如薄殼。半天勞作,他流了很多汗,汗水滴滴掛在臉上、鼻尖上和耳垂上;他嘴唇乾燥、乾裂,有蒼白的爆皮,嘴角隱約可見兩點乾黏的唾沫。在他微微張開的嘴裏,從嘴中的暗影,可以窺見牙齒掉了很多,幾顆黑黃的殘齒可悲地留在牙床上,而他尚未到脫齒的年齡。

臉,肉身的主要文本和情感載體。法國作家利奧塔說過,臉的經驗意蘊,"應該辨認、解讀、傾聽這些綫條輪廓,就像讀象形文字。幾乎連頭髮、皮膚的閃光都屬於這種訓練的內容"。注視、凝視父親的臉,臉就成為父親的經歷、履歷甚至精神的封面,他的難以勘探透徹和言說盡詳的"風水",亦如古羅馬人的諺語:人的命運,全在臉上。

TWO

農耕社會,父親當然是家中最重要的角色。他是牆壁,他是柱子,他是大樑;他是門,是門框,是門框底下那兩塊枕石,也是門檻。只要有小塊土地,作為男人,父親的體力就是家中的依賴。他荷鋤扶犁,甚至拉犁躬耕晨暮,用汗水和地畝換取穀菽養活全家。所以父親當然地成為家長、主人,作為家道的擔當者,生下的後代要以父親的姓氏命名,兒子接續的是父輩的煙火,這也意味着他將是來日的父親。即使愚笨憨鈍的父親,也是這個家庭原則和規矩的體現者和監管者。父親的健壯、強勢甚至強悍,不僅為家人掙得果腹的口糧平安卒歲,也為所有成員贏得了尊嚴。由此而言,父親的嚴肅、嚴厲甚至帝王般的霸道,都可以被子女慢慢理解或容忍,成人之後便會對父親感恩。反之,如果父親軟弱無能、窩囊甚至懶惰,難以養家餬口,就會被村鄰的眼睛冷落和輕蔑,這也會成為兒女屈辱的起點。

我曾偏頗地認定,農民,從來不是社會性分工,不是一種職業,而是自古注定的苦業,是與土地血肉連體的一群人。階層產生,農民便處在最低層刨土為生,成為世間辛苦、艱苦和貧苦的永久性代名詞。皇權社會治下,他們是百姓,是黔首草根,因其眾而卑賤,因其卑賤而被壓迫、奴役和欺凌。沒有盡頭的悲慘幾成為天定、前定和命定;

農民後代，生下來嘴裏就含着泥土，土花成為他們難以塗改的胎記。從他們搖搖晃晃站立起來，從會拿農具開始，就要像小牲口一樣勞動。當過乞丐、做過和尚的朱元璋，也曾心生惻隱，對臣僚這般言道："四民之中，士為最貴，農最為勞。……農之最勞者何？當春之時，雞鳴即起，驅牛秉耒而耕；及苗既種，又須耘耨，炎天赤日，形體憔悴；及至秋成，輸官之外，所餘能幾？——或水旱蟲蝗，則舉家皇皇無所望矣。"看到屬下的高官權貴，居功自傲，貪污腐敗，奢侈糜爛，虎狼般搜刮民脂民膏，朱元璋禁不住怒斥："人念吾民之艱，至有剝削而虐害之，無仁心甚矣！"龍袍加身的帝王，早就背叛了自己的出身，他操心的是朝廷的穩固和龍脈的延祚，宮廷的陰謀政治讓他殘忍峻厲，沒有為天下農民帶來稍微的福祉。

"出自北門，憂心殷殷，

終窶且貧，莫如我艱。"（《詩經》）

THREE

父親坐的角度是側斜的，他肩膀下削或沉重下垂，讓人感到他身體的瘦弱單薄。從鼻頭的高光往下，避光或背光處的暗影裏，呈現出紫黑、炭青甚至瘀青，尤其從脖頸到上胸，顏色近乎焦黑，只有稀短的白鬍鬚被晰晰襯出。肩膀上的肌肉，被扁擔、槓子長期地壓着、磨着、撐着，或者被粗粗的繩索絞勒，變得像老牛皮般堅韌；衣肩上兩道深深的豎紋，像痛苦的裂縫往下延伸，似乎胳膊就要脫臼。

父親的手，絲毫不遜於羅中立對臉的刻畫，我覺得他是借鑒了丟勒。父親是兩手端碗，右手在畫面中只出現手腕，僅讓平直的拇指、食指，和扣住碗沿的拇指露出，左手只在碗沿上露出半截拇指，三一對應。近乎天才的高超寫實，同樣包含着深刻的骨感和疼感。這大半輩子抓草、抓土、搬石頭的手，握着鑔頭、鋤頭、鐮刀或犁把的手，春夏會被磨破、劃破、受傷的手，寒冬臘月裂開口子、生出凍瘡來的手。農民父親勞作的時候，全身力氣都運到緊握農具的手上，天長日久手已經畸形，手指骨節增大，筋絡凸出，血管曲張，皮膚表面沒有了光滑的肌理，滿是傷痕和細皺，粗糙醜陋；指頭內側、關節和指背，隱隱透出青紫。細看這三片指甲，不知多少次損磨、劈裂，變得厚硬、凹凸，邊緣破殘，指甲

根和指甲縫裏積着黑土；這根彎曲的食指，此前又受傷，可是，父親居然捨不得或者就是沒錢去包膠布紗布，而是用破布條，只要止住血便可；纏布的黑綫用完了，不夠了也沒有了，只好再找一根白綫纏上，鮮血還是從布裏洇出來然後乾凝。這，不妨礙下地。

我們看到了父親的勤勞，此時因為勤勞而疲憊。我想到了我的父親，我們的父親，我對勤勞有些過早的清醒，我想父親如果不勤勞會怎樣。這在列維納斯的論述裏得到顯明，他說對於勞動者，用他的手，可以自由地舉起來，也可以有權放下，亦可要求他人舉起手，但勞動總有着某種強制和屈從，尤其在和自己生存相關的境遇裏，也就套上了重軛。只有疲憊，才能體驗到勤勞的苦澀，"一個躬身勞作的人的謙卑中，包含着一種放棄，一種聽天由命。儘管努力包含着無限自由，但它依然昭示了一種天譴"。這就如馬克思所說，勞動創造了美，但是使工人變成了畸形。勞作的苦役，勞作的奴役，奴役的束縛和促逼，"對我的詛咒只是斜睨一下大地，說我必須勞動才能得食"（彌爾頓）。所以，就像善不單生，美德往往完成於艱難的悠久。災荒、徭役、賦稅和戰亂，更不用說一個家庭除了衣食，還有病患等不測之虞，多少困境、惡境甚至絕境，都需要父親站出來抵擋和應對，即使暫且過上安定日子，但憂患仍在，讓父親不敢輕鬆、不敢懈怠，瞻念前途不寒而栗，戰戰兢兢如履薄冰，父親不可以不勤勞，不用說現代經濟學證明了勤勞不能致富，馬基雅維利早就一語點破："飢餓和貧窮使人勤勉。"

```
FOUR
```

漢字中的貧和窮，語意不同。貧字下面有個貝而且可以分，證明手裏有錢只是緊巴。而窮字，上頭有穴，穴是洞穴、地穴，或者半屋半穴，穴中有身，身後有弓，那是必須把腰彎下來。他日日苦勞，骨骼累得早已彎曲，即使回到家裏，也不全是穴居的黑暗低矮，而是痛苦的姿勢和造型。身體上的那一撇，該是人的腦袋和臉。我想，這個造字的遠祖，就是窮苦農民，一位受窮苦熬煎的父親。父親回到穴中，四壁皆空，缺衣少糧，……多少無語的悲辛和酸楚，沒有刻骨體驗，怎麼把字造得如此精當透徹，肉體與精神的內涵盡在其中。古人李斯曾經嘆息："詬莫大於卑賤，而悲莫甚於貧困。"到王羲之寫

"窮"字時，居然丟掉了身上一撇，這也好，當人在窮困中掙扎看不到出路，他不但腰弓得更甚，有沒有臉還重要嗎？

可是，當李斯、管仲他們傍上帝王，轉而把刀鋒對準了百姓，"治天下者知百姓須瘦之。抑民之欲，民謝王；民欲旺，則王施恩不果也"。倘若百姓富足必生私欲，百欲生而國必亂，所以朝廷必須扼住百姓的脖子，困民，愚民，勞民，疲民，如有刁民叛民，則嚴法懲戮。千年王政就是這樣過來的，貧窮，像幽靈緊緊咬住了世世代代的農民，就像遠祖墳裏埋進了窮鬼，變成父親們、父親的父親們永遠擺脫不了的夢魘。所以，羅中立在父親手中的破碗上賦予了深刻的寓意。

這隻大碗，不是官窯裏的細瓷、精瓷，而是民間土窯裏燒出的廉品，釉面土黃黯淡，並不結實的陶胎已經固不住釉彩，多處脫落。碗不知用過多少年，震出了裂紋，碗沿碰出許多缺口；其實，這隻碗早就裂開了，可是父親捨不得扔掉，買隻新碗要花錢，只用一點兒錢就讓銅匠把它箍起來，箍子就在父親的指尖上面。碗外的藍釉圖案，是幾根水草綫條和一條魚，稚拙的圖案來自半坡出土的古陶器。魚，當然是富富有餘的諧音。碗裏的水，是茶，粗茶，稀薄透明，就是半碗苦湯。我注意到，羅中立用光、用色的時候，讓光從鼻子尖到下唇直到碗裏的水面的光點，但從父親的鼻子下面，從嘴巴開始到脖子到胸膛，色調低沉、沉重甚至壓抑，用西哲說法，這裏關乎咀嚼和吞嚥，是人的生理區域的開始，畫家意在強調父親身體的虧空和飢餓，這也是此作最初的緣起。

二十世紀七十年代，為支援農村，重慶市內的公廁分片劃給郊區，讓農民來收大糞。然而，農民為了多佔，經常到別片的廁所偷搶。糞不嫌多，倒在地裏就是茁壯的禾苗，是黃澄澄的稻穀。於是，各村派人到城裏看守廁所，甚至搭棚久住。一個陰冷的除夕夜晚，城裏人已經沉浸在年節的歡樂裏，爐火正紅，家家喜盈盈地炒佳餚，包餃子。這時候外面下起陰雨，雨夾雪粒唰唰灑落，鞭炮開始劈哩啪啦地炸響，空氣裏飄着火藥香。

羅中立踽踽獨行，當他走近巷口的公廁，突然看到牆外昏暗的燈光下，依然有位老農留守；破爛的衣服難禦寒冷，可能還沒吃飯，雙手揣在破褸袖子裏，龜縮在糞池邊的牆角瑟瑟顫抖，身子變得僵硬，但他那"牛羊般的眼睛"，還是死死盯着"結了冰碴的糞池"。

於是，畫家從這位可憐的老人身上，想到了一群人。

餓着肚子的父親，守着糞池是為了不餓肚子。在這除夕夜晚他吃什麼？喝什麼？只能從家裏帶幾個紅薯或者粗麵餅子，喝着生水冷啃。那時候，城鄉流動是嚴格限制的，只有公家人才發糧票，而沒有糧票的農民進城，連個燒餅都買不了。坐在地頭喝水的父親，碗上畫着富裕的符號，其實就是一個溫飽夢，這個夢讓農民做了多少年！

洛克曾經論述人的生存權利，因為這個權利，人"……可以享用肉食和飲料以及自然所供應的以維持他們的生存的其他物品"。"肉食"、"飲料"，而且是"享用"。洛克說這番話的時候，正是咱們的大清朝，拖着長辮子在地裏刨土的農民，即便是癡人，也做不出這樣的美夢來！

```
┌────────────────────────────────┐
│              FIVE              │
└────────────────────────────────┘
```

肖像畫的傑出在於表情，表情的複雜和微妙浮隱着人物的心理，尤其是無情節的靜態敘述。人說傳神全在眼睛，但是羅中立卻讓父親的眼睛微微瞇起來，並且遮在眉骨的暗影裏，甚至看不清他的雙眸。父親好像看着遠處，又好像什麼都沒看，有意識又像無意識，瞇起眼睛是因為光綫，因為昏花。他的嘴微微張開，好像要說話，但又不想說，欲言又止，欲止又似乎要說，或者就是口乾舌燥和勞累的喘息，最後無言可說歸於了沉默。更可能沉默已經成為父親的本性，他寡言、木訥，兩眼盯在土地上，操持着家庭，多少困苦憂愁窩在心裏，慢慢的口舌表達退化。可是，這張臉上，充滿着善良溫和，眉宇間全是蹙起的皺紋，鼻翼兩側往下分撇的斜紋，和空洞的口嘴，露出一種深深的憂傷，憂傷中帶着無奈，無奈中有着卑順；再細端詳，好像還有一種遺憾，一種掩蓋起來的愧疚和自責，因為自己無能、無力，使家庭處在困窘裏，枉做了一家之主，成為不合格的父親，而且好像丟了什麼人一樣。這如同羅中立從看糞的老人那裏看到的，他"如同一個被迫到一個死角裏，除了保護自己之外，絕不準備做任何反抗的人一樣"。雨果說，"貧窮使男子潦倒，飢餓使婦女墮落，黑暗使兒童羸弱"。不是嗎？馬克思說得好，"當人們還不能使自己的吃喝住穿在質和量方面得到充分保證的時候，人們就根本不能獲得解放"。"人

們為了能夠創造歷史，必須能夠生活。但是為了生活，首先就需要吃喝住穿以及其他一些東西。"——"其他一些東西"包括什麼，我想那該是富足之後的更高需求，而馬克思在這些文字下專門加上了腳註：人們"之所以有歷史，是因為他們必須生產自己的生命……"

貧窮是可怕的，太久的貧窮會使人自卑，因自卑而自餒，它消解了人的信心和心志，讓他沮喪，看不到出路的貧窮也就麻木，任天由命，苟且度日。貧窮使人自動刪除了多餘的念想，讓夢想枯萎。窮人當然會被富人歧視，富人覺得離窮人太近晦氣就會撲到身上。窮人甚至也會被窮人所歧視，因為窮人羨慕的是富人。更甚者，農民出身在小市民眼裏，似乎就是原罪，是遺傳性的劣跡，從而出口傷人。《古蘭經》裏這樣說道貧窮的可怕："窮的本質，常是魔鬼的手段。""魔鬼以窮恐嚇你們，並逼你們作惡。"因為被貧窮扭曲會發酵仇恨，可以去偷，去搶，逼到絕處，羊皮上也會長出狼毛來。舊社會的災荒年，是農民可怕的噩夢。鄧小平的弟弟鄧自立回憶，糧食不夠吃的了，就想盡辦法尋找代用食品，"什麼胡豆葉、芭蕉頭、小球藻、野草根等都用來充飢。後來這些東西找不到了，有人開始吃觀音土。觀音土吃下去肚子發脹，不能排泄，幾天後就被脹死……"

要對貧窮發出三重的詛咒，要為幸福倍加珍惜。

少年時候，老師給我們講剪刀差，就是農民一口袋糧食，可能不如一個螺絲值錢。正是青黃不接，我馬上感覺頭上懸着巨大的剪刀，刀刃閃着冷光，蟹螯般張開，就要剪斷我的脖子，因為我要吃飯。農民問題是天下難題，解決不好，就會鬧災荒，就會導致鄉村破蔽，就會讓農民赤腳光腿，甚至買不起一盒火柴、點不亮一盞油燈，衣裳破了找不到一塊補丁。真是"受勞累，受困苦；多次不得睡，又飢又渴；多次不得食，受寒冷，赤身露體"（《經》）。一九七八年，鄧小平到東北三省視察，這位偉大的老人看到貧瘠的鄉村和破爛的城市，他說："我們太窮了，太落後了，老實說對不起人民。""搞了二十多年還這麼窮，那要社會主義幹什麼？"十四年後，他又在深圳說："貧窮不是社會主義。"——貧窮是什麼主義？他說，不爭論。改革。開放。

當羅中立領着 "父親" 進京，時在一九八一年。"父親" 立即被種種
光環罩住。墨客們從 "父親" 的眼神裏，看到他 "既像緬懷過去，
又像期待未來"，在他身上，"有着樂觀精神和堅韌的奮鬥力"，
也彙集着 "優秀傳統的百折不屈的創造力"，他甚至是 "八億農民
的父親"，是 "脊樑"。可是，沒人去大巴山朝聖 "父親"，也做
"脊樑"。

"父親" 進京，如果他從畫框裏走下來，他會把白帕下的圓珠筆抽下
來，揣進口袋，揉揉壓疼的耳朵。他會先去到天安門，看看紀念堂，
抬頭看着一群鴿子帶着響亮的哨音飛上藍天，白雲藍天會讓父親有些
暈眩，這是新政的開始，哨音即為福音。父親如果面對那些讚美，他
會說，你們說得太好了，把我誇大了，這是給我擺龍門陣！

引起爭議的，是父親耳朵上的圓珠筆，這是畫家採納了文化幹部的意
見，證明父親不是文盲，翻身農民當然有了文化，幹活帶上筆，可以
隨時記點兒什麼，作為主人翁，他要關心天下大事。這讓許多人詬
病，指為 "敗筆"。詩人公劉以此為題，寫詩痛斥多年盛行的浮誇、
偽飾甚至顛倒黑白的風氣："快扔掉它！扔掉那廉價的裝飾品！" 詩
人對着 "父親" 背後的田野感嘆，"父親" 他，"澆灌了多少個好年
景！可惜了！可惜了！可惜了你背後一片黃金"！而這片 "黃金"，
理當屬於 "父親"，因為，"你是主人"！

"父親" 的形象已經入史，然而，又有一位神秘的畫家用看不見的
手，開始悄悄接續，它叫歲月，歲月使畫中的意象、意域發生微妙的
弔詭，使這支圓珠筆成為不可或缺的代碼，我覺得這支筆倘若抽掉，
就是抽空。它因當時的虛假而成為現在的真實，真實見證着曾經的
虛假！

附：丁建元：探尋生命與藝術的極致之美

（本報記者　聶梅）

"泥哨兒就這樣地響着，只聞其聲而未見其人。但可以斷定，這是一個孩子為他童年奏出的一串夢幻般的音樂。他的父親乃至他的祖父，大約都曾吹起一隻泥哨，走過了他們童年的路程。對於每一個從農村走出來的人，泥哨是他童年的信物，他的永不褪色的回憶。因此，當這個成年後居住城市又回到故土的人，聽見遠處傳來的這一串哨音，他的心怎能不微微地顫抖着？"在送兒子赴美讀書前夕，著名文學評論家、散文家、《中國社會科學》雜誌副總編輯王兆勝為兒子誦讀了這篇文章，讀到深情處，淚流滿面。

這篇名為《泥哨》的文章，在上個世紀八十年代發表以來，多次被收入各種選本，包括王兆勝主編的選集，直至二〇一九年，仍被收入中國作協編輯的《新中國 70 年文學叢書·散文卷》。一篇兩三千字的短文，不僅使其作者丁建元成名，更鼓勵了他跨度三十餘年的寫作和編輯生涯，使他逐漸成長為一名具有全國影響力的著名散文家。多年後，他以散文解讀東西方繪畫藝術的《色之魅》一書由中國文聯出版社出版（二〇〇四），成為許多院校美術論文寫作的參考書，並獲山東省第二屆齊魯文學獎（泰山文藝獎前身）。二〇一六年，在北京大學、北京外國語大學學生會聯合推薦的二百一十七種名著中，《色之魅》位列其中。二〇一三年，中國人民大學出版社再版此書，以《讀畫記》面世，影響遠及海外。二〇一四年，丁建元解讀西方油畫的新著《潘多拉的影》，由北京生活·讀書·新知三聯書店推出，並於二〇一九年榮獲山東省第四屆泰山文藝獎。

無論是採自土地深處的那塊經過燒煉的黃泥，還是豐富的鄉村經驗，抑或是愛倫斯特畫下的荒原（《荒原上的人》）、米勒筆下的祈禱者（《晚禱的悲哀》），"下里巴人"或"陽春白雪"同時呈現在丁建元

的散文創作中，題材空間闊大，手法不拘一格，其寫作藝術恰如他解讀的油畫，集質樸、厚重、深沉、熱烈、鮮麗、灰暗於一體，五彩斑斕，意蘊深遠。他將生活、生存、歷史、藝術、哲思融為一體，用深邃、黏稠、富有彈性的語言解碼色彩世界，又用飽含思想的生命體驗鍛造文本質地。他的詩性文字情感豐沛，具有極強的穿透力和思維悟性，他的寫作姿態是矚望星空，探尋藝術與思想的極致之美；同時也是俯視大地，勘測人性生命的深度與文學根系的深層答案。

"泥哨青年"的文學夢

二〇二〇年五月九日，採訪中談到《泥哨》一文時，丁建元告訴記者，這篇寫於一九八五年的散文，創作時僅用了兩個小時。極短的時間內，丁建元卻寫出了一篇極具感染力，至今讀來仍有着特定的歷史內涵和現實寓意的散文，並用"泥哨"的意象為出身農村的二十世紀八十年代的有志青年創作了一幅群體畫像。"在那個年代，每一位從農村走出來的年輕人，他的命運都像一枚泥哨。本是一塊卑賤的黃泥，但它渴望發出自己的聲音。多麼難？要經過揉搓、拍打，要成型、風乾，要到火裏燒一遭。你看，這不就是人生嘛。"而丁建元正是這樣的一個"泥哨青年"。

丁建元，一九五六年出生於日照縣（今日照市）濤雒鎮東石梁村，六歲入學，五年級畢業輟學在家，只好撿大糞、放牛掙工分。"閉塞的小村莊，普通農家娃，不懂得什麼是文學。""不懂文學"的丁建元，卻在少時便具有了"作家的潛質"——敏銳的觀察力和形象的描述力。"接牛尿回家澆蔬菜，牛就故意找麻煩，把尿罐托在牠肚子下面，牠會故意往右一歪；你往右邊一挪，牠再往左一歪；等你抱着尿罐快接滿了，牠故意一抬後腿，用膝蓋把罐子噗地頂碎了。"講到這番情景，丁建元說得精彩風趣，形象生動，讓記者覺得自己就處於那個場景中。

"當年，撿大糞主要是狗屎，我們很快就對村裏每條狗都熟悉了，誰家的狗，都在哪個地方拉屎，過去就有，甚至狗剛剛離開。"丁建元說。拾糞放牛，開始了對畜生的觀察，也許是出自孩子那種永遠都滿足不了的好奇心，這種本能的"自我訓練"，讓丁建元在上初中時便顯露出寫作才能。"當時寫了一篇作文叫《在新形勢下》，被語文老師張淮清當

作範文，在初中、高中各個年級朗讀、講解。"張老師從被封閉的圖書室給他找了幾本文學書籍。"第一次讀到的是燕遇明先生的《碧葉集》，這是我第一次讀到白話詩、自由體，才知道詩還可以這樣寫。第二本是劉知俠先生的《沂蒙故事集》，第三本是《苗得雨詩選》。"升到高中，丁建元開始做起記者、編輯和作家的夢。

一九七四年，兩年高中結束，再也沒有學上，他只好心情沮喪地回村務農，最好的年華卻沒有書看，求知的饑渴讓他貪婪地尋找帶字的紙張。能看到的是本村小學訂的《解放軍文藝》和《大眾日報》"豐收副刊"。有一次，他看到小學辦公室用報紙糊牆，《豐收》副刊上有首好詩歌，居然偷偷地用小刀"挖"了下來，折疊揣到衣兜裹。牆上出現方框"天窗"，滕老師說還有誰？丁建元幹的。

因為寫作才能，丁建元為村裹的宣傳隊寫快板書、三句半、對口詞；還編了一部戲，演得老孃孃們嘩嘩地淌眼淚。因為批鄧，每個生產隊訂一份《農村大眾》，勞動休息時給大家讀。他把全年的報紙訂起來，一遍一遍地看。與此同時，他開始寫些口號式的詩歌，冒昧寄往縣文化館，有的被推送到臨沂地區藝術館，接到回信，他激動得幾天都沒睡着覺，彷彿看到了曙光。"那時最大的夢想是到日照縣文化館工作，這樣就不用幹農活了，編個節目全縣演。"然而，文化館是去不成的，卻有了另一個機會——一九七六年入秋，他到當地聯中當了民辦教師，一九七七年，恢復高考，在恩師丁履清的幫助下，他考入了山東師範學院（今山東師範大學）中文系，那一年，全公社大學中專只考上十六名，他是唯一的文科的本科。山師中文系七七級只招收了一個班，四十五人。

進入大學，丁建元把全部精力放在讀書寫作上。大學期間，他創作的散文《水靈靈的葡萄》，在首屆全省大學生徵文比賽中獲獎，直到現在仍被許多同學念及。大學四年，丁建元讀書四年，寫作四年，投稿四年。畢業後，他做教師到當編輯，雖工作繁忙，但筆耕不輟，發表了許多散文佳作，被國內有影響力的刊物選載。四十歲的時候，突然有一天發現眼睛花了，他便靈機一動，開始看畫養眼，陸續讀完了單位圖書室所藏的全部畫集，讀後寫下點滴感觸，慢慢地連綴為篇，於是成就了《色之魅》和《潘多拉的影》……

一九八一年，大學畢業後，丁建元被分配到了一家理科中專做教師，因為講課生動受到學生們的歡迎，但在一次閒談中，校領導卻告訴他不要分散學生的專業興趣，只要讓他們能寫實驗報告就行。這讓丁建元立即想到了一個比喻：補丁，當衣裳破出洞時，補丁是必需的、重要的，當破洞補好了，補丁便被遺忘。自己不能做這個補丁，為了"不可替代的文學"。

一九八四年秋天，丁建元調入明天出版社，從幼兒圖書編輯開始，之後擔任低幼美術編輯室、教育編輯室主任，後被派往山東友誼出版社擔任副總編輯、總編輯。在繁忙的工作之餘，依然因為"不做可替代的文學"，丁建元堅持自己的"初心"。二〇〇七年，他策劃出版了八卷本《俄羅斯文化名人莊園叢書》，文圖兼具地介紹了俄羅斯八座著名的莊園，從"莊園"這一獨特的角度切入，展示了俄羅斯深厚的文化內涵。此書出版後，受到莫言、張煒等作家的激賞。二〇〇八年，他策劃出版了六卷本《季羨林學術精粹暨學問人生》，四十五卷本《當代博士生導師思辨集粹書系》，成為當時很有影響、頗有特色的學術系列叢書。二〇一六年，他策劃了十二卷本《新中國散文典藏（精）》，收錄了新中國成立以來所有著名作家、學者的散文代表作，也是目前國內規模最大的一部經典散文大系。

二〇一八年，丁建元以其散文成就在山東省的突出地位，當選為山東省散文學會會長。他退而不休，努力把山東的散文寫作推向一個新高度，其中包含着他自己的精神熱度和身體力行。在採訪"二〇一九中國（日照）散文季"時，記者第一次見到丁建元。作為全國首個"散文季"活動的策劃人、發起人之一，丁建元在向記者講述活動的初衷時說，他一直在考慮如何為散文作者開闢一個創作平台，"打造一個永久性的散文創作基地，並通過逐步完善，除了邀請一些作家，還可以邀請一些著名的學者、教授等，給寫作者、學生們授課，這樣既有散文創作的體驗，又有了理論的提升"，把日照打造成"中國散文之都"。丁建元還不斷探索"不拘一格辦筆會"的形式與思路，僅二〇一九年，他就參與策劃並推出了一系列散文活動，如九月二十一日至二十三日，以"神奇黃河口，風雅東津渡"為主題的全國性、地標性、永久性散文節會：首屆中國東營黃河口散文大會；自六月起，山東散文學會組織山東散文作家開

展進百鎮（鄉、街道）主題系列採風活動，通過走基層尋找創作素材，助力打造鄉村振興齊魯樣板；散文學會和山東師範大學新聞與傳媒學院聯合，旨在讓散文走向學術殿堂。"我希望通過組織不同類型、不同規模、不同形式的散文活動，讓更多的散文愛好者、散文寫作者參與進來，讓散文學會這個群眾性團體，成為散文人才接續的平台，成為山東散文成長、豐富山東文學的平台，成為助力山東發展、展示山東形象的平台。"

角色轉換，初心不變，"不做可替代的文學"是丁建元對文學的鍾情與熱愛，更是他發自內心的敬畏與堅守。這從他的創作中，或許可以看得更清楚。從上個世紀八十年代開始，丁建元在《散文》《散文選刊》等刊物發表了大量有影響的作品。他一九八八年創作的《水泊散想曲》，以粗獷辛辣的文筆，直指腐敗，反響強烈。北京大學教授、著名散文評論家佘樹森，於一九八九年五月在《北京大學學報》上撰文，將丁建元列為新時期優秀散文家之一，並評價道：作者"或寫世相或寫心態，或針砭時弊或談論人生，或審視歷史或透視現實"，"皆出於'自我'而非人云亦云，用周作人的說法，是'載自己之道'，而非'載他人之道'"。

對丁建元來說，"所有的文學創作，都要表現出自己的特色，界別出自己與他人"。無論是創作《色之魅》還是《潘多拉的影》，丁建元都沒有單純地對繪畫技法進行解讀，而從微觀角度以散文筆法對一幅油畫進行深刻解碼，這種文學與繪畫的碰撞和重組，是探索性甚至是開創性的。山東師範大學教授、博士生導師、文學評論家楊守森在《色之魅》序言中評價道：作者"以恣肆的筆墨，豐富的想像，卓異的洞見，從博大的文化視野出發，噴湧出自己對社會、人生、宇宙的獨特聯想與感悟，從而創造出一個個遠遠超出了解讀對象的獨立意義的思想文化空間"。

在行文上，在結構上，在題材上，丁建元從不墨守成規，而是不斷創新。北京師範大學哲學與社會學學院教授、博士生導師嚴春友在《洞察人性 —— 讀丁建元新著〈潘多拉的影〉》一文中寫道："打開書的第一頁開始閱讀的時候，立刻感到彆扭，讀起來總感覺不順暢，磕磕絆絆的。仔細體會，原來在語言的運用上，作者是刻意為之，以便與流行的語言習慣區分開來，從而更加準確而獨特地進行表達，由此產

生一種別樣的意蘊，給讀者以異樣的感受。作者還喜歡使用動詞和感嘆詞，以圖更加接近感性的存在，由此呈現出一種動感和實在感。可以感受到，作者對於文字是精挑細選、慎重思考過的。作者以獨特的文字和風格表達着獨特的感受、體驗和思考。"

"當覺得行文沉悶時，我一定要輕鬆幽默一下；當覺得行文有些'飄'，我一定要深下去，就像核桃，裏面一定要有一個硬核，讓人用錘子敲一下。"對丁建元來說，看一遍就明白的文章，是平面的，他要追求立體感。在即將出版的第三部讀畫散文中，丁建元將其他的體裁元素引入創作，再次嘗試着自我突破。

<div align="center">"文載人道"</div>

古人言："四十不惑。"明於事，故不惑亂。四十歲的丁建元也是在"不惑之年"，開啟了散文創作的通達之路。

一九九六年，丁建元陪孩子看星星後，遂將這段偶然經歷寫成了《凡眼矚望星空》一文。文章發表後，引起了多方關注。至今仍被許多文集收入。文藝評論家、散文作家王劍冰在《散文題材的多項開拓 —— 1996年中國散文漫談》中寫道："每個人都有夜望星空的經歷。它們超然於人世之上，以冷靜又神秘的眼睛俯瞰着大地。如果一篇作品由此而寫下去，可能帶來的是單純的美感。丁建元的《凡眼矚望星空》卻在文中提出了更深的問題⋯⋯對星空的矚望使人產生了敬畏，他們無法突破歸土的命定，但他想到了生命會產生出高尚、仁善與潔愛。"重慶的盧毅教授在《論新時期散文結構的多元化》一文中，評價這篇文章"感慨一環扣一環，哲理一層深一層"。

也是在這一年，丁建元把視綫移到了油畫上，開始了漫長的"讀"畫之旅。

儘管在談到為什麼會創作讀畫散文時，丁建元將其定義為"偶然的創意"，但是梳理他的文學之路，不得不說，這"偶然"後面有着醞釀已久、水到渠成的"必然"：從《泥哨》到《凡眼矚望星空》，再到《色之魅》《潘多拉的影》，丁建元的作品，在精美的語言背後，總有着紛繁的遐思、深遠的意境。在文學創作中，丁建元擅長於細緻觀察和形象

思維，始終有着從微觀洞見宏觀的大視野，更有着從一物一木中解讀人生、人性、人文的自覺。

如果說要發出自己聲音的“泥哨”，還有着青春年代對人生經歷的“有感而發”，而對“星空”的思考，則讓丁建元的散文開始“創構多向疊合的象徵意蘊和深層的哲理境界”（盧毅教授語），其特點是“意緒結構”（曹明海教授語）。而在讀畫系列的創作中，丁建元已經“從事物的表象深入到背後的語言、思想、哲學以及體系性問題中去，從而完成了他的‘本原式思考’——對世界深度、人性深度、藝術深度的測量”（北京大學王岳川教授語）。

“當潘多拉慌忙把匣子蓋上並緊緊壓住，但為時已晚。匣子裏只有一樣東西，那就是希望。於是，雷東讓潘多拉緊緊抱住匣子，看她那彎曲的雙臂、雙手和她的表情，謹慎小心而且緊張。匣子在，希望就在，它就注定撩撥着人們的心神。盯住那隻精緻的匣子，凝視並且熱切想像着那匣中之物，既會使人生發艱難抵達的心思，也會誘發竊取的妄想。因為這個匣子也會變成統治精神甚至扭曲人性使之變態。柏拉圖曾經深沉地說，希望有着可疑和危險的秉性。”這是丁建元對奧迪隆·雷東的油畫《潘多拉》的一段解讀。在讀畫系列作品中，這樣的行文比比皆是。丁建元總是從靜止的畫作出發，深入其背後的歷史、思想、哲學，通過關注繪畫者的思想、心態和文化背景，折射出自己對愛和生命的獨特體悟。

“在下筆前，我讀過大量的國外畫家的傳記和資料，感覺其繪畫要旨，亦即作品的根脈，這是我堅持‘文載人道’的探索和試驗。”一九九八年六月，在一次全國性的散文創作研討會上，丁建元提出了散文創作之“載道”，不應理解為“政道”，而應是“人道”，要“以人為本”，抵制對人的壓制、貶損和輕視。“關注人本身，關注土地，關注生活在這塊土地上的人，關注人的複雜性，這是我創作的出發點。”正是秉承着“文載人道”的創作理念，丁建元的筆下，時而詼諧，時而風趣，時而深沉，題材多變，風格多樣，卻又始終如一，“以文學精神冶煉散文”（賀紹俊教授語），“精思妙悟，冶煉大氣”（王景科教授語），“他用博大、沉靜的作品，書寫着對人的至誠至上的尊重”（傅德岷教授語）。

“文化的核心和靈魂是人本身，它的主體永遠是人。下一部作品，我

依然堅持從人性的角度作為切口。"採訪臨近結束時，談到即將出版的第三部讀畫文集，丁建元說，儘管東西方文化有很大差異，但是文學反映出來的許多倫理情感卻是相通的，尤其是經典作品，"因為它總是離不開人本身"。

在文學之路上，丁建元每一部作品的落腳點無不在人，而對"文載人道"的堅持和堅守，也賦予他的作品以獨特的風格和魅力。正如北京師範大學教授張清華在《讀畫記》一書的推薦語中所言："雋永的文字，泉湧的詩思，深遠的意境，跌宕的文氣……丁建元的散文有來自生命的萬古愁，也有來自世俗的憂患，這一切都源於他對世界孜孜以求的思考和對藝術的獨到認識。他對繪畫的賞讀，不是兜售知識，而是傳達他對於生命和愛的深湛體悟，所以會深得人心。"

《聯合日報》

二〇二〇年五月二十六日

這是我第三部解讀油畫的散文專集，前後四年，我寫了三遍。

自知才疏學淺，所以不敢怠慢。

總想給讀者諸君一個閱讀的理由，這或許就是本書的價值所在。

其中許多油畫，進入我國已逾百年，但沒有人就一幅作品進行微觀解讀。

詩無達詁，繪畫更是如此，尤其用辭語去觸碰它的軀體。

我用我眼尋找畫布上的眼，然後對視，找到並想理解它深處的謎底。多說即為饒舌，容我摘錄兩位哲人的話：

梅洛·龐蒂，繪畫，"……如果作品本身是偉大的，人們日後賦予它的意義也都是出於它們本身；正是作品本身，打開了它在他日出現時的場域。正是作品，它自我變形，並不斷地變成自己的續篇，使作品理所當然地能接受永無完結的再詮釋，使它在作品本身中改變自身……作品本身的潛能及其生成性，可以超越一切因果關係和前後聯繫以及演變之間的肯定關係。"

特里·伊格爾頓，"在審美文化領域 [……] 我們通過對一幅油畫或一曲宏偉的交響樂的直接反應，能夠體驗到共有的人性。荒謬的是，正是我們生活中顯然最私人的、最脆弱以及最難以捉摸的方面，最和諧地讓我們彼此融合在一起"。

所以，繪畫的深度就是它的靈魂，它是隨着時間歷久彌新的課題，不斷地生發和增值，無窮，也無限；具有思想的繪畫，沒有明確的邊界和既定的維度，它是現象本身神秘的結構！

本書需要感謝和銘記的人很多，他們是：

王景科教授、楊守森教授、曹明海教授、張清華教授、王兆勝教授、黃發友教授、嚴春友教授、孫書文教授、張麗軍教授、李一鳴教授、劉汀博士、林漱玉博士；文友南方、夏立君、王川、錢歡青等；感謝記者聶梅女士。

曾經和友人開玩笑說，這些年，我把散文和油畫送上了婚床。

以後，我還要這樣做。

感謝三聯書店（香港）有限公司接納了這部書稿，感謝編輯同仁付出的辛勞。

丁建元

二〇一九年十二月八日

讓－弗朗索瓦‧米勒

（Jean-Francois Millet，1814－1875），法國近代畫家，出生於諾曼底省的一個農民家庭，23歲到巴黎從師學畫，開啟法國巴比松派（Barbizon School），代表作《拾穗者》、《嫁接》等。

伊薩克‧伊里奇‧列維坦

（Isaak Iliich Levitan，1860－1900），俄國畫家，現實主義風景畫大師，巡迴展覽畫派的成員，作品深刻表現了俄羅斯大自然的壯麗優美，代表作《傍晚鐘聲》、《金色的秋天》等。

瓦西里‧伊萬諾維奇‧蘇里科夫

（Vasili Ivanovich Surikov，1848－1916），俄國畫家，巡迴展覽畫派代表，多以俄羅斯歷史重大事件為題材，畫面氣勢恢弘，代表作《近衛軍臨刑的早晨》、《女貴族莫洛佐娃》等。

伊萬‧尼古拉耶維奇‧克拉姆斯科依

（Ivan Nikolaevich Kramskoy，1837－1887），俄國畫家，巡迴展覽畫派創始者，肖像畫大師，其作品關注社會人生，刻畫人物心理狀態，代表作《護林人》、《手持馬勒的農夫》等。

瓦西里‧格里戈里耶維奇‧彼羅夫

（Vasily Grigoryevich Perov，1833－1882），俄國畫家，巡迴展覽畫派組織者，其創作標誌着新美術概念的誕生，成為俄羅斯美術史上的里程碑，代表作《最後一家酒店》、《孤兒在墓地上》等。

維克多‧瓦斯涅佐夫

（Viktor Vasnetsov，1848－1926），俄國畫家，早期作品多表現小市民生活，後以民間

傳說和史詩中的英雄人物為主題，代表作《地下王國的三位公主》、《飛毯》等。

瓦·弗·普基廖夫

（V. V. Poukirev，1832—1890），俄國畫家，從農村考入莫斯科繪畫雕刻建築學校，當時畫壇出現許多揭露社會黑暗，對被損害、被污辱者表示同情的作品，作者將要畢業，即完成《不相稱的婚姻》。

巴維爾·安德列耶維奇·費多托夫

（Pavel Andreevich Fiodotov，1815—1852)，俄國畫家，批判現實主義藝術的奠定者，因過早去世，留下風俗畫作僅 10 幅，肖像畫 20 餘幅，代表作《初獲勳章者》、《小寡婦》等。

伊里亞·葉菲莫維奇·列賓

（Ilya Efimovich Repin，1844—1930），俄國畫家，巡迴展覽畫派重要代表，以豐富、鮮明的藝術語言創作了大量的歷史畫和肖像畫，展示了當時俄羅斯社會廣闊全面的現實生活，代表作《伏爾加河上的縴夫》、《意外歸來》等。

愛德華·蒙克

（Edvard Munch，1863—1944），挪威畫家，現代表現主義繪畫先驅，畫作帶有強烈的主觀性和悲傷壓抑的情調，代表作《吶喊》、《生命之舞》等。

羅中立

（Luo Zhongli，1948—　），中國畫家，四川美術學院原院長；1984 年赴比利時皇家美術學院研修，現任中國當代藝術院院長、全國人大代表等，被稱為"中國的米勒"，代表作《父親》、《金秋》等。

古斯塔夫·克立姆

（Gustav Klimt，1862—1918），奧地利畫家，創辦維也納分離派，畫作以大量性愛為主題，以象徵式裝飾花紋為特色，絢爛中飽含着苦悶、悲痛甚至死亡氣氛，代

表作《金魚》、《女人的三個階段》等。

雅克－路易・大衛

（Jacques-Louis David，1748—1825），法國畫家，新古典主義畫派奠基人，早期作品以歷史英雄人物為題材，代表作《荷拉斯兄弟之誓》、《處決兒子的布魯圖斯》等。

希土克

（Franz von Stuck，1863—1926），德國畫家，受畫家貝克林影響，往往以性愛表現罪惡的影子及心靈的撕裂，具有世紀末的頹廢色彩，代表作《莎樂美》、《泉女》等。

巴維爾・柴里契夫

（Pavel Tchelichew，1898—1957），俄國畫家，二戰後移居美國，其他不詳。

1. 石衡潭、李棟材主編：《東正教研究》，北京：民族出版社，2017年。

2. （俄）尼古拉·別爾嘉耶夫：《論人的使命 神與人的生存辯證法》，張百春譯，上海：上海人民出版社，2007年。

3. （俄）舍斯托夫：《曠野呼告 無根據頌》，方珊、李勤、張冰等譯，上海：上海人民出版社，2004年。

4. （英）以賽亞·伯林：《俄國思想家》，彭淮棟譯，南京：譯林出版社，2001年。

5. （意）吉奧喬·阿甘本：《神聖人——至高權力與赤裸生命》，吳冠軍譯，北京：中央編譯出版社，2016年。

6. （意）吉奧喬·阿甘本：《例外狀態》，薛熙平譯，西安：西北大學出版社，2015年。

7. （美）蘇珊·桑塔格：《疾病的隱喻》，程巍譯，上海：上海譯文出版社，2014年。

8. 張達明：《東正教與文化》，北京：中央民族大學出版社，1999年。

9. 戴桂菊：《俄國東正教會改革》，北京：社會科學文獻出版社，2002年。

10. （蘇聯）B.B.馬夫羅金：《彼得大帝傳》，余大鈞譯，北京：商務印書館，2013年。

11. （美）喬治·斯坦納：《語言與沉默》，李小均譯，上海：上海人民出版社，2013年。

12. （英）西蒙·蒙蒂菲奧里：《羅曼諾夫皇朝》，陸大鵬譯，北京：社會科學文獻出版社，2018年。

13. （法）羅曼·羅蘭：《大地的畫家米勒》，冷杉、楊立新譯，濟南：山東畫報出版社，2004年。

14. （法）朱麗婭·克利斯蒂娃：《中國婦女》，趙靚譯，上海：同濟大學出版社，2010年。

15. （英）齊格蒙·鮑曼：《現代性與大屠殺》，楊渝東、史建華譯，南京：譯林出版社，2002年。

16. （法）米歇爾·昂弗萊：《享樂的藝術》，劉漢全譯，北京：生活·讀書·新知三聯書店，2004年。

17. 郭小麗：《俄羅斯的彌賽亞意識》，北京：人民出版社，2009年。

18. （法）讓－皮埃爾·韋爾南：《神話與政治之間》，余中先譯，北京：生活·讀書·新知三聯書店，2001年。

19. （蘇聯）岡姆別爾格－維爾日賓斯卡婭：《俄國巡迴展覽畫派》，平野譯，廣州：嶺南美術出版社，1984 年。

20. 于沛、戴桂菊：《斯拉夫－東正教的風貌》，上海：上海文藝出版社，2007 年。

21. （英）奧蘭多·費吉斯：《克里米亞戰爭：被遺忘的帝國博弈》，呂品、朱珠譯，南京：南京大學出版社，2018 年。

22. （俄）B.B. 科列索夫：《語言與心智》，楊明天譯，上海：上海三聯書店，2006 年。

23. （英）道恩·艾茲：《達利》，呂澎譯，長沙：湖南美術出版社，1988 年。

24. （美）羅伯特·K. 邁錫：《通往權力之路》，徐海幩譯，北京：北京時代華文書局，2018 年。

25. 李明濱、喬征勝主編：《俄羅斯文化名人莊園叢書》，濟南：山東友誼出版社，2007 年。

26. 佘碧平：《梅羅－龐蒂歷史現象學研究》，上海：復旦大學出版社，2007 年。

27. （西）烏納穆諾：《生命的悲劇意識》，段繼承譯，廣州：花城出版社，2007 年。

28. （德）黑格爾：《精神現象學》，賀麟、王玖興譯，北京：商務印書館，1979 年。

29. 《海德格爾選集》，孫周興譯，上海：上海三聯書店，1996 年。

30. 劉振源：《世紀末繪畫》，藝術圖書公司，1997 年。

31. （俄）梅尼日科夫斯基：《重病的俄羅斯》，李莉、杜文娟譯，昆明：雲南人民出版社，1999 年。

32. （德）魯道夫·奧托：《論"神聖"》，成窮、周邦憲譯，成都：四川人民出版社，1995 年。

33. （法）約瑟夫·德·邁斯特：《信仰與傳統：邁斯特文集》，馮克利、楊日鵬譯，北京：商務印書館，2010 年。

34. （法）阿爾貝·索布爾：《法國大革命史》，馬勝利、高毅、王庭榮譯，北京：北京師範大學出版社，2015 年。

35. （美）艾曼達·維爾：《西班牙內戰：真相、瘋狂與死亡》，諸葛雯譯，北京：中國友誼出版公司，2018 年。

36. （法）約瑟夫·德·邁斯特：《論法國》，魯仁譯，上海：上海人民出版社，2005 年。

37. （法）若埃爾·斯密特：《羅伯斯庇爾傳》，由權譯，北京：人民文學出版社，2015 年。

38. （美）漢娜·阿侖特：《責任與判斷》，陳聯營譯，上海：上海人民出版社，2011 年。

39. （俄）伊萬·亞歷山德洛維奇·伊里因：《強力抗惡論》，張桂

娜譯，上海：上海三聯書店，2013 年。

40. 《赫魯曉夫回憶錄》（內部發行），北京：東方出版社，1988 年。

41. （俄）德·謝·利哈喬夫：《解讀俄羅斯》，吳曉都、王煥生、季志業、李政文譯，北京：北京大學出版社，2003 年。

42. 張弛：《法國革命恐怖統治的降臨（1792 年 6 月 — 9 月）》，杭州：浙江大學出版社，2014 年。

43. （法）古斯塔夫·勒龐：《烏合之眾》，馮克利譯，桂林：廣西師範大學出版社，2011 年。

44. （美）林·亨特：《法國大革命時期的家庭羅曼史》，鄭明萱、陳瑛譯，北京：商務印書館，2008 年。

45. （法）米涅：《法國革命史》，北京編譯社譯，北京：商務印書館，1977 年。

46. 何政廣主編：《列賓：俄羅斯寫實大師》（《世界名畫家全集》叢書》），石家莊：河北教育出版社，1998 年。

47. （英）洛克：《論宗教寬容》，吳雲貴譯，北京：商務印書館，2011 年。

48. （法）讓－呂克·馬里翁：《還原與給予：胡塞爾、海德格爾與現象學研究》，方向紅譯，上海：上海譯文出版社，2009 年。

49. 汪民安編：《色情、耗費與普遍經濟 —— 喬治·巴塔耶文選》，長春：吉林人民出版社，2011 年。

50. （法）埃米爾·迪爾凱姆：《迪爾凱姆論宗教》，周秋良等譯，北京：華夏出版社，2000 年。

51. （美）查理斯·馬什：《陌生的榮耀：朋霍費爾的一生》，徐振宇譯，上海：上海文藝出版社，2016 年。

52. （俄）羅贊諾夫：《陀思妥耶夫斯基的“大法官”》，張百春譯，北京：華夏出版社，2002 年。

53. 嚴春友：《哲學的魅力》，北京：中國社會科學出版社，2014 年。

54. （挪）愛德華·蒙克：《蒙克私人筆記》，冷杉譯，北京：金城出版社，2012 年。

55. 董曉：《聖徒抑或惡魔？ —— 涅恰耶夫其人其事》，北京：群言出版社，2008 年。

56. （古希臘）普魯塔克：《希臘羅馬英豪列傳》，席代岳譯，合肥：安徽人民出版社，2012 年。

57. 劉小楓、陳少明主編：《血氣與政治》，北京：華夏出版社，2007 年。

58. （法）埃馬紐埃爾·列維納斯：《從存在到存在者》，吳蕙儀譯，南京：江蘇教育出版社，2006 年。

父親（1981）

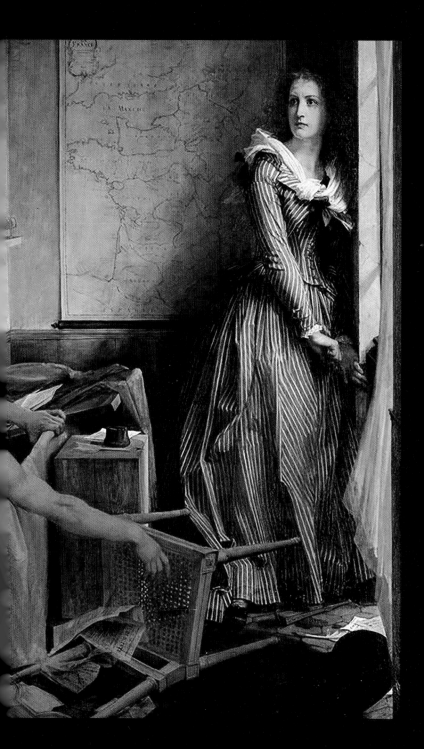

刺殺馬拉後的科黛（1860）

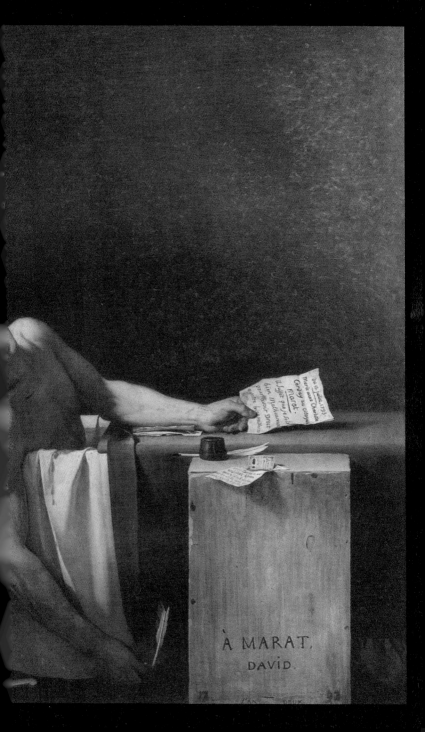

馬拉之死（1793）

病危女孩 （1886）

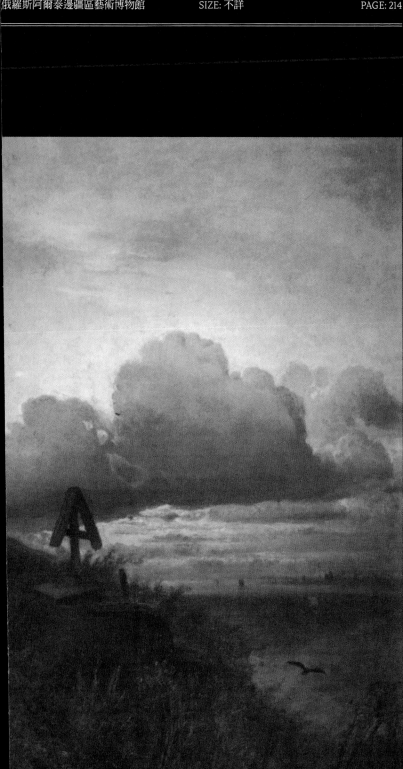

伏爾加河邊的墓地（1874）

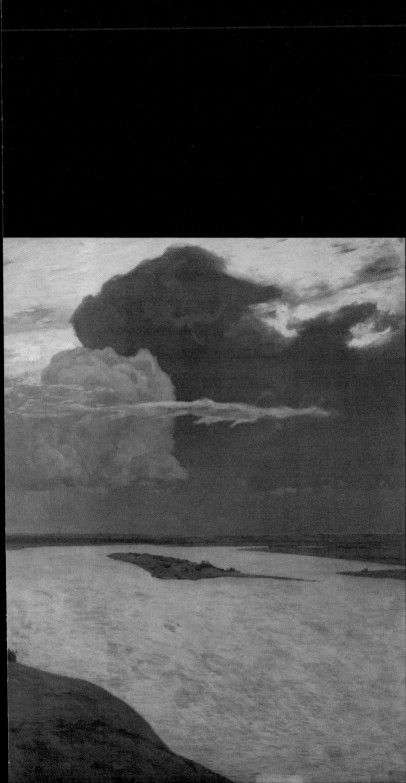

墓地上空（1894）

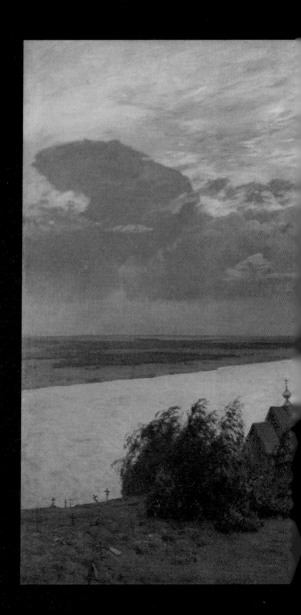

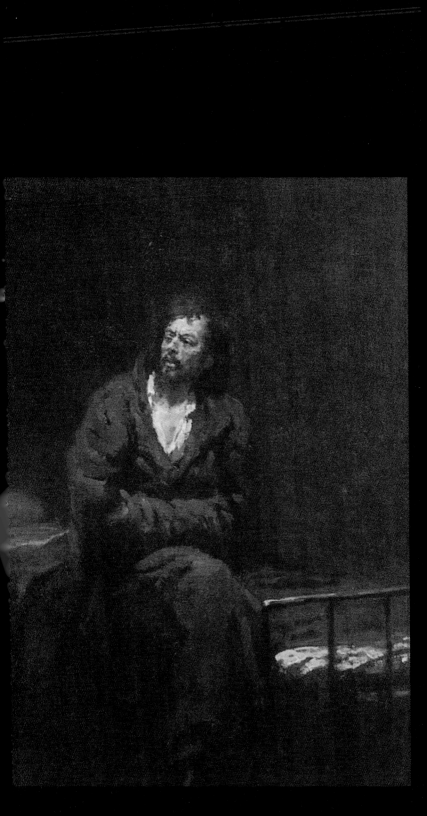

拒絕懺悔 （1879－1885）

向上（1934）

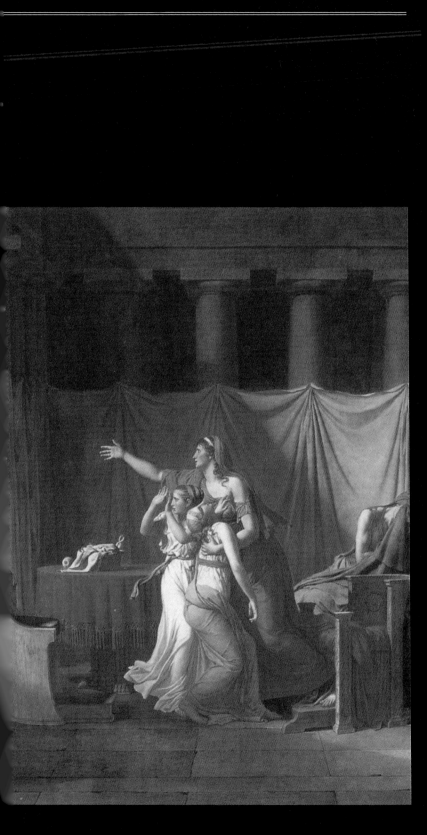

處決兒子的布魯圖斯（1789）

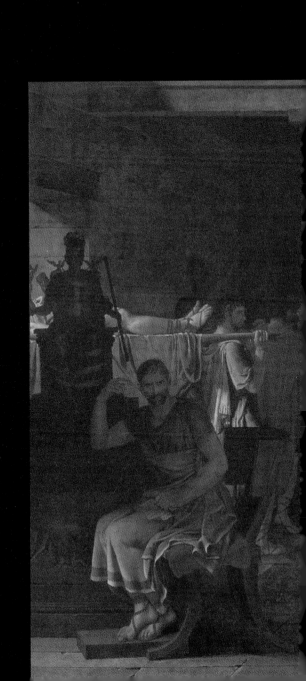

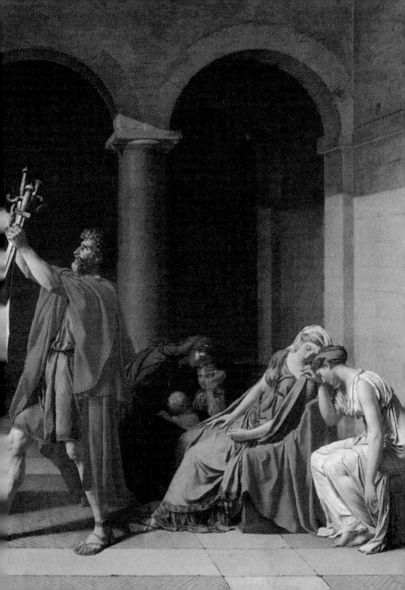

荷拉斯兄弟之誓（1784）

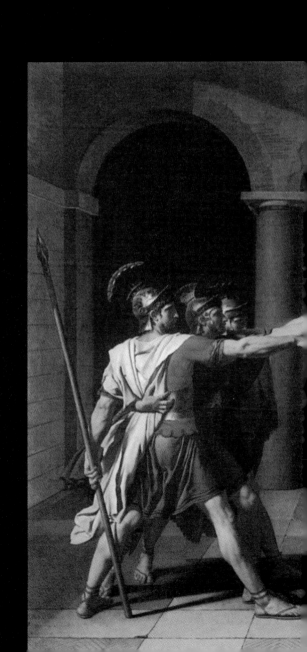

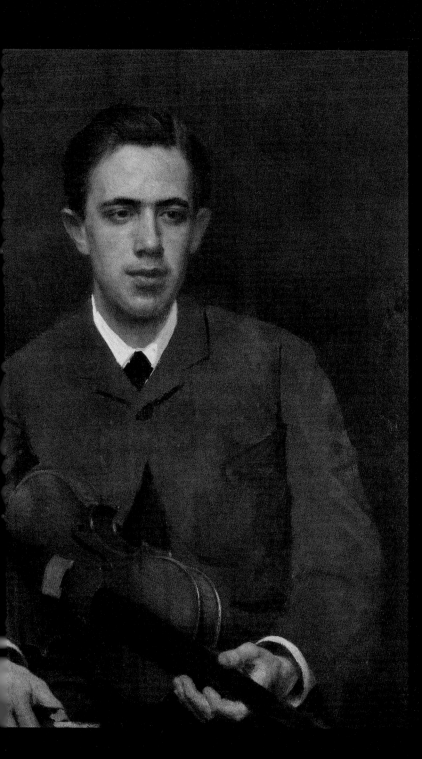

《尼古拉・克拉姆斯科依肖像》
（畫家之子肖像）

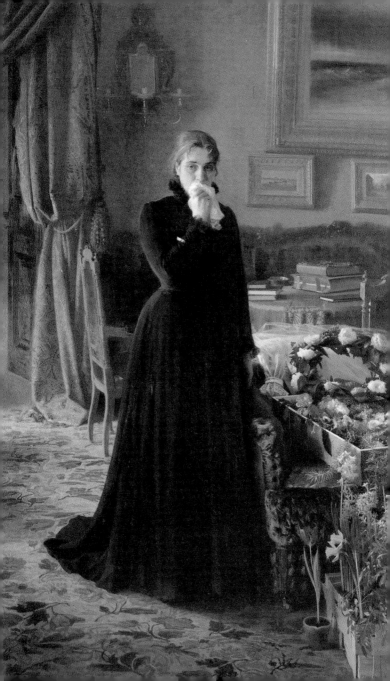

無法慰藉的憂傷（1884）

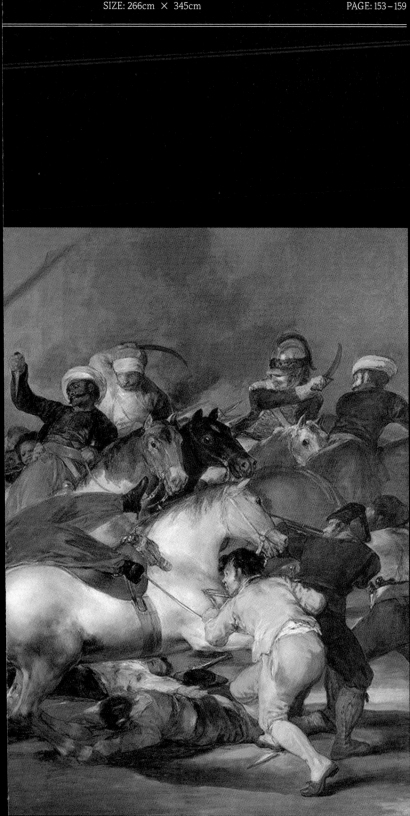

五月之戰（1814）

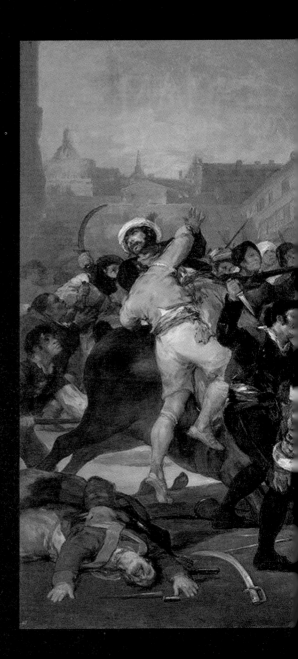

祭司长（1877）

車爾斯克省的宗教行列（1880-1883）

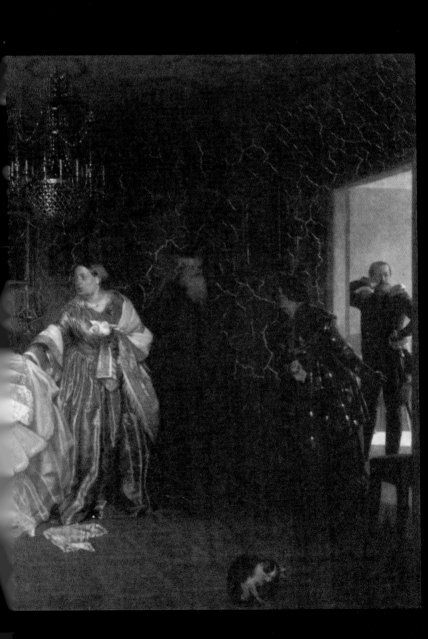

少校求婚（1848）

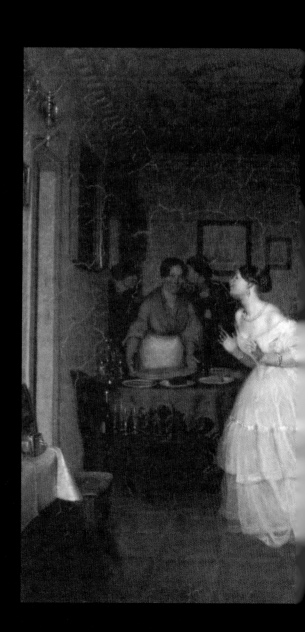

莫斯科郊區梅蒂希的午茶（1862）

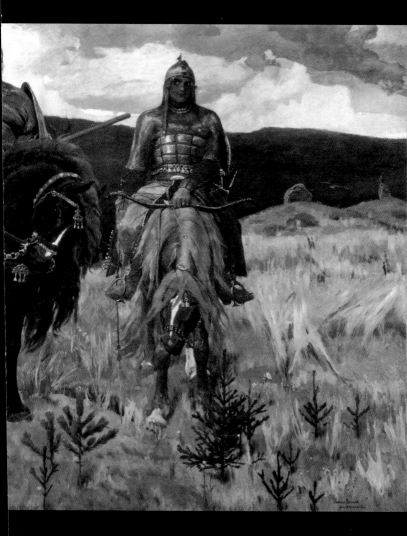

三勇士（1876–1896）

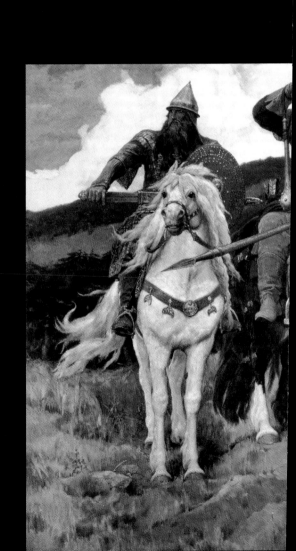

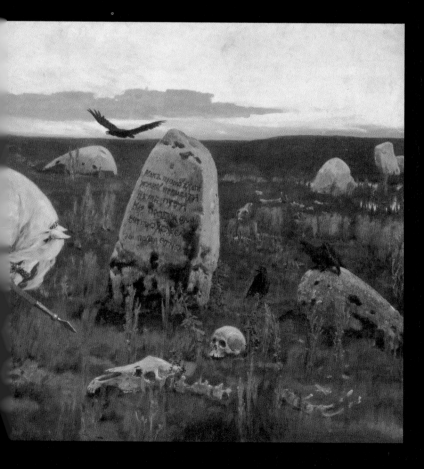

十字路口的勇士（1919）

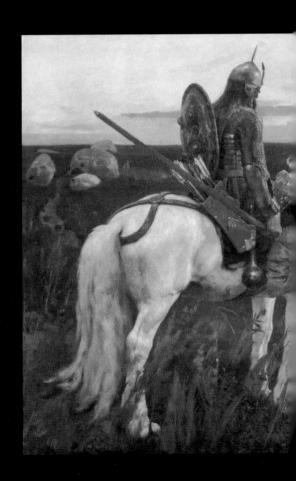

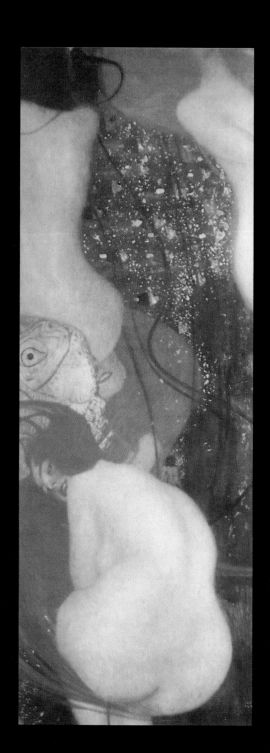

金魚（1901）

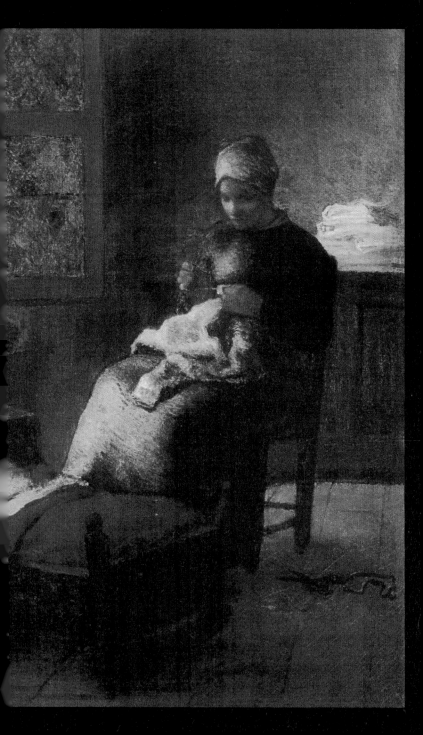

熟睡的孩子（1854－1856）

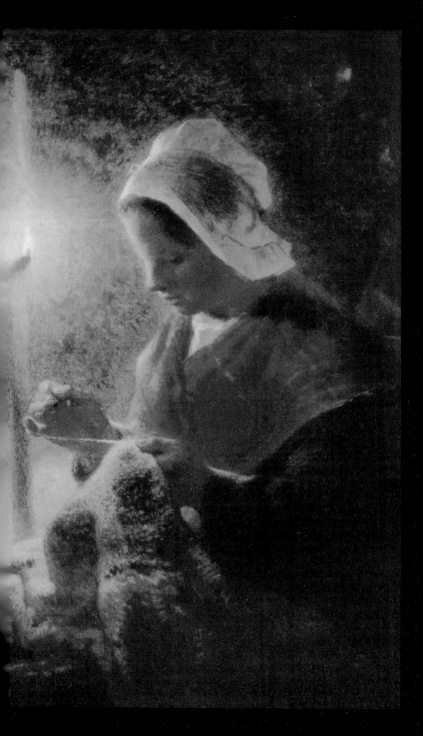

縫衣女 (1870－1872)

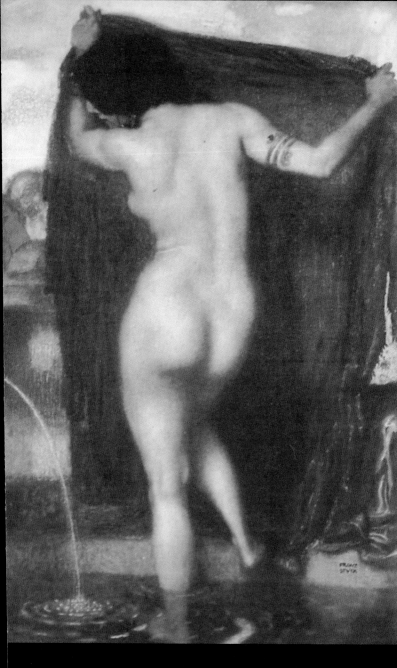

泉女（1904）

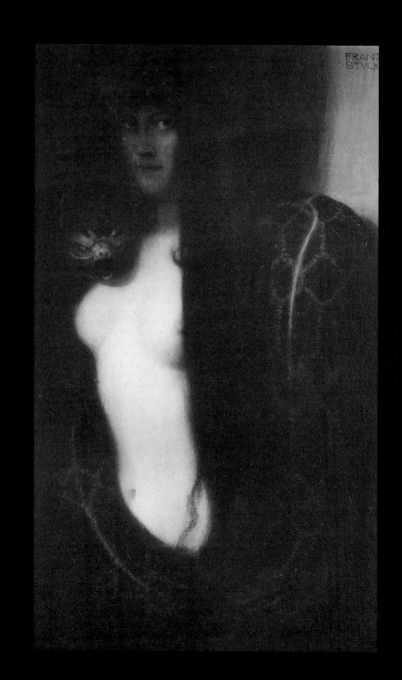

罪（1893）

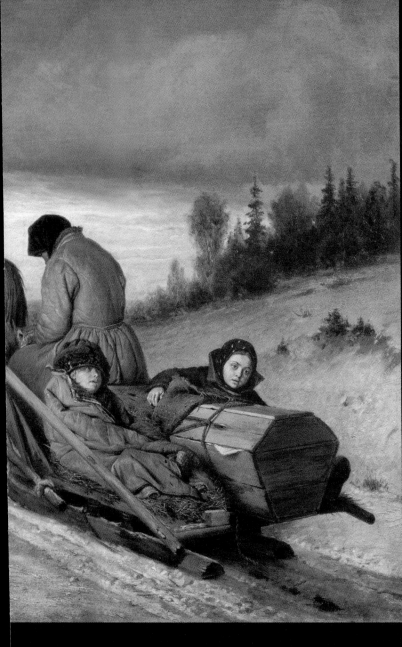

送葬（1865）

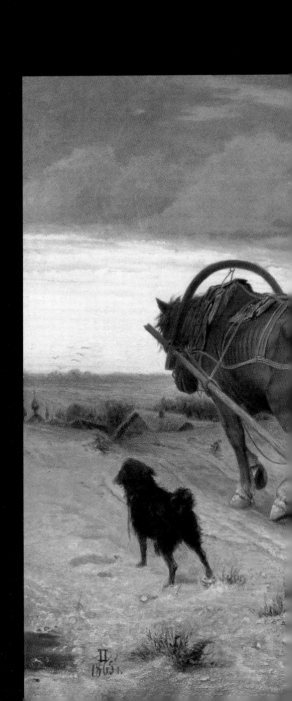

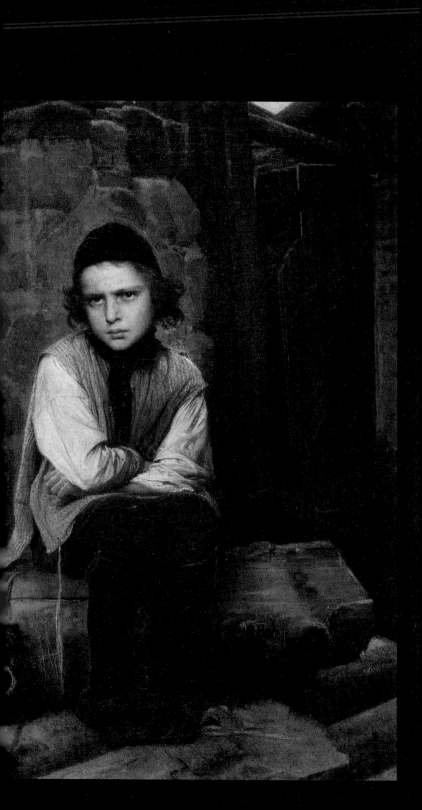

猶太男孩（1874）

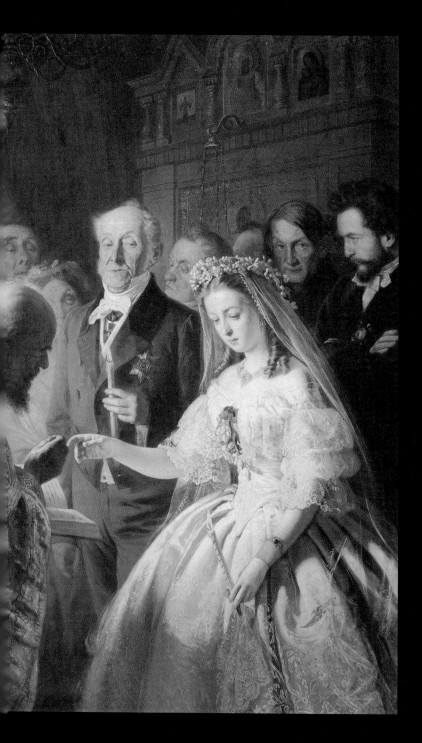

不相稱的婚姻（1862）

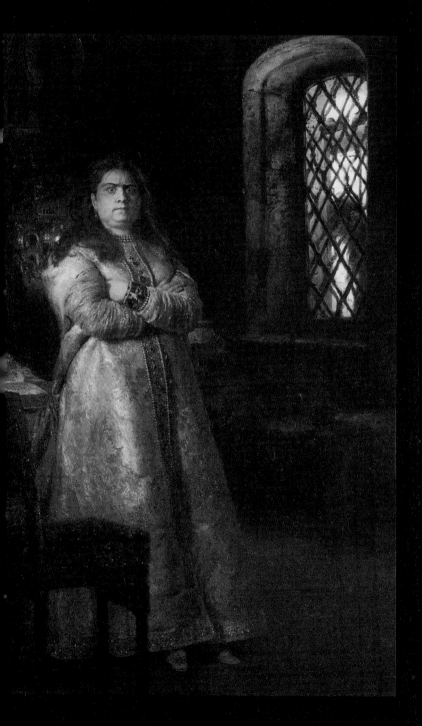

索菲婭公主（1879）

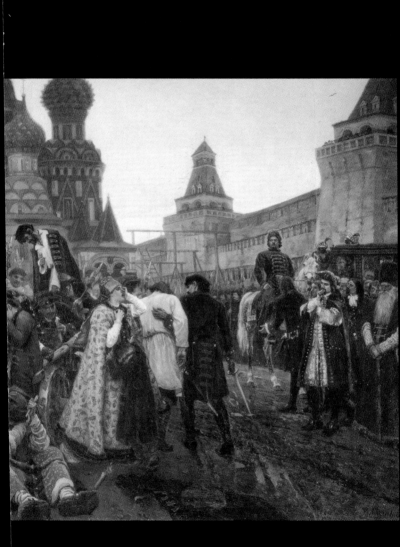

近衛軍臨刑的早晨（1881）

老屋一瞥（1873）

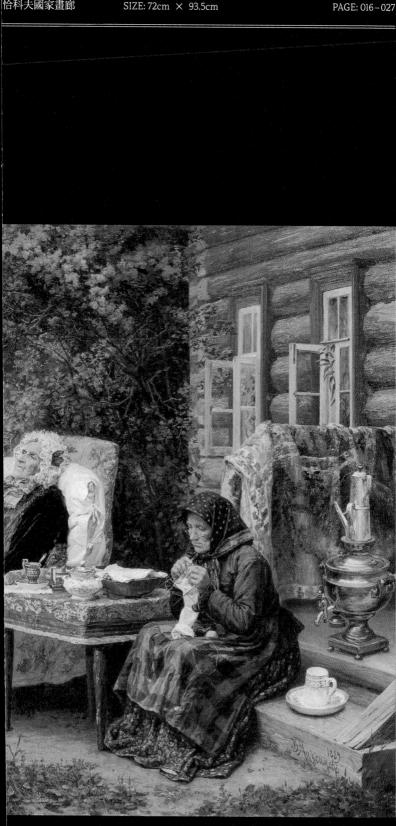

往事如煙（1889）

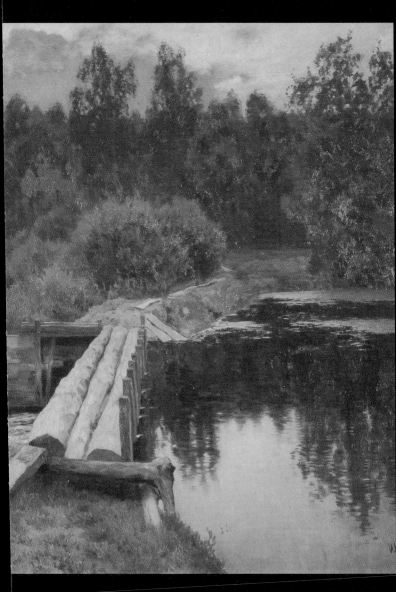

深淵旁 （1892）

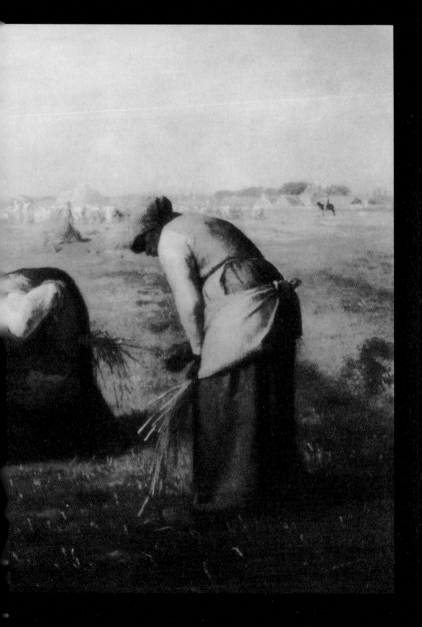

拾穗者（1857）

畫作完成，就意味着與現實和作者的剝離，作為客觀存在置於旁側；它既是社會與自然的審美寫照，也是畫家的靈魂鏡像。畫的意蘊，當然不只限定在框內。畫布和邊框的物質要求，形象的直觀性，注定了畫面的高度凝練，而凝練的高度就是深刻與博大；由此而言，所謂名作，無不是對人性深度與現實深度的獨到測量，它思想的定義域廣闊豐富，而且邊界模糊，可以讓當代和後代的解讀者找到無數入口，在自由的維度上理解和生發。

——作者心得